MINISTÈRE DE L'INSTRUCTION PUBLIQUE ET DES BEAUX-ARTS

INVENTAIRES & DOCUMENTS

RELATIFS

AUX JOYAUX ET TAPISSERIES

DES PRINCES D'ORLÉANS-VALOIS

1389-1481

PUBLIÉ PAR

M. J. ROMAN

Correspondant du Ministère de l'Instruction publique
pour les travaux historiques et archéologiques.

PARIS
ERNEST LEROUX, ÉDITEUR
28, RUE BONAPARTE, 28

1894

२।११

Lm ³
2312

INVENTAIRES & DOCUMENTS

RELATIFS

AUX JOYAUX ET TAPISSERIES

DES PRINCES D'ORLÉANS-VALOIS

1389-1481

LE PUY. — IMPRIMERIE MARCHESSOU FILS.

INVENTAIRES & DOCUMENTS

RELATIFS

AUX JOYAUX ET TAPISSERIES

DES PRINCES D'ORLÉANS-VALOIS

1389-1481

PUBLIÉ PAR

M. J. ROMAN

Correspondant du Ministère de l'Instruction publique
pour les travaux historiques et archéologiques.

PARIS
ERNEST LEROUX, ÉDITEUR
28, RUE BONAPARTE, 28

1894

aux ambassadeurs de la République française des notes ou instructions diplomatiques rédigées de sa plume la plus habile, fit, au rez-de-chaussée de la célèbre feuille, son début dans la profession de *lundiste*.

On se rappelle encore avec quel éclat de talent et de succès il s'en empara. Du premier coup, il y déployait à l'aise les qualités d'esprit, de goût, de verve qu'elle commande; il en portait allègrement, et d'un facile entrain, les assiduités laborieuses et les servitudes [1].

Il eut cependant quelque peine à se faire à l'une de celles-ci. Il regrettait et souvent on l'entendit se

1. Préface de *le Théâtre et les Mœurs*, par J.-J. Weiss, pages XXXI et suivantes.

« Mais ce qui a été l'enchantement de mes jeunes années, c'est le théâtre. J'avais sept ans quand on m'y conduisit pour la première fois.....

» Ce fut ma vie, une ou deux fois par semaine.....

» A Paris, pendant que je suivais le collège, je ne fus jamais privé de théâtre.....

» De vrai, je puis dire que j'ai fait mes classes moitié à Louis-le-Grand, moitié à Feydeau, au cintre et à l'Odéon.....

» Je lisais tout ce que je n'avais pu voir.

» J'approchais de la vieillesse, lorsque M. Jules Bapst, directeur du *Journal des Débats*, me proposa de prendre le feuilleton dramatique illustré jadis par Geoffroy et Jules Janin; j'acceptai sans hésitation. Plusieurs de mes confrères me témoignèrent leur surprise de me voir aborder si tard une tâche si lourde et où il semblait que je dusse être novice. J'étais, au contraire, solidement préparé. »

avoir été, sous l'Empire finissant, secrétaire général du Ministère des beaux-arts, puis, sous la République, conseiller d'État quelque temps, jusqu'à destitution et complète disgrâce, enfin directeur des affaires politiques au Département des affaires étrangères pour quelques jours à peine, précipité de ce dernier poste, avec Gambetta, par la plus inattendue des bourrasques parlementaires, il n'était plus rien ; il se trouvait, après ce dernier revers, aussi peu assuré du lendemain, ou moins encore, qu'à son entrée dans la vie au sortir de l'École normale. Les vainqueurs du 26 janvier 1883 se fussent honorés en lui réservant, à l'écart du champ de bataille, quelque emploi digne de lui et riche de loisirs. Mais, dans l'ivresse du triomphe, les partis songent-ils à ménager de justes dédommagements aux plus distingués, aux plus intéressants des vaincus ?

Il se résignait donc, ou plutôt, d'un cœur vaillant, se décidait à reprendre son métier de journaliste, en dehors, cette fois et désormais, de l'arène politique, lorsque la chronique théâtrale du *Journal des Débats*, qu'un de ses confrères venait d'abandonner, lui fut offerte avec le plus flatteur empressement par une direction intelligente.

Il accepta sans hésiter, et peu de jours après l'effondrement du *grand ministère*, celui qui tout à l'heure, de son cabinet du quai d'Orsay, adressait

cement de 1883. La politique avait pris, avait dévoré vingt-trois ans de sa vie. Ce fut parmi les lettrés, parmi ceux qui savent reconnaître et estimer à leur juste prix les vrais talents, ce fut une joie de voir l'éminent écrivain rendu à ses premières études. De cette ardente mêlée des partis au fort de laquelle il avait si longtemps combattu, il n'emportait aucune fatigue, aucun ralentissement d'essor ni de verve ; il était arrivé à ces années de la vie, qui, chez les natures richement douées, sont celles de la pleine et entière maturité de l'esprit. Quelle nouvelle et brillante carrière il était homme à parcourir, soit qu'il se donnât, comme au temps de ses débuts, à la meilleure littérature de journal et de revue, soit que, plus ambitieux, et jaloux d'attacher son nom à des œuvres moins éparses, il consacrât ses loisirs à quelque entreprise de longue haleine, à l'enfantement de quelques beaux *livres*, tels qu'à cette heure on n'en fait plus guère. Le vaste champ de la critique, celui de l'histoire littéraire, celui de l'histoire, lui étaient également ouverts, et parmi tous les sujets qui s'offraient à lui, neufs encore ou non épuisés, il n'avait que l'embarras de choisir.

Mais quoi ! Y a-t-il des loisirs, des loisirs dont on puisse, comme on l'entend, disposer, là où manquent à la fois situation et fortune ? Après de tardives élévations, bientôt suivies de chutes soudaines, après

Weiss, — mais sur Weiss, critique de théâtre, seulement. Nous espérons qu'on reconnaîtra à cette étude le mérite d'être avant tout sincère et indépendante; elle nous donne l'occasion de répondre (ainsi que nous en avions pris l'engagement l'an dernier, dans l'avant-propos du volume : *le Drame historique et le Drame passionnel*) à certaines questions intéressantes soulevées par quelques écrivains éminents. On a reproché entre autres choses à J.-J. Weiss un excès d'admiration pour certains auteurs dramatiques, un excès de sévérité pour d'autres, équivalant à un déni de justice. Il nous fallait essayer de détruire cette accusation ; lui laisser prendre corps eût été retirer à Weiss *l'autorité*, essentielle qualité, sans laquelle, ainsi que nous le disons plus loin, il n'y a pas de « maîtrise » en critique.

J.-J. WEISS
CHRONIQUEUR DE THÉÂTRE

I

J.-J. Weiss avait dit adieu aux lettres depuis un temps considérable, lorsqu'il leur revint au commen-

INVENTAIRES ET DOCUMENTS

RELATIFS AUX JOYAUX ET TAPISSERIES

DES PRINCES D'ORLÉANS-VALOIS.

1389-1481.

Louis Ier, Charles et Louis II, ducs d'Orléans-Valois, tiennent le premier rang, à la fin du XIVe et au XVe siècles, parmi les princes du sang royal, à côté des ducs d'Anjou, de Berri et de Bourgogne, avec lesquels ils rivalisèrent de luxe et d'influence. Louis Ier, d'abord duc de Touraine, créé duc d'Orléans après la mort de Philippe, son oncle, était un prince séduisant, généreux, lettré ; il passait pour le seigneur le plus magnifique de la cour fastueuse de Charles VI et déployait en toute circonstance un luxe inouï. Sa Maison, montée sur un pied égal à celle du Roi, se composait de tout un monde de chambellans, de gentilshommes et de serviteurs ; aux grands jours de cérémonie, ils entouraient leur maître, revêtus de somptueuses livrées semblables de forme et de couleur, faites des étoffes les plus riches et surchargées de broderies d'or et d'argent. Les écuries du duc étaient pleines de chevaux de prix ; il entretenait un nombreux équipage de chasse, et des tailleurs, des orfèvres, des brodeurs, des fourreurs, des armuriers, des fourbisseurs, etc., attachés spécialement à son service et travaillant presque pour lui seul, portaient le titre de ses valets de chambre. Cette prodigalité insensée permet de deviner quel luxe le duc d'Orléans, Valentine de Milan, sa femme et leurs enfants, devaient étaler sur leur per-

sonne. En effet, l'étoffe de leurs vêtements de cérémonie disparaissait sous les pierres fines et les broderies; une multitude de joyaux précieux, soit par leur matière, soit par l'art qui l'avait mise en œuvre, remplissaient leurs coffres; leur vaisselle était d'or ou de vermeil incrusté de pierreries, et les tentures les plus riches ornaient les murs de leurs palais.

Charles d'Orléans, plus connu peut-être par ses gracieuses poésies et par sa longue captivité en Angleterre que par son titre de prince, soutint, l'honneur de sa maison, mais avec plus d'ordre et de mesure. Il avait trouvé, après l'assassinat de son père, son héritage obéré de dettes immenses, auxquelles il ne put faire honneur qu'en vendant ou en engageant beaucoup des joyaux ou des objets précieux qui faisaient partie de sa succession.

Louis II, qui monta, en 1498, sur le trône de France sous le nom de Louis XII, vivait à une époque où la mode était beaucoup moins aux riches vêtements et au luxe extérieur; sa maison, réglée avec ordre et économie, ne rappelait que de fort loin celle de son grand-père.

Des inventaires complets du mobilier des ducs d'Anjou et de Berri sont venus jusqu'à nous; nous n'avons rien de semblable pour les ducs d'Orléans-Valois; mais il existe un certain nombre de documents qui peuvent suppléer en partie à la perte des inventaires généraux. Je veux parler des pièces de comptabilité conservées jadis dans la chambre des comptes de Blois et transférées dans celle de Paris, lors de la réunion du comté de Blois à la couronne. Les archives anciennes de la chambre des comptes de Paris furent l'objet, à la fin du siècle dernier, d'aliénations inintelligentes et multipliées; on les considérait alors comme des parchemins inutiles (1). Cette dilapidation, que l'on ne saurait trop déplorer, donna naissance à deux collections célèbres, dont le sort a été bien différent.

Six cents quintaux de ces prétendus rebuts de la chambre des comptes, acquis par le littérateur Beaumarchais, furent revendus

(1) De Boislisle, *Chambre des comptes*, introduction.

par lui, en 1784 ou 1785, à la Bibliothèque du roi, au prix de soixante mille livres (1). Les documents provenant de cette source ont été répartis dans le fonds si précieux des *Pièces originales du Cabinet des titres*. La portion la plus intéressante de ceux qui proviennent de l'ancienne chambre des comptes de Blois, a été reliée en quatorze volumes in-folio sous la rubrique *Orléans* (2), lors du classement dernièrement fait par M. Ulysse Robert. Ils renferment toute une série de comptes des trésoriers d'Orléans, Jean Poulain, Godefroy Lefèvre, Pierre Rémer, Macé Héron, Raoul du Refuge, etc., et des comptes d'orfèvres, de brodeurs, de tailleurs, de fourreurs, de fourbisseurs, de marchands d'étoffes, de marchands de chevaux, de cordonniers, d'apothicaires, de parcheminiers, etc. A ces comptes sont jointes une foule de quittances, de pièces de comptabilité et quelques inventaires partiels dressés par ordre des ducs d'Orléans. Un grand nombre de documents du même genre et de la même provenance n'ont pas pris place dans les volumes cotés Orléans, mais ont été répartis dans les autres volumes de la collection des *Pièces originales* dans les dossiers de diverses familles qui ont leur place dans cet immense recueil.

Une autre partie des archives de la chambre des comptes de Blois est entrée dans la célèbre collection Joursanvault, vendue dans de très mauvaises conditions aux enchères publiques, en 1838, et dont le catalogue a été dressé la même année avec ordre et méthode par M. de Gaulle (3). Les documents relatifs aux princes d'Orléans-Valois y sont fort nombreux et répartis, suivant leur contenu, dans les divers articles de ce volumineux catalogue (4) ; une bonne partie fut acquise en bloc par la liste

(1) Delisle, *Cabinet des manuscrits*, t. I, p. 551.
(2) Ces volumes sont compris sous les numéros 2151 à 2164. Il en a paru un court inventaire dans le Cabinet historique (1877, t. XXIII, p. 236).
(3) *Catalogue analytique des archives de M. le baron de Joursanvault, contenant une précieuse collection des manuscrits, chartes et documents originaux au nombre de plus de quatre-vingt mille.* Paris, Téchener, 1838, in-8°, 2 vol. de xiv-373 et 298 p.
(4) Voici les numéros du catalogue Joursanvault qui contiennent sur les ducs d'Orléans le plus de documents relatifs à leur vie privée, à leurs

civile, déposés dans la bibliothèque du Louvre et ils n'existent plus aujourd'hui, ayant été détruits dans le funeste embrasement qui réduisit en cendres, au mois de mai 1871, tant de beaux livres et de manuscrits précieux. Le catalogue de Téchener est le seul souvenir qui en reste.

Si ces deux collections avaient été réunies, elles eussent formé un ensemble tel que l'on aurait pu connaître, pour ainsi dire jour par jour, la vie privée et publique des princes d'Orléans-Valois (1).

Maintenant surtout qu'une grande partie des documents rela-

dépenses, à leur trésor : *Pièces d'un ordre général* (du n° 519 au n° 591); *costumes* (592 à 649); *jeux, tournois* (651 à 658); *armes et équipements* (660 à 678); *chasse et pêche* (683 à 703); *meubles* (710 à 727); *orfèvrerie, joyaux* (730 à 787); *tapisseries* (790 à 795); *usages singuliers* (799 à 810); *beaux-arts* (817 à 825); *histoire littéraire* (831 à 854); *médecine* (860 à 869); *industrie* (874 à 876); *finances* (879 à 880); *commerce, monnaies* (900 à 921). Les documents suivants auraient présenté un grand intérêt pour la publication que j'entreprends : Rôle des joyaux donnés en étrennes par Valentine de Milan le 1ᵉʳ janvier 1383; état de l'argenterie mise entre les mains du garde de la vaisselle, 1392-1395; rôle des joyaux donnés en étrennes par Valentine de Milan le 1ᵉʳ janvier 1394; compte de l'orfèvre Hans Karast de novembre 1394 à mai 1395; Inventaire des joyaux et vaisselle d'or et d'argent garnie de pierrerie donnée en garde à Jean Poulain dans le château de Coucy le 28 février 1404; Inventaire des joyaux envoyés par le duc d'Orléans à Blois le 7 juillet 1408. Plus un grand nombre de comptes généraux de la maison de ce prince du mois de mai 1389 au mois de janvier 1404.

(1) La vie et la famille de ces princes est beaucoup moins bien connue qu'on ne le croit généralement; en voici une preuve. Le P. Anselme, les auteurs de l'*Art de vérifier les dates*, Moréri, écrivent que le fils aîné de Louis d'Orléans fut Charles, né le 26 mai 1391; le Religieux de Saint-Denis dit au contraire que, dès 1390, il avait eu un fils nommé Philippe; M. Champollion, à son tour, écrit qu'en 1390 il lui naquit une fille morte au berceau. Or, rien de tout cela n'est exact : le premier né de Louis d'Orléans fut un fils, nommé Louis comme son père; il vint au monde vers le mois de mai 1390; les frais de la gésine de sa mère, dont les comptes existent encore dans les Pièces originales du Cabinet des titres (2152, n° 97), coûtèrent près de 500,000 francs à la puissance actuelle de l'argent; il vécut jusqu'au mois de juin 1395. Le nom de ce petit prince ignoré paraît plus de cent fois dans les comptes des ducs d'Orléans. Il en est de même de sa fille aînée née en 1401; le P. Anselme et les autres généalogistes ne connaissent ni son nom ni l'époque de sa mort. Elle se nommait Jeanne et vivait encore en 1415. Ces exemples doivent démontrer sans doute que la généalogie de cette branche de la maison de France est à refaire ou, tout au moins, à compléter.

tifs à cette famille ont été détruits, il serait sans doute à désirer que toutes les pièces intéressantes contenues dans les quatorze volumes du dossier d'Orléans-Valois de la Bibliothèque nationale pussent être publiées ; elles renferment, en effet, une foule de curieux renseignements, non seulement pour l'histoire des princes dont il s'agit, mais même pour l'histoire générale de la France. On y trouve, par exemple, l'indication de missions diplomatiques nombreuses en Allemagne, à Avignon, en Hainault, etc., des projets d'expéditions avortées, des ordres de fortifier et de munir des villes et châteaux, de lever des impôts, etc. A un point de vue différent, les comptes des ducs d'Orléans fournissent un grand nombre de détails précieux sur la forme et le prix des joyaux, sur l'émaillerie, la tapisserie, sur la valeur et la provenance des étoffes de soie et de laine, sur les fourrures en usage au xv^e siècle, sur la coupe et l'ornementation des vêtements.

Forcé de me restreindre dans le choix des documents que je dois publier, j'ai négligé les comptes généraux de la maison des ducs d'Orléans-Valois qui pourront donner lieu à une intéressante publication spéciale ; j'ai laissé également de côté les comptes des cordonniers, des apothicaires, de l'écurie, de la vénerie, etc., tous ceux, en un mot, qui ne portent point sur des choses pouvant, à cause de leur valeur intrinsèque ou de leur ornementation, être classés au nombre des joyaux ou des objets d'art. Je me suis attaché à reproduire intégralement les comptes et les inventaires des bijoux, de la vaisselle, des broderies et des tapisseries. J'ai dû me contenter, pour ceux des tailleurs, des fourreurs et des marchands d'étoffes, qui sont fort nombreux, d'en publier un seul de chacun d'eux, celui qui m'a paru présenter le plus d'intérêt ; les autres répètent, en effet, à satiété les mêmes formules et les mêmes descriptions, et je n'ai pas cru utile d'encombrer cette publication de redites. J'ai du reste utilisé la plupart des documents que j'étais contraint de laisser de côté, dans les notes jointes aux textes que je publie ; j'ai fait également de nombreux emprunts, pour les annotations, au Catalogue Joursanvault.

Les documents relatifs aux princes d'Orléans-Valois, qui font l'objet de la présente publication, ont été jusqu'ici utilisés pour la composition de deux ouvrages de valeur très différente. Le premier en date est le livre de M. A. Champollion-Figeac intitulé : *Louis et Charles d'Orléans, leur influence sur les arts, la littérature et l'esprit de leur siècle, d'après les documents originaux et les peintures des manuscrits* (Paris, 1844, in-8º). M. Champollion a eu entre les mains les manuscrits que je publie aujourd'hui; mais il n'en a ni toujours compris le sens, ni même exactement lu le texte; il est fort loin, à mon avis, d'en avoir tiré tout le parti qu'il pouvait en tirer. Le second auteur qui s'est servi de ces documents, est M. Léopold Delisle dans son remarquable travail sur le *Cabinet des manuscrits de la Bibliothèque nationale.* Il a extrait des comptes des princes d'Orléans-Valois de la Bibliothèque nationale, avec le soin et l'exactitude qui lui sont habituels, toutes les mentions relatives à la bibliothèque de ces princes, dont une grande partie est venue enrichir notre dépôt national. Toutes ces mentions ont été transcrites dans le volume I de l'ouvrage de M. Delisle, de la page 98 à la page 108.

<div style="text-align:right">J. Roman.</div>

I. — 1389, 28 janvier.

1. Loys, fils de Roy de France, Duc de Touraine, conte de Valois et de Beaumont, à Jehan Poulain (1), nostre varlet de chambre, commis et ordonné de par nous reçevoir les deniers de nos finances, salut : Nous voulons et vous mandons expressément que, ces lettres veues, vous baillés et délivrés des deniers

(1) Ce personnage était, en 1346, écuyer des déduits du roi, en 1382, trésorier général du duc d'Orléans, charge qu'il conserva au moins jusqu'en 1408. Il était mort en 1420, comme l'indique une quittance de Jeanne, sa veuve. Son sceau porte des armoiries parlantes : une tête de poulain (B. N. Cab. des titres, Pièces orig., 2359, nº 52991, de 2 à 48).

de nosdictes finances à Denis Mariette (1), changeur à Paris, la somme de cent unze frans, trois sols, nuef deniers tournois, que nous lui devons pour ung hanap couvert et une aiguière d'argent dorés tous plains, pesant ensamble cinq mars, une once, au fuer de nuef frans dix sols tournois le marq; lesquelx hanap et aguière nous avons donnés, à Saint-Oyn, à madame Katherine, femme de messire Robin de Bauchien (2), le jour de leurs noces, et pour ung autre hanap couvert et une esguière vermeulx (3) d'argent dorés, hachiés (4), pesans ensamble six mars deux onces d'argent, au pois de dix frans le marc, et furent donnés audit lieu de Saint-Oyn à la femme de Jehannet d'Estouteville le josne (5), lesquelx firent leurs noces, avec les dessusdits, le xxv^e jour de janvier.

2. Item, bailliez et délivrez desdis deniers à Lonnequin, marchant de chevaux à Paris, la somme de cinquante deux frans pour une haquenée baye qu'il nous a délivrée à Saint-Oyn le xxvi^e jour dudit janvier, laquelle haquenée nous avons donnée à madame du Boulay (6).

(1) Denis Mariette surnommé Denisot, d'abord changeur et orfèvre à Paris (1388), puis valet de chambre du duc d'Orléans (1390), son argentier (1399), enfin secrétaire et auditeur de ses comptes (1403-1418). Ce prince l'employa pour négocier l'achat de la terre de Coucy. Son sceau ne porte aucune armoirie, mais seulement la première lettre de son nom (B. N. Cab. des titres, Pièces orig., 1852, n° 42774, de 1 à 29; 2049, n° 46713, 5; 2359, n° 52991, 21).

(2) Robert Beauchien, dit Robin, chevalier, chambellan du roi, capitaine d'une compagnie de neuf écuyers et trois archers, paraît dans des actes et revues de 1388 à 1390 (B. N. Cab. des titres, 215, n° 4870, de 2 à 9). Ses armoiries, reproduites sur son sceau, sont un semé d'étoiles, à trois fasces; l'écu est timbré d'un heaume surmonté d'une tête de chien.

(3) D'après l'explication assez vraisemblable de tous les glossaires *vermeulx* signifie : de vermeil; mais alors notre texte contient un pléonasme puisque nous y lisons : *vermeulx d'argent doré*; du reste on trouve également *vermeil doré*.

(4) Gravé au trait ou en hachures; généralement on garnissait les creux d'un niellage noir pour faire ressortir le dessin.

(5) Jean d'Estouteville, grand boutellier de France, fils de Robert et de Marguerite de Montmorency; il épousa Marguerite d'Harcourt et mourut en 1436 en Angleterre, après une longue captivité. Il avait été fait prisonnier à Harfleur.

(6) Nous trouvons cités, dans les papiers des d'Orléans, plusieurs person-

Item, avec ce délivrez la somme de dix frans aux varlets du seigneur de la Riviére (1) qui ont amené audit Saint-Oyn et gardé illec les chevaux de joustes pour nous (2).

nages de ce nom : Jean de Boulay, sergent à pied en 1405 ; Massot du Boullay, vicomte d'Auge, puis d'Avranches (1406-1412) ; Gérard du Boulay, chambellan du duc d'Orléans en 1402 ; peut-être la personne à laquelle est donnée une haquenée est-elle Marguerite de Trie, femme de Hue de Boulay, chevalier, capitaine de la garde du corps du roi, commandant à sept chevaliers et à quatorze écuyers dans une revue de 1378, capitaine de Nogent (1389) et chambellan du roi, mort avant 1395. Son sceau, qui est un charmant petit objet d'art, représente un lion heaumé ayant autour du cou une draperie sur laquelle sont les armoiries des Boulay : un lion, le champ semé de billettes (B. N. Cab. des titres, Pièces orig., 447, n° 10092, de 4 à 35).

(1) Un seigneur nommé Jacques de la Riviére était chambellan du duc d'Orléans en 1403 (B. N. Cab. des titres, Pièces orig., 2155, n° 313) ; peut-être cependant s'agit-il ici de Bureau de la Riviére, chambellan de Charles V et de Charles VI, ministre de ce dernier, fils de Jean de la Riviére et d'Isabeau d'Augerant, qui épousa Marguerite, dame d'Auneau, et mourut en 1400.

(2) On trouve, dans les comptes des ducs d'Orléans, un très grand nombre de mentions de cadeaux d'orfèvrerie faits par eux à leurs amis, aux gens de leur maison ou aux souverains. Voici l'indication de quelques-uns :

Une esguière et un gobelet d'argent dorés donnés à l'enfant du chancelier d'Orléans, dont le duc est parrain, et acquis de Richard le Breton, orfèvre, pour 64 l. 13 s. (Compte de Poulain de mars 1389, Pièces orig., 2152, n° 92) ;

Des vaisseaux d'argent donnés à Montaigu, secrétaire du roi, et à sa sœur, le jour de leurs noces, achetés de Simon de Dammartin, orfèvre, pour 517 l. 10 s. t. (*ibid.* juillet 1390, *ibid.* ; 102).

Un hanap et une aiguière d'argent doré achetés du même pour 63 l. 12 s. 6 d. t. et donnés à la fille de Jehan de Vaudetar le jour de ses noces (*ibid.* janvier 1390, *ibid.* 111) ;

Un fermail d'or garni de trois saphirs, trois grosses perles et un balais au milieu, donné à la châsse de Mgr Saint Loys à la fête de Saint-Denis, en 1392 (Catal. Joursanvault, t. I, p. 120) ;

Un joyau d'or, en manière de chef de sainte Catherine, tenu par deux Anges d'or, garni de balais, de saphirs et de perles, donné à notre saint Père le Pape en 1395 (*ibid.*, p. 123) ;

Un molinet d'or à une perle d'Orient donnée à Janson, queux du duc, le jour de ses noces, et acquis de Jehan l'Essayeur, orfèvre, pour 110 s. t. (Compte de Gaillard, de février 1456, Pièces orig., 2159, n° 660) ;

Une fleur de diamant et un anneau d'or émaillé de noir donné par le duc à maître Aignin Viole, son conseiller et avocat, le jour de ses noces, acquis de Jean l'Essayeur pour 28 écus d'or (*ibid.* juin 1456, Pièces orig., 2169, n° 666) ;

Un anneau d'or à un rubis émaillé de gris, que le duc a donné à Jamet

Et, par rapportant ces présentes et quittances desdis Denis Mariette et Lonnequin, c'est assavoir d'iceluy Denis de ladicte somme de cent unze frans, trois sols, nuef deniers tournois, et dudit Lonnequin de cinquante deux frans, nous voulons que de toutes lesdictes sommes par vous ainsi baillées et délivrées demoriés quitte et deschargé plainement partout où il appartiendra, nonobstant ordonnances, mandemens ou défenses contraires.

Donné à Paris le xxviii^e jour dudit mois de janvier l'an de grace mil CCC IIII^{xx} et VIII.

<div style="text-align:right">Par Monseigneur le Duc,

TIERRY.</div>

B. N. Cabinet des titres, Pièces orig., au mot Mariette, vol. 1853, n° 42774, 4.

II. — 1389, 29 décembre.

Loys, fils de Roy de France, duc de Touraine, conte de Valois et de Beaumont, à Jehan Poulain, nostre varlet de chambre, garde de noz finances, salut : Nous voulons et vous mandons que, ces lettres veues, vous, des deniers de nosdites finances, baillez et délivrez à Jehan de Rone, orfevre, demourant à Thoulouse, la somme de trois cens quatre vins huit frans que nous lui devons pour les causes qui s'ensuyvent. C'est assavoir :

3. Pour un gros dyamant, ou priz de vii^{xx} frans, que nous avons fait porter à Madame la Royne.

4. Item, vi^{xx} frans pour un autre dyamant que nous avons envoyé à nostre très chière et très amée compaigne.

Hubelin pour fiancer sa femme, acquis de Jean l'Essayeur pour 4 écus 1/2 (*ibid.* août 1457, *ibid.* 668);

Un anneau d'or à un écusson de diamant que le duc donna à Guillaume de Vesville pour également fiancer sa femme, acheté du même pour 8 écus d'or (*ibid*).

Les superbes dons faits par le duc d'Orléans à la châsse de saint Louis sont relatés par la Chronique du Religieux de Saint-Denis (*Documents inédits*, édition Bellaguet, t. II, p. 37).

5. Item, xxxvi frans pour un autre dyamant que nous avons donné à nostre cousine la contesse d'Eu (1).

6. Item, xxx frans pour un rubiz que nous avons donné à belle cousine de Dreux (2).

7. Item, xii frans pour un saphir que nous avons donné à la dame de Bauchien (3).

8. Item, xxviii frans pour un dyamant que semblablement nous avons donné à la dame de la Ferté-Bernart (4).

9. Item, pour un dyamant ou priz de xx frans que nous avons retenu par devers nous.

Et, par rapportant ces présentes et recognoissance sur ce dudit orfévre, vous ferés descharge de ladicte somme de iiic iiiixx et viii frans partout où il appartiendra, nonobstant ordonnances, mandemens ou défenses contraires. Donné à Thoulouse le xxixe jour de décembre l'an de grâce mil CCC IIIIxx et neuf.

Par Monseigneur le Duc,
Tierry.

B. N. Cab. des titres, Pièces orig., vol. 2152, n° 84 (Orléans. t. II).

III. — 1390, 10 février.

10. Nous, Valentine des Viscontes de Milan, duchesse de Touraine, comtesse de Valoys et Beaumont, cognoissons avoir eu et reçeu de nostre amé Jehan Poulain, vallet de chambre de Monseigneur et commis à recevoir et garder ses finances, huit escus-

(1) Isabelle de Melun, dame de Dreux, femme de Jean d'Artois, comte d'Eu. Elle mourut en 1389. Il ne peut s'agir ici de Marie de Berri, sa belle-fille, qui se maria en 1392, le 27 janvier.

(2) Marguerite de Bourbon, fille de Pierre, duc de Bourbon, et d'Isabelle de Valois, qui épousa, le 4 mai 1368, Arnaud-Amanieu d'Albret, comte de Dreux, grand chambellan de France, mort en 1401.

(3) Il a été déjà question précédemment de Catherine, femme de Robert de Beauchien, mariée le 25 janvier 1388 à Saint-Ouen.

(4) Jeanne de Châtillon, dame de Rosoy, femme de Pierre de Craon, seigneur de la Ferté-Bernard. Elle était fille de Gaucher de Châtillon et de Marie de Coucy.

sons de broderie des armes de mondit Seigneur et de nous, et trois custodes (1) en satin vermeil pour nostre oratoire, lesquelx huit escussons et III custodes avions faict apporter de Lombardie, et avoient de par mondict Seigneur esté baillés en garde audict Poulain, et les avons par devers vous. En tesmoing de ce que nous avons fait mettre nostre scel à ces présentes lettres. Donné à Paris le xe jour de fevrier l'an de grace mil CCC IIIIxx et neuf.

 Par Madame la Duchesse,
 BONTIER.

B. N. Cab. des titres, Pièces orig., vol. 2152, n° 86 (Orléans, t. II).

IV. — 1390, 15 avril.

11. Loys, fils de Roy de France, duc de Touraine, conte de Valois et Beaumont, à nostre amé varlet de chambre, Jehan Poulain, commis de par nous à recevoir et garder nos finances, salut : Comme nous, ayens fait acheter de Manuel de la Mer, marchant de Jennes, un chapel (2) d'or, garny de pierreries et de perles, le pris et la somme de trois mille frans d'or, et lequel chapel nous avons donné à notre très chière et très amée compaigne la Duchesse, si vous mandons que icelle somme de III mil frans d'or vous paiés, baillés et délivrés audit Manuel, ou à son certain commandement, des deniers de nosdites finances, sans délay ou contredit aucun, et, par rapportant les présentes

(1) Rideaux que l'on tirait autour de l'autel et surtout devant le tabernacle pour en cacher la vue au public.

(2) Ce joyau n'était évidemment pas un chapeau, une coiffure ordinaire, mais une couronne ducale; sa haute valeur nous le prouve. En effet, trois mille frans d'or représentent environ cinquante mille francs en valeur intrinsèque et environ trois cent mille à la puissance actuelle de l'argent. On trouve à la p. 121 du vol. 1 du Catalogue de la collection Joursanvault l'indication d'un autre chapel donné à Valentine de Milan par son époux, désigné de façon suivante : *un chapel d'or, à fleurs de genêts, orné de huit diamens et huit rubis.* Un troisième chapel d'or, fait pour le duc d'Orléans, en 1391, par Jean du Vivier, orfèvre du Roi, est indiqué dans une quittance de ce dernier (B. N. Cab. des titres, Pièces orig., 3034, n° 67220, 5).

et lettres de quittance sur ce, nous voulons ladite somme estre allouée en vos comptes et rabatue de vostre recepte sans difficulté aucune par ceulx à qui il appartiendra, nonobstant ordonnance, mandement et défenses à ce contraires. Donné à Paris le xiie jour d'avril, l'an de grace mil CCC IIIIxx et dys.

<div style="text-align: right;">Par mondit Seigneur le Duc.

Bontier.</div>

B. N. Cab. des titres, Pièces orig., vol. 2152, n° 95 (Orléans, t. II).

V. — 1390, 16 mai.

12. Loys, fils de roy de France, duc de Touraine, conte de Valois et de Beaumont, à nostre amé Varlet de chambre Jehan Poulain, commis de par nous recevoir et garder les deniers de nos finances, salut : Nous voulons et vous mandons que, tantost ces lettres leues, vous, des deniers de nosdictes finances, paiez, baillez et délivrez à Richart le Breton, orfèvre demourant à Paris, la somme de six vins dix frans, en quoy nous lui sommes tenuz pour un grant hanap couvert et une esguière d'argent vermelz doré pesans ensemble xiiim, que nous avons fait prendre et acheter de lui, chacun marc dix frans valent ladicte somme, lesquielx hanap et esguière nous avons donné à nostre amé aumosnier maistre Raoul de Justines (1) à sa première et nouvelle messe. Et nous voulons que, par rapportant ces présentes avec quictances dudit orfèvre, ladicte somme de vixx x francs ainsy paiée estre allouée en voz comptes et rabatue de vostre recepte par ceulx à qui il appartiendra senz aucun contredit, nonobstant

(1) Je n'ai trouvé aucun renseignement sur cet Aumônier du duc d'Orléans dont le nom paraît cependant une seconde fois dans les pièces des ducs d'Orléans (B. N. Cab. des titres, Pièces orig., 2152 n° 182). Dans le Catalogue Joursanvault (p. 82) nous trouvons la mention d'un gobelet donné par le Duc au frère de Pierre du Saillant son Écuyer, quand il chanta sa première messe. Ce frère se nommait Guillaume et était, en 1412, Prieur de Nontron, comme nous l'apprend un autre document (B. N. Cab. des titres, Pièces orig., 2606, n° 58009, 38).

quelconques ordonnances, mandemens ou deffenses à ce contraires. Donné à Paris le xvie jour de may l'an de grace mil CCC IIIIxx et dix.

<div style="text-align:center">Par Monseigneur le Duc,
Tierry (2).</div>

B. N. Cab. des titres, Pièces orig., 505, n° 11432, 3.

VI. — 1390, 4 juillet.

Ce sont les parties que Jehan Vorin, fourbisseur, a baillié et livré a Boniface (1) et Enguerren, escuiers d'escuierie monsieur le Duc de Touraine, pour et ou nom de mondit Seigneur, depuis le xiie jour de jullet l'an mil CCC IIIIxx et dix jusques.....

13. Premièrement, deux paires de harnois de jambes, c'est assavoir, grèves, cuisses (2), avambras, gardebras (3), un bacinet et iiii fers. Pour tout ce fourbir et netoier............ xxxii s.

14. Item, pour fourbir un beaume et iii paire de harnoiz pour les joustes, que on fist quant Montagu (4) se maria, excepté un avambras. Pour netoier tout ce... xxiii s.

15. Item, pour un rochèz (5) et vi rondelles (6). Pour

(1) C'est le même personnage que nous verrons nommé, plus loin, Boniface de Mores.

(2) La grève était l'armure qui défendait la jambe, du genou au pied, ou jambière; le cuissot ou cuissard défendait la jambe du genou à l'aine; entre les deux était la genouillère, qui permettait à la jambe de se plier.

(3) L'avant-bras garantissait le bras du gantelet au coude, et le garde-bras ou arrière-bras du coude à l'épaule; entre les deux était la cubitière, enveloppant le coude.

(4) Jean de Montagu, vidame de Laon, fils de Girard de Montagu et de Biette Cassinel. Il fut conseiller, chambellan du roi, grand maître de France et surintendant des finances. Accusé de concussions et de crimes par le duc de Bourgogne et le roi de Navarre, il eut la tête tranchée aux Halles en 1409. Il avait épousé Jaqueline de la Grange. Son fils Charles avait épousé Catherine d'Albret et fut tué à Azincourt. C'est plutôt du fils que du père qu'il s'agit dans ce document.

(5) Le rochet est la lance de tournois ou courtoise terminée par un fer cylindrique et plat.

(6) Les rondelles étaient des plaques cylindriques appliquées par des rivets sur les parties faibles et particulièrement les jointures des armures.

tout ce netoier.................................... XII s.

16. Item, despuis pour II petites espées de Bordeaux et une de Behaingne (1). Pour tout ce nétoier et fourbir.. VIII s.

17. Item, pour II heaumes et III mains d'acier (2) pour la jouste, pour III avambras et III garde-bras et deux gaingne-pain (3). Pour tout ce................ XXXII s.

18. Item, pour VIII espées et III dagues. Pour les fourbir et netoier.................................... XXI s.

19. Item, III haches et une darde d'acier (4). Pour tout ce netoier................................... XXIIII s.

20. Item, pour une arbaleste d'acier, fourbir et netoier.. IIII s.

21. Item, pour V fers d'arsiguaie (5) fourbir....... XII s.

22. Item, pour VII lons fers de lance, III pièces de harnoiz de jambes, grèves et cuissoz, III paires de gantelèz, III paires d'avambras, une paire gardebras et un sollier d'acier (6). Pour tout ce netoier et fourbir.... XLIIII s.

23. Item, pour II dagues fourbir................ II s.

24. Item, pour une espée de Bahangne; pour la garnir toute de neuf............................. V s.

25. Item, deux espées de Bordeaux quant Monseigneur a la en Lombardie (7), dont l'une est de parement (8), dont les pommeaux des II espées sont gravés et garniz de nuef, et a l'en mise en l'une IIII ausnes de foustanelle (9) pour la (10) pongnée. Pour tout ce. XVIII s.

(1) De Bohême.
(2) La main d'acier était le gantelet en acier articulé, par opposition au gantelet en mailles.
(3) Le gagne-pain était une épée de tournois non affilée.
(4) La darde était un trait d'arc ou d'arbalète.
(5) Ce mot ne se retrouve pas dans les glossaires.
(6) Armure du pied ou solleret.
(7) En 1389.
(8) De parade.
(9) Il s'agit d'un revêtement de futanelle, peau souple dont on entourait la garde de l'épée.
(10) Ces mots sont deux fois répétés dans la pièce originale.

26. Item, pour Jheaume (1) aus noces messire Guillaume de Namur (2), II mains d'acier, II paire d'avambraz et II paire de gardebraz et VII rondelles. Pour tout ce .. XXXVI s.

27. Item, pour une espée de Passou (3), avoir mis une croix et un pomeau tout de nuef et ycelle mesme fourbir autrefoiz et fait un fourreau. Pour ce........ XII s.

28. Item, pour Jheaume, pour la jouxte aux relevailles Madame de Touraine, pour II mains d'acier et II paires d'avambraz et gardebraz et V rondelles. Pour ce .. XXX s.

29. Item pour une espée de Passo fourbir et mettre I fourreau... IIII s.

 Somme de ces parties......... XX l. t.

Nous, Boniface et Enguerren, Escuiers d'Escurie de mondit Seigneur, certiffions avoir reçeu pour mondit Seigneur les parties contenues en ce roolle. En tesmoing nous avons mis à ce dit roolle nos seaulx, le IIIIe jour de juing CCC IIIIxx et XI.

B. N. Cab. des titres, 2152, n° 101 (Orléans, II).

VII. — 1390, 21 août.

30. Loys, fils de roy de France, duc de Touraine, conte de Valois et de Beaumont, à notre amé varlet de chambre Jehan Poulain, commis de par nous reçevoir et garder les deniers de nos finan-

(1) Ce personnage, dont le nom indique un méridional, ne reparaît pas dans les comptes d'Orléans. Peut-être était-ce un jouteur célèbre par sa force et son agilité ou encore un jouteur grotesque dont les tours servaient d'intermède aux combats plus sérieux.

(2) Guillaume II, comte de Namur, fils de Guillaume Ier et de Catherine de Savoie, dame de Vaud; il épousa successivement Marie de Bar et Jeanne d'Harcourt et mourut sans postérité en 1418. C'est de son premier mariage qu'il s'agit dans ce document.

(3) L'épée de Passou ou de Passo est certainement une arme fabriquée à Passau en Allemagne.

ces, salut : Comme nous soions tenus à Guillemin Arrode (1), orfévre demourant à Paris, en la somme de soixante frans d'or pour un hanap à couvescle et une aiguière d'argent vermeulx dorés, pesans ensemble vi marcs d'argent au feur de x sous le marc valant ladite somme, lequel hanap et aiguière nous avons fait prendre et acheter de lui ledit pris, et les avons fait donner à notre commère la femme de Jehan Tarenne (2), dont nagaires, avons fait tenir sur fons l'enfant en nostre non ; nous vous mandons que la somme LX frans d'or dessus dite, vous, des deniers de nos dites finances, paiez, baillez et délivrez audit Guillaume Arrode, et par rapportant ces présentes avec quittance sinée dudit orfevre, nous voulons ladite somme être alouée en vos comptes et rabatue de votre recepte par tout ou il appartiendra sans contest aucun, non obstant quelconques ordonnances, mandemens ou deffenses contraires. Donné Saint-Germain en Laye le xxi⁰ jour d'aoust l'an de grace mil CCC IIIxx et dix.

<p style="text-align:center">Par Monseigneur le duc :
GILET.</p>

B. N. Cab. des titres, pièces orig. t. 106, n° 2192, 3.

VIII. — 1391, 6 novembre.

Nous Valentine, duchesse de Touraine, contesse de Valois et de Beaumont, certiffions avoir eu de Jehan Poulain, varlet de chambre de Monseigneur et garde de ses finances, la vaisselle d'argent dont la déclaration s'ensuit, laquelle vaisselle nous avons par ledict Jehan faict bailler et délivrer à notre trés chiére

(1) Une pièce suivante porte le sceau de l'orfèvre Guillaume Arrode dont voici la description : GVILLE. ARODE. Ecu semé d'étoiles, une bande chargée de quatre roses brochant sur le tout.

(2) Ce personnage était changeur, orfèvre et bourgeois de Paris ; il vivait encore en 1411. Il avait pour sceau une intaille antique représentant une tête laurée d'Empereur. Un de ses parents, nommé Simon Tarenne, était, en 1415, conseiller et trésorier-général du duc de Berri (B. N. Cab. des titres, Pièces orig., 2797, n° 26141, de 2 à 26).

et bien amée la dame de Mauronvillé (1), pour le faict de Loys notre trés chier et bien amé fils.

31. Et premiérement deux grans pos d'argent blant, de la veisselle de Paris, signés à noz armes; pesans douze mars.

32. Item, cinq tasses d'argent blanches, aux armes de mon Seigneur; pesans cinq mars, une once, deux estellins.

33. Item, six escuelles d'argent blanches aux armes d'Arragon; pesans onze mars, sept onces.

34. Item, une esguière d'argent vérée (2), en façon de chaufferette (3) à nozdictes armes; pesans deux mars et demi.

En tesmoing de ce nous avons fait mettre noste scel à ces lettres.

Donné à Paris, le vi^e jour de novembre l'an de grace mil trois cens quatre vins et onze.

<div style="text-align:right">Par madame la Duchesse,

Baraut.</div>

B. N. Cab. des titres, Pièces orig., vol. 2152, n° 134 (Orléans, t. II).

(1) La dame de Mauronvillé est peut-être la femme de Simon de Moranvillers ou Morainvillers, écuyer tranchant et panetier du Duc d'Orléans, en 1403, puis bailli de Chartres et de Mantes en 1413 et 1415 (B. N. Cab. des titres, Pièces orig., 2041, n° 46608, 4, 10 et 11; 2155, n° 313). Cette dame était attachée au service de Louis d'Orléans, fils aîné du Duc, demeuré inconnu au Père Anselme, aux auteurs de l'*Art de vérifier les dates*, et que le Religieux de Saint Denis nomme mal à propos Philippe. Né avant mai 1390, ainsi que le prouve le compte de gésine de la Duchesse donné à cette occasion par Poulain (*ibid.*, n° 97), il mourut avant juin 1395. C'est, en effet, à cette époque que son nom ne se retrouve plus dans les comptes des trésoriers du duc d'Orléans.

(2) L'explication la plus probable de cette expression a été donnée par M. de Laborde; il pense qu'un vase d'argent *véré* était doré sur certaines de ses parties. Nous verrons cependant dans des documents, entre autres dans l'Inventaire de 1481, le terme de *pots d'argent blanc vérés tout à plain*, probablement entièrement dorés, ce qui correspondrait à ce que l'on appelle aujourd'hui du *vermeil*.

(3) Cette aiguière ne ressemblait en rien à une chaufferette à chauffer les pieds, mais à une chaufferette à chauffer les mains, sorte de brasero de métal, placé sur une table et dans lequel on entretenait un feu doux sous la cendre. Cette aiguière devait donc avoir une large ouverture et ressembler plutôt à une buire qu'à une aiguière au col allongé.

IX. — 1392, janvier.

CY APRÈS SONT ESCRIPTES LES PARTIES DE JOYAULX ET AUTRES CHOSES QUE MADAME LA DUCHESSE DE TOURAINE A FAIT PRENDRE ET ACHETER DE JEHAN TARENNE POUR LES ESTRAINES DE L'AN IIIIxx ET ONZE.

35. Premièrement, pour le Roy, un gros diamant fin, quarré, du pris de............................. IIc xx fr.

36. Item, un annel à un safir, pour la nourisse de Madame Isabel (1), du pris de............................. VI fr.

37. Item, pour la nourisse de Madame Jehanne (2) un annel à 1 balay, du pris de............................. VII fr.

38. Item, pour la femme de chambre de la Royne, un annel à 1 safir, du pris de............................. IIII fr.

39. Item, II anneaulx pour les barsarresses (3) des deux filles du Roy, à chascune un annel où il y a un balay, du pris de VI frans la pièce, vallent............ XII fr.

40. Item, pour les III filles qui sont avesques lesdites filles du Roy, III anneaulx de II frans la pièce ; vallent............ VI fr.

41. Item, III autres anneaulx d'or à II petites perles, un balay ou millieu, pour les II femmes de chambre des filles

(1) Isabelle, fille de Charles VI, née en 1389, épouse de Richard II, roi d'Angleterre, puis de Charles, duc d'Orléans, en 1406, morte le 13 septembre 1409.

(2) Jeanne, sœur de la précédente, née en 1391, mariée à Jean duc de Bretagne ; morte en 1433.

(3) Les berceuses des deux princesses précédentes.

du Roy et à la mère de la Folle (1), chascune un annel du prix de II frans; vallent.................................... vi fr.

42. Item, II autres anneaulx à II perles pour la lavandière et pour l'ouvrière de la Royne, à II frans la pièce; vallent... IIII fr.

43. Item, VIII verges pour faire à sa voulenté, du pris tout de................ IIII fr.

Somme des parties dessus dites.... IIc LXXIX fr.

Vaisselle d'argent dorée prise et achetée dudit Jehan Tarenne par madite Dame de Touraine.

44. Premièrement, un gobelet couvert, poinçonné (2), pesant IIm, v esterl., à IX fr. et demi le marc; vault................................ XIX fr. X s. p.

45. Item, autre gobelet couvert, hachié, pesant IIm, XII est. ob. (3) à IX fr. le marc; vault................................ XVIII fr. XI s. III d. p.

46. Item, un autre gobelet couvert, goderonné (4), pesant IIm, II est. ob. à IX frans le marc; vault................ XVIII fr. II s. III d. p.

47. Item, un autre gobelet couvert,

(1) Cette Folle est probablement celle qui paraît jusqu'en 1416 dans les comptes du duc d'Orléans, sous le nom de Coquinette et fut remplacée par des Folles nommées Belon, puis Marguerite. Les comptes des ducs d'Orléans mentionnent plusieurs cadeaux faits soit aux pères, soit aux mères de ces Folles. La Folle nommée Marguerite fut vendue par son père moyennant six écus d'or, et un Gentilhomme, qui l'avait procurée, fut gratifié en outre de deux écus d'or. Coquinette avait à son service une femme de chambre nommée Margot la Pidouye (B. N. Cab. des titres, Pièces orig., 2153, n° 223 — 2159, n° 653 — 2160, n° 677).

(2) Orné d'un dessin en creux exécuté à l'aide d'un poinçon.

(3) Ces deux lettres (le b. est barré) signifient obole. Il faut entendre par là que le poids dépassait légèrement le chiffre indiqué. Dans le cas présent le gobelet pesait, 2 marcs, 2 esterlins et une légère fraction en plus.

(4) Orné sur ses bords du dessin en relief bien connu et encore en usage, sous le nom de godron.

goderonné, pesant I^m, à ix frans le marc ;
vault.................................... xviii fr.

48. Item, un autre gobelet couvert, hachié, pesant, I^m, vii onces, x estellins, à ix frans le marc; vault.............. xvii fr. ix s. p.

49. Item, un autre gobelet doré, lyé de serreaux (1), pesant x estellins, à ix frans le marc; vault....................... xviii fr. ix s. p.

50. Item, un autre pareil, pesant II^m, xii est. ob., à ix frans le marc; vault... xviii fr. xi s. iii d. p.

51. Item, un autre gobelet couvert, pesant II^m, xvii est. ob., à ix frans viii s. p. le marc, vault....................... xix fr.

52. Item un autre gobelet hachié, pesant I^m, $IIII^o$, x est., à ix fr. le marc; vault. xiiii fr. xii d. p.

53. Item un autre gobelet doré, couvert, poinçonné, pesant II^m, vii est. ob., à ix fr. le marc; vault.................. xviii fr. vi s. ix d. p.

 Somme de ladicte vesselle....... ix^{xx}, fr. vii s. vi d. p.

Somme toute des parties devant dictes. $IIII^c$ xlix fr. vii s. v d. p.

<div style="text-align:right">Par Madame la Duchesse
Bontier.</div>

B. N. Cab. des titres, Pièces orig., 2152, n° 144 (Orléans, II).

X. — 1392, 3 février.

54. Loys, fils de Roy de France, duc de Touraine, conte de Valois et de Beaumont, à nostre amé varlet de chambre Jehan Poulain, commis de par nous à reçevoir et garder les deniers de nos finances, salut : Nous voulons et vous mandons que des deniers de nosdictes finances vous payés, baillés et délivrés à

(1) Ce gobelet était probablement orné de plusieurs cercles ou serraux ciselés.

Jehan de Clarcy (1), nostre brodeur et varlet de chambre, la somme de quatre cens trente trois frans pour la façon brodeure et l'or d'un pavillon de six couleurs (2) tout raché (3) d'or, lequel pavillon ledict brodeur a ja pieça fait pour nous. Et par rapportant ces présentes et quittance de nostredit varlet de chambre de ladicte somme de IIIc xxx III frans, ycelle sera alloée en vos comptes et rebatue de vostre recepte partout où il appartiendra sans contredit, nonobstant quelconques ordenances, mandemens ou défenses à ce contraires.

Donné à Paris le IIIe jour de fevrier, l'an de grace mil CCC IIIIxx et onze.

<div style="text-align:right">Par monseigneur le Duc,
H. Guingant.</div>

B. N. Cab. des titres, Pièces orig., vol 769, n° 17541.

XI. — 1394, 4 avril.

55. Sachent tuit que Robert le Seneschal (4), escuier et échan-

(1) Ce brodeur vécut au moins jusqu'en 1410; son nom est écrit tantôt Clarey, tantôt Clarcy, tantôt Clercy.

(2) Ce pavillon ou dais était probablement destiné à surmonter le fauteuil du duc ou de la duchesse d'Orléans ; c'est ce que prouvent son prix élevé et la richesse de ses broderies. Il faut remarquer en outre qu'il était composé de six couleurs variées et c'était le nombre de couleurs que Louis d'Orléans avait adopté pour sa livrée; nous verrons plus loin à chaque pas dans les comptes des tailleurs, brodeurs et fourreurs, ces mots : *les six couleurs de Monseigneur, les six couleurs comme les porte Monseigneur*. Le seul moyen que l'on puisse employer maintenant pour savoir quelles étaient ces couleurs, est de recourir aux manuscrits exécutés pour Louis d'Orléans, les peintres ayant souvent orné des couleurs de celui auquel était destiné le manuscrit, les meubles, les pavillons et les tentures représentées dans les miniatures qu'ils exécutaient. Mes recherches ont été vaines, les manuscrits connus pour avoir appartenu à Louis d'Orléans (B. N. mss. franç., 810, 811) étant exécutés en grisaille. M. Champollion, dans son ouvrage sur Louis et Charles d'Orléans, avance que ces couleurs étaient le rouge, le bleu, le blanc, le gris, le vert et le noir, mais il n'en donne aucune preuve.

(3) Ce mot, de même que *rachié*, signifie rayé; nous trouverons également *raie*, écrit *rache* et *rachie*.

(4) Robert le Sénéchal, nommé également Robin, d'abord échanson du duc d'Orléans et écuyer (1393-1394), était, en 1403, écuyer, maître d'hôtel

çon de monseigneur le duc d'Orliens, certiffie avoir eu et receu de Jehan Baie, marchant et bourgeois de Paris, huit hanaps de madre (1) et quatre cailliés (2), lesquel ont, dès le xix{e} jour d'ottobre dernier passé, esté par moy prins et achetés de lui pour mondit Seigneur la somme de trente six frans d'or, si comme il peult apparoir par les lettres de mondit seigneur le Duc, sur ce faictes et données ledict jour. Tesmoing mon séel mis à ceste certiffication le iiii{e} jour d'avril l'an mil CCC IIII{xx} et XIII.

B. N. Cab. des titres, Pièces orig., vol. 26,026, n° 1976.

et capitaine de la Ferté-Bernard. Il vivait encore en 1405. Son sceau représente un oiseau perché au haut d'un buisson pyramidal (B. N. Cab. des titres, Pièces orig., 2685, n° 59572, de 2 à 17). Ses armoiries sont deux jumelles en bande, à un lambel, l'écu supporté par des loups et timbré d'un heaume cimé d'une tiare (*ibid.*, 26,026 n° 1976).

(1) Des textes assez nombreux cités par M. de Laborde et d'autres textes découverts depuis par M. E. Molinier (Arch. nat. Trés. des ch. 146, n° 111, 1394) tendent à démontrer que le madre était du bois, contrairement à l'opinion de M. Douët-d'Arcq qui voulait y voir une pierre dans le genre de l'onyx. Mais je ne saurais être de l'avis de M. Laborde qui avance que le madre était toujours une matière sans valeur tirant uniquement son prix de celui de sa monture ; dans le texte précédent nous voyons, en effet, douze pièces estimées trente six francs d'or, c'est-à-dire trois francs d'or par objet, ou 250 ou 300 francs à la puissance actuelle de l'argent. Ce prix est supérieur à celui d'un vulgaire vase de bois. Il faut donc supposer que le madre acquérait de la valeur soit, à cause de la rareté du bois que l'on choisissait parfois pour le travailler, soit à cause des ornements sculptés sur le corps du vase.

(2) Le callier était une tasse sans anse et à large ouverture, généralement en matière de peu de valeur. Ils étaient faits de telle sorte que, de même que certaines tasses japonaises, on pouvait en mettre plusieurs l'un dans l'autre, ou se servir des plus grands comme de couvercle pour les plus petits.

XII. — 1393, 27 mai; 1394. 21 janvier.

CE SONT LES PARTIES D'ORFAVERIE FAITES POUR MONSEIGNEUR LE DUC D'ORLÉANS PAR HANCE KARAST (1), ORFÈVRE D'ICELUI SEIGNEUR, DEPUIS LE XXVII^e JOUR DE MAY CCC IIII^{xx} XIII PAR LA MANIÈRE CY-APRÈS DÉCLARÉE :

56. Premièrement, ledit xxvii^e jour de may, pour l'or d'un boillon (2) mis en hault en un des cousteaux de mondit seigneur ouquel avoit taillé une arballeste (3) et fu baillié à Boniface de Morès (4), escuier de corps de Monseigneur; et poise ledit or, v esterlins à xxi karat, au pris de lx frans le marc, valent.................................. xxxvii s. vi d. t.

Item, pour la façon................... xx s. t.

57. Item, le derrenier jour de may dessusdit, pour la garnison d'une arballeste d'argent dorée, baillée à Perrin Pillot (5), tailleur et varlet de chambre de mondit Seigneur

(1) Hans Karast, nommé souvent dans les manuscrits des d'Orléans Hance Croist, était probablement, comme l'indique son nom, allemand d'origine. Il fut le fournisseur du duc d'Orléans au moins jusqu'en 1403.

(2) Bouton destiné à maintenir la soie du couteau dans le manche.

(3) L'arbalète, que nous verrons reparaître à satiété dans les documents suivants, était l'un des emblèmes adoptés par le duc Louis d'Orléans, de même que Charles VI avait choisi la branche de genêt et le duc de Bourgogne la fleur de marguerite. Lui, ses enfants et tous les gens de sa maison le portaient sur la manche gauche de leur vêtement, en drap, en broderie plus ou moins riche, ou en argent et en or.

(4) Boniface de Morès, nommé aussi de Moret et Morey, fut d'abord, en 1389, écuyer d'écurie du duc d'Orléans, puis écuyer de corps du même prince et du roi de France. Son sceau porte un écu à la bande bretessée, timbré d'une tête de femme de face placée dans une rose épanouie (B. N. Cab. des titres, Pièces orig., 1160, n° 26431, 59; 2049, n° 46713, de 3 à 17).

(5) Pierre ou Perrin Pillot, tailleur et valet de chambre de Louis d'Orléans, vivait encore en 1417. Il avait acquis les fiefs de Perreux et de Cheramy à Nogent-sur-Marne et ne laissa qu'une fille qui épousa Jean de la Fontaine. Son sceau représente un arbre auquel grimpe un singe et auquel est suspendu son écu chargé d'une orle de croisettes.

pour ycelle envoier devers mondit Seigneur à Abbeville; pesant xiiii esterlins d'argent, au pris de vi fr. vii s. le marc, valent........ VIII s. t.

58. Item, le xᵉ jour de juing, pour la garnison de iii arballestes, ii dorées et une blanche, pour ycelles mettre és robes de la livrée de la bande vert (1); pesant iii onces ii esterlins et ob, valent...................... L s. v. d. t.

Item, pour la doreure desdites iii arballestes........................ LX s. t.

Item, pour façon desdites iii arballestes. LX s. t.

59. Item, ledit xᵉ jour de juing, pour ii bacins (2) pour une boutonneure (3) d'or, mise en une houppellande courte de veluau noir, pour mondit Seigneur, pesant v esterlins et i ferlin (4) d'or à xxi karat; au pris de LX s. le marc valent................... XXXIX s. IIII d. ob. t.

Item, pour la façon desdits ii bacins..... XX s. t.

60. Item, le xxᵉ dudit mois de juing, pour iii esterlins et ob. d'or de xxi karat emploié et mis à avoir refait, plus qui n'y avoit, un materaz de perles (5) audit pris de LX fr. le marc, valent.................. XXIX s. II. d. t.

Item, pour la façon dudit materaz....... LX s. t.

61. Item, pour viii cosses (6) nuesves et les

(1) La Maison du duc d'Orléans était généralement vêtue de vert avec une arbalète sur la manche gauche et les six couleurs du duc sur la manche droite, ou en bande sur le corps du vêtement. Voir plus loin le compte de Perrin Pillot.

(2) Le mot *bacin* est ici équivalent de sonnette. On en suspendait aux boutonnières et aux ceintures.

(3) Rangée de boutons. On en trouve des matières les plus précieuses, d'or, de perles et de pierres fines.

(4) *Ferlin*, le quart d'un denier.

(5) Un matelas de perles me semble devoir être un semis de perles très rapprochées, cousues sur le tissu d'une étoffe doublée de fourrures.

(6) Il s'agit de cosses de genêt, emblème adopté par saint Louis qui avait

rives (1) mises en une des saintures d'or de
Monseigneur, où le mot *Monseigneur de
Bourbon* estoit fait de perles, pesant xi es-
terlins d'or de xxi karat, audit pris de
lx frans le marc, valent.................. iiii fr. ii s. vi d. t.
 Item, pour la façon................... lx s. t.

62. Item, ledit jour pour une noiz à arbal-
leste (2), d'or, en laquelle a un ruby, pesant
vii esterlins d'or à xxi karat, audit pris de
lx frans le marc, valent.................. lviii s. iiii d. t.
 Item, pour la façon................... xl s. t.

63. Item, le xxvi° jour dudit mois de juing,
pour la garnison d'une arballeste, pesant
i once, ii esterlins d'or à xxi karat, audit
pris de lx s. le marc, valent............. viii f. v s. t.
 Item, pour la façon................... iiii l. t.

64. Item, le v° jour de juillet ensuivant
CCC IIIIxx XIII, pour une sainture d'or
pour Monseigneur, rivée sur un tissu neuf,
en laquelle a iiii neusves fermeures (3),
pesant viii esterlins à xxi karat, audit pris
de lx fr. le marc, valent................. iii fr.
 Item, pour la façon de ladite sainture... xx s. t.
 Item, pour le tissu d'icelle sainture..... iii fr. vii s. vi d. t.

fondé un Ordre de Chevalerie, dont le collier était orné de ce fruit ; il exista
jusque sous Charles VII.

(1) Clous destinés à maintenir sur une courroie de cuir les plaques de
métal qui ornaient la ceinture; leur tête, parfois très ornée, faisait saillie
à l'extérieur et ils étaient rivés à l'intérieur.

(2) La noix de l'arbalète était la petite pièce plate et circulaire en acier,
munie d'un crochet et d'une coche, sur laquelle venait s'accrocher la corde
de l'arbalète quand elle était armée; une verge d'acier, s'enfonçant dans la
coche, rendait la noix immobile jusqu'à ce que l'arbalétrier touchât la
gachette. Alors la verge s'abaissait, la noix tournait sur elle-même et la flè-
che partait, chassée par la corde. Dans le Catalogue Joursanvault on trouve
la mention d'un rubis acheté par le duc d'Orléans pour faire une noix d'ar-
balète à sa devise (t. I, p. 121, 1393).

(3) Boucles.

65. Item, pour deux arrests, (1) et troys ba-
cins d'or, pour une boutonneure, assise en
une des houppellandes de Monseigneur, de
noir d'Angleterre, fourrée de menu vair,
pesant i once ix esterlins ob. d'or à xxi karat,
au pois de lx frans le marc, valent......... xi fr. i s. iii d. t.

Item, pour la façon.................. vi l. t.

66. Item, le xi^e jour dudit mois de juillet,
pour une arballeste d'or, qui poise, rebattu
le cuir qui est dedens (2), iii onces, vii ester-
lins d'or, assise en une houppellande de drap
de Damas, fourrée de veluau velu, audit pris
de lx fr. le marc, valent................. xxvii fr.

Item, pour la façon de ladite arballeste.. xv l. t.

67. Item, le dit jour pour la garnison de
ii arballestes, l'une d'or pour mectre en une
houppelande bastarde de drap de Damas,
fourrée de veluau velu (3), pesant une once,
iiii esterlins à lx fr. le marc, valent ix fr., et
l'autre d'argent dorée pour Monsieur de
Bueil (4), pesant xiiii esterlins et ob. d'ar-
gent, au pris de vi fr. vii s. p., valent, pour
tout ce xi s. viii d. t.; pour ce, pour or et
argent........................ ix fr. xi s. viii d. t.

Item, pour la dorcure de ladite arballeste
d'argent et façon desdites ii arballestes..... c s. t.

68. Item, ledit jour, nuef aguillettes à

(1) L'ardillon d'une boucle.
(2) La présence du cuir dans cette arbalète démontre qu'elle n'était pas composée d'un simple métal repoussé, mais de fils d'or tissés ou brodés.
(3) Le velours était à poil long ou court, et on le nommait suivant le cas, *veluau velu* ou *veluau rez*.
(4) Jean de Bueil, seigneur dudit lieu, grand maître des arbalétriers de France, chambellan du duc d'Orléans en 1390 (Bibl. N. Cab. des titres, Pièces orig., 2153, n° 106); il était fils de Jean de Bueil et fut tué à la bataille d'Azincourt.

xviii bouz d'or (1) pour lassier le pourpoint Monseigneur, pesant 1 once demi, au pris de lx frans le marc, valent.................... vii fr. x s. t.

Item, pour la façon....,............ xl s. t.

69. Item, le v^e jour d'aoust, pour xxiiii xii^{nes} d'aguillettes, dont les bouz d'icelles poisent i^m vi onces et demie d'argent, et sont lesdites aguillettes pour mettre ès robes des paiges de Monseigneur, au pris de vi frans, vii s. p. le marc, valent........................ xi fr. xiii s. i d. ob. t.

Item, pour la façon desdictes xxiiii xii^{nes} d'aguillettes.......................... vi l. t.

70. Item, le viii^e jour dudit mois d'aoust, pour la garnison d'une arballeste d'argent dorée, pesant une once vii esterlins, pour mettre en la houppelande messire Phelippe de Florigny (2), au pris de vi fr. vii s. le marc, valent............................ xiii s. viii d. t.

Item, pour la doreure et façon de ladite arbaleste............................ xl s. t.

71. Item, le xvii^e dudit mois d'aoust, pour la garnison d'une dague pour mondit Seigneur, tant pour le manche comme pour la gaigne (3), pesant iiii^o v esterlins ob. d'or au pris de lx frans le marc, valent.......... xxxii fr.

Item, pour une pièce d'yvoire, dont le manche a esté fait............................ xxv s. t.

(1) Ces aiguillettes, aux bouts d'or ou d'argent, servaient à rattacher le pourpoint aux chausses.

(2) Philippe de Florigny, Flourigny ou Fleurigny, chevalier, était premier chambellan du duc d'Orléans, en 1388, il fut chambellan du roi en 1394, châtelain d'Yèvres en Gâtinais (1404) et souverain maitre enquêteur des eaux et forêts du duc d'Orléans. Il vivait encore en 1408. Son fils, ou au moins son parent, Jean de Florigny lui succéda comme châtelain d'Yèvres. Son sceau représente un lion (B. N. Cab. des titres, Pièces orig., 1168, n° 26613, de 2 à 68; 2850, n° 63311, 2).

(3) Gaine, fourreau.

Item, pour la lumelle (1) de ladite dague et le petit coutelet avec la façon dudit manche.................................... xx s. t.

Item, pour la gaigne................... ii s. vi d. t.

Item, pour façon de la garnison d'icelle dague................................ xii s. t.

72. Item, le xxvi^e dudit mois d'aoust, pour la garnison de deux arballestes d'argent dorées, pesans ii° xvi esterlins et ob., au pris de vi fr. vii s. le marc, lesquelles ont esté assises, l'une en une gibecière de satin noir pour Monseigneur, et l'autre en la robe du sire de Cousant (2); pour ce............. xliiii s. t.

Item, pour l'or et la façon desdites deux arballestes............................. lx s. t.

73. Item, le penultième dudit mois d'aoust, pour la garnison d'une arballeste, un bacin et un arrest d'or, pesant i once xvii esterlins, baillés à Perrin Pillot pour asseoir sur une houppellande de genestes (3) de Monseigneur, au pris de lx pour le marc, valent.. xiii fr. xvii s. vi d. t.

Item, pour la façon de ladicte arballeste, bacin et arrest d'or...................... vi l. t.

74. Item, xxix^e d'ottobre pour deux garnisons d'or pour mettre en deux des espées (4) de mondit Seigneur, pesant v onces d'or à lx fr. le marc, valent................... xxxviii fr. x s. t.

(1) J'avais d'abord pensé, contrairement à l'opinion de M. de Laborde, que la *lumelle* ou l'*alumelle* était la garde d'une épée ou d'un couteau, mais ce mot a été employé jusqu'au xviii^e siècle dans le sens de lame, d'estoc. On le trouve, avec l'orthographe *allemelle* et dans un sens obscène, dans une épigramme de J.-B. Rousseau, trop libre pour pouvoir être citée. (Livre IV, épigr. ix.)

(2) Guy de Cousan était échanson et grand chambellan du roi de France.

(3) Houppelande ornée de fleurs ou de branches de genêt, devise du Roi.

(4) Ces garnitures étaient destinées sans doute à la poignée ou à la gaine de ces armes.

Item, pour la façon et déchet d'or desdittes deux garnisons...................... vii l. t.

Item, pour les courraies.............. xx d. t.

Item, pour tailler le trou de l'une desdites espées ou est escript YLET (1) et pour ycelles fourbir........................ v s. t.

75. Item, le derrenier jour d'ottobre ensuivant, pour la garnison de iiii arballestes d'or, pesans tout ensemble ii° xv esterlins, lesquelles ont esté baillées à Jehan de Clarey, brodeur d'icelui Seigneur, pour asseoir en une houppellande, Monseigneur d'escallate vermaille, fourrée de martres subelines (2); au pris de lx fr. le marc, valent.. xx fr. xii s. vi d. p.

Item, le derrenier d'ottobre, pour un arrest d'or pour Monseigneur, pesant xvii esterlins d'or, au pris de lx frans le marc, valent. vi fr. vii s. vi d. t.

Item, pour la façon desdictes iiii arballestes et dudit arrest...................... xvi l. t.

76. Item, le xe jour de novembre, pour vi colliers d'or avec vi campanes (3) pour mettre és robes de frize noire de la livrée de Monseigneur, pesans xvii esterlins et ob. d'or, à lx frans le marc, valent........... vi fr. xi s. iii d. t.

Item, pour la façon d'iceulx........... lx s. t.

77. Item, pour trente colliers et trente cam-

(1) C'est-à-dire que l'une de ces deux épées avait une gouttière à jour dans laquelle on avait ménagé le mot *Ylet*. Ce mot, que nous verrons cité à plusieurs reprises comme une des devises habituelles du duc d'Orléans, est tantôt écrit *Ylet,* tantôt *Ilet,* tantôt *Il est* (voy. 92), ce qui donne le sens.

(2) La fourrure de martre était fort rare, mais la martre zibeline, que l'on écrivait tantôt *sébeline,* tantôt *subeline,* était d'une suprême rareté et était réservée aux grands personnages, tandis que la martre de Prusse, de moindre valeur, était employée par des seigneurs moins opulents. Je renvoie pour ce qui concerne les fourrures au compte de Thomassin Pottier, fourreur du duc d'Orléans.

(3) Clochettes.

panes d'argent dorées et xxvi semblables d'argent blanc, pesans vi onces, ix esterlins d'argent, qui valent audit pris de vi s. t. vii s. le marc.................................... v fr. v s. t.

Item, pour la façon et doreure desdiz trente colliers et façon des xxvi blancs; pour tout.. xii l. t.

78. Item, le xviii^e jour de novembre, pour quarante colliers, xx dorés et vint blans, pour mettre és dictes robes de frize, pesans iiii onces xix esterlins d'argent à vi frans vii s. le marc, valent................... iiii fr.

Item, pour la doreure desdits xx colliers.
Item, pour la façon desdis xl........... viii l. t.

79. Item, le xxvii^e jour de novembre, pour une once vii esterlins d'or, mis par ledit Hance en une dague pour Monseigneur ; à lx frans le marc, valent....................... x fr. ii s. t.

Item, pour l'ivoire dudit manche, et pour la façon d'icelui manche................

Item, pour la façon de la garnison du manche.. c s. t.

80. Item, le iiii^e jour de décembre, pour deux colliers d'or à deux dandains (1) pour les robes de Messeigneurs les ducs de Bourgoigne et de Bourbon (2), pesant vi ester-

(1) Les dandains étaient de petites clochettes.
(2) La mode de se faire des cadeaux de beaux vêtements, ornés de broderies à la devise de celui qui faisait cette libéralité, était très répandue à la cour de Charles VI, et les princes y paraissaient vêtus de robes semblables en signe d'amitié. D'autres fois, les broderies représentaient sur les houppelandes les emblèmes de plusieurs princes alliés, comme nous en verrons bientôt des exemples. Un compte du tailleur Perrin Pillot nous apprend que, le 28 octobre 1393, le duc Louis d'Orléans, distribua à la fois cent seize houppelandes de frise noire *pour une livrée qu'il a fait à plusieurs chevaliers et escuiers, en chacune desquelles a vi bandes, entretaillées à viz, des six couleurs de Monseigneur, et sur l'une des manches de chacune houppelande a un*

lins ob. d'or à lx frans le marc, valent.....	xlviii s. x d. t.
Item, pour la façon...................	xvi s. t.

81. Item, pour xii colliers d'argent doréz, pesans une once xiii esterlins, valent...... xxvi s. t. et ob. t.

82. Item, le xiiii^e jour dudit mois, pour un bout mis sur le manche d'un coutel pour Monseigneur; poise plus que celui qui y estoit, ix esterlins avec la boutereule (1) d'ambas, valent......................... lxvii s. vi d. t.

Item, pour la façon desdis xii colliers et dudit bout........................... l s. t.

83. Item, pour une sainture d'or pour mondit Seigneur, à ii boucles, pesans iiii onces, xviii esterlins, valent............... xxxvi fr. xv s. t.

Item, pour la façon de ladite sainture... ix l. t.
Item, pour le tissu................... xxiiii s. t.

84. Item, ledit jour, pour un collier d'or pesant v esterlins, baillié par ledit Hance à Perrin Pillot, pour mectre en la robe d'escarlate vermaille, fourrée de martres sébelines, pour Monseigneur de Bourgoigne, à lx fr. le marc, valent................... i fr. xiiii s. t.

Item, pour la façon................... xvi s. t.

85. Item, ce jour, pour ix xii^{nes} d'aguillettes livrées par ledit Hance à Perrin Pilot, pour mectre en une houppellande de drap de damas noir, fourrée de martres sébelines, pour Monseigneur, pesans iiii onces, xiii esterlins d'or, à lx frans le marc, valent..... xxvii fr. xii s. t.

loup de broderie. La liste des personnes auxquelles fut faite cette libéralité commence par le Roi, les ducs de Bourgogne, de Bourbon, le Connétable et les plus brillants seigneurs de la Cour de France (B. N. Cab. des titres, Pièces orig., 2152, n° 167).

(1) La bouterolle est la petite gaine métallique qui termine par le bas le fourreau d'une épée ou d'un couteau.

86. Item, le xviii^e jour de décembre, pour la garnison d'une arballeste d'or pour mettre en une houppelande bastarde (1) de drap de Damas noir, fourrée de mertre sébeline, pesant une once viii esterlins; à lx frans le marc, valent.......................... x fr. xiii s. ix d. t.

Item pour la façon de ladite garnison.... iiii l. t.

87. Item, ce jour, un arrest d'or, pesant xv esterlins d'or; valent audit pris........ v fr. xii s. vi d. t.

Item, pour la façon dudit arrest........ xxiiii s. t.

88. Item, le xx^e jour de décembre, pour v onces et ob. de boux d'or, xvii xii^{nes} et demie d'aguillettes carrées, torses, bailliées par ledit Hance à Perrin Pillot pour mectre en la houppellande Monseigneur, de drap de damas longue, fourrée de martres sébelines; à lx frans le marc, valent............ xxxvii fr. xiii s. ix d.

89. Item, le xxii^e jour dudit mois, pour v onces et ob. d'or pour autres aguillettes, et y en y ot xvi xii^{nes} et demie, livré audit Pillot pour mectre en ladite houppellande; au pris de lx frans le marc, valent........ xxvii fr. x s. t.

90. Item, le xxiii^e jour de décembre, pour une sainture d'un laz (2) de soye noire ront à deux boucles rondes et un petit mordant (3) d'or, pesant ledit or une once ii esterlins et

(1) Nous trouvons trois sortes de houppelandes indiquées dans nos documents, la houppelande longue, celle à mi-cuisse et la bâtarde. Cette troisième était d'une longueur intermédiaire entre les deux autres; elle descendait aux genoux.

(2) Pour lacs, lacet de ruban.

(3) Le mordant, très différent de la boucle et de l'ardillon de la ceinture, était une pièce de métal pendue au bout de la ceinture qui dépassait la boucle. Cette partie de la ceinture, longue de quelques centimètres seulement chez les hommes, atteignait parfois le bas de la robe chez les femmes. Cependant le mot *mordant* a été employé par quelques rédacteurs comme synonyme de boucle.

ob. d'or; à lx francs le marc, valent........ viii fr. i s. ix d. t.

Item pour la façon de laditte sainture bailliée ce jour à Godeffroy (1) et pour le laz d'icelle sainture......................... c s. t.

91. Item, ce jour pour xiiii xiines d'abouz (2) d'aguillettes d'or quarrées torses, livrées par ledit Hance à Perrin Pillot pour mettre à la grant houppellande devant dicte, pesans iii onces xix esterlins et ob. d'or à lx frans le marc, valent......................... xxix fr. xvi s. iiii d. t.

92. Item, le xxiiiie jour de décembre pour xii xiines d'aguillettes, pesans iii onces xii esterlins, livrées par ledit Hance à Perrin Pillot, à lx frans le marc, valent............. xxvii f.

93. Item, ce jour pour un arrest garny de v grosses perles et au bout d'un gros dyament, poinçonné à loups et d'ILET (3), livré par ledit Hance audit Perrin, poisent tout ensemble v onces, v esterlins et ob., dont il fault rabattre, pour l'acier et dyamant, ix

(1) Ce personnage, nommé Godefroy Le Fèvre, avait été d'abord attaché en qualité d'apothicaire, puis de garde des deniers, à l'ancien duc d'Orléans, oncle de Louis, duc de Touraine, puis d'Orléans. Il entra dans la maison de ce dernier pour y faire le même office; ses appointements étaient de 10 livres tournois par mois (B. N. Cabinet des titres, Pièces orig., 2154, nos 246-261; 2582, nos 57247-55).

(2) Les mots *about* et *bout* ont la même signification.

(3) Cet article indique bien quel était l'emploi de l'*arrêt* ou ardillon. La pièce principale était en acier, mais garnie d'or et ornée de pierres précieuses. Nous avons déjà vu paraître dans un article de ce compte (73) la devise *Ilet;* quant au loup il avait été adopté pour emblème par Louis d'Orléans, ainsi que le porc-épic, que son petit-fils Louis XII rendit encore plus célèbre. Nous verrons le loup paraître comme motif d'ornement dans beaucoup d'articles des comptes suivants. Un beau sceau de 1406 de la châtellenie de Coucy représente d'un côté le château lui-même avec une poterne ouverte dans une terrasse sur laquelle est un écusson des d'Orléans; cet écusson est soutenu par un loup accroupi tandis qu'un porc-épic est placé en travers de la porte. Le revers représente le même écu des d'Orléans timbré d'une tête de loup (B. N. Cabinet des titres, Pièces orig.)

esterlins; demeure IIII onces XVI esterlins, à
LX frans le marc, valent...................... XXXVI f.

Item, pour la façon dudit arrest........ XII f.

94. Item, ce jour, pour une petite pièce de maille (1) d'or et deux campanes, pour alongier une sainture des plates (2) de Monseigneur, pesant IIII onces un esterlin d'or à LX frans le marc, valent................ XXX fr. VII s. VII. d. t.

Item, le XXV^e jour dudit mois, pour IIII pièces à largir les plates, ou il y a VI^c VIII clouz, poisent II onces XVIII esterlins d'or; à LX frans le marc............................... XXI fr. XV s. t.

95. Item, pour alongier le baudrier pour le hainselin (3) de Monseigneur, II onces III ob. d'or et y avoit III clochettes, et le demourant en petiz cloux; à LX frans le marc, valent. XV fr. V s. VII d. ob. t.

96. Item, pour la façon des choses dessus dittes servans aux plattes et au hainsselin.. XX l. t.

97. Item, pour les annelès d'or pour le collier de la bonne martre (4) Monseigneur, pesant XVIII esterlins d'or, à LX frans le marc, valent...................................... IIII fr. X s. t.

Item, pour ceulx d'argent mis en cedit collier, pesans XII esterlins d'argent; à XI fr. X s. t. le marc, valent X s. t.

Item, pour la façon desdiz annelès d'argent et d'or........................... XL s. t.

98. Item, pour XVIII XII^{nes} d'aguillettes

(1) Tissu de petits anneaux d'or entrant l'un dans l'autre; la cotte de mailles était un vêtement de guerre fait d'une étoffe pareille, mais d'acier.

(2) *Saintures de plates*, ceinture métallique.

(3) Le *haincelin* était une tunique serrée à la taille par une ceinture, un vêtement de voyage et non une sorte de houppelande, comme le pense M. Viollet le Duc.

(4) Le collier de la bonne martre était celui que le duc portait avec son vêtement doublé de la fourrure de martre la plus précieuse.

quarrées torses, petites, et III grans aguillettes pesans V onces d'or; à LX frans le marc, valent.................................. xxxvII fr. x s. t.

99. Item, pour la garnison d'une arballeste, pesant une once XII esterlins et ob.; à LX frans le marc, valent.................. XIII fr.

Item, pour la façon de laditte garnison.. IIII l. t.

100. Item, pour XII bouz d'aguillettes, VIII torses et IIII rondes, pesans VII esterlins et ob.; à LX frans le marc, valent......... LVI s. IIII d. t.

101. Item, le XXVIII° jour de décembre, pour deux saintures sur tissus blans en façon de passe-rose esmailléz de rouge cler, et fleurs de jannettes, et de viretons parmi (1), pesans lesdittes deux saintures XIII onces XIIII esterlins d'or, sans les tissus; à LX frans le marc, valent........................ CXIII fr. V s. t.

Item, pour les deux tissus desdittes deux saintures............................ III fr.

Item, pour la façon desdittes deux saintures................................ LXX fr.

102. Item, pour deux petites boucles pour fermer un collier, pour le pourpoint de Monseigneur, pesans XII esterlins; à LX frans le marc, valent........................ III fr. x s. t.

Item, pour la façon desdittes deux boucles.................................. XL s. t.
Item, pour le tissu

(1) Ces ceintures composées de plaques de métal rivées sur une étoffe blanche, étaient recouvertes d'émail représentant des roses trémières de couleur rouge clair, des fleurs de narcisse, nommées encore dans certaines contrées *jeannettes*, et de pointes de flèches triangulaires ou viretons; c'était un assez singulier assemblage. Le catalogue Joursanvault (t. I p. 127) fait mention de deux riches ceintures appartenant en 1400 au duc d'Orléans; elles étaient *d'or à gros boillons d'où pendaient des descoupures en manière de maille de haubergeon et une sonnette*. Elles étaient destinées à être portées sur deux hainceclins.

103. Item, le xv^e jour de janvier, pour douze douzaines et une aiguillet d'or, livrées à Pilot, torses, pesans II onces XVIII esterlins ; à LX frans le marc, valent............ XXI fr. XV s. t.

104. Item, ce jour, XIIII XII^{es} d'aguillettes, pesans III onces et demie d'or ; à LX frans le marc, valent....................... XXVI fr. V s. t.

105. Item, pour III douzaines et demie d'aguillettes, de quoy il y avoit deux longues et quatre grosses et les autres pareilles aux dessus dictes, pesans II onces VII esterlins d'or ; à LX frans le marc............. XVII fr. XII s. VI d. t.

106. Item, pour la façon de cent dix sept douzaines et une aiguillette, contenues cy dessus en plusieurs parties, faictes pour le jaques (1) de Monseigneur et pour les houppellandes dessus dittes ; à XIIII s. tourn. pour la façon de chacune douzaine, valent. LXXII fr. V s. t.

107. Item, pour une petite chesne d'or, ou on a fait X Y Z (2) et feuilles esmaillées de blanc et de rouge cler, pesant VIII esterlins d'or ; à LX frans le marc, valent....... III fr.

Item, pour la façon.................. XL s. t.

108. Item, samedi ensieuvant, pour un cornet d'or où en a fait deux bendes entour et cinq chesnons, un touet tors, une boucle et un mordant à LIIII besans appellés cloz, plaz, esmaillés de rouge cler, (3), pesans un

(1) Le jacques était un pourpoint collant que l'on revêtait par dessus une cotte de mailles.

(2) Après avoir pris des modèles dans le monde des fleurs et des animaux, la fantaisie des orfèvres du XIV^e siècle allait jusqu'à emprunter des motifs de décoration aux lettres de l'alphabet, abstraction faite de leur sens.

(3) Ce cornet était renforcé par deux bandes d'or qui en faisaient le tour et auxquelles étaient attachées cinq chaînettes (probablement deux du côté le plus mince et trois du plus large) rattachées à une chaîne d'or en forme

marc vii esterlins et ob. d'or à lxvi frans le
marc, valent.................................... lxvi fr. xii s. vi d. t.
 Item, pour la façon.................... xxvi l. t.
 Item, pour le tissu.................... xxviii s. t.

109. Item le xxi{e} jour de janvier, pour quatre colliers iii blans et un doré, pesans x esterlins d'argent, livrés par ledit Hance à Perrin Pillot.......................... vi s. vi d. t.
 Item pour l'or; pour la façon.......... xx s. t.

110. Item, pour une sainture d'or en laquelle a viii{xx} viii perles, pesant icelle sainture iii{m} io iii{c} d'or à xxi karat, laquelle ledit Hance a faicte toute de neuf, et poise plus vi onces et ob. d'or que celui que on lui a baillé, et vault mielx l'or iiii frans pour chascun marc que le vielx; valent lesdictes vi onces et ob. au pris de lx fr. le marc, xlv fr. iii s. t. x d. t.

Item, pour l'amendement de ii{m} ii{c} et ob. d'or vault audit pris de lx frans pour marc viii fr.; pour tout..................... liii fr. iii s. t.
 Item, pour la façon de la dicte sainture.. iiii{xx} f. t.
 Somme toute des parties cy dessus contenues...................... xiiii{c} xxv t. viii s. xi. d. t.

 Loys.

B. N. Cab. des titres, Pièces orig., vol. 2153, n° 169 (Orléans, t. III).

de corde (*touet*). A cette chaîne, soit qu'elle fut passée en diagonale de l'épaule au côté, soit qu'elle fût en forme de ceinture, étaient pendus 54 disques d'or nommés besans fermés. Dans le compte de Poulain de septembre 1390 nous trouvons un cor mentionné dans les termes suivants : *Item, pour la garniture d'un cor d'Angleterre que Billy a apporté de Senliz à Paris, pour or, argent et façon, avec un laz de soie pour pendre ledit cor, par commandement de bouche de mondit Seigneur, vii frans xv s. t.* (B. N. Pièces orig., 2153 n° 106).

XIII. — 1393, 24 novembre.

111. Sachent tuit que je, Jehan du Vivier (1), orfèvre et varlet de chambre du Roy nostre sire, confesse avoir eu et receu de monseigneur le duc d'Orliens, par les mains de Godeffroy le Fevre, varlet de chambre et appoticaire de mondit seigneur d'Orliens, la somme de vint et une livres, dix huit sols, quatre deniers parisis, qui deubs m'estoient pour l'or et la façon d'un colier d'or en façon d'un cercle, garni de quatre cosses de fin or, pendens, esmaillés de vert et de blanc, tout pesant deux onces quatre esterlins et un ferlin d'or à xxi carat, qui valent pour l'avantage de l'or fin desdictes quatres cosses, xiii l. ii s. iiii d. p. ; et pour la façon dudict collier, et pour esmailler lesdictes cosses et pour déchet d'or, pour tout ce viii l. xvi s. p. (2). Lesquelles parties font ladicte somme de xxi l. xviii s. iiii d. parisis; de laquelle somme je me tien pour content et en quicte mondict seigneur d'Orliens, ledict Godeffroy et tous autres à qui quittances en peuvent appartenir. Tesmoing mon scel et seing manuel mis en ceste quictance le xxiiiie jour de novembre l'an mil CCC IIIIxx et treize.

B. N. Cab des titres, Pièces orig., vol 26026, n° 1924

(1) Ce Jean du Vivier fut l'un des orfèvres parisiens les plus renommés de son temps; son nom paraît souvent dans les comptes royaux, ainsi que celui d'Hennequin du Vivier, qui semble avoir été son père et orfèvre comme lui. Il fut successivement orfèvre de Charles V et de Charles VI (Douët d'Arcq, *Nouveaux comptes de l'Argenterie*, p. 186 n° 271. — Labarte, *Inventaire de Charles V*, p. 12 note). Il travailla souvent pour le duc d'Orléans. On le trouve mentionné dans les comptes de Poulain, de décembre 1390 et de février et mars 1391 (B. N. Cab. des titres, Pièces orig., 2152, n°s 108 et 157), et il fit pour lui une couronne d'or, une dague également d'or et d'autres joyaux (*ibid.*, 3034, n° 67220, 3, 5 et 6). Son sceau, suspendu à la quittance que je publie, représente son écu bandé de six pièces.

(2) Du Vivier fit pour Charles VI un bijou du même genre désigné dans sa quittance datée de 1390 sous le titre d'une *ceinture d'or double, serrée à deux costés, à colliers de cosses de l'Ordre du Roi*. Le prix de ce joyau était de 403 livres (B. N. Cab. des titres, Pièces orig., 3034, n° 67220, 2).

XIV. — 1394, 7 février ; 1394, 9 novembre.

CE SONT LES PARTIES D'ORFAVERIE, TANT D'OR COMME D'ARGENT, QUE HANCE CROIST, ORFEVRE ET VARLET DE CHAMBRE DE MONSEIGNEUR LE DUC D'ORLIENS, A FAITTES ET LIVRÉES POUR MONDIT SEIGNEUR LE DUC DEPUIS LE VIIe JOUR DE FEVRIER CCC IIIIxx ET XIII, JUSQUE AU IXe JOUR DE NOVEMBRE L'AN MCCC IIIIxx ET XIIII.

112. Ledit VIe jour de février CCC IIIIxx XIII, pour huit arrestz pour les boutonneures des jacques du Roy nostre Sire et de mondict Seigneur ; quinze coliers avec quinze campanes torses pour les leups et quinze bacines pour les arondes (1) et quatre bous d'aguillettes, tout pour lesdiz jaques ; pesans tout ensemble VI onces XV esterlins d'or ; à LX frans le marc, valent.................................... L fr. XII s. VI d. t.

Item, pour la façon des choses dessus dites..................................... XVI fr.

113. Item, pour un annel d'or fin à un ruby, qui fu donné à Monseigneur de Berry, pesant VIII esterlins d'or, à LXVI frans X s. t. le marc, vault................................... III fr. II s. VI d. t.

Item, pour la façon d'icellui annel...... II fr.

114. Item, pour XII boucles et XII mordans esmaillés de noir, pour mettre ès deux jaques dessus diz, pesans II onces IIII esterlins d'argent, qui vaient, à VI fr. X s. t. pour marc..................................... XXXVIII s. IX d. t.

Item, pour le tissu VII s. VI d. t.

Item, pour la façon desdictes boucles et mordans II fr.

(1) Ce vêtement était orné de loups qui avaient des colliers d'or auxquels étaient pendues des clochettes, et de petites hirondelles dans un nid en forme de bassin. Nous retrouverons plus loin des houppelandes avec cette même ornementation.

115. Item, pour une sainture à armes (1), qui poise plus qu'elle ne fesoit, une once vi esterlins d'argent; valent à vi x s. t. pour marc.................................... xxi s. iii d. t.

Item, pour le tissu de ladicte sainture... xii s. vi d. t.

Item pour la façon et doreure.......... i fr.

116. Item, pour un porc espy d'argent blanc pour la capeline (2) de mondit Seigneur pesant vii onces vi esterlins d'argent; valent à vi fr. x s. t. pour marc............ v fr. xvii s. vi d. t.

Item, pour la façon d'icellui............ xv fr.

117. Le xviie jour de mars ensuivant, pour un bracelet de mondit seigneur le Duc, ouquel on a fait une pièce neufve au-dessus; le conte pesant une once d'argent plus que le viéz; à vi fr. x s. t. valent.............. xvi s. iii d. t.

Item, pour la façon.................... i fr.

118. Le xxe jour dudit mois de mars pour le bon bracelet de mondit Seigneur, ouquel a un dyament ou rondeau (3), où on a fait la pièce du goute (4) toute neufve, pesant plus une once, cinq esterlins d'argent que le viéz; vault à vi fr. x s. t. le marc.......... xx s. iiii d. t.

119. Item, pour mettre ledit diament en un autre châton, i esterlin et maille d'or; vault, à lx frans le marc................ xi s. iii d. t.

Itém, pour la façon dudit dyament, le mettre en œuvre, et reffaire le bracelet..... i fr.

(1) Ornée d'un écusson armorié ou peut-être encore destinée à soutenir une arme épée ou poignard.

(2) Vêtement composé d'une pèlerine et d'un capuchon.

(3) Aucun glossaire ne donne le sens de ce mot qui me paraît devoir signifier la partie la plus large du bracelet et la plus ornée.

(4) Peut-être le mot *goute* est-il mal écrit et faudrait-il lire *couté* : *la pièce du couté* d'un bracelet se comprendrait, tandis que j'ignore ce que peut signifier la *pièce du goute*.

120. Item, pour la garnison d'une espée pour mondit Seigneur, pesant une once xvi esterlins et ob. d'argent qui valent audit pris. — xxx s. t.

Item, pour la façon, pour or et pour la doreure............... — ii tr.

121. Item pour ii gosses (1) pour un colier d'or qui pendent au bout d'icellui et sont esmaillées l'une de blanc et l'autre de vert, pesant ix esterlins d'or fin ; vault, à lxvi fr. x s. t. le marc.................. — lxxvii s. vi d. t.

Item, pour deux gosses plattes qui estoient cheuttes dudit colier, et une chaène à pendre la cheville (2) qui ferme ledit colier, et ii viretons qui ont esté faiz tous neufs, tous pesans viii esterlins et maille d'or ; à lx fr. le marc, valent — lviii s. ix d. t.

Item, pour la façon desdites gosses, une chayne et ii viretons.................. — iiii fr.

122. Item, pour une cloche êt une chayne faicte de la sainture d'arrests (3) de mondit Seigneur, pesant vi esterlins d'or ; à lx frans le marc ; valent................. — xlv s. t.

Item, pour la façon — ii fr.

123. Item pour un bracelet fait tout neuf pour ledit Seigneur dès le vie jour de ce présent mois de mars, pesant iii marcs, une once, v esterlins. Item, a esté miz oudit bracelet un grant balay (4) et viii autres pesans

(1) Cosses de genêt.
(2) Petite cheville de sûreté retenue par une chaînette, comme on en porte encore aux bijoux de prix, outre le ressort ordinaire.
(3) Le sens de cette expression est assez obscur. S'agit-il d'une ceinture remarquable par une boucle très ornée, ou qui aurait sur son pourtour plusieurs boucles placées pour le seul ornement?
(4) Rubis balais ou rose clair; c'était l'un des plus estimés au moyen âge, époque où l'on faisait plus de cas du rubis que du diamant.

avec l'or III onces xv esterlins dont il fault rabattre pour le grant balay XII esterlins et un ferlin ; ainsi demeure qu'il y a oudit bracelet III onces III esterlins d'or ; à LX frans le marc valent XXIII fr. VIII s. p., et II marcs v onces et demie d'argent, qui valent, à VI fr. X s. t. le marc, XVII fr. XVI s. VIII d. t. : pour tout............................... XLI fr. VI s. VIII d. t.

Item, pour caindre (1) ledit grant balay.. XX s. t.

Item, pour la façon dudit bracelet....... XVI fr.

124. Item, pour la garnison d'un coustel à manche de madre, une once VIII esterlins d'or, à LX frans le marc valent............ X fr. X s. t.

Item pour la façon d'icelle garnison..... III l.

125. Item, pour la garnison du pommeau d'une espée ou il y a esmaillé un loup d'un costé et de l'autre I porc espy, tout pesant VIII once XIII esterlins et ob. d'or ; à LX frans le marc, valent........................ XII l. XI s. III d. t.

Item, pour la façon.................... IIII fr.

126. Le vendredi XXIIIIe jour d'avril ensuivant, pour IIc LXXI coliers d'or à sonnettes (2), pesant ensemble II mars II onces XVII esterlins d'or pour mettre en une houpelande longue de satin noir rachée, à loups espergniéz (3) ; à LX frans le marc, valent... VIIxx l. VII s. VI d. t.

Item, pour la façon.................... XL fr.

127. Item, le mardi ve jour de may ensuivant IIIIxxXIIII, pour une sainture d'or à VI

(1) Le mettre dans une armature en métal ; en termes techniques le monter.

(2) Ce vêtement était orné de 271 petits loups, devise du duc d'Orléans, dont chacun avait un petit collier doré et une petite sonnette.

(3) Ces *épargnés* avaient été sans doute ménagés par le brodeur qui avait couvert tout autour l'étoffe de broderies, tandis que les loups demeuraient de la couleur du fond.

couleurs à bous tenus (1), à 11 boucles, pesant un marc vii onces viii esterlins et ob., et dont est à rabattre pour le tyssu xviii esterlins et ob.; demeure pour l'or un marc vi onces et demie; à lxiiii frans le marc, valent............................. cxvi l. t.

Item, pour la façon.................. xl fr.

128. Le lundi xi^e jour dudit moys de may, pour xxxii crampons (2) d'or pour mettre en vii jaques de veluau noir pour mondit Seigneur.

Item, un arrest et x petiz coliers pour mettre en une houpelande longue de satin noir rachée d'or; tout pesant un marc xvii esterlins et demi; à lx frans le marc, valent... lxvi fr. viii s. ix d. t.

129. Le xiii^e jour dudit mois de may ensuivant, xvi autres crampons d'or avec une chayne d'or pour lasser (3) ledit jaques, pesant ensemble v onces xvii esterlins et ob. d'or; à lx frans le marc, valent...... xliii fr. xviii s. x d. t.

Item, pour la façon de tous les crampons et autres choses dessus dictes............ xx fr.

130. Le xvi^e jour dudit mois de may pour une sainture d'un cor (4) à dandins d'or, pesans, rabatu le tixu, i marc vii onces ix esterlins; à lx frans le marc, vault...... cxv l. xvii s. vi d.

Item, pour le tixu qu'il a paié.......... ii fr.

Item, pour ledit cor qu'il a achetté et

(1) J'ignore s'il faut lire à bouts retenus ou à bouts minces.

(2) Ces crampons sont des agrafes.

(3) Ce système de fermeture est extrêmement simple; il se compose d'une double chaînette ou d'un double lacet passant par deux rangées d'agrafes et s'accrochant alternativement sur chaque rangée de manière à les serrer l'une contre l'autre.

(4) Ceinture à laquelle était suspendu un petit cor orné de clochettes et probablement destiné à être un simple ornement.

paié... xvii s. vi d. t.

Item, pour la façon de laditte sainture... xx fr.

131. Le xxᵉ jour dudit mois pour ii crampons d'or pour mettre en un jaques pour Monseigneur, pesans vi esterlins; à lx frans le marc valent (1)........................ ii fr. v. s. t.

132. Item, pour une sainture gresle (2) d'or à campanes que Monseigneur a donnée au Roy dès le jour de Pasques fleuries CCC IIII^{xx}XIII, en laquelle sainture a viii neufves campanes et les pointes neufves nécessaires pour river laditte sainture, sur un tixu neuf, et poise xviii esterlins d'or; à lx frans le marc, vault................... vi fr. xv d. t.

Item, pour la façon des campanes et pour la river sur le neuf tixu................. vi fr.

Item, pour le tixu que ledit Hance a paié. xxx s. t.

133. Item, pour le signet (3) d'or de mondit Seigneur ou il a taillé un leu et un port espy, pesant viii esterlins d'or fin, vault... lxv s. t.

Item, pour la façon.................... iiii fr.

134. Item, pour la garnison d'un coutel à manche de noire corne torse, en façon d'une espée, et est la housse d'or dedens le creux (4) et deux esmaulx dedens le pommel (5), l'un d'un loup et l'autre d'un porc-

(1) Cette première partie de ce compte se trouve dans les Pièces originales du Cabinet des titres de la Bibl. Nation., vol. 2153, n° 189 (Orléans, t. III).

(2) Ceinture mince.

(3) Petite tige de métal à laquelle étaient attachés les cordonnets destinés à marquer les pages d'un livre; on la nommait également *pippe*, comme l'a fort bien démontré M. de Laborde.

(4) Le sens du mot *housse* qui signifiait d'abord une couverture finit par dégénérer; on l'applique à toute espèce de garniture et d'ornement; ainsi dans l'article auquel renvoie cette note la housse était un ornement d'or appliqué dans la gouttière de cette arme.

(5) Pommeau; il était évidemment plat et circulaire de manière à pouvoir être orné d'émaux de deux côtés.

espy; pesant tout ensemble IIII onces XVII
esterlins et ob. d'or; à LX frans le marc,
vault................................... XXXVI l. XI s. III d. t.

 Item, pour la façon.................. VIII fr.

 135. Le samedi, veille de Pasques, pour la clef d'une arbaleste (1), pour une houppelande vermeille de Monseigneur, où il y a IIII arbalestes, pesant ladicte clef III esterlins et ob. d'or; vault, à LX frans le marc...... XXVI s. III d. t.

 Item, pour la façon.................. demi fr.

 136. Item, pour refaire le rondeau neuf du bracelet de Monseigneur au dyament, où est entrée une once VI esterlins d'argent oultre le viéz argent; vault, à VI fr. X s. t. le marc..................................... XXI s. ob. t.

 Item, pour la façon.................. I fr.

 Item, pour le bouillon du rondeau, qui a esté fait neuf pour ce que le viéz estoit perdu, qui poise II esterlins et ob. d'or fin, vault.................................... XX s. t.

 Item, pour la façon.................. V s. t.

 137. Le XXVIIe jour de may CCC IIIIxx, XIIII pour II arrests d'or pour mectre en II houppelandes de camelot vermeil fourrées de menu ver (2), l'une pour le Roy et l'autre pour mondit Seigneur, pesant XVII esterlins; à LX frans le marc, valent................ VI l. VII s. VI d. t.

 Item, pour la façon.................. III fr.

 138. Item, pour le jaques de Monseigneur fermant à crampons, IXxx III bous de esguillettes d'or, pesans ensemble XIII onces

(1) La clef de l'arbalète était la manivelle avec laquelle on opérait une traction sur la corde pour l'armer.

(2) Fourrure blanche et grise composée de dos et de ventres de vairs placés alternativement.

vii esterlins d'or pour mettre oudit jaques;
lx frans le marc...................... c l. ii s. vi d. t.

Item, pour la façon.................. xviii fr.

139. Le ii{e} jour de juing ensemble pour xxvi bouz d'aguillettes d'or torses, une chaesnette d'or pour pendre une espée à mettre au costé, et x petiz bacins pour y mettre rondéles qui seront en un nic (1), et sont les xxvi bouz dessus diz pour fermer un pourpoint de Monseigneur; à lx frans le marc, valent................ xi l. ii s. vi d. t.

Item, pour la façon.................. iiii fr.

140. Item, pour un colier d'un leu d'argent qui a esté baillé à messère Phelippe de Florigny pour mettre en un jaques; pesant v esterlins; vault, à vi fr. x s. t. le marc.... iiii s. ii d. t.

Item, pour or et façon............... i fr.

141. Item, vi xiines d'aguillettes d'argent et xvii coliers d'argent pour loups, à mettre en une houpelande d'escarlate vermeille pour Loys, monseigneur; pesant v onces et demie; à vi frans et demi le marc, valent......... iiii fr. iii s. vi d.

Item, pour la façon.................. iii fr.

142. Item, vi douzaines d'esguillettes d'argent pour mettre en une houpelande de drap de damaz, pour ledit Loys, monseigneur, pesant iiii onces viii esterlins; à vi fr. x s. le marc, valent...................... iii fr. xi s. iii d. t.

Item, pour la façon.................. ii fr.

143. Item, pour un vireton d'or à mettre ou colier d'or de Monseigneur, pesant ii esterlins maille d'or...................... xviii s. ix d. t.

(1) Nous avons déjà vu plus haut un article presque identique; il s'agit ici de petites hirondelles, brodées dans un nid en forme de bassin d'argent.

Item, pour la façon.................... i fr.

144. Item, le xᵉ jour de septembre pour
ii viretons d'or pour mettre au colier de
Monseigneur, pesant vii esterlins d'or; va-
lent................................. ii fr. xii s. vi d. t.

Item, pour la façon.................... ii fr.

145. Item, un boillon esmaillé de rouge
clerc pour mettre ou bracelet de Monsei-
gneur; pour ce, pour or, argent et façon.. i fr.

146. Item, pour ii boulons d'or fin esmail-
léz de vi couleurs, pesant ii esterlins,
émaillé d'or fin, pour mettre ou bracelet de
Monseigneur où le diament est; valent.... xxviii s. ix d. t.

Item, pour la façon.................... i fr.

147. Item pour une esguillette d'or qui
poise un esterlin, pour lacier un pourpoint
pour Monseigneur..................... vii s. vi d.

148. Item pour xiii esguillettes d'or, qui
poisent xiii esterlins, pour lassier un des
pourpoins de Monseigneur............... iiii l. xvii s. v. d. t.

Item, pour la façon desdictes xiii aiguil-
lettes................................. i fr. et demi

149. Item, le viiiᵉ jour d'ottobre IIII^xx XIV,
fu livré par ledit Hance Karat un mordant
et iii fermeures (1) avec quatre petiz clos
tout d'or, pour mettre en une courroye de
l'une des espées de Monseigneur; tout pe-
sant ensemble xv esterlins d'or; à lx frans
le marc, valent........................ v fr. xii s. vi d. t.

Item pour la façon desdiz mordant, fer-
meures et cloz ii fr.

150. Le xxviᵉ jour dudit mois d'ottobre

(1) Ce mot ne paraît pas devoir désigner un objet différent d'une boucle ou d'une agrafe, si nous nous rapportons aux mots *fermail* et *fermoir* qui en sont dérivés.

fu livré par ledit Hance ii coliers d'or pour mectre en deux houpelandes de veluau noir fourrées de bièvres (1); et ont esté assis lesdiz coliers sur ii bestes appellées tigres; pesans ensemble xv esterlins et maille d'or; à lx frans le marc, valent.................. v fr. xii s. vi d. t.

Item, pour iiii cosses de geneste pour les deux coliers dessuz diz; pesans iiii esterlins d'or; à lx frans le marc valent........ xxx s. t.

Item pour la façon desdiz ii coliers et iiii cosses............................... iiii fr.

151. Le xxix^e jour dudit mois fu livré par ledit Hance iii^c esguillettes d'or avec le fil pour les river, pour mettre en deux houppelandes pour Monseigneur, l'une longue et l'autre courte, de veluau noir à loups rachéz, pesans ensemble lesdictes esguillettes ii^m une once xviii esterlins d'or; à lx frans le marc, valent vi^{xx} fr. v s. t.

Item, pour la façon desdictes esguillettes qui font xxv xii^{nes}...................... xxiiii fr.

152. Item, fu livré pour ledit Hance lvi coliers d'or à lvi dandins Teurs (2), pour mettre ès loups desdictes houppelandes; pesant ensemble iiii onces ix esterlins et maille d'or; à lx frans le marc, valent..... xxxiii fr. vii s. vi d. t.

Item, pour la façon desdiz coliers et dandins.................................. xii fr.

153. Item, ledit jour fu livré par ledit Hance la garnison d'une arbaleste d'or

(1) La bièvre était une fourrure de loutre très fine et fort rare. Quelques auteurs attribuent le nom donné à la rivière de Bièvre à l'abondance des loutres qui fréquentaient ses bords.

(2) Clochettes turques. Cette épithète se donnait évidemment à des clochettes d'une forme particulière mais qu'il n'est plus possible de déterminer aujourd'hui.

pour l'une desdictes houpelandes; ladicte garnison pesant une once et un esterlin d'or; à LX frans le marc, vault............ VII fr. XVII s. VI d. t.

Item, pour la façon de ladicte garnison d'arbaleste............................... V fr.

154. Le Ve jour de novembre ensuivant, fu livré par ledit Hance VIxx bouz d'esguillettes d'or pour mettre en une houpelande de drap de damaz fourrée de martres sébelines pour Monseigneur; pesant VII XII esterlins; à LX frans le marc, valent......... LXII l.

Item, pour la façon desdictes VIxx XVIII esguillettes qui font XI XIInes et mi esguillettes. X fr.

155. Le IXe jour dudit mois de novembre, fu livré par ledit Hance XXIIII crampons d'or pour mettre sur ladicte houppelande autour de l'assiette (1) des manches; pesans ensemble VI onces XVI esterlins d'or, à LX frans le marc, valent..................: XL fr.

Item, pour la façon desdiz XXIIII crampons. X fr

156. Item, fut livré par ledit Hance un marc d'or pour faire une sainture que mondit Seigneur lui ordonna faire pour monsieur de Viezpont (2); pour ce, pour ledit or à LX francs le marc, vault................ LX fr.

Item, pour la façon de ladicte sainture.. XXIIII fr.
Item, pour le tissu d'icelle sainture...... XVIII l. p.

157. Item, baillé par ledit Hance à mondit Seigneur un petit dyament, lequel est en un

(1) L'assiette des manches est ce que l'on nomme aujourd'hui l'entournure.

(2) Yves de Vieuxpont, chevalier, baron de Neufbourg, Courville et Villepreux, chambellan du duc d'Orléans, fut tué à la bataille d'Azincourt. Il était fils de Jean de Vieuxpont et de Jeanne de Vendôme et avait épousé en 1400 Blanche de Harcourt.

annel plat q'icellui Seigneur porte ; pour ce. vi fr. xv s. t.

158. Item, baillé par ledit Hance vi onces et demie d'argent pour une dague et une sainture pour Loys, monseigneur, qui valent.......................... v fr. vii s. vi d.

Item, pour la façon et pour le tissu de ladicte sainture..................... vii fr.

Somme toute des présentes cydessus escriptes.............. xiiiic xli l. x s. viii d. ob. t.

Sur quoy ledit Hance a receu les parties d'or et d'argent en la manière qui ensuit :

159. C'est assavoir, le xxie jour de mars l'an mil CCC IIIIxx et XIII, un cent de campanes d'or par la main Jehan de Clercy, brodeur, pesans ensemble v onces viii esterlins, qui estoient à Monseigneur ; à lx frans le marc valent..................... vl fr. x s. t.

160. Item, le xxvie jour dudit mois de mars IIIIxx et XIII, par la main de Godefroy le Fevre, deux bous d'une chesne faiz en manière de maille de haubergon (1) avec le fermail (2), tous donné à Monseigneur par monsieur de Berry ; pesans lesdiz deux bous et ledit fermail un marc vi onces xvi esterlins

(1) Le haubergon était un pourpoint de mailles de fer serré à la taille et fendu sur les épaules. Par assimilation on nomma une broderie en mailles d'haubergon celle qui était composée de petits anneaux entrelacés, comme l'étoffe de fer dont était faite cette cuirasse.

(2) Agrafe en deux parties destinée à réunir les deux côtés d'un vêtement. Ce qui le distinguait de l'agrafe ordinaire, c'était sa dimention et surtout la richesse de son ornementation. Dans le compte de Poulain de décembre 1390, il est fait mention d'un fermail d'or garni de pierreries acheté avec quelques autres objets de Simon de Dampmartin, orfèvre à Paris, pour 341 francs. Dans un autre compte du même de février et mars 1391 on lit : *A Jean Tarenne, changeur et bourgeois de Paris, qui deubs lui estoient pour un fermaillet d'or, garni d'un gros saphir, iii balleys et ix perles, iiiixx francs.. pour donner... au Roy nostre sire, ledit fermaillet* (B. N. Pièces orig., 2152, nos 108 et 157).

et ob., à LXVI frans le marc valent.......... VIxx l. x s. t.

161. Item, le premier jour de may CCC IIIIxx et XIIII, dudit Godeffroy l'or d'une hoppellande ; c'est assavoir : un bassin, un v et plusieurs fleurs de gennettes et de gosses ; une arbaleste avec l'or de l'arest que Harmen (1) fist ; et aussi l'or d'un bonnellet (2) ; tout pesant ensemble IIIm du tout net ; à LX frans le marc, valent........... IXxx fr.

162. Item de Godeffroy le Fèvre pour tourner et convertir à faire bous d'aiguillettes d'or pour mettre en une houppellande de satin noir pour Monseigneur et aussi XXIIII crampons pris cy dessus en despence............................ VIxx fr.

163. Item, le VIIIe jour de novembre IIIIxx et XIIII par la main de Hue le Plastrier (3), varlet de garde robe de Monseigneur, plusieurs bous d'aguillettes d'or qui estoient en une hoppellande de drap damas noir, fourrée de martres sébelines ; tout pesant ensemble VIII onces IV esterlins ; dont ledit Hance a délivré III arrests avec la garnison d'une arbaleste pour mettre en une

(1) M. de Laborde cite, à l'article *Diamant* de son Glossaire, un Hermann renommé en 1407, parmi les joailliers parisiens, pour son habileté à tailler cette pierre précieuse. Un Jean Harmant était en 1405 maître de la chambre aux deniers du roi (B. N. Cab. des titres, Pièces orig., 1486, n° 33595, 2). Peut-être était-ce le même personnage, car cette sorte de cumul n'avait rien d'insolite au XVe siècle.

(2) Je crois à une erreur du scribe et que ce mot doit se lire *bourrelet* ; c'était une torsade souvent ornée d'orfèvrerie et de pierres fines, qui surmontait le casque et sur laquelle reposait le cimier. Nous en verrons des exemples dans le cours de ce travail.

(3) Ce Hue ou Huet le Plastrier continua à remplir auprès de Charles d'Orléans les fonctions qu'il remplissait dans la maison de son père ; il était encore valet de la garde-robe en 1411 (B. N. Cab. des titres, Pièces orig., 2298, n° 51978, 2).

autre houppelande pour mondict Seigneur ; pesant ensemble deux onces xvi esterlins. Pour cecy, pour le demeurant, v onces xiii esterlins d'or ; à xl frans le marc.......... lxii l. vii s. vi d. t.

164. Item, le iii^e jour de décembre CCC IIII^{xx} et XIIII, fut baillé audit Hance par la main dudit Huc le Plastrier plusieurs bous d'aiguillettes avec la garnison d'une arbaleste, tout pesant ensemble six onces et demi, en ce comprins le déchet qui monte demie once ; et avoient esté prins en une hoppelande à my jambe de drap de damas noir, fourrée de martres sébelines ; au pris de lx frans le marc, valent xlviii l. xv s. d.

Somme.................. v^c liiii l. ii s. vi d. t.

Demeure qu'il est deu audit Hance viii^c iiii^{xx} vii l. viii s. ii d. ob. t.

Le compte fu fait avecques ledit Hance du commandement de bouche de mondit seigneur le Duc, le xx^e jour de décembre l'an mil CCC IIII^{xx} et quatorze, par moy.

Guinguant (1) et moy Poulain (2).

(1) Hugues de Guinguant ou Guingamp fut d'abord clerc et secrétaire du Roi en 1385, puis il fut conseiller du Roi et du duc d'Orléans, enleur Chambre des comptes, garde des chartes du duc (1391-1403), enfin auditeur des comptes (1406). Il reçut en 1394 deux cents francs de récompense pour avoir surveillé la construction de la chapelle des Célestins que Louis d'Orléans faisait construire. Son écu était à un chevron hochant sur un aigle et cantonné de mouchetures d'hermine (B. N. Cab. des titres, Pièces orig., 1448, n° 32835, de 4 à 22).

(2) Cette seconde partie de ce compte existe dans les Pièces originales du Cabinet des titres de la Bibliothèque Nationale, vol. 2153, n° 186 (Orléans, t. III). Voir la note 1 de la page 122.

XV. — 1394, 7 février; 1395, 31 janvier.

Ce sont les parties de plusieurs etoffes et façons de brodeure faittes, baillées et livrées par Jehan de Clarey, brodeur et varlet de chambre de monseigneur le duc d'Orliens, par le commandement et ordonnance de mondict Seigneur, tant pour luy comme pour Loys et Charles, messeigneurs ses enfans, comme pour plusieurs autres personnes. C'est assavoir depuis le VIe jour de fevrier l'an mil CCC IIIIxx et XIII jusques au derrenier jour de janvier l'an mil CCC IIIIxx et quinze.

165. Premièrement, le vie jour de fevrier l'an mil CCC IIIIxx et XIII, une longue hoppellande de satin noir toute rachiée d'or cousue de soye noire, à loups espergnéz et fourméz du champ, et les vi couleurs de Monseigneur à vis (1) devant et derrière, toute de brodeure par dessus le rachié (2), et sur la manche senestre d'icelle hoppellande une grant arbaleste de brodeure d'or et de perles par dessus le rachié; pour or, soye et pour paine d'icelle hoppelande.............. IIc LXXVI fr. VI s. t.

166. Item, pour mondit Seigneur, un petit pourpoint de satin noir et est la gorgerette de maille d'argent de Chippre (3) et descoupeures d'or de brodeure en manière de haubergon, et sur la manche senestre d'icellui pourpoint une petite arbaleste de brodeure; pour or, soye et paine...... VII fr.

(1) C'est-à-dire que six bandes d'étoffes de couleurs différentes formaient devant et derrière ce vêtement autant de spirales qui se compénétraient.

(2) Cette indication démontre quel était le luxe de ces vêtements dont on brodait d'or même les parties qui devaient être cachées par des ornements taillés dans d'autres étoffes.

(3) L'argent de Chypre était doré et filé en minces filaments, soit cylindriques, soit applatis, dont on se servait pour broder.

167. Item, le ix^e jour d'avril ensuivant pour mondict Seigneur sur la manche d'une hoppellande de gros de Moustiervillier (1) en laquelle les vi bendes de Monseigneur sont, une arbaleste de brodeure; pour or, soye et paine........................... iiii fr. x s. t.

168. Item, le xi^e jour dudit mois d'avril pour mondict Seigneur, une arbaleste pareille mis en la hoppelande de gros de Moustiervillier pareille à celle de devant; pour or, soye et pour paine.................. v fr.

169. Item, celui jour pour Loys, monseigneur, une hoppellande d'escarlate vermeille à une arbaleste de brodeure sur la manche; pour or, soye et pour paine.... iii fr.

170. Item, pour ledit Loys, monseigneur, celui jour, en la pate (2) de deux chapperons d'escarlate, de mesmes laditte hoppellande, un leup en l'un et en l'autre IL EST (3) et le bout des cornettes (4) d'iceulx chapperons de mesmes; pour argent, soye et paine xxviii s. p. valent............... xxxv s. t.

171. Item, le xv^e jour dudit mois d'avril pour mondit Seigneur, une arbaleste au

(1) M. Francisque Michel, dans son ouvrage si plein de recherches sur la fabrication des étoffes d'or et de soie au moyen âge, ne signale pas cette manufacture de Moutiervillers. Si le mot *gros* avait au xiv^e siècle le même sens qu'aujourd'hui, on fabriquait dans cette ville des étoffes de soie. Nous trouverons cependant plus loin les produits de Moutiervillers classés sous le nom de vert brun et de gris brun parmi les étoffes de laine. Ce mot *gros* a pu signifier drap épais.

(2) La patte du chaperon était une bande d'étoffe, simple ou double, attachée sur le côté de la forme de cette coiffure; elle faisait le tour du haut de la poitrine et des épaules et retombait sur le devant.

(3) Nous avons vu ce mot écrit *Illet* et *Yllet.*

(4) La cornette du chaperon était une sorte d'aigrette d'étoffe qui se dressait en éventail sur le devant de cette coiffure; ce mot dérivait sans doute de *corne.*

costé d'un jaques de veluau noir, ouquel
jaques les vi couleurs de mondit Seigneur
sont entaillées; pour or, soye et paine..... viii fr.

172. Item, le viie jour de may l'an mil
CCC IIII^xx et XIIII, un grant leup sur la
manche d'un jaques de veluau noir, lequel
jaques Monseigneur donna à messire Phe-
lippe de Florigny; pour or, soye et paine
xl s. p., valent.................... l s. t.

173. Item, le vie jour dudit mois, en une
hoppelande à demie jambe, d'escarlate ver-
meille, où sont les vi couleurs de Monsei-
gneur, une grant arbaleste de brodeure, sur
le costé senestre; pour or, soye et paine... x fr.

174. Item, le xvie jour dudit mois, pour
le Roy et pour Monseigneur, deux hoppel-
landes longues de camelot en graine (1), à
colet assis (2), et y sont les vi couleurs de
mondit Seigneur entaillées (3); en chascune
d'icelles hoppellandes une grant arbaleste de
brodeure sur le costé senestre, et sur la
manche destre un i d'arondes (4) de bro-
deure, et l'assiette des manches ouvrée de
petiz viretons de brodeure et maille de bro-
deure en l'assiette desdites manches; pour

(1) Le camelot ou camelin était une étoffe granulée qui, d'après M. Fran-
cisque Michel, se fabriquait beaucoup à Bruxelles. Son nom indique pri-
mitivement elle était faite de poil de chameau; la trame en était de poil de
chèvre. Les mots *en graine* ont aussi le sens d'écarlate.

(2) Les houppelandes étaient généralement à collet droit, remontant jus-
qu'aux oreilles, mais, à la fin du xive siècle, la mode fut aux collets rabat-
tus que l'on nomme collets assis.

(3) Cette expression signifie que ces bandes de couleurs n'étaient pas cou-
sues sur le vêtement une fois terminé mais qu'elles en faisaient partie inté-
grante. C'est le contre-pied de celle que nous avons vue plus haut : *faite par
dessus le rachié*.

(4) Avec la liaison de la consonne finale sur la voyelle initiale du mot
suivant, la prononciation donne le vrai sens : *un nid d'arondes*.

soye, or et paine. XLVIII fr.

175. Item, le xxvi^e jour dudit mois de may, pour Loys, monseigneur, une hoppellande d'escarlate vermeille, en laquelle a vi bendes entaillées des vi couleurs de Monseigneur et une arbaleste sur la manche ; pour argent, soye et paine.. III fr.

176. Item, celui jour pour ledit Loys, monseigneur, un leup au costé senestre d'une hoppelande de satin noir, en laquelle hoppellande les vi couleurs de Monseigneur sont entaillées ; pour argent, soye et paine. III fr.

177. Item, pour ledit Loys, monseigneur, deux chapperons ouvréz de un leup, l'un et l'autre, et de IL EST, et le bout de la cornette d'iceulx chapperons, en une petite arbaleste et l'autre d'un leup et IL EST ; pour argent, soye et paine xxIIII s. p., valent. XXVII s. VII d. t.

178. Item, le III^e jour de juillet ensuivant pour mondit Seigneur, une longue hoppellande de noir d'Angleterre (1) fourrée (2) de veluau noir velu à un poil de satin noir (3) sur le costé senestre, rachié d'or, cousu de noire soye et leups espergnez, et sur la manche destre d'icelle hoppellande une arbaleste de perles, et dessoubz les bras de rachié d'or

(1) D'après M. Francisque Michel, c'était surtout dans les étoffes moirées que l'Angleterre excellait ; cependant nous voyons citer le satin noir de Londres. Dans le compte du tailleur Perrin Pillot ; nous trouvons aussi le vert d'Angleterre (B. N. Cab. des titres, Pièces orig., 2153, n° 167).

(2) Fourrée a ici le même sens que doublée.

(3) Il faut évidemment lire, au lieu de *poil*, *pail* qui a la même signification que pal. C'est un emprunt fait, comme le giron, aux pièces d'armoiries. Le pal est une bande d'égale largeur sur toute sa hauteur et perpendiculaire. Ce mot s'écrit quelquefois *pel*. Le mot *pallé* désigne, comme nous le verrons plus loin, un vêtement composé de bandes égales et perpendiculaires de couleurs diverses,

et une arbaleste espergné ; pour or, soye et
paine. LIIII fr.

179. Item, cellui jour, pour mondit Seigneur, une hoppellande de veluau cramoisy à bas poil, fourrée de veluau velu blanc, et y sont les VI bendes de mondit Seigneur entaillées, et sur la manche destre a troys arbalestes, la première de brodeure, la seconde de perles et l'autre de boulons (1) d'or, et au costé senestre en bas a un bien grant leup de brodeure dont le colier est d'or ; pour or, soye et paine XXVIII fr.

180. Item, celui jour, à Jehan Mauduit (2), tailleur du Roi nostre sire, deux gorgerettes de maille d'argent, de brodeure et de couppeures d'or, pour mettre en deux pourpoins pour mondit Seigneur, qui viennent devers le Roy ; pour or, soye et paine. X fr.

181. Item, celui jour, pour mondit Seigneur, une longue houppellande de veluau cramoisy à colet assis et VI bendes entaillées des couleurs de mondit Seigneur ; et y a une grant arbaleste de brodeure d'or et de perles au costé senestre d'icelle et semée de grosses perles par dessus ; pour or, soye et paine. XVIII fr.

Item, celui jour, pour mondit Seigneur, une courte hoppellande de satin noir toute rachiée d'or, cousue de noire soye à loups espergnéz et fourmés, pareille de la première hoppellande, et une arbaleste sur la

(1) Clous.
(2) Ce tailleur du Roi fut aussi au service du duc d'Orléans dont il était valet de chambre et tailleur de robes en 1409. Il reçut cette année-là une somme de 1,314 fr. pour le paiement de plusieurs pièces de son métier (B. n. Cab. des titres, Pièces orig., 1892, n° 43611, 2).

manche dessus; pour or, soye et paine ... ixxx fr.

182. Item, celui jour, pour mondit Seigneur, une courte hoppellande de cramoisy vermeil, fourrée de satin blanc et à une bende des vi couleurs de mondit Seigneur et de leups de brodeure rempans contre mont (1) devant, et une bende devers derriére pareillement, en la maniére que le dit Seigneur porte ses vi couleurs entretaillées, et une arbaleste d'or et de perles sur la manche senestre d'icelle hoppellande; pour or, soye et paine.. xxii fr.

183. Item, celui jour, pour mondit Seigneur, une hoppellande batarde de drap de damas noir à colet assis et à vi bendes entretaillées à viz des couleurs de mondit Seigneur, et en ycelle hoppellande a une brodeure (2) de leups de brodeure par dessoubz et aux manches pareillement et au colet; pour or, soye et paine. xxvi fr.

184. Item, celui jour, pour Monseigneur, une autre hoppellande batarde de veluau noir pometé à coton (3), fourrée de satin noir, et les vi bendes entretaillées des couleurs que mondit Seigneur porte, et une arbaleste sur la manche senestre; pour or, soye et paine. v fr.

185. Item, pour Loys, monseigneur, une chambre (4) de satin bleu en laquelle a un

(1) C'est-à-dire rampants de bas en haut.
(2) Erreur probable du scribe qui eut dû écrire *bordure.*
(3) Le velours pommeté était frisé et moutonneux au lieu d'être ras, c'est-à-dire à poils longs et tombants. *A coton* doit vouloir dire à côtes, en relief (n° 223).
(4) Le mot chambre est synonyme de garniture de lit, qui se composait,

grant compas (1) d'argent de Chippre de brodeure et est ledit compas si grant qu'il contient la plus grant partie du dossier et dedens ycelui compas a un grant escu de brodeure des armes de mondit Seigneur; et le contrefons (2) du compas de satin noir, dyapré d'argent de Chipre, cousu de noire pour le obscurcir .(3); et celui du ciel semblable et pareillement ouvré de celui dessus.................................... cx fr.

186. Item, celui jour, pour mondit Seigneur, un mantel long de veluau cramoisy à vi bendes entretaillées des couleurs que mondit Seigneur porte, et une grant arbaleste d'or de brodeure et de perles; et est la garnison d'icelle arbaleste d'orfaverie d'or........ xxiiii fr.

187. Item, celui jour, pour mondit Seigneur, une gorgerette de maille et un petit pourpoint de satin vermeil, ouquel les vi couleurs de Monseigneur estoient entretaillés; pour or, soye et paine.......... iiii fr. x s. t.

Item, celui jour, pour mondit Seigneur, deux gorgerettes de maille pareille de celles de devant, pour mettre en deux pourpoins de satin noir, et deux petites arbalestes pour mettre sur les deux manches d'iceulx deux pourpoins; pour or, soye et paine....... ix fr.

188. Item, celui jour, pour un ban-

lorsqu'elle était complète, de huit rideaux, un ciel, deux couvertures, un dossier pour cacher le traversin et quatre tapis de pied.

(1) Contour ou bordure en cercle.

(2) Je n'ai trouvé ce mot dans aucun glossaire; il me paraît pouvoir s'appliquer à une étoffe sur laquelle aurait été brodée la bordure, qui aurait été différente de couleur de celle du fonds et brodée d'argent doré.

(3) C'est-à-dire que les ombres étaient indiquées à l'aide d'une broderie noire; il devait probablement y avoir *de noire soie*.

quier (1) qui fut fait pour le voyage d'Avignon, pour lequel banquier ledit Clercy fist douze grans escuçons de veluau azur et les fleurs de lis de brodeure des armes de mondit Seigneur; pour or, soye et paine d'iceulx escuçons.................... xxiiii fr.

189. Item, le xxii^e jour de juillet dessus dit, pour le Roy et pour mondit Seigneur, deux hoppellandes longues de noir d'Angleterre à colet assis de gerons (2), et les bendes de Monseigneur, entretaillées à viz, des couleurs que Monseigneur porte; en chacune d'icelles hoppellandes une grant arbaleste de brodeure sur le costé senestre; pour chascune d'icelles arbalestes.......... xxvii fr.

190. Item, le xx^e jour de septembre, une longue hoppellande de noir d'Angleterre, pour Loys, monseigneur, une arbaleste de brodeure sur la manche senestre; pour or, soye et paine........................ L s. t.

191. Item, celui jour, pour ledit Loys, monseigneur, deux poignèz (3) ouvréz l'un de leups et l'autre de IL ET; et un chapperon, une petite arbaleste en la pate; et, au bout de la cornette de l'un des costéz, un leup, et de l'autre, IL ET; pour argent, soye et paine........................ LV s. t.

(1) Tapis que l'on mettait sur le dossier des bancs à s'asseoir. Sur ce voyage à Avignon on peut consulter le Religieux de Saint-Denis (t. III, p. 123).

(2) Le giron est en terme de blason une pièce triangulaire qui ne paraît dans les écussons qu'assemblée en nombre pair. Le colet de ce vêtement était donc terminé par des pointes retombant sur la poitrine et les épaules.

(3) Les extrémités des manches de la houppelande pouvaient faire l'office de mitaines et couvrir les mains; on les doublait de fourrures, on les ornait de broderies, et on pouvait au besoin les détacher des manches. On les nommait *poignets*.

192. Item, le xii d'octobre ensuivant, pour le Roy et pour Monseigneur, deux hoppellandes batardes de veluau noir à colet assis, et a en chascune sur le costé une grant arbaleste entretaillée (1) de satin noir et fourmée d'or de brodeure, et sur la manche de chascune un tygre de brodeure d'or nué (2) ; pour or, soye et paine....... xvi fr.

193. Item, le xii^e jour de novembre ensuivant, pour Monseigneur, une longue hoppellande de drap de damas noir à colet assis et à vi bendes entretaillées des couleurs de mondit Seigneur et aguillettes d'or par dessoubs les manches (3), et faictes devant et derriére et aux assiettes et aux colèz à crampons d'or, et maille de brodeure entour les assiettes des manches dessoubs les crampons, et une arbaleste de perles sur la manche senestre, et ont fourré laditte hoppellande de martres sébelines ; pour or, soye et paine........................... xiiii fr.

194. Item, celui jour, pour monseigneur le duc de Bourbon, une longue hoppellande de drap de damaz noir que Monseigneur lui donna, en laquelle a sur le costé senestre (4) une grant arbaleste.......... xii fr.

(1) C'est-à-dire non appliquée sur le vêtement mais cousue dans une ouverture ménagée à cet effet.

(2) Les broderies d'or nué ou nébulé étaient celles dans lesquelles les fils métalliques n'étaient pas tissés ou placés régulièrement, mais suivaient les contours irréguliers d'une broderie de manière à produire un chatoiement.

(3) Les manches de ce vêtement étaient sans doute ouvertes par dessous sur toute leur longueur, et les deux côtés en étaient rattachés par des lacets terminés par des aiguillettes d'or.

(4) Les quatre mots précédents sont répétés deux fois dans le manuscrit original.

195. Item, le xxe jour de novembre, pour Loys, monseigneur, une hoppellande d'escarlate vermeille en laquelle les vi coulleurs de Monseigneur sont entaillées, et une arbaleste sur la manche ; pour argent, soye et paine.................................... III fr.

196. Item, celui jour, pour ledit Loys, monseigneur, au bout de la cornette d'un chapperon de mesmes laditte hoppellande, un leup ; pour argent, soye et paine....... x s. t.

197. Item, le derrenier jour de décembre, pour le Roy et pour Monseigneur, deux longues hoppellandes de drap de damas noir à colet assis, et vi bendes entaillées des vi coulleurs de mondit Seigneur, et à franges et aguillettes d'or par dessoubz et aux fentes, et aux manches et au colet, et, entour les assiettes des manches, esmaillé de brodeure en manière de haubergon et crampons d'or d'orfaverie, et sur le costé un tygre sur une roche se mirant en une fontaine, et sur les manches de chascune une arbaleste d'or et de perles ; pour chascune d'icelles hoppellandes xxvii frans, valent............................... LIII fr.

198. Item, celui jour, autour de deux manches d'une hoppellande de Fleurence (1), maille de haubergon, faicte de brodeure et camprons (2) d'or, d'orfaverie et sont les vi couleurs de mondit Seigneur entaillées ; pour or, soye et paine................ v fr.

(1) Taffetas de soie légère qu'on a commencé à fabriquer à Florence. L'étoffe et le nom existent encore.

(2) Erreur du scribe pour crampons, agrafe.

199. Item, pour une gorgerette délivrée à Jehan Mauduit, pareilles à celles cy-dessus escriptes.................... IIII fr. x s.

200. Item, celui jour, pour Loys, monseigneur, une longue hoppellande de drap de damaz cramoisy à un pail entaillé sur le costé senestre de satin blanc, et est rachié tout le pel d'argent et leups espergniéz, et a sur la manche senestre arbaleste de brodeure; pour argent, soye et paine...... xix fr.

201. Item, celui jour, pour ledit Loys, monseigneur, une paire de poignèz, ouvréz envers et endroit de petits leups et de ILET; pour argent, soye et paine.............. III s. t.

202. Item, le v^e jour de janvier, pour messire Regnault de Raye, un leup sur la manche d'une hoppellande de drap de damas, laquelle mondit Seigneur lui a donnée; pour or, soye et paine............ xxx s, t.

203. Item, pour mondit Seigneur, le x^e jour dudit mois de janvier, une gorgerette de maille décoppée d'or de Chippre, et cette gorgerette mise en un pourpoint de drap de damas; pour or, soye et paine.......... IIII fr. x s, t.

204. Item, le xx^e jour dudit mois de janvier, pour Loys, monseigneur, une hoppellande d'escarlate vermeille, frangée partout, et bouz d'aguillettes d'argent, l'une des manches prenant à l'autre costé du corps, tout rachié d'argent et leups espergnéz en la racheure; pour argent, soye et paine...... xxvi fr.

205. Item, pour ledit Loys, monseigneur, un chapperon doublé d'escarlate, de mesmes laditte hoppelande, une arbaleste en la pate et au bout de la cornette ILET, et un

leup de l'autre costé; pour argent, soye et paine.................................... xxx st.

206. Item, le xx{e} jour de fevrier, un jaques de veluau noir pour le Roy, aux vi couleurs de Monseigneur, et y a une arbaleste au costé, de brodeure; pour or, soye et paine. x fr.

207. Item, pour mondit Seigneur, un jaques pareil d'iceluy.................... x fr.

208. Item, pour mondit Seigneur, en un jaques de drap de damas noir aux vi couleurs, mailles de haubergon de brodeure mises entour les assiettes des manches, et, au dessus du haubergon, à crampons d'or d'orfaverie; pour or, soye et paine........ v fr.

209. Item, le xxiiii{e} jour de fevrier, pour Jehan Cagent, eschançon de monseigneur de Bourgoigne, une longue hoppellande de drap de damas noir, sur la manche d'icelle un leup de brodeure, que mondit Seigneur lui donna............................. xxvii s. vi d. t.

210. Item, le xxviii{e} jour dudit mois, pour le Roy, pour Monseigneur deux longues hoppellandes de noir d'Angleterre à colet assis et à vi bendes entretaillées, et en chascune d'icelles une grant arbaleste de veluau entretaillée, fourmée et aprestée d'or de brodeure; pour or, soye et paine....... x fr.

211. Item, le v{e} jour de mars, pour Monseigneur, une hoppellande bastarde de frise (1) noire à colet assis et à vi bendes entaillées, et une arbaleste de veluau noir entaillée sur le costé senestre, fourmée d'or de

(1) La frise était une étoffe de laine non croisée et frisée sur l'une de ses faces qui se fabriquait surtout en Angleterre.

brodeure et aprestée; pour or, soye et paine. ⋯ iii fr.

212. Item, le xxviiie jour dudit mois, pour Loys, monseigneur, une longue hoppellande de drap de damas vert aux vi couleurs de Monseigneur entaillées, de satin, en devenant larges par bas; icelluy satin rachié d'argent des couleurs de mondit Seigneur et leups espargnés de double champ (1); pour argent, soye et paine..... xxi fr.

213. Item, celui jour, pour le dit Loys, monseigneur, deux poignèz de drap de damas de mesmes la ditte hoppellande, ouvréz autour du poing de leups et de ILET; pour argent, soye et paine............... iiii fr.

214. Item, celui jour, pour ledit Loys, monseigneur, deux chapperons, ouvréz en la pate chacun ou costé d'une petite arbaleste, et le bout de la cornette en chacun un leup; pour argent, soye et paine............... xxxv fr.

215. Item, delivré audit Jehan Mauduit, deux gorgerettes pareilles aux dessus dictes. x fr.

216. Item, le xe jour d'avril, pour Monseigneur, une hoppellande de veluau noir figuré à arondes vers (2) et y sont les vi couleurs de mondit Seigneur entaillées à viz, et en la manche senestre de satin noir toute rachiée de brodeure et y a loups, ours et

(1) Cette expression signifie peut-être que l'on avait donné de l'épaisseur à ces loups ménagés par le brodeur à l'aide de l'application d'une découpure de même étoffe que le fond de la houppelande.

(2) Le velours figuré était une étoffe à poil ras sur laquelle des ornements, fleurs ou animaux, étaient représentés à l'aide d'une plus grande épaisseur de la partie velue de l'étoffe. Ces ornements étaient parfois d'une couleur différente de celle du fond; c'est ainsi que nous voyons dans cet article des hirondelles vertes sur un velours noir. On trouve aussi dans les inventaires du satin figuré.

marguerites (1) ouvrées parmy comme tissu parmy l'or ; pour or, soye et paine........ LVII fr.

217. Item, celui jour, pour monseigneur de Berry et monseigneur de Bourgogne, deux hoppellandes pareilles d'icelle, que Monseigneur leur a données............. CXIIII fr.

218. Item, celui jour, pour Monseigneur, une longue hoppellande de drap de damas cramoisy, à colet assis et aux VI bendes de Monseigneur entaillées, et est la moitié de la manche destre de drap de damas viollet, et y a IIII arbalestes de dessus de brodeure, les deux de perles ; pour or, soye et paine..... x fr.

219. Item, celui jour, pour monseigneur de Fère (2), une hoppellande semblable de celle de devant que Monseigneur lui donna, excepté que les quatre arbalestes estoient toutes de broderie sanz perles ; pour or, soye et paine........................... VIII fr.

220. Item, celui jour, pour mondit Seigneur, deux gorgerettes semblables d'icelles de devant pour deux petiz pourpoins de satin noir ; pour or, soye et paine........ x fr.

221. Item, ce dit jour, pour Monseigneur, une longue hoppellande palée au long de veloux vert velu et de satin vert, autant d'un comme d'autre, et est le satin vert tout rachié d'or sengle (3) cousu de vert, et en la

(1) L'ours était la devise du duc de Berry, la marguerite celle du duc de Bourgogne ; unis au loup d'Orléans, ils réunissaient sur un même vêtement les emblèmes de ces trois princes, qui s'habillaient de même en signe de bonne intelligence.

(2) Gaucher de Châtillon, seigneur de Fère, vicomte de Blagny, fils de Guy de Châtillon et de Marie de Lorraine ; il épousa Jeanne de Coucy, vendit en 1394 la terre de Fère au duc d'Orléans et mourut en 1404.

(3) Probablement d'or simple *(de singulus)* ; nous trouverons plus loin de nombreux exemples de ce mot pris dans ce sens.

cheine (1) espergniéz leups et ours et marguerites des III devises de Monseigneur et de Berry et de Bourgoigne..............

222. Item, deux semblables hoppellandes d'icelle, lesquelles Monseigneur donna à messeigneurs de Berry et de Bourgoigne ; pour tout les dictes hoppellandes......... IIII^c LXXIIII l. t.

223. Item, le xx^e jour d'avril, pour Loys, monseigneur, une longue hoppellande de vert gay (2) de Brucelles, fourrée de satin vermeil, brodée de leups de brodeure par le bort des manches et parmy les fentes devant et derriére et au colet ; pour argent, soye et paine............................ XXII fr.

224. Item, pour ledit Loys, monseigneur, les poignés de la petite cote (3) de vert gay, de mesmes ladicte hoppellande de satin vermeil, brodée de leups de broderie par le bort des manches et parmy les fentes devant et derrière et au colet ; pour argent, soye et paine III fr.

225. Item, celui jour, pour Charles, Monseigneur, une longue hoppellande d'escarlate vermeille d'Angleterre et une arbaleste de brodeure sur la manche senestre ; pour argent, soye et paine................... L s. t.

226. Item, le xx^e jour de juing, pour Loys, monseigneur, une longue hoppellande de satin en graigne (4), doublé de satin noir,

(1) La chaîne d'une houppelande, était probablement l'une des coutures de ce vêtement.

(2) Vert gai est la même chose que vert clair.

(3) La petite cotte, autrement nommée cotte hardie, était une tunique serrée à la taille, à courtes manches et sans capuchon.

(4) M. Douët d'Arcq a démontré dans le glossaire qui accompagne les premiers comptes de l'Argenterie du roi, que les étoffes *teintes de graine*

fraingée par tout sur le costé senestre, et à un leu de brodeure.................... IIII fr.

227. Item, pour Charles, monseigneur, une pareille; pour ce L s. t. Et pour deux chapperons pareulx (1), à chacun ou bout de la cornette une petite arbaleste; pour ce xx st. Pour ce, pour tout................ VII fr. x s. t.

228. Item, le premier jour d'aoust, une longue hoppellande de drap de damas à colet assis, aux VI couleurs de Monseigneur, boutonnée devant et une grant arbaleste de brodeure sur le costé senestre; pour soye et pour paine XIIII fr.

229. Item, le IX^e jour dudit mois, pour Monseigneur, une hoppellande à my jambe, de noir d'Angleterre cottonné (2), faite à gérons et les VI couleurs de mondit Seigneur entaillées à viz et une arbaleste de brodeure sur la manche destre; pour or, soye et paine. IIII fr.

230. Item, celui jour, pour mondit Seigneur, une hoppellande de satin noir à collet assis, les VI coulleurs de mondit Seigneur entaillées de drap de couppe (3), et une grant arbaleste de brodeure sur le costé senestre; pour soye et paine...................... XIIII fr.

étaient écarlates, et que la *demi graine* était de l'écarlate moins franche de couleur, mélée avec d'autres teintes. Ce qui vient confirmer l'opinion de M. Douët d'Arcq c'est que la couleur des étoffes *en graine* ou *en graigne* n'est jamais autrement indiquée. Du reste, on lit encore dans les *Aventures de D'Assoucy* datant du milieu du dix-septième siècle: *le bout de son nez teint en gréne,* c'est-à-dire rubicond, ce qui ne laisse aucun doute subsister sur la couleur (édit. de 1858, p. 80).

(1) Pareils.
(2) Peut-être à raies en saillie, à coton (voir n° 181).
(3) Ces mots sont tantôt réunis, tantôt séparés; quand ils sont réunis, il n'y a pas de difficulté, il s'agit de drap *découppé;* lorsqu'ils sont séparés, il faut lire drap *de couppe,* c'est-à-dire destiné à être découppé. On trouve aussi *drap à découpper.*

231. Item, le xxe jour de septembre, pour mondit Seigneur, une hoppellande batarde d'escarlate aux vi couleurs de mondit Seigneur, et à une arbaleste de perles sur la manche senestre ; pour or, soye et paine.... III fr.

232. Item, le xxviie jour du dit mois, ensuivant, pour mondit Seigneur, une hoppellande batarde de gris brun de Moustiervillier, aux vi bendes de Monseigneur entaillées, faictes à girons à une arbaleste sur la manche senestre......................... III fr.

233. Item, le xe jour dudit mois d'ottobre, un leu sur la manche d'une hoppellande de veloux noir, laquelle Monseigneur a donnée à messire Charles de la Bret (1).......... XXVII s. VI d. t.

234. Item, un leu semblable, lequel Monseigneur a donné au mareschal Bouciquaut (2)............................. XXVII s. VI d. t.

235. Item, un leu semblable que Monseigneur a donné au baron d'Iviry (3) pour une manche d'une hoppellande............... XXVII s. VI d. t.

236. Item, une gorgerette à Jehan Mauduit, pareille aux dessus dittes........... III fr. X s. t.

237. Item, un leup sur la manche d'une hoppellande de veloux noir, laquelle hoppellande Monseigneur a donnée à messire

(1) Charles d'Albret, seigneur d'Albret, comte de Dreux, fils d'Arnaud-Amanieu d'Albret et de Marguerite de Bourbon ; il épousa Marie de Sully, dame de Sully et de Craon, fut connétable de France de 1402 à 1415, et fut tué à la bataille d'Azincourt.

(2) Jean le Meingre dit Boucicaut, chambellan du roi, maréchal de France en 1391, fils de Jean le Meingre et de Florie de Linières, fait prisonnier à Nicopolis et à Azincourt, mort en Angleterre en 1421 ; il avait épousé Antoinette de Beaufort.

(3) Ambroise de Loré, seigneur dudit lieu, baron d'Iviry ou Ivry, époux de Catherine de Marcilly, conseiller, chambellan du roi et garde de la prévoté de Paris (B. N. Cab. des titres, Pièces orig. 1155, n° 26262, 4).

Henry de Bar (1).......................... xxvi s. vi d. t.

238. Item, un autre leup sur la manche d'une hoppelande de veloux noir, que Monseigneur a donnée au mareschal de Sancerre (2)............................ xxvii s. vi d. t.

239. Item, le 11ᵉ jour de novembre, pour Monseigneur, une hoppellande de veluau noir en laquelle ses vi coulleurs sont, un leup sur la manche senestre; pour or, soye et paine............................... xxvii s. vi d. t.

240. Item, v leups en cinq manches de cinq hoppellandes, lesquelles Monseigneur a données à cinq chevaliers, c'est assavoir à monseigneur de la Trimoille (3), monseigneur de Bueil, messire Jehan de Croye (4), messire Elyon de Nalhac (5) et monsieur de Grancy (6); pour ce..................... vi fr. xvii s. vi d. t.

241. Item, le xᵉ jour de novembre, pour monseigneur le duc de Bourbon, un leup semblable des autres................... xxvii s. vi d. t.

242. Item, celui pour un autre leup sem-

(1) Fils de Robert, duc de Bar, il épousa Marie, dame de Coucy, et fut tué en 1396 à la bataille de Nicopolis. La *Revue des Sociétés savantes* (5ᵉ série, t. III, p. 452) a publié la description d'un très beau bijou donné en 1400 par Louis d'Orléans à sa cousine de Bar.

(2) Louis de Sancerre, seigneur de Charenton, maréchal, puis connétable de France (1397), mort en 1402. D'après le Religieux de Saint-Denis, le duc d'Orléans assista à ses obsèques à Saint-Denis.

(3) Georges de la Tremoille, comte de Guines, baron de Sulli, Craon, etc., grand maître des eaux et forêts (1413), grand chambellan de France (1427), fils de Guy de la Tremoille et de Marie de Craon. Il épousa Jeanne, comtesse d'Auvergne, et mourut en 1446.

(4) Jean de Croy, seigneur de Renty, conseiller, chambellan du duc de Bourgogne, grand chambellan de France (1411), fils de Guillaume de Croy et d'Isabelle de Renty. Il épousa Marie de Craon et fut tué à Azincourt.

(5) Helion de Naillac, fils de Guillaume et de Jeanne de Turpin, mort en 1406.

(6) Guillaume du Thil, comte de Grancey, seigneur de Châteauvilain, grand chambellan de France, mort en 1439.

blable, pour monseigneur de Le Bret...... xxvii s. vi d. t.

243. Item, pour monseigneur de Coucy (1), un autre leup semblable des autres........ xxvii s. vi d. t.

244. Item, le xx{e} jour dudit mois ensuivant, un leup pour monseigneur de Bourgoigne, en une hoppellande que Monseigneur lui donna...................... xxvii s. vi d. t.

245. Item, un autre leup pour monseigneur de Berry.............................. xxvii vi s. d. t.

246. Item, le xx{e} jour de janvier, pour monseigneur l'Admirault (2), un leup en une hoppellande pareille des autres, que Monseigneur lui donna.................... xxvii s. vi d. t.

247. Item, pour monseigneur le sénéschal d'Eu (3), un leup en une hoppellande pareille des autres....................... xxvii s. vi d. t. (4)

(1) Enguerrand VII, sire de Coucy, comte de Soissons, seigneur de Marle et la Fère, maréchal de France, grand bouteillier, gouverneur de Picardie. Fils d'Enguerrand VI de Coucy et de Catherine d'Autriche, il épousa d'abord Isabelle, fille d'Édouard, roi d'Angleterre, puis Isabelle de Lorraine et mourut en 1397 en Bithynie, ayant été fait prisonnier à la bataille de Nicopolis.

(2) Jean de Vienne, seigneur de Clervant, grand amiral de France de 1373 à 1396, il fut tué à la bataille de Nicopolis. Il était fils de Guillaume de Vienne et de Claudine de Chaudenay et épousa Jeanne d'Oiselay.

(3) Je n'ai pu trouver quel était ce personnage qui paraît à plusieurs reprises dans les comptes d'Orléans. Le Religieux de Saint-Denis nous apprend qu'il fit avec le duc d'Anjou l'expédition d'Italie pour aller au secours du Pape (t. IV, p. 393).

(4) Ce compte est incomplet. Il se trouve dans les Pièces originales du Cab. des titres de la Bibl. nat., vol. 2150, n° 200 (Orléans. t. III).

XV. — 1396, 1ᵉʳ février-1397, 31 janvier.

Ce sont les parties des robes faites par Perrin Pillot, tailleur et varlet de chambre de monseigneur le duc d'Orliens, depuis le premier jour de février l'an mil CCC IIIIˣˣ et quinze, jusques au derrenier jour de janvier ensuivant, l'an IIIIˣˣ et seize, pour mondit seigneur le Duc, pour Charles et Philippe (1), messeigneurs ses enffans, et pour autres chevaliers, escuiers et officiers a qui mondit Seigneur a donné robes oudit temps.

248. Premiérement, le IIIᵉ jour de fevrier l'an IIIIˣˣ et quinze dessus dit, pour Monseigneur, un demi jaques (2) de satin noir figuré (3), délivré par Jehan Poulain, trésorier de mondit Seigneur (4), à colet assis, et est par dessoubz emply de feutre devant, houssé (5) par dedens de satin noir délivré par l'argentier de mondit Seigneur et drap à découpper par tout. Façon et estoffes.................................... VIII l. p.

249. Item, le XIXᵉ jour dudit mois, pour Monseigneur, une longue houpelande de satin noir de Londres de XXXVI girons à collet assis et les VI couleurs de mondit Sei-

(1) Ce document nous donne la date approximative de la mort de Louis, le fils aîné du duc d'Orléans : en effet, nous le voyons paraître plusieurs fois jusqu'au mois de juin 1395 dans le compte précédent de Jean de Clarey et il ne paraît plus dans celui de Pillot commencé en février 1396.

(2) Probablement un jaques encore plus court que ceux que l'on portait généralement sans manches et ne dépassant pas la taille.

(3) Le satin figuré était celui dans la trame duquel on avait tissé des ornements. Ici ils étaient de la même couleur que le fond de l'étoffe.

(4) Le duc d'Orléans avait dans son garde-meuble de grandes provisions d'étoffes et de fourrures dont l'on donnait aux tailleurs, aux fourreurs, les quantités nécessaires à l'habillement de sa maison. C'est ce que signifient ces paroles, *délivré par le trésorier* ou *l'argentier*, et encore l'expression *des garnisons de Monseigneur* que nous verrons répétée bien des fois.

(5) *Houssé* a ici le sens de garni, doublé.

gneur entretaillées au poing, en la manche senestre, et drap à découper par tout; et fut ladicte houpelande fourrée de martres sébelines. Façon et estoffes.................. LVI s. p.

250. Item, le xxi^e jour dudit mois, pour mondit Seigneur, deux chapperons doublés de fin noir de Londres decouppés par tout. Façon et estoffes...................... XII s. p.

251. Item, le xxiiii^e jour dudit mois de fevrier, pour mondit Seigneur, une courte houpelande à mi cuisse de camelot noir, entretaillée de xvi girons, à colet assis, les vi couleurs de mondit Seigneur entretaillées entour de l'assiéte de la manche senestre, et drap à découper par tout. Façon et estoffes. XLVIII s. p.

252. Item, le ix^e jour de mars, pour Monseigneur, une longue houpelande de fin noir de Londres à xxxvi girons, à colet assis, évidée par dessoubz aux fentes, aux manches et au colet (1), et les vi couleurs de mondit Seigneur entretaillées à vis. Façon et estoffe. LVI s. p.

253. Item, ce jour pour mondit Seigneur, une longue houpelande de satin noir figuré, délivré par Jehan Poulain, trésorier de mondit Seigneur, à colet assis, les vi couleurs de mondit Seigneur entretaillées à vis et à drap à découper par tout. Façon et estoffe...... IIII l. p.

254. Item, ce jour, pour mondit Seigneur, deux chapperons doublés d'escarlate vermeille, découppés par tout. Façon et estoffes. XII s. p.

255. Item, le xiii^e jour dudit mois, pour le Roy nostre sire, un jaques de satin noir figuré

(1) Cette expression aurait-elle le même sens que déchiqueté ou orné de crevés?

de veloux noir (1), délivré par Jehan Poulain, trésorier de mondit Seigneur, à colet assis, emply de feutre et de coton, houssé par dedens de satin noir, délivré par l'argentier de mondit Seigneur, et drap découpés par tout. Façon et estoffes............ VIII l. p.

256. Item, le xxvᵉ jour dudit mois, pour Monseigneur, un petit pourpoint de drap de Dampmas noir, trèt à croissans (2). Façon et estoffes...................... IIII l. XVI s. p.

257. Item, le xxixᵉ jour dudit mois de mars, pour Charles, Monseigneur, une longue houpelande de drap de Dampmas vert et sont les VI couleurs de monseigneur d'Orliens entretaillées au poing des manches et au colet; ladicte houpelande fourrée de ventres d'escureux. Façon et estoffes...... XXIIII s. p.

258. Item, ce jour, pour Charles, mondit Seigneur, une cote façonnée, d'escarlate vermeille, fourrée de ventres d'escureux. Façon et estoffes......................

259. Item, ce jour, pour lui, deux chapperons d'escarlate, un doublé et un sangle (3). Façon et estoffes................ XX s. p.

260. Item, ce jour, pour lui, deux paires de chausses (4) d'escarlate. Façon et estoffes. IIII s. p.

261. Item, ce jour, pour lui, deux petis

(1) Ces ornements de velours noir étaient probablement appliqués par le tailleur sur le satin et cousus. Il est douteux que le moyen âge ait connu le procédé de mêler le velours et le satin dans une même pièce d'étoffe, fabrication des plus délicates.

(2) M. de Laborde traduit avec raison les mots *or tret* par or filé ; ici le *trèt* ne peut avoir la même signification et ne peut vouloir dire que brodé ou tissé. Ce second sens me paraît le plus probable.

(3) Ce texte donne raison à M. Douët d'Arc qui traduit le mot *sangle* par simple et le fait venir de *singulus*.

(4) A cette époque, les chausses étaient des pantalons à pied ou caleçons.

pourpoins de toille de Rains (1). Façon et estoffes.................................... XL s. p.

262. Item, le vii^e jour d'avril l'an IIII^{xx} et seize, pour Monseigneur, une longue houpelande de satin noir à colet assis, les six couleurs de mondit Seigneur sur la manche destre entretaillées, et drap à découper par tout. Façon et estoffes.................. LXIIII s. p.

263. Item, le x^e jour dudit mois, pour le Roy et pour Monseigneur, deux longues houpelandes de satin noir figuré, délivré par Jehan Poulain, trésorier de mondit Seigneur, doublées de veloux noir à lonc poil, délivré par l'argentier de mondit Seigneur. En chascune houpelande les vi couleurs entretaillées à vis, et sur chacune une grant arbaleste entretaillée embas sur le costé senestre, de veloux noir réz et drap à decouper par tout. Façon et estoffes............ XIIII s. p.

264. Item, le x^e jour de may, pour Monseigneur, une houpelande à mi cuisse de noir de Londres, faite de xvi girons, doublée de mesmes du drap de la garnison (2), à colet assis et les vi couleurs de mondit Seigneur entretaillées en un giron devant et pareillement derrière. Façon et estoffes... LXIIII s. p.

265. Item, le xvi^e jour dudit mois, pour Charles, Monseigneur, une cotte fassonnée de la façon d'Almaigne, de satin en graine, fourrée de ventres d'escureux. Façon et es-

(1) La fabrique de toile de Reims est citée, dans la plupart des inventaires et dans les auteurs spéciaux, comme ayant eu une grande renommée au moyen-âge (voy. Douët d'Arc, Comptes de l'argenterie; Labarthe, Inventaires de Charles V).

(2) Du garde-meuble du Duc.

toffes............................... XXIIII s. p.

266. Item, ce jour, pour lui, une cotte juste(1) d'escarlate vermeille, garnie de toille de Rains. Façon et estoffes...............

267. Item, ce jour, pour lui un chapperon sangle d'escarlate. Façon et estoffe.... XX s. p.

268. Item, le xvii^e jour de may, pour la livrée des venneurs de Monseigneur, xxv houpelandes bastardes de vert gay, doublés de drap noir, et sont tous les bouz des manches senestres d'icelles houpelandes de noir et les vi couleurs de mondit Seigneur entretaillées à vis sur chascune d'icelles. Façon et estoffes, xviii s. p. la pièce; valent...... XXII l. x s. p.

269. Item, le xxii jour dudit mois, pour Monseigneur, une houpelande à mi cuisse de veloux noir, faite de xvi girons, à colet assis, les vi couleurs de mondit Seigneur entretaillées sur le costé senestre devant et sur le costé derrière, et drap noir de la garnison, à découper par tout. Façon et estoffes. XL s. p.

270. Item, ce jour, pour mondit Seigneur, un petit pourpoint de drap de Dampmas noir trét à croissans, point, à baste (2), les vi couleurs de mondit Seigneur entretaillées et à drap à découper par tout. Façon et estoffes.................................. XIIII l. XVI s. p.

271. Item, le xxv^e jour dudit mois de may, pour Monseigneur, une longue houpelande de fin noir de Londres de la garnison, faite

(1) La cotte juste devait peu différer de la cotte hardie dont nous avons donné la description dans une note précédente.

(2) Le mot *point* signifie piqué, *de poindre;* quant au mot *baste* il est parfois synonyme de chaton de bague et peut-être par extension lui aura-t-on donné le sens de bouton, soit de pierrerie, soit même d'étoffe.

de XVI girons, doublé tout un (1), à colet assis, boutonnée de petis boutons plas au lonc, sur la manche senestre une grant arbaleste entretaillée de veloux vert, les VI couleurs entretaillées devant, et devant d'icelle houpelande, découpée menuement (2) par tout. Façon et estoffes...................... VI l. VIII s. p.

272. Item, ce jour, pour mondit Seigneur, une courte houpelande à mi cuisse de fin noir de Londres, du drap de la garnison, doublé de mesmes, faite de XVI girons, boutonnée de petit boutons plas au lonc, les VI couleurs de mondit Seigneur entretaillées sur un giron, derrière et devant pareillement, et découpée par tout menuement. Façon et estoffes...................... LXIIII s. p.

273. Item, ce jour, pour mondit Seigneur, deux chapperons doublés de mesmes lesdites houpelandes, découpées par tout. Façon et estoffes...................... XII s. p.

274. Item, le XXXe jour, dudit Monseigneur le conte de Chaumes (3), une longue houpelande de veloux noir sur soye, les VI couleurs de Monseigneur entretaillées en ycelle à vis et à drap à découper par tout, laquelc houpelande mondit Seigneur lui a donnée. Façon et estoffes...................... XLVII s. p.

275. Item, le XIXe jour de juing, pour Charles, Monseigneur, une cotte façon de drap de Dampmas en graine, fourrée de ventres d'escureux. Façon et estoffes......... XXII s. p.

(1) Doublé de même.
(2) Finement découpée.
(3) Ce nom peut se lire Chaumes, Chaunies ou Chamies; j'ignore ce que c'était que ce personnage.

276. Item, ce jour, pour Charles, mondit seigneur, un chapperon de mesmes doublé de satin engraine. Façon et estoffes........ XXIIII s. p.

277. Item, le xiie jour de juillet, pour Monseigneur, un petit pourpoint de drap de Dampmas noir trét à croissans menuement, et les vi couleurs de mondit Seigneur entretaillées. Façon et estoffes............ IIII l. XVI s. p.

278. Item, le xxe jour dudit mois, pour Charles, Monseigneur, deux paires de chausses d'escarlate vermeille de la garnison. Façon et estoffes........................ IIII s. p.

279. Item, le premier jour d'aoust, pour Monseigneur, une houpelande bastarde, jusques au genouz, de noir de Londres de la garnison, faite de xvi girons, doublé de mesmes, à une arbaleste sur la manche senestre découpée d'or soudiz (1), et les vi couleurs de mondit Seigneur ès deux manches en la cousture, de racié (2), découpée au lonc des manches d'or soudis avecques drap. Façon et estoffes................. LXIIII s. p.

280. Item, ce jour, pour mondit Seigneur, un chapperon de mesmes, découpé. Façon et estoffes VI s. p.

281. Item, ce jour, pour mondit Seigneur, une longue houpelande de noir de Londres de la garnison, faite de xlviii girons à fons de cuve (3), à colet assis, perciée de arbales-

(1) Ce mot, qui se rencontre souvent dans les inventaires et qui n'a pu encore être expliqué, pourrait bien signifier des galons d'or; en effet, l'or *soudis* ou *souldis* est presque toujours placé sur le bord des vêtements. (Delaborde, *Glossaire*, p. 412).

(2) C'est-à-dire les six couleurs sont brodées rayées sur les manches et sur les coutures.

(3) La houppelande est dite à fond de cuve quand elle affectait dans le bas

tes à jour (1), doublée de satin noir soubs les arbalestes, les vi couleurs de mondit Seigneur en l'entour du poing de la manche senestre et drap à découper. Facon et estoffes.................................... vi l. viii s. p.

282. Item, ce jour, pour mondit Seigneur, une houpelande à mi cuisse, de semblable drap de la garnison, faite de xvi girons, à colet assis, doublée tout un, perciée à arbalestes et pointe, les vi couleurs de mondit Seigneur et drap à descouper par tout. Façon et estoffes........................ vi l. viii s. p.

283. Item, le xxiie jour d'aoust, pour Charles, Monseigneur, une longue houpelande de noir de Londres de la garnison, aux vi couleurs de Monseigneur, et a sur la manche senestre une arbaleste brodée et à drap à découper par tout. Façon et estoffes..... xxiiii s. p.

284. Item, ce jour, pour lui, un chapperon doublé de mesmes. Façon et estoffes... xxiiii s. p.

Item, ce jour, pour lui, une cotte juste d'escarlate vermeille de la garnison. Façon et estoffes............................ xvi s. p.

285. Item, ce jour, pour lui deux petis pourpoins d'estoffe de Rains. Façon et estoffes.................................... xl s. p.

286. Item, ce jour, pour lui, deux bracerolles (2) d'estoffes de Rains. Façon et estoffes...................................... xvi s. p.

la forme circulaire d'un cuvier. Les plis en étaient maintenus dans leur raideur et leur régularité à l'aide d'une ceinture intérieure. On nommait également ces vêtements des cloches.

(1) C'est-à-dire percée d'ouvertures en forme d'arbalètes sur lesquelles paraissait une doublure de satin noir.

(2) La bracerolle était une petite brassière, pièce du vêtement de nuit.

287. Item, le VII{e} jour de septembre, pour Monseigneur, une longue houpelande de drap noir, ouvrée de Lucques (1), faite de XVI girons, à colet assis, boutonnée au long de petis boutons plas, les VI couleurs de mondit Seigneur entretaillées à viz, et sur ycelle un arbaleste de perles sur la manche senestre, et à drap à découper par tout. Façon et estoffes.................. LXIIII s. p.

288. Item, ce jour, pour mondit Seigneur, une longue houpelande de veloux noir à lonc poil, à colet assis, les VI couleurs entretaillées autour du poing de la manche senestre, et à drap à découper par tout. Façon et estoffes........................ IIII l. p.

289. Item, le XXII{e} jour de septembre, une longue houpelande de drap de Dampmas noir, aux VI couleurs de Monseigneur entretaillées à vis, et à un loup de brodeure sur la manche senestre, laquelle houpelande mondit Seigneur a donnée à Bertrand Boitard (2), son escuier de corps. Façon et estoffes........................... XLVIII s. p.

290. Item, le II{e} jour d'ottobre, une longue houpelande de veloux noir à lonc poil, les VI couleurs de Monseigneur entretaillées à vis, fourrés de martres de Pruce, laquelle houpelande mondit Seigneur a donnée à Monseigneur d'Estouteville, son chambellan. Façon et estoffes.................. XLVIIII s. p.

(1) Le Lucques ou l'or de Lucques était du laiton; il porte encore ce nom dans le midi de la France.

(2) Ce personnage nommé Boitard, Boytard ou Bouetard, resta comme écuyer au service des princes d'Orléans au moins jusqu'en 1403. Il portait sur son sceau un écu à un chef chargé de trois sautoirs (B. N. Cab. des titres, pièces orig. 597, n° 8762, 3 à 7).

291. Item, le iiie jour dudit mois, pour Coquinet, le fol Monseigneur (1), une longue houpelande et une paire de poingnés de drap d'or racamaz (2), fourrée de gris, un chapperon et un bonnet d'icelui drap, fourrés de menu vair. Façon et estoffes....	xxiiii s. p.

292. Item, le iiiie jour dudit mois, pour Monseigneur, une longue houpelande de satin cramésy figuré, faite de xvi girons, à colet assis, les vi couleurs de mondit Seigneur entretaillées sur la manche senestre et à drap à découper par tout, d'escarlate et de blanchet (3) de la garnison. Façon et estoffes...............................	iiii fr. p.

293. Item, ce jour, pour mondit Seigneur, une longue houpelande de satin noir figuré de veloux vert, faite de xvi girons, à colet assis, les vi couleurs de mondit Seigneur entretaillées sur la manche senestre, et drap à descouper menuement. Façon et estoffes...............................	iiii l. p.

294. Item, ce jour, pour mondit Seigneur, une houpelande à mi cuisse, de satin noir, figurée de veloux noir à roses, faite de xvi girons, à colet assis, les vi cou-

(1) Les deux Fous du duc d'Orléans qui servaient à l'amusement de Marguerite et Jeanne, ses filles, se nommaient Hannotin et Coquinet; le fou de Charles, son fils, se nommait, en 1443, Coignac. Nous trouverons au compte de Thomassin Potier, fourreur, une nouvelle description du costume bizarre dont on les affublait.

(2) *Or racamaz*, broderie d'or peut-être en soutache. Dans Rabelais on trouve les *recameurs* dans une énumération joints aux brodeurs et aux tailleurs. En italien *ricamo* signifie broderie d'or et *ricamatore* brodeur en or. Voir Ducange, *Glossaire* au mot *racamas*, les *Archives de l'Art chrétien*, 1re partie, V, p. 181 et Rabelais, l. IV, ch. 12.

(3) Le blanchet était un drap de laine qui devait avoir de nombreuses analogies avec la flanelle.

leurs de mondit Seigneur entretaillées sur la manche senestre et à drap à découper par tout, et fut fourrée d'escureux de Calabre (1). Façon et estoffes.................. XLVIII s. p.

295. Item, ce jour, pour mondit Seigneur, une longue houpelande de satin noir, faite de XVI girons, à colet assis, les VI couleurs de mondit Seigneur entretaillées au travers du poing de la manche senestre, et à drap à découper par tout. Façon et estoffes....... IIII l. p.

296. Item, ce jour, pour mondit Seigneur, une courte houpelande à mi cuisse de semblable satin noir, faite de XVI girons, à colet assis, les VI couleurs de mondit Seigneur entretaillées sur la manche senestres, et à drap à découper par tout. Façon et estoffe............................ XLVIII s. p.

297. Item, ce jour, pour le Roy nostre Sire, pour Monseigneur, pour messire Pierre de Navarre (2) et pour Monseigneur de Namur (3), IIII jaques de veloux noir houssés par dedans de satin noir, les VI couleurs de mondit Seigneur sur les manches senestres, et à drap noir de la garnison à découper en chascun par tout. Façon et estoffes............................... XXXII fr. p.

298. Item, ce jour, pour mondit Seigneur, III petis pourpoins, deux de drap de Dampmas noir et l'autre de satin noir,

(1) Je n'ai pas trouvé ailleurs mention de cette fourrure spéciale.
(2) Pierre de Navarre, comte de Mortain, fils de Charles le Mauvais et de Jeanne de France. Il mourut, en 1412, sans enfants de Catherine d'Aragon.
(3) Guillaume II, comte de Namur, fils de Guillaume I^{er} et de Catherine de Savoie. Il mourut, en 1418, sans postérité de Jeanne d'Harcour.

chascun d'iceulx trés menuement (1) et tous poins à bastes de roye, les vi couleurs de mondit Seigneur entretaillées en bendes et drap noir de la garnison à descouper par tout, dont les deux ont esté doublés d'escarlate de la garnison. Façon et estoffes...... xiiii l. viii s. p.

299. Item, le iiii^e jour d'ottobre, pour mondit Seigneur, un hainselin entretaillé de veloux et de satin noirs, roydes par dessoubz, fait à deux foiz, houssé par dedens de satin noir, tout raché de fil d'or et d'argent et manière de mailles de haubergon et les manches rachées, semées d'arbalestes de perles et d'orfaverie et autre partie (2). Façon et estoffes.........................

300. Item, ce jour, pour mondit Seigneur, viii chapperons doublés, iiii d'escarlate et iiii de noir de Londres, tous de la garnison, pour porter au voyage de Saint Omer. Façon et estoffes xlviii s. p.

301. Item, le xiii^e jour d'ottobre, pour Charles, Monseigneur, un manteau lonc d'escarlate vermeille de la garnison, fourré d'escureux noirs. Façon et estoffes........ xx s. p.

302. Item, ce jour, pour lui, unes bracerolles, un chapperon, un bonnet et iiii paire de chausses d'escarlate de ladite garnison. Façon et estoffes........................ xx s. p.

303. Item, ce jour, pour lui, viii carreaux fais de drap de soye ouvré de feuilles. Façon et estoffes........................ xxiiii s. p.

(1) Nous avons déjà rencontré l'expression *tret* pour tissé; *trés menuement* signifie tissé de petits ornements.

(2) *Et autre partie* signifie peut être, et d'autres pierreries ou joyaux, du même genre.

304. Item, le xxvii® jour dudit mois, une longue houpelande de vert d'Angleterre, aux vi couleurs de Monseigneur, entretaillées, fourrée d'écureux noirs, laquelle houpelande mondit Seigneur a donnée à Colart André, huissier d'armes monseigneur le Daulphin. Façon et estoffes.............. xxiiii s. p.

305. Item, le vi® jour de novembre, pour Monseigneur, iii chapperons doublés de noir de Londres de la garnison, découpés partout. Façon et estoffes............... xviii s. p.

306. Item, le premier jour de décembre, pour mondit Seigneur, iii autres grans chapperons doublés de noir de Londres de la garnison, découpés par tout. Façon et estoffes................................. xviii s. p.

307. Item, le ii® jour dudit mois, pour Monseigneur, une longue houpelande de camelot noir faite de xvi girons, à collet assis, boutonnée devant de petis boutons plas et à drap à découper par tout; en laquelle a une arbaleste de boillons d'or sur la manche. Façon et estoffes.............. iiii l. p.

308. Item, le x® jour de décembre, pour le Roy et pour Monseigneur, deux longues houpelandes de satin noir, faites chascune de xlviii girons, aux vi couleurs de mondit Seigneur, dont les manches sont toutes rachées de fil d'or en manière de maille de haubergon, fourrées de martres sébelines. Façon et estoffes...................... viii l. p.

309. Item, le xi® jour dudit mois de décembre, pour Charles, Monseigneur, une longue houpelande de drap de Dampmas en graine, à une arbaleste de brodeure sur

le costé senestre, fourrée de dos de rois (1). Façon et estoffes...... XXIIII s. p.

310. Item, ce jour, pour lui, une longue houpelande d'escarlate vermeille, de la garnison, à une arbaleste de brodeure sur la manche senestre, découpée par tout, fourrée de doz de roiz. Façon et estoffes......... xx f.

Item, ce jour, pour lui, un chapperon de mesmes ladicte houpelande. Façon et estoffes...... xx s. p.

311. Item, ce jour, pour une cote juste d'escarlate de ladicte garnison, fourrée de ventres de roiz. Façon et estoffes......... XII s. p.

312. Item, ce jour, pour lui, deux barrettes d'escarlate de ladicte garnison, l'une fourrée et l'autre sangle. Façon et estoffes. VIII s. p.

313. Item, ce jour, pour Philippe, monseigneur, deux barrettes sangles de ladicte escarlate pour baignier. Façons et estoffes. VIII s. p.

314. Item, ce jour, pour Charles, Monseigneur, une longue houpelande en noir de Londres de la garnison, découpée partout, fourrée de ventres de roiz. Façon et estoffes. XXIIII s. p.

315. Item, ce jour, pour lui, un chapperon doublé de mesmes ladite houpelande, brodé. Façon et estoffes......... XXIIII s. p.

316. Item, le xie jour de décembre, une courte houpelande à mi gembe de veloux noir sur soye, pour Monseigneur, faite de XXXII girons, à colet assis, les VI couleurs de mondit Seigneur entretaillées et à drap à découper partout. Façon et estoffes...... XLVIII s. p.

(1) Cette fourrure était probablement celle d'écureuil roux; on la trouve également écrite *roie* et *roye* (Voir nos 298, 310, 311, 314, 327, 328).

317. Item, ce jour pour monseigneur de Namur, une longue houpelande de velouz noir à lonc poil et une arbaleste de boillons d'or sur la manche, et à drap à découper partout, laquelle mondit Seigneur lui a donnée. Façon et estoffes.................. XLVIII s. p.

318. Item, le xxiii^e jour dudit mois de décembre, iiii longues houpelandes de satins noirs, faites chascune de xvi girons, à colès assis et à drap à découper partout, en deux d'icelles houpelandes fourrées de martres de Pruce; lesquelles Monseigneur a données l'une à son chancelier (1), l'autre à messire Jehan de Roussay (2), son chambellan, l'autre à sire Jehan le Flament (3), son conseiller, et l'autre à Boniface de Morés, son escuïer de corps. Façon et estoffes........ VIII l. p.

319. Item, le xxiiii^e jour dudit mois de décembre, pour Monseigneur, une paire de manches d'escarlate de la garnison, pointes du lonc, sur coton (4), pour vestir dessoubz

(1) Amaury d'Orgemont, maître des requêtes du roi, chancelier du duc d'Orléans (1393), fils de Pierre d'Orgemont, seigneur de Merri et de Chanilly, et de Marguerite des Voisines. Il épousa Marie Paillard et mourut en 1400.

(2) Jean de Roussay, chambellan du duc d'Orléans (1388), conseiller du duc et du roi (1402), grand maître d'hôtel de la reine (1409), paraît fils de Guiot de Roussay, écuyer de corps du duc d'Orléans (1362) et frère d'un autre Guiot, échanson et écuyer tranchant du même (1390-1391). Il paraît avoir eu pour femme Jeanne de Forcalquier. Son sceau représente un écu à un orle de merlettes au franc quartier d'hermine; Jeanne de Forcalquier, dame de Roussay, portait la croix de Forcalquier au franc quartier d'hermine de Roussay (B. N. Cab. des titres, pièces orig. 2562, n° 57247, de 2 à 55 = 2685, n° 59572, 9).

(3) Jean le Flament, clerc des arbalétriers du roi en 1378, trésorier des guerres en 1388, conseiller du roi et conseiller général du duc d'Orléans (1396-1406) : il appartenait à une famille de bourgeois et drapiers de Paris (B. N. Cab. des titres, pièces orig. 215, n° 4870, 5 = 478, n° 10694, 11 = 1785, n° 41243, 14 = 2359, n° 52991, 27 = 1160, n° 26431, 4 à 8, 33).

(4) Piquées sur toute leur longueur et doublées d'une étoffe de coton.

sa robe royal. Façon et estoffes.......... XXIIII s. p.

320. Item, ce jour, pour mondit Seigneur, une longue houpelande de noir de Londres de la garnison, fourrée de martres de Pruce. Façon et estoffes...................... XLVIII s. p.

321. Item, ce jour, pour mondit Seigneur, un chapperon doublé d'icellui drap. Façon et estoffes........................... VI s. p.

322. Item, le xxx^e jour dudit mois de décembre, une longue houpelande de veloux noir sur soye, faite de XVI girons à colet assis, fourrée de martres sébelines, pour Monseigneur. Façon et estoffes...... LXIII s. p.

323. Item, ce jour, pour mondit Seigneur, deux grans chapperons doublés de noir de Londres de la garnison. Façon et estoffes. XII s. p.

324. Item, pour la livrée que Monseigneur a faite pour le voyage de Saint-Omer à ses varlès de chambre, sommelliers de corps, menestrels (1) et autres officiers de son hostel, II^c XII robes bastardes de vert d'Angleterre doublées de noir, en chacune XII bendes entretaillées à viz des VI couleurs de mondit Seigneur. Façon et estoffes par accort fait à lui............................. II^c l. p.

325. Item, le xxx^e jour dudit mois de

(1) Un compte de Jean Poullain nous apprend que ces ménestrels au nombre de quatre se nommaient Arbelin, Georgelin, Henri Plansol et Colinet Bourgeois : leurs gages étaient de 25 francs par mois. Un autre compte de Denisot, controlleur de la chambre aux deniers, porte l'article suivant : *A Jehan le Fevre et Gillet Villain, joueux de personnages, xxx frans, lesqueulx Monseigneur leur a donné pour eulx et leurs compaignons ; à eulx baillés à Vire le xii^e de février par le commandement de mondit Seigneur et quictances des dessus dicts* (1393) (B. N. Cab. des titres, pièces orig. 2153 n° 172). En 1464 le duc d'Orléans n'avait plus de ménestrels mais des tambourins nommés Lancelot, Marsault du Pérat et Antoine Planchette (*ibid.*, 2160, n° 720).

décembre, pour Monseigneur de Pons (1), une longue houpelande de veloux noir sur soye, aux vi couleurs de Monseigneur entretaillées à viz, fourrée de martres de Pruce, laquelle mondit Seigneur lui a donnée. Façon et estoffes.................... XLVIII s. p.

326. Item, le x^e jour de janvier, pour Monseigneur, un grant chapperon doublé de noir de Londres de la garnison. Façon et estoffes........................ VI s. p.

327. Item, le xv^e jour dudit mois de janvier, pour Charles, Monseigneur, unes bracerolles d'escarlate de la garnison, fourrées de ventres de roiz et deux paires de chausses de ladicte escarlate. Façon et estoffes... XVI s. p.

328. Item, ce jour, pour Philippe, monseigneur, une longue houpelande d'escarlate vermeille de ladicte garnison à vestir par dessus le maillot (2), fourrées à doz de roiz. Façon et estoffes........................ XX s. p.

329. Item, le xx^e jour dudit mois de janvier, pour Monseigneur, une houpelande bastarde de frise noire, faite à girons et à colet assis, fourrée de croupes de gris. Façon et estoffes........................ XI s. p.

330. Item, ce jour, pour Girard d'Arcy (3),

(1) Renaud de Pons, comte de Montfort, vicomte de Turenne, premier baron de Saintonge, gouverneur d'Aquitaine, Périgord, Saintonge et Angoumois, chambellan du duc d'Orléans.

(2) Cet article prouve qu'on nommait houppelandes, même les robes des enfants au maillot; Philippe d'Orléans comte de Vertus, né en juillet 1395, avait alors un peu plus de six mois,

(3) Girard d'Arcy ou de Récy, écuyer et pannetier du duc d'Orléans (1386), probablement fils de Guiot d'Arcy, maître de l'écurie et chambellan du roi de Navarre (1369-1378). Son sceau porte un écu chargé de trois aigles avec une coquille de Saint-Jacques en cœur (B. N. Cab. des titres, Pièces orig. 86, n° 1786, 2 à 12 = 2154, n° 237).

pennetier de Monseigneur, une longue houpelande de drap de Dampmas noir, aux six couleurs de mondit Seigneur, entretaillées à viz, fourrée de martres de Pruce, laquelle mondit Seigneur lui a donnée. Façon et estoffes.......................... XLVIII s. p.

331. Item, le xxxᵉ jour dudit mois de janvier, pour Monseigneur, une longue houpelande de camelot noir, faite de xvi girons, à colet assis, boutonnée devant de petiz boutons plas, fourrée de martres sébelines. Façon et estoffes.............. IIII l. p.

332. Item, ce jour, pour mondit Seigneur, un grant chapperon, doublé de noir de Londres de la garnison. Façon et estoffes...... VI s. p.

333. Item, le derrenier jour de janvier, pour mondit Seigneur, un petit pourpoint de drap de Dampmas noir, à colet assis, trét menuement à croissans, fait à deux fois, les six couleurs de mondit Seigneur entretaillées à vis et doublé d'escarlate vermeille de la garnison. Façon et estoffes............ IIII l. XVI s. p.

334. Item, pour la façon d'une houpelande et un chapperon de drap noir aux six couleurs de Monseigneur entretaillées à vis, pareille des robes de la livrée que mondit Seigneur fist faire pour le voyage de Saint-Ouen. XVIII s. p.

Somme de toutes part cy dessus contenues. IIIᶜ LXX VIII l. IIII s. p, qui valent..... Vᶜ IIIIˣˣ XVII l XVI s. t.

Sur laquelle somme ledit Perrin Pillot a reçeu de Denis Mariéte, argentier de mondit Seigneur, par mandement d'icellui Seigneur à lui drécant (1), donné le IIIIᵉ jour de

(1) Adressé.

novembre l'an mil CCC IIIIxx et seize..... IIIc l. t.

Ainsi lui est deu de reste............... IIc IIIxx XVII l.

par compte fait à lui par moy............ XV s. t.

<div align="center">Mariéte.</div>

B. N. Cab. des titres, pièces orig. vol. 2153, n° 224 (Orléans, t. III).

XVI. — 1397, 1er février-1398, 31 janvier.

CE SONT LES PARTIES DE ROBES FOURRÉES PAR THOMASSIN POTIER (1), FOURREUR ET VARLET DE CHAMBRE DE MONSEIGNEUR LE DUC D'ORLIENS, POUR MONDIT SEIGNEUR LE DUC, POUR CHARLES ET PHILIPPE, MESSEIGNEURS SES ENFFANS, ET AUTRES A QUI MONDIT SEIGNEUR A DONNÉES ROBES EN CESTE PRÉSENTE ANNÉE COMMENÇANT PREMIER JOUR DE FÉVRIER MIL CCC IIIIxx ET SEIZE ET FINISSANT DERRENIER DE JANVIER ENSUIVANT MIL CCC IIIIxx ET DIX-SEPT.

335. Premièrement, le dimanche premier jour d'avril l'an mil CCCIIIIxx et seize, pour mondit seigneur le Duc, une longue houpelande de satin noir figuré, fourrée de martres sébelines de la défourre d'une autre houpelande (2) qui fu pieça faite pour le Roy, nostre Sire, et y est entré XII martres sébelines des garnisons. Pour façon de ce....... XX s. p.

336. Item, pour mondit Seigneur, le samedi XIIIIe jour d'avril ensuivant, une lon-

(1) Ce fourreur, bourgeois de Paris, fut valet de chambre et fournisseur du duc d'Orléans de 1390 à 1407 au moins. Il est l'un des ancêtres des Potier, ducs de Gèvres, qui furent secrétaires d'État. Il portait comme armoiries un écureuil assis et portant sa patte à sa bouche, armoiries dans lesquelles est visible l'allusion à son métier de fourreur (B. N. Cab. des titres, pièces orig. 2154, n° 269 = 2352 n° 52, 905, 4 et 6).

(2) La houppelande neuve était doublée de la fourrure réservée d'une vieille houppelande hors de service.

gue houpelande de camelot noir, fourrée de martres sébelines de la défourre d'une autre, fournye de vIII martres sébelines des garnisons. Pour façon...................... xx s. p.

337. Item, pour mondit Seigneur, le mardi xvII^e jour d'avril ensuivant, une longue houpelande de drap de Dampmas noir fourrée de jennettes noires (1) de la défourre d'une autre, fournye du demourant d'une courte houpelande que Monseigneur fist piéça despécier. Pour faire fourrer....... xx s. p.

338. Item, pour Charles, Monseigneur, à Pasques l'an IIII^{xx} et dix sept, une houpelande de camelot noir brodée à une escharpe à loups et fleurs de geneste d'orfaverie, et une arbaleste de brodeure sur la manche, fourrée de v^e xLII ventres d'escureux des garnisons, achetées au Lendit (2) de l'an IIII^{xx} et seize. Pour façon...................... vIII s. p.

339. Item, pour mondit seigneur le Duc, le dimenche xx^e jour de may ensuivant, une houppelande à mi jambe de drap de Dampmas noir fourrée de martres sébelines de la défourre d'une autre, fournye de xLIIII martres sébelines de LI martre achetée de Guillaume de Bohain (3). Pour façon.. xII s. p.

340. Item, ce jour, une longue houpelande de veloux noir à la devise de mondit Seigneur, laquelle il a donnée à monsieur le

(1) Gennette, sorte de civette grise et noire fort rare; plus la teinte est sombre plus elle est estimée.
(2) La grande foire de Saint-Denis.
(3) Ce fourreur, bourgeois de Paris, reçut en 1408 onze cent livres tournois comme paiement de l'arriéré qui lui était dû par feu Louis d'Orléans (B. N. Cab. des titres, pièces orig. 580, n° 8383, 3).

mareschal de Sanceurre, fourrée de martres de Pruce d'achat. Pour façon............ XVI s. p.

341. Item, pour Charles, Monseigneur, le jeudi xxiiii^e jour de may ensuivant, une petite cotte juste d'escarlate vermeille, fourfée de ii^c ventres d'escureux des garnisons achetés au lendit de l'an IIII^{xx} et seize. Pour façon................................. IIII s. p.

342. Item, ce jour, pour Philippe, Monseigneur, un manteau de mesmes fourré de ventre d'escureux d'achat. Pour façon..... XII s. p.

343. Item, pour mondit seigneur le Duc, le vendredi xxviii^e jour de juing ensuivant, une longue houpelande de satin noir à girons fourrée de martres sébelines de la défourre d'une autre, fournye de LXXII martres séblines achetée de Philipot du Mont. Pour façon............................. XXIIII s. p.

344. Item, le xvii^e jour de juillet ensuivant, pour le fol du Roy, nostre sire, et pour les deux fols de mondit Seigneur, trois houpelandes d'ostade (1) ouvrée à petits lyons, mi partyes d'un drap jaune de soye eschiquetée, fourrées de menu vair d'achat. Pour façon des trois.................... XXIIII s. p.

345. Item, pour Charles et Philippe, Messeigneurs, le vendredi xxvii^e jour de juillet ensuivant, deux cottes justes d'escarlate vermeille fourrées de ventres d'escureux d'achat. Pour façon............... VIII s. p.

346. Item, le merquedi viii^e jour d'aoust ensuivant, deux longues houpelandes, l'une de veloux noir et l'autre de drap de Damp-

(1) Etoffe de soie, fabriquée d'abord en Hollande dans la ville d'Obstadt.

mas noir aux six couleurs de Monseigneur, fourrées de martres de Pruce d'achat, lesquelles mondit Seigneur a donnée; à un chevalier et à un escuier de Behaigne (1) Pour façon des deux................... XXXII s. p.

347. Item, pour mondit seigneur le Duc, le jeudi xx^e jour de septembre ensuivant, une longue houpelande de veloux noir fourrée de martres sébelines de la défourre d'une autre, fournye de IIIIxx martres sébelines des garnisons, achettées de Hennequin de Garnechines. Pour façon............... XXIIII s. p.

348. Item, pour Philippe, Monseigneur, le mardi 11^e jour d'ottobre ensuivant, une houpelande d'escarlate vermeille fourrée d'escureux noirs d'achat. Pour façon...... VIII s. p.

349. Item, pour mondit seigneur le Duc, le x^e jour dudit mois d'ottobre, une longue houpelande de drap de Dampmas noir à girons, découppée à grans découppeures, fourrée de martres sébelines de la défourre d'une autre, fournye de XXIII martres sébelines des garnisons, achetée de Hennequin de Garnechines. Pour façon............... XXIIII s. p.

350. Item, pour mondit Seigneur, le samedi XIIII^e jour dudit mois, une longue houpelande de camelot noir à girons, fourrée de martres sébelines de la défourrre d'une autre et fournye de LIII martres sébelines des garnisons, achetée dudit Hennequin. Pour façon.. XXIIII s. p.

(1) Bohême. Le duc d'Orléans eut des relations continuelles et intimes avec Winceslas, roi de Bohême; il avait promis de l'assister contre les électeurs de l'Empire qui l'avaient déposé, et lui acheta le Luxembourg. Voir à ce sujet le religieux de Saint-Denis (t. II, p. 765-766, et t. III, p. 43).

351. Item, pour mondit Seigneur, le dimenche xxi₍e₎ jour dudit mois d'ottobre, une longue houpelande de drap noir de Londres, fourrée de penne noire (1) d'achat. Pour façon.................................... xx s. p.

352. Item, pour mondit Seigneur, le lundi xxii₍e₎ jour dudit mois, une longue houpelande de drap noir de Londres fourrée de martres de Pruce d'achat. Pour façon...... xx s. p.

353. Item, pour mondit Seigneur, le dimanche xxviii₍e₎ jour dudit mois d'ottobre, une courte houpelande de camelot noir à girons et découppée à grans découpeures, fourrée de martres sébelines de la défourre d'une autre. Pour façon.................. xvi s. p.

354. Item, ce jour, pour Hainse-li-Coq (2), Fol du Roy, nostre sire, et pour les quatre Fols de mondit Seigneur le Duc, cinq houpelandes de vert d'Angleterre, en chascune une manche de drap jaune, fourrées de crouppes de gris d'achat. Pour façon des cinq...................................... xl s. p.

355. Item, pour Charles et Philippe, Messeigneurs, le merquedi xxx₍e₎ jour dudit

(1) Le mot panne ou penne commença par désigner une fourrure particulière fort commune, puis on l'appliqua à toute espèce de fourrures.

(2) M. Douët d'Arcq lit le nom de ce Fou de Charles VI Hainselin Coq et fait remarquer qu'il portait le même nom que le vêtement de voyage nommé haincelin. Je n'ai pas pu lire autre chose dans ce compte que Hainse-li-Coq pour Hans (Jean) le Coq. Voici les noms de quelques autres fous cités dans les comptes des d'Orléans, outre ceux qui étaient attachés à leur maison et celui du Roi : Jean Bonzoir, Fou du feu duc d'Orléans mort avant 1399; Monnicot, Fou du comte de Lille en 1406 ; il signe une quittance d'un don de 46 livres tournois et y susprend son sceau qui porte un écu chargé d'une étoile à six rais (B. N. Cab. des titres, pièces orig. 1783, n° 17805, 3). Pierre, Fou de Charles d'Orléans en 1451 (B. N. Cab. des titres pièces orig. 885, n° 21, 311 n° 19); enfin Thommée, Folle du duc de Bourbon en 1457 (*ibid*. 2160 n° 664).

mois d'ottobre, III houpelandes, unes bracerolles, deux chappeaux et un chapperon, dont l'une desdites houpelandes est de drap de Dampmas vermeil brodée d'une branche de geneste sur le costé embas et d'un loup dessus la geneste, fourrée de dos de roys d'achat; les deux autres houpelandes d'escarlate vermeille, en chacune sur la manche senestre un loup de brodeure, fourrées d'escureux noirs, et lesdites bracerolles, chappeaux et chapperon de ventres d'escureux, tout d'achat. Pour façon de tout..... xxxvi s. p.

356. Item, le jour de la Toussains, pour le Fol du Roy, nostre sire, et pour les deux Fols de mondit Seigneur trois bonnès de drap d'or fourrés de menu vair d'achat. Pour façon des trois.................. vi s. p.

357. Item, le XI^e jour de novembre ensuivant, deux longues houpelandes, l'une de veloux noir fourrée de gris, et l'autre de drap de Dampmas noir fourrée d'escureux, tout d'achat, lesquelles Monseigneur a données l'une au sénéchal de Lucembourc (1), et l'autre à un escuier boutellier du roy de Behaigne. Pour façon des deux.......... xxxii s. p.

358. Item, le XXII^e jour dudit mois de novembre, une longue houpelande de drap de Dampmas noir fourrée d'escureux d'achat, laquelle Monseigneur a fait bailler à monsieur de Blarru (2), son chambellan, pour

(1) Je n'ai pu découvrir quel était ce personnage, probablement étranger à la France; son père accompagna en 1397 les envoyés du duc Louis d'Orléans en Allemagne (*ibid.*, 2154 n° 265).

(2) Guillaume de Tilly, seigneur de Blaru, chambellan du duc d'Orléans. Il épousa, en 1411, Marguerite de Luxembourg, veuve de Raoul Cassinel.

donner de par mondit Seigneur en Behaigne. Pour façon.......................... xvi s. p.

359. Item, pour Charles, Monseigneur, le vendredi derrenier jour de novembre, une cotte juste d'escarlate vermeille fourrée de ventres d'escureux d'achat. Pour façon.... iiii s. p.

360. Item, pour mondit seigneur le Duc, le xi^e jour de décembre, une longue houpelande de drap de Dampmas noir faucée (1) par le corps, faite à grans découppeures, fourrée de martres sébelines de la défourre d'une autre et fournye de xxxviii martres sébelines de garnisons, achetées de Hennequin de Garnechines. Pour façon......... xxxii s. p.

361. Item, le jour de Noël ensuivant, cinq longues houpelandes, lesquelles Monseigneur a données, c'est assavoir, l'une à messire Jehan de Roussay, son chambellan, et l'autre à messire Jehan Bracque (2), son maistre d'ostel, et les trois autres de drap de Dampmas noir, l'une à monsieur le Chancellier, l'autre à sire Jehan le Flament, conseiller de mondit Seigneur, et l'autre à Boniface de Mores, son escuier de corps, fourrées de martres de Pruce d'achat. xvi s. p. pour chacune, valent................. iiii l. p.

362. Item, pour Charles et Philippe, Messeigneurs, ledit jour de Noël, deux longues houpelandes de drap de Dampmas noir,

Il fut ministre de Charles VI et l'un des commissaires choisis pour réformer les abus du royaume.

(1) Ce mot a la même signification que froncée, plissée.

(2) Jean Bracque ou Braque, seigneur de Saint-Maurice, d'abord maître d'hôtel, puis conseiller et chancelier du duc d'Orléans en 1407 (B. N; Cab. des titres, pièces orig. 2075, n.° 47207, 2).

en chascune un arbre de brodeure sur la manche et un loup dessus, fourrées d'escureux noirs d'achat. Pour façon des deux... xvi s. p.

363. Item, pour mondit seigneur le Duc, ledit jour de Noël, un mantel de veloux noir découppé à grans découppeures par dessoubz et par les fentes, fourrée de martres sébelines des garnisons, achetées de Berthaut de Saint Yon. Pour façon........ xxxii s. p.

364. Item, ce jour pour mondit Seigneur, un chapperon de mesmes ledit mantel, fourré de xi martres sébelines de garnisons, achettées dudit Berthaut. Pour façon...... iiii s. p.

365. Item, ce jour, pour mondit Seigneur, une longue houpelande de veloux noir à girons faucée par le corps, découppée à grans découppeures par dessoubz et par les manches, fourrée de iic ix martres sébelines des garnisons, achetées dudit Berthaut. Pour façon (1)................. xxxii s. p.

366. Item, pour mondit Seigneur, le xviiie jour de décembre, une houpelande à mi jambe de frise noire à girons, faucée par le corps, découppée à grans découppeures, fourrée de crouppes de gris d'achat. Pour façon........................ xvi s. p.

367. Item, le premier jour de janvier ensuivant, pour le Roy nostre Sire et pour Monseigneur, deux longues houpelandes de satin figuré cramésy, faites à girons, faucées par le corps, découppées à grans dé-

(1) Cet article et les deux précédents représentent évidemment des vêtements de cérémonie que le duc d'Orléans se fit faire pour assister avec toute la cour aux offices des fêtes de Noël.

couppeures à tigres et loux de veloux cramésy à lonc poil, entretaillés sur les manches senestres, fourrées, c'est assavoir, celle du Roy de martres sébelines d'achat, et celle de mondit Seigneur de la défourre d'une autre, et fournyes de xl martres sébelines de garnisons, achetées de Berthaut de Saint Yon. xxxii s. p. pour chascune, valent. — LXIII s. p.

368. Item, ce jour, trois longues houpelandes que Monseigneur a données, c'est assavoir deux de drap de Dampmas noir, l'une à Regnault d'Angennes (1) et l'autre à Oudart de Renty (2), escuiers du Roy nostre Sire, et l'autre d'escarlate vermeille à maistre Gontier Col (3), son secrétaire, toutes fourrées de martres de Pruce d'achat Pour façon xvi s. p. pour chascune, valent...... — XLVIII s. p.

369. Item, pour mondit seigneur le Duc, le vi^e jour de janvier ensuivant, une houpelande à mi jambe de drap de Dampmas noir à girons, faucée par le corps, découppée à grans découpeures, fourrée de martres de Pruce d'achat. Pour façon — XX s. p.

370. Item, pour Charles et Philippe, Messeigneurs, le xi^e jour dudit mois de jan-

(1) Regnaud d'Angennes, seigneur de Rambouillet, écuyer tranchant du roi, capitaine du château du Louvre et chambellan du roi (1398); il était fils de Robert d'Angennes et épousa Anne d'Angelliers.

(2) Ce personnage est inconnu au P. Anselme et aux autres généalogistes qui ne lui ont ont pas donné place dans leurs généalogies de la famille de Croy et de Renty.

(3) D'abord à la fois chevalier, notaire et secrétaire du roi, aux gages de 6 francs par jour (B. N. Cab. des titres, pièces orig. 807, n° 18298, 5), il occupait la même situation en 1400 et était en même temps secrétaire du duc d'Orléans. Son sceau porte un écu chargé de trois cois de cygne. Il fut employé par le roi à de nombreuses négociations diplomatiques (Voir le Religieux de Saint-Denis, t. II, p. 249, 745; t. III, p. 3; t. IV, p. 253, 343; t. V, p. 229 et 507).

vier, une cotte juste, une bracerolles, deux chapperons et un bonnet d'escarlate vermeille, fourrés de ventres d'escureux et de xvi létisses (1) d'achat pour le bonnet. Pour façon de tout.................................... xiiii s. p.

371. Item, le xii^e jour dudit mois, une longue houpelande de veloux noir à la devise de mondit Seigneur, fourrée de gris à dix thires (2) d'achat, laquelle mondit Seigneur à donnée à un chevalier d'Arragon. Pour façon xvi s. p.

372. Item, pour mondit seigneur le Duc, le xv^e jour dudit mois de janvier, une longue houpelande de satin figuré sur couleur de vert brun, faite à girons, faucée par le corps, découppée à grans découppeures, fourrée de jennettes noires de la defourré d'une autre et fournye de xxxvii jennettes d'achat. Pour façon..................... xxxii s. p.

373. Item, le xxiii^e jour dudit mois de janvier, une longue houpelande d'yraingne (3) vermeille, fourrée d'escureux noirs d'achat, laquelle mondit Seigneur a donnée à Eustace Morel (4), son maistre d'ostel. Pour façon......................... xii s. p.

Somme toute des parties cy dessus contenues xliiii l. viii s. p.

(1) Fourrure d'hermine blanche.

(2) Une *tire* est ici une bande de fourrure ; ainsi une houppelande fourrée de dix tires de gris, l'était de dix bandes égales entre elles de cette fourrure. Le terme a subsisté dans le blason.

(3) Étoffe nommée *iraigne* ou *toile d'iraigne* ou d'araignée à cause de sa légèreté ; on la fabriquait surtout à Louviers et à Bruxelles.

(4) Eustache des Champs, dit Morel, paraît dans plusieurs articles du Catalogue Joursanvault (n° 426) et des Pièces orig. du cab. des titres (t. 2154). C'est le poète Eustache des Champs qui vivait encore au commencement du xv^e siècle, puisque Christine de Pisan lui a adressé une Épître le 10 février 1403.

qui valent LV l. x s. t. par compte fait à lui du comandement et ordonnance de mondit seigneur le Duc, par moy,

<div style="text-align:right">MARIÉTE.</div>

Loys, fils de roy de France, duc d'Orliens, conte de Valois, de Blois et de Beaumont, à nostre amé et féal argentier Denys Mariéte salut et dilection : nous voulons et vous mandons que des deniers de vostre recepte, à Thomassin Potier, nostre fourreur et varlés de chambre, vous paiéz, bailléz et délivréz tantost ces lettres veues, la somme de cinquante cinq francs dix sols tournois en quoy nous lui sommes tenuz par compte fait à lui par vous de nostre commandement et ordonnance, pour paine et façon d'avoir fourrées plusieurs robes pour nous, pour Charles et Philippe, nos enffans, et autres, depuis le premier jour de février l'an mil CCC IIIIxx et seize, jusques au derrenier jour de Janvier l'an mil CCC IIIIxx et dix sept, dont les parties sont cy dessus contenues et déclairées. Lesquelles nous avons agréables et nous en tenons pour contens, et ne voulons que ledit Thomassin soit tenuz d'en compter autrement. Et, par rapportant ces présentes lesdictes parties et quictance sur ce dudit Thomassin, nous voulons ladicte somme de LV francs, x s. t. estre alouée en vos comptes de l'année fenye au derrenier jour de janvier derrenierement passé, et rabatue de vostre dite recepte par noz améz et féaulx gens de noz comptes sans aucune difficulté ou contredit, nonobstans ordonnances, mandemens ou deffenses quelconques à ce contraires. Donné à Paris le xxe jour de fevrier l'an de grace mil CCC IIIIxx et dix sept.

<div style="text-align:right">Pour Monseigneur le Duc,
BURNON.</div>

B. N. Cab. des titres, pièces orig, 2154 n° 233 (Orléans IV).

XVII. — 1397, 1ᵉʳ février-1398, 31 août.

Cy après ensuivent les besoignes de brodeure faites par Jehan de Clarey, brodeur et varlet de chambre de monseigneur le duc d'Orliens, sur plusieurs robes et garnemens que mondit Seigneur a fait faire tant pour lui, pour Charles et Philippe, messeigneurs ses enffans, comme pour plusieurs chevaliers et escuiers, a qui mondit Seigneur a données robes depuis le premier jour de fevrier l'an mil CCC IIIIxx et seize, jusques au derrenier jour d'aoust ensuivant l'an mil CCC IIIIxx et dix-sept.

374. Premièrement, et le premier jour de février l'an mil CCC IIIIxx et seize, deux loups de brodeure, un d'or et l'autre d'argent, pour mettre sur les manches de deux longues houpelandes d'escarlate de la garnison de Monseigneur, lesquelles mondit Seigneur a données l'une au Besgue de Villaines (1), chambellan du Roy nostre Sire, et l'autre à Regnault de la Mote, eschanson de monseigneur le duc de Bourgoingne, xxii s. p. la pièce valent.................................... LV s. t.

375. Item, le xxiiiie jour d'avril l'an mil CCC IIIIxx et dix sept une gorgerette et deux boutons d'or pour un petit pourpoint pour Monseigneur, dont les manches sont de satin figuré; pour or, argent, soye et paine................. iiii fl. x s. t.

376. Item, le xxe jour de may pour Philippe, Monseigneur, un loup d'argent assis sur la man-

(1) Ce personnage qui paraît à plusieurs reprises dans les comptes des princes d'Orléans est peut-être le même que M. Molinier a retrouvé en 1362 comme sénéchal de Carcassonne (*Arnoul d'Audrehem*, p. 103); il fut ministre de Charles VI, parrain d'un de ses enfants, puis éloigné de la cour, banni et emprisonné (Voir le Religieux de Saint-Denis, t. II, p. 27, 29 et 525).

che d'une longue houpelande d'escarlate de la garnison de Monseigneur; pour argent, soye et paine.................................... xxv s. t.

377. Item, pour Charles, Monseigneur, une houpelande de camelot noir brodée d'une escharpe devant et l'autre derrière de genestes et loups rampants, à fleurs de genestes d'orfaverie; pour argent, soye et paine...................... xii fl.

378. Item, pour une arbaleste de brodeure semée de boillons d'or mise sur la manche senestre d'une longue houpelande de veloux noir sur soye, donnée à monseigneur le mareschal de Sanceurre; pour or, soye et paine............ iiii fl. x s. t.

379. Item, le v^e jour de juing, pour Charles, Monseigneur, une arbaleste mise sur la manche d'une longue houpelande d'escarlate de la garnison de Monseigneur; pour argent, soye et paine. i s. t.

380. Item, le xiiii^e jour de juillet, pour le Roy et pour Monseigneur, deux longues houpelandes de veloux noir, en chascune houpelande a sur le costé senestre une grant arbaleste de veloux noir à lonc poil, pourfillées (1) et fournies d'or ainsi qu'il appartient, et sur chascune manche d'icelles houpelandes un tigre de brodeure d'or nué; pour or, soye et paine...................... xviii fl.

381. Item, le xxii^e jour de juillet, une gorgerette à deux boutons d'or pour un petit pourpoint de drap de Dampmas noir pour Monseigneur; pour or, argent, soye et paine.......... iiii fl. x s. t.

382. Item, le v^e jour d'aoust, deux loups, l'un d'or et l'autre d'argent, pour mettre sur les manches de deux longues houpelandes, une de veloux et l'autre de drap de Dampmas, lesquelles

(1) Profilées c'est-à-dire dessinées sur le bord; ou mieux soutachées.

Monseigneur a donnáes à un chevalier et à un escuier de Bahaigne, pour or, argent, soye et paine.................................... LV S. t.

383. Item, le xxie jour d'aoust, une gorgerette à deux boutons d'or pour un petit pourpoint de satin noir pour Monseigneur; pour or, argent, soye et paine.............................. IIII fl. x s. t.

Somme de toutes les parties cy dessus contenues LVII frans v s. t., par compte fait à lui du commandement et ordonnance de mondit Seigneur en la présence de messeigneurs messire Jehan de Roussay, chevalier, chambellan de mondit Seigneur, et sire Jehan le Flament, son conseiller, par moy.

MARIÉTE (1).

XVIII. — 1397, 16 août.

384. Loys, fils du Roy de France, duc d'Orliens, conte de Valois et de Beaumont, à nostre amé et féal argentier Denis Mariéte, salut et dilection. Nous voulons et vous mandons que à Hance Croist, nostre orfevre et varlet de chambre, des deniers de vostre recepte, vous paiés, baillés et délivrés, tantost ces lettres veues, la somme de dix frans cinq solz, quatre deniers tournois, en quoy nous lui sommes tenus pour deux couronnes d'or, en chascune deux cosses esmaillées de vert et de blanc, qu'il

(1) Le Duc donna le 22 novembre suivant l'ordre de solder ce compte de son brodeur. Ces deux documents existent aux Pièces originales du cabinet des titres de la Bibliothèque Nationale, vol. 2154, n° 230 (Orléans IV). J'ajouterai que dans le compte donné par Jean Poulain en mai 1390 pour la gésine et les relevailles de la Duchesse qui venait d'accoucher de son fils aîné Louis, mort à la fin de 1395, on trouve une dépense de 2,400 francs d'or pour des acquisitions d'étoffes riches et de broderies faites à Robin la Varenne, brodeur et bourgeois de Paris, on y remarque une chambre de brodeure ou il y a XVIII *veloux alexandrins sur soie à* XXXII *frans la pièce; neuf pièces de taffetas armés à* XII *francs la pièce; quatre quarreaux de parement en veluau en grainne et un autre sans brodeure à* L *frans; le duvée des oriliers de parement avec* VI *quarreaux pour la chambre de brodeure,* etc. (B. N. Cab. des titres, Pièces orig., 2153, n° 97).

nous a fait et livrées pour mettre au col de deux thigres que nous avons faiz faire de brodeure sur les manches de deux longues houpelandes de veloux noir réz sur soye, doublées de veloux vert à lonc poil. En chascune d'icelles houpelandes une grant arbaleste de veloux noir à lonc poil sur le costé, l'une pour monseigneur le Roy et l'aultre pour nous. Pesans ycelles couronnes et cosses, seize estellins ob. d'or, dont il y a six estellins d'or fin et le demourant à xx caras ; vault l'or, au feur de LXVIII frans le marc d'or fin, VI frans, V s. IIII d. t. et pour la façon, déchiet d'or et pour esmailler, IIII frans ; pour ce ladicte somme de x frans, v s. IIII d. t. Laquelle nous voulons, par raportant ces présentes, avecques quittance sur ce dudit Hance, estre alouée en voz comptes et rebatue de vostre dicte recepte par noz améz et féaulx gens de nos comptes, sans aucun contredit, non obstans ordonnances, mandemens, ou deffenses à ce contraires. Donné à Paris le XVI^e jour d'aoust l'an de grace mil CCC III^{xx} et dix sept.

<div style="text-align:right">Par monseigneur le Duc,
Des Millèz.</div>

B. N. Cab. des titres, pièces orig. 935, n° 20649, 2.

XIX — 1401, 9 octobre-1402, 20 mars.

ICY S'ENSUIT LES PARTIES DES OUVRAGES QUE LEDIT HERMAN RUISSEL, ORFEVRE, A FAICTES ET DELIVRÉES POUR MADITE DAME LA DUCHESSE D'ORLEANS PAR LA MAING DUDIT MAISTRE PIERRE POQUET (1), SUR LA RECEPTE CY DESSUS DECLARÉE DEPUIS LE IX JOUR D'OTTOBRE L'AN MIL QUATRE CENS ET UNG.

385. Premièrement ce jour, pour avoir fait et forgé un grant

(1) Ce personnage était dès 1390 contrôleur de l'argenterie du duc d'Orléans qui lui fit cadeau de 300 livres pour acquérir une maison à Paris. Son sceau porte un écu à un chevron accompagné de trois roses (B. N. Cab. des titres, pièces orig. 2338, n° 52672, 2 et 3).

collier d'or double, fait en mannière de chaisne longue, contenant yceluy collier XLVIII pièces faites toutes seloncq la devisse de madite Dame, garniz yceulx pièces de XXIIII balays et de IIIxx et XVI perles, pandens yceulx piereryes ès dictes pièces, avec plusieurs bezans et plusieurs autres ouvrages ; pesant tout ensamble II mars une once, XIIII esterlins, III felins (1) et demi, dont il chet à rabatre, pour le pois de ladite piererye, II onces VII esterlins, I felin demi ; ainsi demoure, rabatu ladite piererye, I marc VII onces, VII esterlins I felin demi ; et pour le déchet à ouvrer (2) qui est esterlin pour once, monte XV esterlins I felin. Ainsi pour le tout II marcs II esterlins obole et demi felin d'or à XXII karaz et à LXII frans XI sols III deniers le marc, valent VIxx VI frans III sols tournois ; et pour la façon dudit collier, par l'ordonnance de madite dame C frans, et pour les XXIII pieres caindre (3) II frans. Pour tout... IId XXVIII fr. III s. t.

386. Item, ce jour pour avoir fait et forgé un petit annel d'or aiant un petit saphir en mannière d'escusson pesant II esterlins, I felin demi d'or fin et à LXVIII fr. VI s. t. le marc, valent I fr. III d. tournois, et pour la façon dudit annel I fr. Pour tout.......... II fr. III d. t.

387. Item, le XIe jour de novembre pour avoir refait et mis à point un reliquière d'or lequel est fait en manière d'une ymage de Nostre Dame assise en un lys esmaillé de blanc entre deux habrecyaux (4) d'or, lequel estoit rompu et despécé (5) en plusieurs lyeux, et il avoit rassis plusieurs pierres qui

(1) *Felin*, est la même chose que ferlin, le quart d'un denier.
(2) C'est-à-dire pour la perte que faisaient subir à l'or employé la fonte et le travail de ciselure ou d'émaillerie dont on l'ornait.
(3) *Caindre*, ceindre, monter.
(4) Arbrisseaux.
(5) On disait d'un joyau qu'il était dépécé lorsque les diverses parties qui étaient soudées ou vissées ensemble étaient séparées ; ce mot n'impliquait pas l'idée qu'il fut brisé ou hors d'usage, mais seulement démonté.

estoient cheutes dèzdis habrecyaux, et plusieurs autres ouvrages qui estoient despecés; pesant ycelui reliquière plus que il ne faissoit v esterlins obole d'or à xxii karaz et à lix frans xiiii sols, iiii deniers oboles tournois le marc, valent ii frans xii d. oboles tournois, et pour la façon d'avoir fait ces diz ouvrages iiii frans. Pour tout........ vi fr. xii d. ob. t.

388. Ce jour pour avoir fait et forgé et mis en euvre un dyamant en un chaton d'or, et une fleur esmaillée de blanc pour un fermail fait en manière d'un demi angelot (1), garni de plusieurs pierres, et il lequel fermail, estoit rompu et despécé; pesant ycelui fermail plus il ne faissoit i esterlin obole d'or fin; pour or, façon, pour tout ensemble.......................... ii frans

389. Item, le xixe jour de décembre, pour avoir fait et forgé quatre anneaulx d'or esmaillés de plusieurs fleurettes de plusieurs mannières; c'est asavoir que ès deux a deux grans dyamens quarrés, et ès deux autres deux plus petiz, pesant touz ensemble xii esterlins obole et pour le déchet à ouvrer qui est esterlin pour once, monte demi esterlin; ainsi pour tout xiiii esterlins d'or fin et à lxviii fr. v s. t. le marc valent v fr. x s. xi d. tournois et pour la façon déz dis anneaulx xii frans. Pour tous............ xvii fr. x s. xi d. t.

390. Item, le xxixe jour de décembre, pour avoir fait et forgé un annel d'un rubi, lequel est fait en manière d'un teurs (2), pesant

(1) C'est-à-dire un ange à mi-corps.
(2) Probablement en façon de torsade; *teurtre* est l'ancienne forme de tordre. Du Cange, *verbo* tornilare.

ycelui annel III esterlins, III felins demi d'or
fin et au pris dessus dit valent I fr. XIII s. t.
d. t. et pour la façon dudit annel III frans.
Pour tout........................... IIII fr. XIII s. I d. t.

391. Item, le XXIII^e jour de janvier, pour
avoir fait et forgé VI fermeures doubles, ou il
a en chacune III petitz boutonnés (1) pour les
river sur un tixu noir, ou il a boucle, mor-
dent, et pesant ycelles fermeures doubles
IX esterlins et demi felin, et pour le déchet à
ouvrer esterlin pour once, monte demi es-
terlin. Ainsi pour tout IX esterlins ob. et
demi felin d'or à XXI karaz et à LIX fr. XIIII d.
ob. t. le marc, valent III fr. XII s. IX. d. ob.
t. et pour la façon desdites fermeures II fr.
Pour tout VI fr. XII s. IX d. ob. t.

392. Item, le premier jour de février,
pour avoir fait et forgé deux anneaulx d'or
faiz en manière de teurs, l'un annel d'un
gros rubi et l'autre d'un gros dyament, pe-
sant touz ensamble IX esterlins ob. et pour
le déchet à ouvrer qui est esterlin pour
once, monte demi esterlin. Ainsi pour tout
X esterlins d'or fin et à LXVIII fr. v. s. t. le
marc, valent IIII fr. v. s. III d. ob. t. et pour
la façon desdits anneaulx VI fr. Pour tout.. X fr. v. s. III d. ob. t.

393. Item, le VII^e jour mars, pour avoir
fait et forgé une sainture d'or contenant
boucle et mordant à croschet, et VI fermeu-
res doubles ou il a en chacune III petitz
boutonnès pour river lesdites fermeures sus
le tixu, pesant tout ensemble, sans le tixu,
IIII onces III esterlins ob. et pour le déchet,

(1) Boutonnets.

qui est esterlin pour once, monte III esterlins. Ainsi pour tout IIII onces, VII esterlins ob. d'or à XXI karaz et au pied dessusdit, valent XXXII fr. XIII s. II d. t. et pour la façon de ladite sainture quatre frans. Pour tout.. XXXVI fr. XIII s II. d. t.

394. Item, le XX^e jour de mars, pour avoir fait et forgé un annel d'or d'un gros rubi, lequel annel est fait en mannière d'un teurs ; pesant ycelui annel VII esterlins demi felin d'or fin et à LXVIII fr. v. s. t. le marc, valent III fr. x. d. tournois et pour la façon dudit annel III frans. Pour tout. VI fr. x. d. t.

Somme que toutes ces présentes parties de ceste présente misse cy dessus déclarée, montent ensamble III d. XIX fr. IIII d. ob. tournois.

B. N. Cab. des titres, pièces orig. 2154 n° 278 (Orléans, IV). Ce document était précédé d'un autre compte dont il ne subsiste plus que trois articles sans importance ; le reste est détruit.

XX. — 1402, 6 avril.

ACHAT DE LINGE ET DE LIS FAIT A REIMS, LES V^e ET VI^e JOURS D'AVRIL L'AN CCCC ET DEUX PAR JEHAN DE BILLY (1), PREMIER VARLET DE CHAMBRE DE MONSIEUR D'ORLÉANS, APPELLÉZ AVEC LUI PERSON DE FAUGNON, ESCHANSON DU ROY, ET JEHAN DE JONCHERY (2), RECEVEUR LES AIDES A REIMS.

395. Et premiers à Marguerite de Ro-

(1) Jean de Billy ou Jean Billy, valet de chambre du roi, premier valet de chambre du duc d'Orléans, servit ce prince, dès 1389, fut nommé maître enquêteur des eaux et forêts ; il vivait encore en 1409. Louis d'Orléans fut parrain d'un de ses enfants, en 1391, et donna à sa femme à cette occasion six tasses d'argent (Cab. des titres, pièces orig. 351, n° 7572, de 6 à 25). Son écu porte un chevron accompagné de trois doloires.

(2) Jean de Jonchery, clerc parisien, paraît dès 1376 ; en 1380 il est commissaire royal pour la rentrée des arrérages des aides ; en 1391 il était déjà receveur des aides dans le diocèse de Reims. Son sceau porte un écu chargé d'une gerbe de joncs et soutenu par deux griffons (*ibid.* 1586, n° 36420, de 5 à 9).

quignis deux toilles (1) de Reims, xxvi esterlins. Valent.................................... xxix fr. iiii s. p.

396. Item, à Marie de Gueux une toille, xiii escuz. Valent............................... xiiii fr. x. s. p.

397. Item, à ladicte Marie une toille de vii quarts de large (2) et deux moitiés de deux toilles marchandes du léz commun (3), et font les deux moitiés une toile xxvi esterlins. Valent.................................... xxix fr. iiii s. p.

398. Item, à ladicte Marie, une dousaine de cuevrechiés (4)............................. v fr.

399. Item, à ladicte Marie, une dousaine de cuevrechiés, xl s. par. Valent........... ii fr. viii s. p.

400. Item, à ladicte Marie, une dousaine de cuevrechiés vi escus. Valent............ vi fr. xii s. p.

401. Item, à ladicte Marie, iiii dousaines de touaillestes (5) xii esterlins, qui valent... xiii fr. viii s. p.

402. Item, à seur Alis, Dame de l'Ostel Dieu, une cutepointe de bougran (6)...... viii fr.

403. Item, à la dicte Marie de Gueux, une dousaine de cuevrechiés, vii esterlins. Valent..................................... vii fr. xiiii s. p.

ACHAT DE LYS

404. Premiers à Beauduet le Sauvage,

(1) Il est probable que ces mots *deux toiles* équivalent à *deux pièces de toile*.

(2) C'est-à-dire ayant presque le double de la largeur ordinaire de la toile.

(3) La *toile marchande au léz commun* était celle dont la vente était la plus habituelle et de la largeur ordinaire.

(4) Ce mot doit avoir une signification semblable à celui de *couverchin*, couverture.

(5) La *touaille* est une serviette; *touailleste* doit signifier une serviette plus petite.

(6) Le bougran est une épaisse toile de fil; actuellement elle est teinte généralement en rouge, gommée, et ne sert plus que pour doublure.

iiii lis (1) chacun de deux léz, xxiiii esterlins. Valent.................................... xxvii fr.

405. Item, à Thiébaut de Berzieux, sept lis. C'est assavoir un tersignés (2), deux autres de deux léz, ung moyen et trois petis, xl escus, qui valent..................... xlv fr.

406. Item, à Agnés, femme Révaut le Cuer, pour vii oreilliers................. xxi s. p.

407. Item, à Thiébaut le Camus, charpentier, pour une huche serrée et fermée à clef pour mettre le linge dessus dit........ iiii fr.

408. Item, à Poncelet Lorsigmo, pour mener les parties dessus dictes de Reims à Laon sur deux charios................. iiii fr.

409. Item, pour conduire les chars dessusdiz de Reims à Laon, pour le louage de iiii charnes (3), pour cordes, pour enfardeler (4) et bangier et pour plusieurs autres mesmes parties..................................... xxxi s. p.

Lesquelles parties, montant à la somme de deux cens frans, achetées par lesdis Person de Faugnon et Jehan de Jonchery et moy Jehan de Billy, dessus nommé, ledit Jehan de Jonchery a paié en deniers comptans aux personnes dessus nommées par le commandement que je lui ay fait de par mondit Seigneur par vertu des lettres de créance par moy baillées de par lui auxdiz Person et Jehan de Jonchery; à reprendre par ledit de Jonchery la dicte somme sur Jehan Taperel, receveur des aides de Laon; et desdictes sommes se sont tenues pour contentes les personnes dessusdictes, en quittant mondit Seigneur et tous autres. Tesmoing mon seel et seing manuel yci mis le vi⁰ jour d'avril l'an quatre cens et deux. Billy.

Bibl. Nat. Cab. des titres, pièces orig. 2154 n° 280 (Orléans IV).

(1) Le mot *lis* est synonyme de *drap de lit.*
(2) Ce mot paraît signifier un drap de lit de trois largeurs d'étoffe.
(3) Corbeilles.
(4) Empaqueter.

XXI. — 1402, 7 avril.

410. Loys, fils de roy de France, duc d'Orléans, conte de Valois, de Blois et de Beaumont et seigneur de Coucy, à nostre amé et féal conseiller Jehan le Flament, salut et dilection : Nous voulons et vous mandons que des deniers de nos finances, par nostre amé et féal trésorier général Jehan Poulain, vous faites paier, bailler et délivrer, tantost ces lettres veues, à Hance Croist, nostre Orfevre et Varlet de Chambre, la somme de vingt sept livres, treize solz, neuf deniers tournois, en quoy nous lui sommes tenus pour avoir refait tout de neuf l'esclice (1) d'une sainture d'or à laquelle avoit vint sonnétes d'or en façon de lis, que piéca nous avoit donné nostre très chier cousin feu le duc de Guerles (2), et en ycelle refait douze sonnétes neufves, pour ce que les autres estoient despéciées, et ycelle rasise sur ung tissu de veloux vermeil, ou ledit Hance a mis une once treize estellins d'or à xx caras, valent, à LVI frans XIII s. III d. t. le marc, XI t. XIII s. IX d. t., et pour façon et déchiet d'or d'icelle orfayerie XVI frans. Lesquelles parties font ladicte somme de XXVII l. XIII s. IX d. t., laquelle nous voulons, en rapportant ces présentes par vous expédiées avecques quictance sur ce dudit Hance, estre allouée ès comptes de nostre dit trésorier et rabatue de sa recepte par noz amés et féaulx gens de noz comptes sans contredit aucun, nonobstant quelsconques ordonnances, mandemens et défenses

(1) Ce mot se retrouve plusieurs fois dans nos documents avec des significations très diverses : nous voyons ici *l'esclice d'une ceinture*, nous trouverons plus loin *hanap fait en façon de sclice, gobelet en manière d'esclisse* ou *d'esclipse*. D'après tous les dictionnaires *eclisse* est un éclat de bois ; une *esclissoire* était un vase, percé de trous pouvant répandre l'eau, ou une seringue, qui pouvaient à la rigueur servir de modèles à un hanap, mais en aucune façon à une ceinture.

(2) Guillaume de Nassau, duc de Gueldres, mort sans postérité en 1402 ; il avait été parrain de Jeanne, fille du duc d'Orléans, née en 1401, morte après 1415, et avait fait avec lui une étroite alliance contre le roi d'Angleterre (Voir le Religieux de Saint-Denis, t. III, p. 11 et 257).

à ce contraires. Donné à Vannes le vii^e jour d'avril l'an de grace mil CCCC et deux avant Pasques.

<p style="text-align:right;">Par monseigneur le Duc,
Héron (1).</p>

XXII. — 1402 22 décembre.

Loys, fils de roy de France, duc d'Orléans, conte de Valois, de Blois et de Beaumont et seigneur de Coucy, à nostre amé et féal conseiller Jehan le Flament, salut et dilection : Nous voulons et nous mandons que des deniers de noz finances par nostre amé et féal trésorier général Jehan Poulain, vous faites paier, bailler et délivrer, tantost ces lettres veues, à Hance Croist, nostre Orfevre et varlet de Chambre, la somme de deux cens vint trois livres, quatorze sols, huit deniers tournois, en quoy nous lui sommes tenuz pour plusieurs orfaveries d'or et d'argent qu'il a faites et délivrées pour nous par la manière qui s'ensuit. C'est assavoir :

411. Pour une sainture d'or qu'il a faicte et délivrée pour nous le viii^e jour de ce présent mois de décembre, à deux boucles doubles, ii mordans, deux chappelés et six fermeures, à laquelle pendent xx besans percés par le millieu, et xx aguillettes d'or pendans parmi lesdiz besans, chacune à ung gros las de soye, assise sur ung tissu de fine soye noire de iii doys de large et deux petit bous de tissus qui entrent parmi lesdictes boucles, ausquelz pendent lesdiz mordans et chaplès pesent ensemble iii^m iii^c x estellins, dont il fault rabatre pour lesdiz tissus et les

(1) Macé Héron, d'abord secrétaire du duc d'Orléans (1402), garde de ses coffres (1405), trésorier des guerres (1416), contrôleur et trésorier général des finances du roi (1422), trésorier général en Languedoc et Guienne (1434), conseiller et maître des comptes avec 400 livres de pension (B. N. Cab. des titres, pièces orig. 1517, n° 34438, de 1 à 42 — 371, n° 8112, 7). Son sceau porte un écu chargé d'un chevron accompagné de trois molettes d'éperon. Le document précédent fait partie des Pièces originales du cahier des titres de la Bibl. Nation. 2359 n° 52991, 24.

daguillètes (1) vᶜ, ɪɪɪɪ estellins, ainsi demeure ɪɪɪᵐ, vɪᶜ, vɪ estellins d'or, à xx caras, au pois de ʟvɪ frans, xɪɪɪ s., ɪɪɪɪ d. t. le marc, valent...................... vɪɪˣˣ xvɪɪ l. xɪx s. ɪɪ d. t.

412. Item, pour ledit tixu sur lequel ladicte orfavrerie a esté assise et pour les deux bous de tissus, pour lesdiz deux mordans et chaplès................. ɪɪɪ f. v s. t.

413. Item, pour xx gros las de fine soye noire ausquelz lesdictes aguillettes ont esté attachées ɪɪ f. v. s. t.

Et pour façon et déchièt d'or à l'orfaverie de ladicte sainture xvɪ francs pour chacun marc, valent................ xʟɪɪɪɪ francs.

414. Item, pour deux mordans ausquels pendent deux gros anneaulx d'argent doréz assiz sur ung tixu de soye noire, pour porter une targe (2) après nous, pesant ycelle orfaverie, rabattu ledit tixu, vᶜ ɪɪ estellins d'argent doré au feur de xxɪɪɪɪ s. pour l'once, façon et argent valent....................... vɪɪ f. xɪɪɪ s. t.

415. Item, pour avoir enchassé en or ung ongle de butor pour feurger noz dens (3), où ledit Hance a mis ɪɪ estellins de son or, pour ce, pour or et façon............................ xxx s. t.

416. Item, pour avoir osté deux taches d'un de noz rubis et ycellui fait polir xʟv s. t. et pour avoir mis ycellui

(1) Erreur du scribe pour aiguillette.
(2) *Targe*, sorte de petit bouclier en forme de parallélogramme, concave et avec une échancrure sur l'angle dextre.
(3) On se servait pour se nettoyer les dents soit d'un petit coutelet, soit d'une pointe d'ivoire, d'or et même d'une griffe d'oiseau. — Voir le Glossaire de Laborde, aux mots coutelet, espingle, esguillettes à dens et furgette.

en ung annel d'or XLV s. t., pour ce,
pour ycellui annel.................. . IIII f. X s. t.

Lesquelles parties font ladicte somme de II^c XXIII frans XIIII s. VIIII d. t., laquelle nous voulons, en reportant ces présentes par vous expédiées avecques quittance sur ce dudit Hance, estre allouée ès comptes de nostre dit trésorier et rabatue de sa recepte par noz amés et féaulx gens de noz comptes, sans contredit aucun, nonobstant quelconques ordonnances, mandemens ou défenses à ce contraires. Donné à Paris le XXII^e jour de décembre l'an de grace mil CCCC et deux.

Par monseigneur le Duc,
Héron.

N. C. Cab. des titres, pièces orig. 935, n° 20647, 2.

XXIII. — 1403, 25 septembre.

[Inventaire des joyaux et vaisselles vendus, engagés ou fondus par ordre du duc d'Orléans pour se procurer les finances nécessaires a l'expédition qu'il projetait en Lombardie].

417. Premièrement deux poz d'or, esmaillez sur les couvescles aux armes de mondit seigneur le Duc.

418. Item, six hanaps d'or en façon de tour de lampe (1), esmaillés ou fons par dedanz aux armes de mondit Seigneur.

419. Item, un hanap et une aiguière d'or à ymages de haulte taille (2), garniz de vint trois ballaiz, vint trois saphirs et de quarante huit pierres.

(1) M. de Laborde, dans son glossaire, p. 339 et 354, déclare ignorer le sens de cette expression; on nommait bas ou tour de lampe un plateau circulaire légèrement concave que l'on plaçait et que l'on place encore, soit au bas, soit au milieu des chandeliers ou des lampes, pour recevoir les scories qui en tombaient ou qu'on enlevait en les mouchant. Un hanap de cette forme était donc semblable à une coupe, très évasée et peu profonde.

(2) C'est-à-dire ornés de bas-reliefs très saillants. Nous lisons à la p. 120 du catalogue Joursanvault la mention d'une aiguière d'or à une tête de Sarrazin ornée de perles et de saphirs et donnée en 1392 à Valentine de Milan par son époux.

420. Item, un grand hanap et une aiguière d'or esmaillés à Angles (1) et à Appostres, garniz en tout de cent quinze perles, vint quatre ballaiz et vint cinq saphirs, et n'y fault rien excepté en ladicte aiguière une troche (2) de trois perles, et ou hanap un ballay et une perle.

421. Item, un autre hanap et une aiguière d'or godronnéz, esmaillés à fleurs de bourraches et de marguerites, garniz en tout de sept vins cinq grosses perles et six saphirs, et fault au couvercle dudit hanap une perle.

422. Item, un grant hanap d'or en façon de sclice, garny de soixante dix sept grosses perles, onze ballaiz et douze saphirs et n'y fault riens.

423. Item, un hanap et une aiguière d'or esmailléz à roses et à marguerites, garniz, c'est assavoir ledit hanap de soixante dix huit perles, huit ballais et neuf saphirs, et ladicte aiguière de six saphirs, sept ballais et quatre vins deux perles.

424. Item, un hanap et une aiguière d'or à la façon de Venise (3), garniz les deux de vint deux grosses perles, sept saphirs et cinq ballais.

425. Item, un hanap et une aiguière d'or à plusieurs perles et frezes d'or pendans en façon d'esmaulx de plistes (4), garniz de soixante dix sept perles, six ballais et un saphir.

426. Item, un hanap et une aiguière d'or, dont Monseigneur s'estreina aux estreines derrenierement passées, garniz de quarante huit perles, quinze saphirs et dix ballais.

(1) Ce mot doit se traduire par *anges*, et dériver non *d'angulus* mais *d'angelus*; les figures d'Apôtres qui font partie de la décoration du hanap, le démontrent.

(2) Une *troche*, ou *trousse* est une réunion, un bouquet de pierreries, d'or ou de toute autre matière précieuse pouvant servir d'ornement à un joyau ou même à des boutons de vêtements.

(3) S'agit-il dans cet article d'un hanap fait en partie de verre de Venise, ou fait dans cette ville, ou dans le goût des artistes qui y travaillaient? C'est ce que je ne saurais dire.

(4) L'émal de *plique, plite, pliste*, etc., était, ainsi que l'a fort bien démontré M. de Laborde, exécuté sur de petites plaques pouvant se visser ou se souder sur les grandes pièces d'orfèvrerie.

427. Item, un pot d'or à aumosne (1) à deux ances de deux lyons, et esmailléz de quatre esmaulx aux armes de France.

428. Item, deux flascons d'or avecques les courroyes, esmailléz en la pance aux armes de monseigneur le Dalphin.

429. Item, six grans estamoies (2) d'or, esmailléz sur les couvescles aux armes de France.

430. Item, une grans nef (3) d'or à deux chasteaux au bout, assise sur deux levriers.

431. Item, une autre nef d'or, esmaillée de petiz esmaulx aux armes de France, et à chacun des boux d'icelle nef a un serpent tenant un annelet en sa bouche.

432. Item, une autre nef à un porc espy (4)

433. Item, une salière d'or d'un petit porc espy, garnie ou fretelet (5) de six perles et un ballay.

434. Item un tableau d'or (6) d'un crucephiement Notre Seigneur, à plusieurs ymages et personnages, garni de sept vins

(1) Ce vase, placé sur la table des riches, se remplissait avec des parts de chaque plat que l'on réservait et qui se distribuaient immédiatement après le repas, aux mendiants qui attendaient à la porte de l'hôtel.

(2) Un *estamoie* ou *estamot* est une pièce de vaisselle de table dont la forme n'est pas exactement connue.

(3) Pièce servant de milieu de table, dont la forme et les accessoires imitaient parfois absolument ceux d'un véritable navire; c'était l'un des vases du plus grand prix; le duc d'Orléans en possédait un, comme nous le verrons plus loin, estimé 7,000 francs, près de 650,000 francs à la puissance actuelle de l'argent.

(4) Un article du catalogue Joursanvault (p. 125) nous fait connaître que Hans Karast fabriqua, en 1397, une nef dite du Porquespy et pesant 42 karats d'or, pour le duc d'Orléans : c'est probablement la même que celle qui paraît dans cet inventaire. Le même catalogue en cite quatre autres, dont l'une aux armes de Valentine de Milan (p. 122).

(5) *Fretelet* ou *Fruitelet*, bouton d'un couvercle. Dans le compte de Poulain pour février et mars 1391 (1392) nous trouvons deux fretelets d'un gros saphir et de 3 perles, pour un gobelet, *et pour un hanap d'or sizellé et poinsonné par les bors* achetés chez Simon de Dampmartin pour 408 francs (B. N. Cab. des titres, pièces orig. 2152, n° 157).

(6) Bas-reliefs ciselés et parfois émaillés. Le catalogue Joursanvault nous en fait connaître deux, l'un représentant saint Jean, garni de 1 saphir, 9 balais et 21 perles, donné à Isabeau de Bavière ; l'autre représentant un Dieu de Pitié (descente de croix ou mise au tombeau) garni de perles et donné par Valentine de Milan à M^{lle} de Luxembourg (p. 124).

les, un petit ballay, trois dyamens et deux camahieux (1).

35. Item, un tableau d'or d'un mistère (2) comment Notre
gneur lava les piéz à ses disciples, garni de trente perles et
ballais.

36. Item, un autre tableau d'or d'un ymaige de Nostre Dame
ni de quatre ballaiz, trois dyamans, de trente deux perles et
ix plus petites.

37. Item, un autre tableau d'or d'une Anonciation Notre
me d'enleveure (3), garni de vint huit grosses perles, sept bal-
et sept saphirs, et y a un fermail d'or, à quoy ledit tableau
t, ou il y a cinq perles et un ballay.

38. Item, un reliquaire d'or d'un ymage de Notre Dame
aleveure tenant son enfant, garni en tout de cinq ballaiz, six
hirs et de douze perles.

39. Item, un autre tableau d'or d'un ymage de Notre Dame
aleveure, tenant son enfant sur un soleil, garni de quatre per-
deux ballais et de deux esmeraudes.

40. Item, un autre petit tableau d'or d'une Anonciation Notre
ne; garni en tout de quarante deux grosses perles, de cinq
ais et six saphirs.

41. Item, un petit reliquaire d'or d'un Couronnement (4) en
n de liz, garni de vint trois perles, un saphir et un ballay,
donna monsieur le Chancellier d'Orléans (5) aux estrennes
enierement passées à mondit Seigneur.

Camée ou intaille.
Ce mot signifie scène ou représentation, c'est-à-dire des personnages
ants, par opposition à image, simple figure.
Une image d'enlevure était gravée en creux dans de métal et le creux
li d'émail; c'est le même procédé que pour le nielle; seulement au
e faire de simples hachures, l'artiste enlevait complètement le champ.
Certainement le couronnement de la vierge.
Jean Davy succéda à Amaury d'Orgemont, mort en 1400, comme
celier du duc d'Orléans et il remplit ces fonctions jusqu'en 1415. Il
été en 1394 bailli de Saint-Sauveur Landelin, maître des requêtes et
iller en l'hôtel du roi en 1404. Il était seigneur de Saint-Père Avy,
ait six francs par jour d'appointements, plus à la Toussaint des gants et
haperons pour 10 livres tournois (B. N. Cab. des titres, pièces orig.
21976, de 4 à 47).

442. Item, une fyole d'argent dorée à mettre eaue rose (1), à une fleur de lis ou frételet, que messire Jehan de Brissay (2) donna semblablement à mondit Seigneur aux dictes estreines.

443. Item, un joyau d'or de la Gésine de Notre Dame et des Trois roys de Couloigne (3), à plusieurs personnages, de chevaux et brebis, garni en tout de trente une perles, douze ballaiz et un camahieu en hault.

444. Item, un ymage d'or d'un Saint Jehan l'évangeliste (4), sur un entablement d'argent doré, garni en tout de trois ballais, trois saphirs et de dix huit perles.

445. Item, un autre ymage d'or d'un Saint Denis sur un entablement d'argent doré, garni de huit gros ballaiz, trente une grosses perles et un gros saphir, faisant le mors (5) de la chappe, et y a reliques de Saint Andry ou milieu de la Croix.

446. Item, un autre ymage d'or d'un Saint George, sur un entablement d'argent doré, garni en targe (6) et en tout de trente huit perles, trois ballais et deux dyamans.

447. Item, un autre ymage d'or d'un Saint Pol sur un entablement d'argent doré, garni en tout de trente quatre perles que grosses que menues, six ballais et quatre saphirs que grans que petis.

448. Item, un autre ymage d'or d'un Saint Père (7) sur un entablement d'argent doré, garni en tout de huit grosses perles et de quatre gros ballais.

(1) Eau distillée des feuilles de rose; mêlée avec du sucre, elle était très estimée comme boisson au moyen âge.

(2) Jean de Brisay, Seigneur dudit lieu, mari de Jeanne de Linières, dame de la Ferté-Bernard.

(3) C'est simplement l'adoration des rois. On les appelait ainsi parce que leurs reliques passaient pour être conservées à Cologne.

(4) Nous trouvons dans le catalogue Joursanvault l'indication de deux images de saint Jean-Baptiste et de saint Jean l'évangéliste ornées de perles et de rubis, données par le duc d'Orléans aux ducs de Bourgogne et de Berri, en 1396 (p. 125).

(5) Agraffe et fermail.

(6) Garnie sur le bouclier que porte le saint.

(7) Saint Pierre. L'église Saint-Pierre de Chartres s'est toujours appelée et continue de s'appeler Saint-Père.

449. Item, un joyau d'or de la Sépulture Notre Seigneur et de son Crucephiement dessus, garni en tout de huit vins une perles que grosses que menues, trente un ballais, trente un saphirs, dix sept esmeraudes, que grandes que petites, et de quatre dyamens.

450. Item, un autre ymage d'or d'un Saint Loys sur un entablement d'argent doré, garni en tout de quarante une perles, huit ballais et deux saphirs.

451. Item, un autre ymage d'or d'un Saint Anthoine sur un entablement d'argent doré, garni en la potance (1) de seize perles, quatre saphirs et de quatre ballaiz, lequel monseigneur de Berry donna à mondit seigneur le Duc aux estraines derrenierement passées.

452. Item, un autre ymage d'or d'un Saint Estienne sur un entablement d'argent doré, garni en tout de vint quatre perles, deux saphirs et deux ballais, lequelle monseigneur de Bourgoingne donna aux estraines dessus dictes à mondit seigneur le Duc.

453. Item, une grant espée toute couverte d'or à l'ouvrage de Venise, garnie ou pommeau de douze gros ballais, douze grosses perles, et en la bouterolle d'en bas d'un gros ballay et d'un gros saphir.

> Loys, fils de roy de France, duc d'Orléans, comte de Valois, de Blois et de Beaumont et seigneur de Coucy, à tous ceulx qui ces présentes verront, salut : Comme de présent pour faire et acomplir notre voyage que présentement avons entencion de faire au plaisir de Dieu ès parties de Lombardie (2), nous soit nécessité d'avoir promptement grans finances, et pour ceste cause ayons avisié que pour plus preste-

(1) Le tau ou baton potencé de saint Antoine.
(2) Les historiens de Louis d'Orléans sont muets sur ce projet d'expédition en Lombardie, qui du reste n'eut pas lieu. Les bijoux décrits dans le document précédent ne furent pas tous fondus alors, puisque nous les retrouvons pour la plupart dans des documents émanant de Charles d'Orléans en 1408, 1410 et 1411 qui seront publiés plus loin.

ment avoir laditte finance soit besoing de engaigier, vendre ou faire fondre aucuns de noz joyaus et vaisselle; savoir faisons que nous, confians à plain des personnes de noz améz et féaulx consciller et trésorier Jehan le Flament et Jehan Poulain, à yceulx et à chascun d'eulx par soy, avons donné et donnons par ces présentes plain pouvoir, auctorité et mandement espécial de vendre, engaigier ou faire fondre la vaisselle et joyaulx cy dessus déclairéz au mieulx et plus prouffitablement qu'ils verront et aviseront qu'il sera à faire pour nous et à notre prouffit, et promettons avoir et tenir ferme et agréable tout ce qui par eulx ou l'un d'eulx sera fait sur ce fait, comme se nous mesmes faisions en notre personne. En tesmoing de ce nous avons fait mettre notre scel à ces presentes. Donné à Paris, le xxve jour de septembre, l'an de grace mil quatre cens et trois.

B. N. Cab. des titres, pièces orig. vol. 2155, n° 309 (Orléans, V).

XXIV. — 1403, 24 octobre.

Loys, fils de roy de France, duc d'Orléans, conte de Valois de Blois et de Beaumont et seigneur de Coucy, à nostre amé et féal conseiller Jehan le Flament, salut et dilection. Nous voulons et vous mandons que des deniers de noz finances par nostre amé et féal trésorier général Jehan Poulain, vous faites paier, bailler et délivrer tantost ces lettres veues : à Hance Croist, nostre orfevre et varlet de chambre, Jehennin Seugnin, mercier, Bernart Bousdrat, marchant de draps de soie, Nicolas Alixandre, drappier, Thevenin de Bonpuis et à Jacob de Marueil, marchans de pelleterie, demourans à Paris, la somme de treize cens seize livres dix sols dix deniers tournois en quoy nous leur sommes tenuz pour ce qui ensuit. C'est assavoir :

454. Audit Hance Croist pour six paires de petites boucles doubles et douze mordant d'argent blanc, pour mectre et servir aux sollers de Charles, Phelippe et Jehan, noz enfans, pesans ensemble une once cinq estellins d'argent. Valent xx s. x d. t. Et pour façon et déchiet d'argent xv s. t. Pour tout, pour argent et façon.................................... xxxv s. x d. t.

455. Audit Jehennin Seugnin, pour ung marc de menue semeure de perles (1) pour servir à la brodeure de trois houppellandes que nous avons fait faire pour nous, oultre et pardessus ung marc IIII° par lui à nous livré par nos autres lettres, deux de drap d'or l'une à mi jambe et l'autre longue, et l'autre de veloux noir à hault et à bas poil. Pour ce et pour ledit marc de perles...... xxxii l. t.

456. Audit Bernard Bousdrat, pour deux pièces de racamas d'or fin, champ asur (2), que nous avons fait acheter de lui pour faire pour Charles, nostre dit fils, une chappelle. A xviii frans la pièce, valent........ xxxvi l. t.

457. A lui, pour huit aulnes et demie de cendal vermeil large, pour doubler ladicte chapelle. A ung franc l'aune, valent....... viii l. x s. t.

458. A lui, pour demi aulne de satin noir moyen pour doubler ung chappel de theil (3) pour Charles, nostre dit filz...... xx s. t.

Pour tout audit Bernart............... xlv l. x s. t.

459. Audit Nicolas Alixandre, pour cinq aulnes de drap gris de Moustierviller, l'un

(1) La semure, ou plutôt la semence de perles, car c'est le nom qu'elle porte encore de nos jours, était composée de très petites perles qui se vendaient au poids.

(2) Les mots *champ azur* indiquent qu'une partie de l'étoffe était de fils d'azur produisant un fond bleu sur lequel se détachait la broderie d'or. Voir ci-dessus le n° 291 à la note.

(3) Je n'ai pas trouvé le sens de cette expression.

plus gris de l'autre, pour faire une houppellande mi partie à mi jambe. A III escus l'aune, valent...................... XXII l. x s. t.

460. Audit Thevenin de Bonpuis, pour six fourreures de crouppes de gris, pour fourrer pour nous une houppelande de veloux noir figuré, à hault et à bas poil, laquelle a este houssée par dessus la fourreure de satin noir (1). Au pris de VI frans la fourreure, valent...................... XXXVI l. t.

461. A lui, pour IIIc LXXII martres sébelines que nous avons fait prendre et achetter de lui, pour fourrer pour nous une autre longue houppellande de veloux cramoisy à bas poil. A xx s. p. la pièce, valent........ IIIIc LXV l. t.

462. A lui, pour IIIc XXIIII autres martres sébellines que nous avons semblablement fait prendre et achetter de lui pour fourrer pour nous une autre longue houppellande de satin figuré cramoisy broché d'or. Audit pris de xx s. p. la pièce, valent............ IIIIc v l. t.

463. A lui, pour trois cens martres de Pruce prinses de lui semblablement, lesquelles nous avons fait bailler à Perrin Pillot, nostre tailleur, pour porter avecques nous en ce présent voyage que nous entendons faire és parties de Lombardie pour faire nostre plaisir et voulenté, dont autre déclaration ne voulons estre faite. A L escus le cent, valent...................... VIIIxx VIII l. xv s. t.

Pour tout audit Thévenin............. mil LXXIIII l. xv s. t.

464. Et audit Jacob de Marueil, pour

(1) La fourrure était cousue entre le velours du vêtement extérieur et une doublure de satin.

deux manteaulx et demi de costez de martres de Pruce (1), que nous avons semblablement fait achetter de lui pour fourrer pour nous une houppellande à mi jambe de veloux noir à hault et à bas poil et houssée par dessus la fourreure de satin noir. A xvi frans le mantel, valent........ xl l. s.

465. Et pour deux cens martres de Pruce que nous avons fait prendre et achetter dudit Jacob, pour fourrer pour nous une autre houppellande à mi jambe de satin figuré sur champ noir brodé d'or, houssée semblablement par dessus les martres de satin noir. A l frans le cent, valent............ c l. t.

Pour tout audit Jacob viixx l. t.

Lesquelles parties font ladicte somme de xiiic xvi l. x s. x d. t. laquelle nous voulons, en rapportant ces présentes par vous expédiées avecques quittances sur ce des marchans dessus dis, estre allouée és comptes de nostre dit trésorier et rabattue de la recepte par noz améz et féaulx gens de noz comptes, sans contredit aucun, noncbstant quelzconques ordonnances, mandemens ou défenses à ce contraires. Donné à Chasteauneuf le xxiiiime jour d'octobre l'an de grace mil CCCC et trois.

Pour monseigneur le Duc,
Héron.

Biblioth. Nation. Cab. des titres, 2155 n° 311 (Orléans V).

XXV. — 1404, 22 février.

466. Loys, fils de Roy de France, duc d'Orlians, conte de Valoiz,

(1) C'est-à-dire la quantité de fourrures nécessaires pour doubler deux manteaux. Cette fourrure était prise sur les flancs des peaux de martre.

de Blois et de Beaumont, et seigneur de Coucy, à nostre amé et féal conseiller Jehan le Flament, salut et dilection. Nous voulons et vous mandons que des deniers de nos finances vous, par Jehan Poulain, nostre trésorier général, faites paier, bailler et délivrer tantost et sans délay à nostre bien amé sommelier de corps Huchon Douclert, la somme de quatre vins frans d'or, en quoy nous lui sommes tenuz pour six tasses d'argent blanches, pesans douze mars, au pris de vii florins le marc, lesquelles nous prismes de lui le premier jour de l'an darrenier passé, et icelles ce jour donnasmes en bonne estraine à révérent père en Dieu et nostre très cher et bien amé l'Evesque de Léride (1). Et par rapportant ces présentes et quictance souffisant sur ce, ladicte somme de iiiixx iiii frans d'or sera alloée ès comptes de nostre dict trésorier et rabatue de sa recepte par noz amés et féaulx généraulx de nos comptes sans aucune difficulté ou contredit, non obstant ordenances, mandemens ou deffenses quelconques à ce contraires. Donné à Paris le xxiie jour de février l'an de grace mil CCC et trois.

<p style="text-align:right">Par Monseigneur le duc :

VILLEBRESME.</p>

B. N. Pièces originales. 1020-23340, n° 1.

XXVI. — 1404, 22 mars.

467. Loys, fils de Roy de France, Duc d'Orléans, conte de Valois, de Blois et de Beaumont et seigneur de Coucy, à nostre amé et féal conseiller Jehan le Flament, salut et dilection. Nous voulons et vous mandons que, des deniers de nos finances, par nostre amé et féal trésorier général Jehan Poulain, vous faites paier, bailler et délivrer, tantost ces lettres veues, à Jaquet Dourdin, marchant de tappicerie, demourant à Paris, la somme de onze cens livres tournois, en quoy nous luy sommes tenus pour

(1) L'évêque de Lérida se nommait Pierre de Zagarriga (1403-1407); il avait probablement été chargé de quelque mission diplomatique en France.

une chambre de tappicerie que nous avons fait prendre et achet-
ter de luy, et ycelle prinse et retenue devers nous pour mettre en
nostre chastel de Coucy, garnie c'est assavoir : d'un ciel où est
le Dieu d'Amours en un grant rays d'or, accompaigné de plu-
sieurs amoureux; item, ung dossier de mesmes iadicte chambre
à plusieures ymaiges : item, une sarge pour couvrir le lit, où il a
une rivière et ung grant préau ou l'Amant est endormy, tout ouvré
à or; item la couche de mesmes ouvré à or; et six tappis, sans or,
de mesmes ladicte chambre, pour tendre autour d'icelle ; laquelle
chambre contient ensemble IIIIc LIIII aulnes. Laquelle somme de
XIc livres tournois nous voulons, en rapportant ces présentes
avecques quictances sur ce dudit Jaquet, estre allouée és comptes
de nostre dict trésorier et rabatue de sa recète par nos amés et
féaulx gens de nos comptes sans contredit aucun, nonobstant
quelzconques ordonnances, mandemens ou défenses à ce con-
traires. Donné à Paris le XXIIe jour de mars l'an de grace
mil CCCC et trois.

<div style="text-align:right">Par Monseigneur le duc :

Héron.</div>

B. N. Pièces originales. 1024-23422, n° 3.

XXVII. — 1404, 1er décembre.

468. Pierre Fatinaut, changeur bourgeois de Paris, confesse
avoir eu et reçeu de honorable homme Jehan Poulain, trésorier
général de Monseigneur le duc d'Orléans, la somme de vint et
quatre livres tournois pour le parpaiement de IIIc LXXV livres tour-
nois X sous tournois en quoy mondit seigneur le Duc lui estoit
tenuz pour un henap d'or et VI henaps d'argent qu'il a donnez à
messire Alain de Malestrait, Chevalier, et Jehan de Malestrait (1),

(1) Jean de Malétroit, seigneur de Combour, était breton et frère d'un autre
Jean de Malétroit, d'abord évêque de Saint-Brieuc, puis de Nantes, et chan-
celier de Bretagne (1406-1443). Ils étaient fils l'un et l'autre de Jean de Ma-
létroit et de Jeanne de Dol, dame de Combour. Quant à Alain de Malétroit
qui était évidemment parent des précédents, je n'ai rien trouvé de précis
sur ce personnage.

Ecuier, si comme il dit apparoitre par mandement d'icellui monseigneur le Duc, donné le xii^e jour de l'an mil CCCC et deux. De laquelle somme de xxIIII livres tournois ledit Pierre se tient pour content et quicte, et promet et oblige, etc. Fait l'an mil quatre cens et quatre, le lundi premier jour de décembre (1).

<div style="text-align:center">PORTECLEF MALEBRINE.</div>

B. N. Pièces originales. 1101-25372, n° 4.

XXVIII. — 1406, 4 août.

Loys, fils de roy de France, duc d'Orléans, conte de Blois, de Beaumont et seigneur de Coucy, a noz amés et féaulx gens de nos comptes, salut et dilection : comme dès le mois de décembre l'an mil CCCC et trois, nous eussions fait fondre et monnaier en la monnoie de monseigneur le Roy à Paris plusieurs de nos joyaulx et vaisselle d'or garniz de pierreries, lesquelz avoit en garde de par nous notre amé et féal trésorier général Jehan Poulain, la pierrerie desquels est depuis demouré devers ledit trésorier, scavoir vous faisons que de la pierrerie desdiz joyaulx et vaisselle nous avons receu de nostre et trésorier les parties qui ensuit, c'est assavoir :

469. D'une salière d'or d'un porc espy, six perles et ung ballay.

470. Item, d'un gobellet d'or en façon d'esclisse, garny de xii saphirs, xi ballais et lxxvii perles de plusieurs sortes, xi ballais et xxiii perles.

471. Item, d'un ymaige de Nostre Dame tenant son enfant, sus un soleil, garni en tout de IIII perles que grosses que menues, II petis rubis, II esmeraudes et ung camahieu faisant le visaige d'un enfant, deux rubis et IIII perles (2).

472. Item, d'un tableau d'or fait comment Nostre Seigneur

(1) Cette quittance porte le sceau de Pierre Fatinaut; la légende est détruite, l'écu est chargé de deux fasces.
(2) Voir ci-dessus le n° 439.

lava les piéz à ses disciples, garni de x ballaiz et xxx perles, dix ballaiz et six perles (1).

473. Item, d'un ymaige de Saint Denis, garni de xxi perles, iii ballaiz et v saphirs, trois ballaiz et vint une perle (2).

474. Item, d'un ymaige d'or d'une Magedelaine, garni de vii ballaiz, ii saphirs et xvii perles, sept ballaiz et dix perles.

475. Item, d'un ymaige d'or d'un Empereur, garni de iiii balaiz, ii saphirs et xlvii perles, quatre ballaiz et dix huit perles.

476. Item, d'un ymaige d'or de Saint George, garni de iii ballais, ii petiz dyamens et xxxviii perles que grosses que menues, trois ballais et trois perles (3).

477. Item, d'un ymaige d'or de Saint Pol, garni de xxxiiii perles, vii ballais et iiii saphirs, six ballais et vint une perles (4).

478. Item, d'un ymaige d'or de Saint Pierre, quatre ballais et huit grosses perles (5).

479. Item, d'un ymaige d'or de Saint Loys, garni de xli perles, viii ballais et deux saphirs, huit ballais et dix perles (6).

480. Item, d'un ymaige d'or de Saint Anthoine, garni de iiii ballais, iiii saphirs et xvi perles, quatre ballais (7).

481. Item, d'un ymaige de Saint Estienne, garni de ii ballais, ii saphirs et xxvii perles, deux ballais et onze perles (8).

482. Item, d'un joyau d'or de la gésine Nostre Dame et des trois rois de Coulongne, garni d'un camahieu, xii ballais et xxxi perles que grosses que menues, douze ballais et onze perles (9).

483. Item, d'un hanap et d'une aiguière d'or, esmaillées à

(1) Voir ci-dessus le n° 435.
(2) Voir le n° 445.
(3) Voir le n° 446.
(4) Voir le n° 447.
(5) Voir le n° 448.
(6) Voir le n° 450.
(7) Voir le n° 451.
(8) Voir le n° 452.
(9) Voir le n° 443.

fleurs de bourraches et de marguerites, garnis ensemble de vi saphir et viixx v perles de plusieurs sortes, vint une perle (1).

484. Item, d'un ymaige de Nostre Dame couronné, tenant son enfant, lequel enfant tenoit un sestre (2) en sa main, garni entour de xl perles que grosses que menues, iiii ballais et i saphir, quatre ballais et sept perles.

Lesquelles parties ainsi par nous reçues montant en somme neuf vins une perle, quatre vins deux ballaiz et deux rubis, nous avons fait mettre en fondes et vans d'or (3) pour servir avecques autre pierrerie sur les manches d'un pourpoint de drap de Dampmas noir que nous avons fait faire pour nous aux nopces nagaires faictes à Compiegne de nostre très chier et très amé fils Charles, duc de Valois et de belle niepce Yzabel, aisnée fille de mondit seigneur le Roy (4).

Item, avons reçeu semblablement de nostre dit trésorier plusieurs chatons d'or, esquelz estoient enchâtonnéz plusieurs des ballais et saphirs dessus diz pesans ensemble vio viie ob. d'or. Si vous mandons que des ixxx i perle iiiixx ii ballais, ii rubis et chatons dessus diz vous tenéz quitte et deschargé notre dit trésorier et l'en dechargéz partout ou il appartiendra en rapportant ces présentes seulement, nonobstant, ordonnances, mandemens ou deffenses à ce contraires (5). Donné à Paris, le iiiie jour d'aoust, l'an de grace mil CCCC et six.

<p style="text-align:right">Par monseigneur le Duc.
Héron.</p>

Bibl. Nat. Cab. des titres, pièces orig. 2156, n° 366 (Orléans, VI).

(1) Voir ci-dessus le n° 421.
(2) Au n° 490 ou le même bijou est décrit, on lit *cèdre*; s'agit-il d'un sceptre ou d'un citron ou orange?
(3) Ce pourpoint était orné de frondes et de vans comme d'autres l'étaient d'arbalètes, de loups ou d'autres broderies.
(4) Ce mariage du fils aîné du duc d'Orléans avec Isabelle, fille de Charles VI, eut lieu avec une magnificence extrême le 29 juin 1406; la mariée était déjà veuve de Richard II, roi d'Angleterre, quoiqu'elle n'eut que 17 ans. Elle mourut en couches le 13 septembre 1409.
(5) La plupart des bijoux décrits dans ce document le sont déjà dans l'inventaire du 25 septembre 1403, imprimé précédemment.

XXIX. — 1407, 2 mai.

Loys, fils de Roy de France, duc d'Orléans, conte de Blois et de Beaumont et seigneur de Coucy, à nos amés et féaulx gens de nos comptes salut et dilection : Nous voulons et vous mandons que de sept cens quatre vins quinze perles de plusieurs sortes, venues et yssues de plusieurs joyaulx et vaisselle d'or, piéça fondus de nostre commandement et ordonnance en la monnoye de monseigneur le Roy à Paris, que avoit en garde par inventoire de par nous, nostre amé et féal trésorier général Jehan Poulain, et autrement lesquelles nous avons fait bailler et délivrer à notre bien amé brodeur et varlet de chambre Jehan de Clarey, pour servir à la brodeure des décoppeures de deux houppellandes que nous avons fait faire pour nous, l'une longue de veloux figuré cramoisy, et l'autre à mi jambe de drap velu tanné. C'est assavoir :

485. En celle de veloux cramoisy sept cens quatorze perles et en l'autre quatre vins une perles, lesquelles nous avons délivré à nostre dit trésorier III^c LXXIX perles, du nombre de III^c $IIII^{xx}$ perles venues et yssues de III^c fondes et de $IIII^{xx}$ vans d'or, que nous feismes piéça faire pour les nopces de nostre très chier et très amé fils Charles, duc de Valois, faites à Compieigne au mois de juillet derrenierement passé (1), dont l'une d'icelles perles fut perdue yllec.

486. Item, d'un hanap et d'une aiguière d'or esmailléz à fleurs de bourraches et de marguerites, six vint quatre perles.

487. Item, d'un hanap d'or en façon d'esclice cinquante trois perles.

488. Item, d'un tableau d'un mistére comment Nostre Seigneur lava les piés à ses disciples, trente perles.

489. Item, d'un ymaige d'or d'un Charlemaigne, vint neuf perles.

(1) Le 29 juin et les jours suivants.

490. Item, d'un ymaige d'or d'une Notre Dame tenant son enfant, lequel enfant tenoit un cèdre (1) en sa main, trente trois perles.

491. Item, d'un ymaige d'or d'un Saint Georges, trente cinq perles.

492. Item, d'un imayge d'or d'un Saint Loys, trente une perles.

493. Item, d'un ymaige d'or d'un Saint Anthoine, seize perles.

494. Item, d'un ymaige d'or d'un Saint Jehan l'Évangéliste, douze perles.

495. Item, d'un ymaige d'or d'un Saint Estienne, treize perles.

496. Item, d'un joyau d'or de la gésine Nostre Dame et des trois roys de Coulongne, vint perles.

497. Item, d'un ymaige d'or d'un Saint Pol, treize perles, et d'un ymaige d'or d'une Magdelaine, sept perles qui font ledit nombre de viic iiiixx xv perles.

> Vous alloués és comptes de nostre dit trésorier et rabatéz des inventaires de nos joyaulx et vaisselle et l'en tenés quicte et déchargié partout ou il appartiendra, en rapportant les présentes tant seulement, non obstant quelconques ordonnances, mandemens ou défenses à ce contraires (2). Donné à Paris le second jour de may l'an de grace mil CCCC et sept.
>
> Par mondit seigneur le Duc.
> HÉRON.

Bibl. Nat. Cab. des titres, pièces orig. n° 274 (Orléans, VI).

(1) Voir le n° 484 à la note.
(2) Ce document est une troisième répétition de celui qui le précède et de celui qui a été publié ci-dessus à la date du 25 septembre 1403. Voir les n°s 435-452 et 471-484.

XXX. — 1407 ou 1408.

Cy après ensuivent plusieurs biens meubles appartenans a nous Valentine, duchesse d'Orliens, contesse de Blois et de Beaumont et dame de Coucy, aians la garde et gouvernement de nostre trés chier et trés amé ainsné fils, Charles, duc dudit duchié d'Orliens et de Valois, et de noz autres enfans; tant joyaux et vaisselle d'or et d'argent, comme pierrerie et tapicerie estans en la ville de Paris en la garde des personnes qui ensuivent.

C'est assavoir :

En la garde de maistre Hugues de Guingant.

498. — I. Premiers, un fermail d'or en façon d'un rabot (1) ouquel a une grosse perle ; un annel à un dyament quarré et une esmeraude.

499. — II. [Item], un miruer d'or à pié bien petit, duquel la lunéte (2) est d'un dyament.

500. — III. Item, un petit rabot d'or ouquel a une grosse perle, et un annel d'un gros dyament avecques une petite esmeraude.

501. — IV. Item, un petit fermaillet d'or longuet, ouquel a un balay en façon d'une noiz d'arbaleste (3). (Second l'a, comme il est escript de sa main.)

502. — V. Item, un petiz tableaux d'or, esquelz a IIII ymages enlevéz, esmailléz de blanc, et dehors un crucefix et Nostre Dame enlevéz. (Pesant II° v est.)

(1) Le rabot avait été adopté pour devise par Jean sans Peur, duc de Bourgogne ; peut-être ce bijou et le n° III provenaient-ils de ce prince. Voir le mémoire de M. Vallet de Viriville.

(2) Ce n'était pas un véritable miroir, mais un simple bijou, puisque un diamant y faisait fonction de glace.

(3) Nous trouvons dans le catalogue Joursanvault (p. 121) l'indication d'un rubis taillé en noix d'arbalète en 1393.

503. — VI. Item, une fonde (1) d'or et une grosse perle dedans.

504. — VII. Item, une grosse perle toute seule.

505. — VIII. Item, un annel, ouquel a un petit ruby martellé (2).

506. — IX. Item, une verge (3) d'or ou il y a entour petictes fueilles d'orties, d'esmeraudes et saphirs.

507. — X. Item, un annel, ouquel a un petit dyament pointu.

508. — XI. Item, un autre annel esmaillié, ouquel a un dyament rond plat.

509. — XII. Item, trois gros dyamens, en trois chaastons.

510. — XIII. Item, un annel d'or plain, ouquel a un dyament rond plat.

511. — XIV. Item, un autre annel royé et esmaillié à un dyament pointu.

512. — XV. Item, un autre annel, ouquel a un petit grain de ruby et un très petit dyament plat.

513. — XVI. Item, un autre annel d'or ouquel a un gros dyament pointu.

514. — XVII. Item, deux verges tortissées (4) ensemble, l'une esmaillée, de vermeil et un petit dyament.

515. — XVIII. Item, uns grésillons d'or (5) (pesant xiiie).

516. — XIX. Item, deux boucles d'or pour botines (pesant xviie ob).

517. — XX. Item, une grosse perle hors euvre (6), très rude.

518. — XXI. Item, un petit fénix d'or et une perle qui y souloit pendre.

(1) Ce mot a le même sens que fronde.
(2) Évidemment le rubis martelé était taillé d'une façon particulière sur laquelle je n'ai trouvé aucun renseignement précis.
(3) Verge est le synonyme du mot bague.
(4) Tortillées, en torsade.
(5) *Grésillon* signifie soit l'insecte nommé grillon, soit des menottes composées de deux chaînettes qu'on enroulait autour des pouces pour donner la question aux voleurs. Dans l'article de notre inventaire *grésillon* peut être un bijou représentant un grillon ou une chaînette.
(6) C'est-à-dire retirée de sa monture.

519. — XXII. Item, un annel d'un saphir ou louppe (1).

520. — XXIII. Item, un gros dyament en un chaaston d'or pour pendre.

521. — XXIV. Item, un annel d'or, ouquel a un turquois en manière d'un croissant.

522. — XXV. Item, un annel à une vieille verge, ouquel a un dyament pointu.

523. — XXVI. Item, un autre annel d'or esmaillié, ouquel a une faulce pière pertuisée (2).

524. — XXVII. Item, un annel d'or esmaillié, ouquel a un saphir du Puy (3).

525. — XXVIII. Item, un autre annel de camahieu en façon de Soudant (4).

526. — XXIX. Item, un autre annel à une trés menue pointe de dyament.

527. — XXX. Item, un autre annel d'or noir, à une trés petite pointe de dyament.

528. — XXXI. Item, une trés vieille petite croix d'or, à une esmeraude et vi perles.

529. — XXXII. Item, un annel d'un camahieu et un d'un sotrin (5) (Madame l'a eu par maistre N. Benart).

530. — XXXIII. Item, un petit dyament plat en un annel.

531. — XXXIV. Item, un annel d'une verge entaillée, ouquel a un ymage d'une pierre d'Israel (6).

532. — XXXV. Item, un annel d'or, ouquel a une corneline entaillée.

533. — XXXVI. Item, un autre annel d'or à une verge hachée et une corneline entaillée.

(1) Louppe a le même sens que cabochon ou pierre non taillée.
(2) Percée.
(3) Saphir d'une couleur très claire et d'un prix inférieur.
(4) Probablement orné d'une tête de maure gravée.
(5) Saphir *sotrin* ou *sitrin*; M. de Laborde dans son glossaire émet l'opinion que cette pierre devait être d'un bleu jaunâtre.
(6) Pierre gravée antique.

534. — XXXVII. Item, une grosse verge d'or quarrée (pesant xiiii^e ob.).

535. — XXXVIII. Item, un autre annel d'or, à un camahieu.

536. — XXXIX. Item, un annel d'or, à une corneline entaillée.

537. — XL. Item, un autre annel d'une corneline entaillée.

538. — XLI. Item, un autre viez annel d'une corneline entaillée.

539. — XLII. Item, un chaaston ouquel a un dyament et entour de la cire vermeille (1).

540. — XLIII. Item, un rude annel d'or, ouquel a un camahieu d'un lion.

541. — XLIV. Item, un chaaston d'un saphir quarré plat.

542. — XLV. Item, un autre petit saphir en un chaaston.

543. — XLVI. Item, un annel d'or senz pière.

544. — XLVII. Item, un autre annel esmaillé d'un camahieu, à une teste de mor.

545. — XLVIII. Item, une verge d'or.

546. — XLIX. Item, une verge d'or esmaillée de roses blanches et vermeilles.

547. — L. Item, un annel d'or ou fu une pierre en facon de cuer.

548. — LI. Item, une topasse petite en un chaaston d'or.

549. — LII. Item, un annel d'or à une verge esmaillée de rouge cler, ouquel a un dyament quarré plat.

550. — LIII. Item, un arrest d'or à asseoir sur une pièce (pesant xviii^a).

551. — LIV. Item, une petite verge d'or esmaillée, en laquelle a un petit dyament plat quarré.

552. — LV. Item, un annel d'or tortissé, ouquel a un loup gravé.

553. — LVI. Item, un petit annel d'or royé, ouquel sont iii petiz dyamens.

(1) Il est probable qu'il s'agit dans cet article plutôt d'un émail rouge que de véritable cire qui ne pouvait être employée que provisoirement et qu'on n'eut pas mentionnée dans un inventaire.

554. — LVII. Item, un autre annel d'or, ouquel a un dyament plat, et deux autres plaz trés petiz.

555. — LVIII. Item, un autre annel d'or, ouquel a une piére en maniére d'œil de chat. (Monseigneur de Berry l'a).

556. — LIX. Item, une verge d'or, à laquelle pend une chayennette et au bout un C (1).

557. — LX. Item, un autre annel d'or, ouquel a un dyament plat à trois quarrés.

558. — LXI. Item, un autre annel d'or esmaillié de blanc, ouquel a deux trés petiz dyamens, et un trés petit ruby ou milieu.

559. — LXII. Item, un autre annel d'une verge esmailliée à un petit dyament.

560. — LXIII. Item, vi anneaulx pareilz esmailléz, ou il a en chascun un petit dyament.

561. — LXIV. Item, deux verges d'or esmaillées, l'une de bleu et l'autre de blanc (2).

562. — LXV. Item, un sautereau (3) d'or esmaillé de vert.

563. — LXVI. Item, une poulette d'or esmaillée de blanc.

564. — LXVII. Item, un loriaut (4) d'or.

565. — LXVIII. Item, une fueille d'argent dorée, à laquelle pend un petit bastiment (5) d'argent, de très petite valeur.

566. — LXIX. Item, une escharpe de gest (6), ou pendent plusieurs clochettes d'or.

(1) Initiale de Charles V ou de Charles VI, il est donc probable que ce bijou venait de l'un de ces deux rois.

(2) Comme complément à l'inventaire des nombreux anneaux précédents, je signalerai dans le compte de Jamet Hubelin, du mois de juillet 1459, la mention de treize francs d'or et xv sols tournois donnés à Denisot de Lagrange, orfévre à Paris, à cause *d'un signet fait aux armes du Roy que mondit Seigneur luy a fait graver et de trois pierres estranges* (B. N. Cab. des titres, pièces orig. 2160, n° 677 (Orléans, X).

(3) Sauterelle.

(4) Loriot, oiseau de l'ordre des Passereaux.

(5) Ce bijou était sans doute l'un de ceux qui sont nommés dans les inventaires bijoux de maçonnerie, c'est-à-dire représentant une petite construction avec tourelles, crénaux et appareil figuré par des hachures.

(6) *Gest* ou *jayet*, jais.

567. — LXX. Item, une vieille croix d'or, où il a un crucefix enlevé, garnie de viii perles, deux saphirs et deux amatistes (1).

568. — LXXI. Item, une autre croix nééllée (2) pendant à une chayenne d'or.

569. — LXXII. Item, un annel d'or gravé, à un pennier (3) couronné.

570. — LXXIII. Item, une petitte chayennete d'or, à laquelle pend d'un bout un petit ruby longuet et de l'autre bout deux mains qui se touchent (4).

571. — LXXIX. Item, une autre petite chayennéte d'or.

572. — LXXV. Item, une autre longue chayenne d'or, où pendent plusieurs clochettes (v° iie et demi).

573. — LXXVI. Item, une autre courte chayenne d'or en manière d'un demi caint (5) où il a ll. (6) (pesant ii° xvie).

574. — LXXVII. Item, lxv fueilles d'or en façon d'orties (pesant im demi).

575. — LXXVIII. Item, une chayenne dorée (pesant iiii°).

576. — LXXIX. (Manque.)

577. — LXXX. Item, une cagette d'or à mettre oisellez de Chippre (7) (pesant vi° et demi).

578. — LXXXI. Item, une autre cage d'argent dorée.

579. — LXXXII. Item, une pomme d'ambre (8) gar-

(1) Le compte de Michel Gaillaud de mai 1457 enregistre le don fait par le duc d'Orléans à Nonvellet, son secrétaire, d'un anneau émaillé *auquel est un amatiste d'oriant*, acheté de Jean l'Essayeur, orfèvre, pour 8 livres tournois (B. N. Cab. des titres, pièces orig. 2160, n° 664).

(2) Ornement gravé en creux sur une plaque de métal à l'aide de hachures remplies d'émail noir.

(3) Pannier.

(4) Ce qu'on appelle une foi en terme de blason.

(5) Voir le Glossaire de Laborde, p. 196, § I et J.

(6) Initiales du duc Louis d'Orléans.

(7) Sachets de poudre parfumée auxquels on donnait la forme d'un oiseau qu'on renfermait dans des cages suspendues et qui embaumaient les appartements.

(8) Ce bijou devait être une bonbonnière ou une cassolette. Nous trouvons à la p. 128 du catalogue Joursanvault l'indication d'une pomme appartenant à Valentine de Milan et sur laquelle étaient figurées sainte Catherine émail-

nie de perles, ou bout de laquelle a une grosse perle.

580. — LXXXIII. Item, une cainture de deux pièces d'un tixu de soye noire, garnie de boucles doubles et xx aguillètes longues tortissées de la façon d'Allemaigne, pesant, ainsi qu'elle est, III^m III^o et demie, dont sont à rabbatre pour les tixuz I^m I^o et demie, et demeure encores II^m II^e d'or.

581. — LXXXIV. Item, un cadren d'or (1) rond (pesant III^o XII^e obole).

582. — LXXXV. Item, une astralabe (2) d'argent dorée.

583. — LXXXVI. Item, unes grosses patenostres d'amatistes et de jaspre (3) esquelles a un gros bouton de perles.

584. — LXXXVII. Item, unes grosses patenostres de gest, esquelles pendent IX dandins d'or et un bouton à IX perles.

585. — LXXXVIII. Item, une très vieille croix d'argent dorée garnie de vieille et mauvaise pierrerie.

586. — LXXXIX. Item, unes petittes patenostres de corail.

587. — XC. Item, un petit cornet d'yvoire, à un tixu de soye asuré garni d'or, à L fleurs de lis; pesant ainsi qu'il est IIII^o VIII^e, dont sont à rabbatre pour le cornet et pour le tixu II^o IIII^e, demeure II^o IIII^e d'or.

588. — XCI. Item, une vieille cainture d'or sur un tixu noir, ferrée ou long de petiz clox rons néellez à roses, dont l'or poise VI^o.

589. — XCII. Item, une cainture d'un tixu de soye noir, ferrée au long à annelléz percéz et une fueille d'ortie d'or parmi (4), senz pierrerie.

590. — XCIII. Item, unes patenostres de gest à IX saingnaux d'or (5) et une ymage d'or de saint Xristofe.

lée de blanc, une roue et une épée avec l'inscription VIDEBO FACIEM EIVS IN IVBILEO. C'était une amulette.
 (1) Instrument servant à trouver l'heure par la hauteur des étoiles.
 (2) Instrument d'un usage à peu près semblable au précédent.
 (3) Jaspe. — Voir, sur les patenôtres, le chapitre XXI, du second livre de Rabelais.
 (4) Cette lecture est douteuse, on peut lire presque aussi bien *perciée* que *parmi*.
 (5) Les *signaux* ou *seignaux* étaient les gros grains qui forment séparations entre les dizaines d'un chapelet.

591. — XCIV. Item, une perle entre boutons vairs (1) d'or.

592. — XCV. Item, une arbaleste à cheval et un boujon d'or (2) (pesant 1º vii^e obole).

593. — XCVI. Item, un reliquaire rond, ou il a au dessus une croix d'un saphir pendant à une chayenne d'or (Anthoyne l'a baillé à monseigneur de Berry).

594. — XCVII. Item, une petite pomme de musque d'argent où il y a une perle.

595. — XCVIII. Item, une petite boiste d'or dedans laquelle sont les armes de la royne Jehanne de Bourbon (3) (pesant 1º xv^e).

596. — XCIX. Item, une petite bourse à perles à jour.

597. — C. Item, une autre bourse de broderie garnie de perles.

598. — CI. Item, une autre bourse d'or garnie de plusieurs bonnes perles.

599. — CII. Item, un reliquaire d'or, ouquel a un camahieu d'une teste de Sarrasin d'un costé, et de l'autre costé un camahieu garni de x perles et ii balays.

600. — CIII. Item, une bullette (4) de Rodes d'or à fleur de lis, de la royne Jehanne de Bourbon.

601. — CIV. Item, une pièce vermeille ou est entaillée une croix, enchassée en or, pendant à un laz de soye.

602. — CV. Item, un petit reliquaire garni de deux amatistes, l'un blanc et l'autre ynde (5).

603. — CVI. Item, un bourrelet (6) de plumes violet.

604. — CVII. Item, une dague à manche et gueyne d'yvoire blanc semée des besans d'or.

605. — CVIII. Une autre dague d'yvoire blanc garnie d'or.

(1) Ces boutons étaient probablement émaillés soit de vert, soit de vair.
(2) Un boujon, diminutif de bouge, était un petit coffre, une petite boîte.
(3) Femme de Charles V, fille de Pierre I^{er}, duc de Bourbon, morte en 1377.
(4) Globule d'or pendant à une chaînette.
(5) La véritable améthiste n'est ni blanche ni bleue *(ynde)*, mais violette.
(6) Ornement en forme de couronne placé au haut du heaume; il était aux couleurs du chevalier qui le portait, parfois orné de pierreries, d'or et de plumes ou de reliefs formant cimier.

606. — CIX. Item, une salière de deux proisvres (1) garnie d'or, assise sur IIII oms (2), et ou frételet a IIII perles et 1 balay.

607. — CX. Item, une petite paix (3) d'argent esmaillée à un pignon (4) senz esmail.

608. — CXI. Item, un ven d'or (5), ouquel a une dame esmaillée qui tient un oisellet.

609. — CXII. Item, une pomme qui se euvre en IIII quartiers, et une Medame (6) ou milieu et y a ou fons un balay (pesant VI° d'or).

610. — CXIII. Item une salière d'or à couvescle qui a le fons d'yvoire garni de perles, et ou frételet a une grosse perle (pesant IIm v°).

611. — CXIV. Item un ovier (7) d'or aux armes de la Royne, et ou couvescle une langue blanche de serpent (8) (pesant IIm).

612. — CXV. Item une tasse et une cainture de cuir noir serrée et garnie d'or.

613. — CXVI. Item, un cercle d'or, sur un tixu de soye noir.

614. — CXVII. Item, un gros annel d'or ouquel a une pièce d'une licorne (9) (pesant I° et demi d'or).

615. — CXVIII. Item, une escharpe d'or toute chevronnée de bastons blans et vers (10), ou il pend petites sonnettes, et au bout

(1) Une salière double.
(2) Il est probable que *oms* est une faute du scribe pour *hommes*; cette salière aurait donc été portée par quatre personnages accroupis.
(3) Petit tableau que l'on donnait à baiser aux fidèles.
(4) Ce mot doit avoir le même sens que le mot pignon en architecture; c'était un fronton triangulaire surmontant le bijou décrit.
(5) Faut-il lire un *van d'or* comme précédemment (voy. n° 484), ou un *vœu*, un objet votif? Ni l'un ni l'autre de ces sens ne me satisfait absolument.
(6) Probablement une Notre-Dame.
(7) Un coquetier.
(8) Ces langues passaient pour un excellent préservatif contre le poison.
(9) Autre préservatif considéré comme très efficace contre le poison. Nous trouvons un anneau semblable signalé dans le compte de Robert Bassart de novembre et décembre 1465, comme ayant été acquis de Jean Massicot, orfèvre (Cab. des titres, pièces orig., 2161, n° 724).
(10) Le duc d'Orléans avait pris pour devise un bâton noueux ou écoté, ce qui donna lieu au duc de Bourgogne de prendre à son tour pour emblème un rabot.

d'embas pend un cornet d'or esmaillé de noir besanté, et sur l'espaule un fermaillet d'or garni de v perles et ou milieu un ruby, et y pendent deux turterelles blanches (pesant, ainsi qu'elle est, $IIII^m$ $IIII^o$ et demie).

616. — CXIX. Item, un poitrail d'or garni de fueilles d'ortie d'or et de poulétes, et ou front devant a une pouléte esmaillée de blanc et au dessus de l'elle a un fin rubi (pesant VII^m moins V^e).

617. — CXX. Item, unes longues patenostres de corail, ou il a xxx saingnaux d'or.

618. — CXXI. Item, unes grosses patenostres de gest, ou il a une verge d'or et un gros bouton de perles.

619. — CXXII. Item, unes autres patenostres de gest broconnées (1).

620. — CXXIII. Item, deux escharpes d'argent pareilles, esquelles escharpes pendent plusieurs dandins tortisséz (pesant ensemble ainsi qu'elles sont, atout (2) les cuirs, $XVIII^m$ I^o, dont il faut rabbatre pour les cuirs II^m; demeure XVI^m I^o).

621. — CXXIV. Item, deux chayennes longues d'argent ou pendent plusieurs dandins tortissés (pesant ensemble VII^m).

622. — CXXV. Item, deux cercles d'argent pareils ou pendent plusieurs sonnettes (pesant ensemble $IIII^m$ VI^o).

623. — CXXVI. (Manque.)

624. — CXXVII. Item, deux caintures d'argent sur tixuz de soye noirs, ou pendent à chayennes plusieurs dandins (pesant ensemble $IIII^m$ V^o, dont il fault rabbatre pour les tixuz V^o; demeure $IIII^m$).

625. — CXXVIII. Item, une escharpe d'argent blanc à campanes tortissées (pesant VII I^o, dont il fault rabbatre pour le cuir VI^o, demeure VI^m III^o).

626. — CXXIX. Item, une chayenne d'argent blanc, où pendent plusieurs campanes tortissées (pesant III^m V^o et demie).

627. — CXXX. Item, un cercle d'argent blanc senz tixu, ou

(1) Noueux.
(2) *Atout*, avec, y compris.

pendent plusieurs sonnètes d'argent (pesant IIm IIo et demie).

628. — CXXXI. Item, une cainture d'un tixu noir de soye ou pendent plusieurs sonnètes à chayennes d'argent (pesant IIm IIIIo, dont il fault rabbatre pour le tixu IIo, demeure IIm IIo).

629. — CXXXII. Item, unes longues patenostres de gest, ou pend un petit cornet d'argent.

630. — CXXXIII. Item, une estorcouère (1) d'or, où il y a IIII perles (pesant Im Vo).

631. — CXXXIV. Item, un petit creusequin (2) de madre couvert, garni d'or.

632. — CXXXV. Item, une pièce d'argent en laquelle a deux campanes d'or pour former un arrest (pesant IIIIm Vo demie, avecques les deux campanes d'or).

En la garde Jehan Poulain, notre trésorier général.

633. — 1. Premiers LXXVII balaiz de plusieurs sortes (pesant ensemble IIo XIe qui valent IIIe VIII caraz).

634. — 2. Item, deux petiz rubiz.

635. — 3. Item, deux esmeraudes, un camahieu et IIII petittes perles, venant d'un ymage Notre Dame.

636. — 4. Item, VI saphirs, venuz d'un hennap et d'une aiguiére en façon de fleurs de bourresches et de marguerites (3).

637. — 5. Item, deux saphirs, venuz d'une saliére d'or.

638. — 6. Item, V saphirs, dont il y a l'un plus gros des autres, venuz d'un ymage de Saint Denis.

639. — 7. Item, I saphir, venu d'un ymage d'or de Notre Dame tenant son enfant.

640. — 8. Item, deux saphirs, venuz d'un ymage d'or d'un Saint Estienne.

641. — 9. Item, IIII saphirs, venuz d'un ymage d'or de Saint Pol.

(1) Le mot *estorcoire* est une altération de celui de *torsier* ou *torsoire* et signifie comme lui torchère ou flambeau.

(2) Gobelet; M. de Laborde conjecture avec assez de vraisemblance que ce mot est d'origine allemande.

(3) Voir les nos 421 et 483.

642. — 10. Item, xii saphirs, venuz d'un hennap d'or en façon d'esclipse (1).

643. — 11. Item, deux saphirs, venuz d'un ymage d'or d'un Empereur.

644. — 12. Item, quatre saphirs, venuz d'un ymage d'or d'un Saint Anthoine.

645. — 13. Item, deux saphirs, venuz d'un autre ymage d'or d'un Saint Loys.

646. — 14. Item, deux petiz dyamens, venuz d'un ymage d'or d'un Saint George.

647. — 15. Item, deux saphirs, venuz d'un ymage d'or d'une Magdelène.

648. — 16. Item, un camahieu enchassé en or, venu de la gésine Medame.

649. — 17. Item, iii saphirs, venuz d'un ymage d'or d'un Saint Jehan l'evangeliste (2).

650. — 18. Item, deux viez plaz dorés, signéz sur les bors de iii escuz des armes de feu notre trés redoubté seigneur et espoux, dont Dieux ait l'ame! et une vieille escuelle dorée, toute despeciée, signée desdictes armes; tout pesant ensemble ixm vio xc.

En la garde de maistre Denis Mariéte.

651. — CXXXVI. Premiers un viéz pot d'argent doré, en façon de poire, senz frételet (pesant vim iiio xe).

652. — CXXXVII. Item, un autre petit pot d'argent véré, aux armes de notre dit feu seigneur sur le couvercle (pesant iiiim iiio viie ob.).

653. — CXXXVIII. Item, deux autres viéz poz d'argent véréz ou il a eu chacun un esmail d'une dame et d'un escuier (pesant ensemble xm vio).

654. — CXXXIX. Item, une petite saliére ronde d'argent

(1) Nous avons déjà vu des ceintures et des vases à boire en façon de *sclice* ou *esclisse*, expression dont le sens n'est pas connu (p. 189, note 1).

(2) La plupart des bijoux précédents sont déjà enregistrés dans des inventaires publiés ci dessus, n° 435 à 452, 471 à 484, 486 à 497.

dorée, couverte et hachée autour des armes devant dictes (pesant III° VIIIᵉ).

655. — CXL. Item, deux souages (1) rons d'argent doréz, assis sur III piéz chacun, à mettre sel sur table (pesant VII° Xᵉ).

656. — CXLI. Item, une clochète d'argent mauvais, senz seing et senz armes, pour servir en une chapelle.

657. — CXLII. Item, une aiguiére d'argent blanc en façon de sceau, senz armes (pesant II^m Xᵉ).

658. — CXLIII. Item, deux escuelles d'argent dorées (pesant IIII^m I°).

659. — CXLIV. Item, deux tasses d'argent blanc (pesant II^m ou environ).

660. — CXLV. Item, une croix d'Inde (2) à couvescle, montée sur un pié de griffon, et un frételet d'une fleur de lis double (3) et IIII perles autour dudit frételet.

661. — CXLVI. Item, une petite nef de cristal, garnie d'argent doré par les bors (pesant cristal et argent VII^m I°).

662. — CXLVII. Item, un petit creusequin de madre, à un petit souage d'argent doré, dont le frételet est d'un glan, et par dessoubs a un levrier esmaillé d'asur.

663. — CXLVIII. Item, un petit hennap de madre en facon de creusequin, garni d'argent doré, entaillé d'un lis et à une ance d'argent doré.

664. — CXLIX. Item, une petitte couppe de madre à couvescle, ou il a un petit frételet rond, esmaillé des armes de

(1) D'après le glossaire de M. de Laborde le souage est une moulure qui entoure et orne le pied des pièces d'orfèvrerie Un souage formant salière doit donc être une couronne de métal soutenue par des pieds et dans laquelle on plaçait une salière de verre.

(2) Les objets qualifiés d'Inde, soit qu'ils vinssent, en effet, de cette contrée, soit qu'ils fussent imités de ceux qui en provenaient, étaient généralement en bois précieux, incrustés de nacre et d'ivoire. Il est plus difficile d'expliquer ce qu'était le couvercle d'une croix.

(3) Fleur de lys qui servait de cimier aux heaumes des princes de la maison de France; composée d'une foliole centrale et de quatre petites feuilles contournées placées au bas aux extrémités de deux barres se croisant en sautoir.

France, avec un pié d'argent doré de plaine façon (1) pour ladicte couppe.

665. — CL. Item, un petit pot de cristal garni d'argent doré, haché dessoubz et dessus, ouquel a un petit frételet (pesant 1ᵐ vᵒ xᵉ).

666. — CLI. Item, un livre à un guiche (2) de satin asuré semé de menues perles lequel est garni d'argent doré.

667. — CLII. Item, un cornet (3) de meismes ledit livre, garni d'argent doré, dont le pendant est couvert de satin asuré semé de menues perles.

668. — CLIII. Item, un autre cornet noir, garny d'argent doré.

669. — CLIV. Item, un pot fait par maniére d'une pinte, lequel est d'une pière blanche et garny d'argent doré, à un petit esmail d'un œil sur le couvescle.

670. — CLV. Item, un petit gobelet couvert de semblable pière, garny d'argent doré les bors et souages, et a un petit esmail semblable que ledit pot.

671. — CLVI. Item, un arbre de corail à plusieurs langues de serpens.

672. — CLVII. Item, unes petittes patenostres d'or et une petite croix d'or au bout, mise dedans une bourse à boutons de menues perles.

673. — CLVIII. Item, un hennap à couvescle d'une pière blanchastre, garni d'argent doré par les bors.

674. — CLIX. Item, un petit creusequin de fin madre.

675. — CLX. Vᶜ xv perles petittes.

676. — CLXI. Item, un petit hennap de madre, couvert aux armes de feu nostre tres chère et tres amée tante la duchesse d'Orliens (4), que Dieux absoille!

(1) Doré en entier, par opposition à *verré* ou doré par parties.
(2) Une guiche est un ruban.
(3) Sans doute un cornet à contenir de l'encre.
(4) Blanche de France, fille posthume de Charles le Bel et de Jeanne d'Évreux; elle avait épousé Philippe de France, duc d'Orléans, et était morte sans postérité en 1392.

677. — CLXII. Item, un petit saphir.

En la garde Jehan Macé (1).

678. — I. Premiers une chambre de tappicerie d'or et de soye dont la devise est de plaisance (2), et est le ciel à angelz en manière d'un ciel ou milieu; et sont le ciel, dossier et couverture de lit d'or et de soye.

679. — II. Item, vi tappiz de meismes d'or et de laine et la couche de meismes.

680. — III. Item, une chambre vert dont le ciel est à angelz et le dossier à bergiers et bergiéres faisans contenance de mengier noix et cerises; et en la couverture du lit a un bergier et une bergière estans en un parc, tous ouvrez d'or et de laine; i tappis pour couche et vi tappis pour muraille, senz or, avecques iiii courtines de serges verdes neuves.

681. — IV. Item, une chambre d'or, de soye et de laine à devise de petiz enfans en une rivière, et le ciel à oiseaulx, et y a iiii tappiz de moismes et la couverture du lit et de la couche, dont le couverture du lit est à enfans, desquelz les testes reviennent de tous costez ou milieu.

682. — V. Item, iii autres tappiz de cerisier, où il a une dame et un escuier qui cueillent cerises en un pannier, mis avecques la dicte chambre pour fournir (3).

683. — VI. Item, une autre chambre sur champ brun vert à devise d'une dame qui tient une harpe, senz or, ou il a vi tappiz et, de mesme, couverture de lit et de couche, ciel et dossier.

684. — VII. Item, une autre chambre vert à bergiers en un jardin treillié; c'est assavoir ciel, dossier et couverture à lit, ouvrez d'or et de soye, et une couverture pour la couche et vi tappiz de meismes senz or.

(1) D'abord valet de chambre du duc d'Orléans (1390), puis contrôleur pour le roi de la prévôté de la Rochelle (1402) et de la coutume et imposition foraine (1424). Son sceau porte son écu chargé de trois masses d'armes (Cab. des titres, pièces orig. 1785, n° 41243, 2 à 9).

(2) Probablement, dont le sujet était fait à plaisance ou à plaisir, c'est-à-dire de fantaisie.

(3) Pour la compléter.

685. — VIII. Item, ung tappis à cerisiers où il a une dame qui prent des cerises en un bassin, et si y a une fontaine.

686. — IX. Item VII tappis à ymages dont il y en a un des VII Vices et VII Vertus, 1 des justes Lancelot, 1 de Regnault de Montauban, 1 de la grant Credo, deux du viéz et nouvel testament et 1 de Beuvon d'Hantonne (1).

687. — X. Item, deux paires de courtines (2) de serges, l'une vert et l'autre rouge, qui oncques ne servirent, lesquelles sont mises avecques x paires venues de Coucy.

688. — XI. Item, III tappiz veluz, à chayère (3).

689. — XII. Item, deux autres viéz tappiz, l'un de Logicque et l'autre de Bourgoingne (4).

690. — XIII. Item, une chambre de tappicerie vermeille à la devise de Dieu d'amours, à ciel, dossier, couverture pour le lit, couverture pour la couche, VI tappiz de meismes à tendre et III custodes de camelot de Reims (5).

691. — XIII. Item, une chambre de tappicerie vert, à un chevalier et une dame jouans aux eschès, en un paveillon, à ciel, dossier et couverture pour le lit seulement, senz custodes.

692. — XV. Item, une chambre de drap d'or bleue (6), à ciel, dossier, courtepointe, III custodes et deux serges bleues.

(1) Parmi les sujets représentés sur ces tapisseries, trois, ceux des joutes de Lancelot, de Renaud de Montauban et de Beuvon d'Hantonne sont empruntés à des chansons de geste (voy. pour Beuvon d'Hantonne, Gautier, *Épopées françaises*, 2° édit. t. I, p. 235 note), deux à l'écriture sainte, un à la symbolique du moyen âge; le grand Credo est celui qui fut rédigé au concile de Nicée, il est ainsi nommé par opposition au credo plus court qui nous vient des apôtres. Une représentation du grand Credo doit donc être celle d'un concile ou d'une réunion de personnages ecclésiastiques.

(2) Rideaux de lit.

(3) Chaise.

(4) L'une de ces tapisseries représentait probablement une réunion de philosophes ou de mathématiciens, l'autre était brodée des armoiries des ducs de Bourgogne.

(5) Voir une description plus complète de cette tapisserie achetée en 1404 à Jaquet Dourdin, pour le prix de 1100 livres tournois, au n° XXVI (pp. 202-203).

(6) Bleuté, c'est-à-dire l'or mêlé de fils de soie bleue qui lui communiquait un reflet bleuâtre.

693. — XVI. Item, une chambre de drap de soye vermeille, à ciel, dossier, courte pointe et III custodes.

694. — XVII. Item, une chambre de serge vermeille, à ciel, dossier, couverture pour le lit, couverture pour la couche et trois custodes de mesmes.

695. — XVIII. Item, une chambre de serge blanche, à ciel, dossier, couverture pour le lit, couverture pour la couche et une petite serge de mesmes, avecques III custodes.

696. — XIX. Item, un tappiz vigneté (1) aux armes de Monseigneur le Daulphin.

697. — XX. Item, un grant tapiz ystorié de la destruction de Troye la grant.

698. — XXI. Item, deux tappiz de l'istoire Thézéus (2).

699. — XXII. Item, une petite couverture de velours vert et un long coissin couvert de velours vert et deux carreaulx de mesmes pour un compte (3).

700. — XXIII. Item, une chambre de tappicerie vert, à bergiers, à ciel, dossier, couverture pour lit, couverture pour couche, senz autre chose.

701. — XXIV. Item, une chambre de tappicerie blanche, semée de glay (4), à ciel, dossier, couverture de couche et IIII tappiz de mesmes, senz custodes.

702. — XXV. Item, une chambre vert, de haulte lisse (5), à la fontaine de Jouvence, où il a plusieurs personnages ; à ciel, dossier, couverture de lit, couverture de couche et VI tappiz à tendre (6), tout à or, senz custodes.

(1) Brodé.
(2) Peut-être des scènes du roman de Théséus de Cologne.
(3) Pour compléter une autre chambre.
(4) Glaïeul.
(5) Les comptes de Poulain des mois de juillet et d'octobre 1391 font mention d'acquisition de draps de haute lisse pour une somme de 1,500 fr. d'or (environ 140,000 francs à la puissance actuelle de l'argent). Colin Bataille était fournisseur de tapisseries du duc d'Orléans (B. N. Cab. des titres, pièces orig. 2152, n° 140).
(6) C'est-à-dire pour orner les murailles et non des tapis de pied.

703. — XXVI. Item, une autre chambre de tappicerie de haultelisse au tournoyement (1), où il a ciel, dossier, couverture pour le lit, couverture pour couche, avecques vi tappiz à tendre, à or et sens custodes.

704. — XXVII. Item, une autre chambre de tappicerie de haulte lisse à enfans et une dame qui vest le chien (2), à ciel, dossier, couverture pour le lit et couverture pour la couche senz or, senz comersy (3).

705. — XXVIII. Item, iii tappiz de mesmes.

706. — XXIX. Item, x paire de courtines de serges toutes neuves, c'est assavoir, les vii de verde serge, les deux de vermeille, et l'autre de blanche serge.

707. — XXX. Item, une chambre vermeille à branches, à bras et à faucons et y a ciel, dossier, tenant ensemble, couverture de lit et iii couvertures de cendail vermeil (4).

708. — XXXI. Item, vi tappiz de mesmes, à tendre.

709. — XXXII. Item, une couste-pointe blanche.

710. — XXXIII. Item, une autre chambre vermeille à genesties flories et à grans personnages, dont l'un est monté sur un arbre; c'est assavoir ciel, dossier, couverture de lit et couverture de couche et iiii tappiz à tendre, de mesmes.

711. — XXXIV. Item, une chambre vermeille à une dame qui tient un escurel (5), et est la dame vestue de blanc; en laquelle chambre a ciel, dossier, couverture de lit, couverture de couche, avecque vi tappiz de mesmes.

712. — XXXV. Item, une autre chambre vert et semée de boscherons et de bergiers; en laquelle a ciel, dossier, couverture de lit et couverture de couche avecques iiii tappiz à tendre de mesme.

713. — XXXVI. Item, une chambre, sur champ brun vert, de

(1) Tournoi.
(2) Ce sujet singulier reparaît deux fois dans cet inventaire (n° 719).
(3) La lecture de ce mot écrit très en abrégé, et dont le sens m'échappe, n'est pas certaine; peut-être faut-il lire *couversir*, couverture.
(4) Étoffe de soie fine et légère.
(5) Écureuil.

tappicerie ouvrée à rosiers et à enfans, tenans lesdiz enfans chascun un rouleau où est escript son dit; en laquelle chambre a ciel, dossier, couverture de lit à or, et une couverture pour couche avecques vi tappis à tendre senz or.

714. — XXXVII. Item, une chambre vermeille de tappicerie à plusieurs arbreceaux, ou milieu de laquelle a un lion, et IIII bestes aux quatre coings; laquelle chambre est garnie de ciel, dossier, couverture pour le lit, senz or, et III tappiz pour muraille, avec couverture pour couche.

715. — XXXVIII. Item, une chambre de serge vert à la devise d'une dame qui regarde en une fontaine; laquelle chambre est garnie de ciel, dossier et couverture pour le lit avecques vi serges.

716. — XXXIX. Item, une autre chambre de tappicerie à devise de cerfs, garnie de ciel, dossier et couverture pour le lit, de IIII grans tappiz et un petit pour la couche.

717. — XL. Item, III courtines de serge et III de camelot de Reims, verdes pour les deux chambres pr... (1).

718. — XLI. Item, une chambre de drap de damas, chevronnée (2) de bleu et de blanc, garnie de ciel, dossier et couverture du lit avecques vi tappiz de laine du filé de Paris (3), tant pour couche comme pour muraille.

719. — XLII. Item, une autre chambre à la devise de dames et d'enfans, et y a une dame qui vest le chien (4); laquelle est garnie de ciel, dossier et couverture de lit, couverture pour couche et vi tappiz de meismes.

720. — XLIII. Item, une vieille chambre de drap de soye blanc qui fu feue nostre très chiere et très [amée] tante la Duchesse d'Orliens, et n'y a que ciel et dossier senz autre chose.

721. — XLIV. Item, un petit pavillon portatif, paillé (5) de blanc et de vert, senz autre chose.

(1) Mot effacé.
(2) La figure de blason qui devait se répéter par chaque lés.
(3) Signifie probablement de la fabrication de Paris.
(4) Voir n° 704.
(5) Pallé, composé de bandes perpendiculaires blanches et vertes.

722. — XLV. Item un viéz tappiz à orengiers.

723. — XLVI. Item, une chambre blanche d'or et de laine, à dames et à enfans, de tappicerie ouvrée à or, qui contient XIII pièces, c'est assavoir ciel, dossier et couste-pointe, avecques III couvertures, une couverture de couche et VI tappiz à tendre.

724. — XLVII. Item, une autre chambre de tappicerie vert, ouvrée à devise de connins (1), de lieppars et d'autres bestes, laquelle contient VI pièces ; c'est assavoir, ciel, dossier, couverture de lit et III couvertures de serges verdes et y a des escotz (2) seméz parmi la chambre.

725. — XLVIII. Item, une autre chambre de serges verdes à orties, contenant XII pièces ; c'est assavoir, ciel, dossier, couverture de lit, III couvertures, la couche et V serges à tendre.

726. — XLIX. Item, VI tappiz de chapelle qui est en manière de sépulcre (3).

727. — L. Item, VI tappiz blancs du filé de Paris (4) ouvrés à roses.

728. — LI. Item, un tappiz à orenges.

729. — LII. Item, III couvertures de satin vermeil, qui furent prinses, en la garde Guillemin Ligier (5), d'une chambre de drap d'or à roses que fist pieça Perrin Pilot.

730. — LIII. Item, une chambre à enfans de tappicerie d'or et de laine ; c'est assavoir ciel, dossier et couverture du lit, couverture pour couche et IIII tappiz à tendre.

En la garde Guillemin Ligier.

731. — LIV. Premiers, une chambre de drap d'or à roses,

(1) Lapins.

(2) L'escot ou *baton escoté* est le baton noueux que le duc d'Orléans avait pris pour devise, à laquelle le duc de Bourgogne répondit en choisissant à son tour le rabot.

(3) En manière de tenture de chapelle funéraire, c'est-à-dire de couleur noire avec des larmes ou d'autres symboles funèbres.

(4) Voir n° 718.

(5) Un grand nombre des membres de cette famille Ligier furent au service de la famille d'Orléans, comme juges de ses terres, receveurs ou gardes de ses châteaux (B. N. Cab. des titres, pièces orig. 1179, n° 39914, 2 à 14).

bordée de velours vermeil; c'est assavoir ciel, dossier et couverture de lit.

732. — LV. Item, une chambre de drap d'or à molins qui fu feu beaux oncles de Bourgoingne; c'est assavoir ciel, dossier, couverture de lit et deux carreaux de meismes.

733. — LVI. Item, une autre chambre de cols de maslart (1) qui fut audit seigneur, avecques vi serges, paillées de vert et de blanc.

734. — LVII. Item, un tappiz ou sont figurez les vii Vices et vii Vertus (2).

735. — LVIII. Item, un viéz tappiz à or de la vie de vie (3).

736. — LIX. Item, un viéz dosseret (4) de drap d'or sur champ bleu, qui fu à feue belle tante d'Orliens.

737. — LX. Item, un couvertouer (5) d'ermines bordé de drap d'or, assis sur un champ d'escarlate vermeille.

738. — LXI. Item, un pavillon de soye d'Arraz en manière d'un espervier, entretaillé de blanc et de rouge (6).

739. — LXII. Item, vi carreaulx de drap de soye blanc viéz.

740. — LXIII. Item, x serges vermeilles.

741. — LXIV. Item, vi carreaux vuiz (7) de drap d'or, sur champ vermeil.

Toutes lesquelles parties dessus dictes, excepté celles qui sont signées en chief à une croix, et lesquéles nous avons par escript devers nous en un rolle de

(1) Le malart est le mâle de la canne, aussi bien domestique que sauvage. La tapisserie était semée de têtes de canards avec leurs cous coupés comme dans les figures de blason.

(2) Nous avons déjà vu n° 686 une tapisserie représentant ce sujet. (Voy. sur cette représentation les *Mémoires des antiquaires de France*, 1881: *Le tableau des Vertus et des Vices*, par J. Roman, p. 23.)

(3) La voie, le chemin de la vie.

(4) Un dossier.

(5) Une couverture de lit.

(6) On connaît la très ancienne réputation de la ville d'Arras pour la fabrication des tapisseries. La tente dont il est ici question était composée d'un quadrillé alternativement blanc et rouge comme les mailles d'un filet vulgairement nommé épervier.

(7) Probablement pour *viéz*, vieux.

papier, nous avons ordonné estre vendues par l'aviz de messire Gilet de Lengres (1), de maistre Guillaume Sizain (2) et de maistre Mariète, noz conseilliers et auditeurs de noz comptes.

De Recy.

B. N. Cab. des titres, pièces orig. 2154, n° 254 (Orléans IV). Ce document ne porte aucune date, mais il paraît peu postérieur à l'assassinat du duc Louis d'Orléans; on y énumère, en effet, des objets précieux cachés chez différents particuliers dévoués à la maison d'Orléans auxquels on les avait confiés de peur de les voir rillés.

XXXI. — 1408, 12 août.

Valentine, duchesse d'Orléans, comtesse de Blois et de Beaumont et dame de Coucy, ayant la garde et gouvernement de nostre très chier et très amé ainsné fils, Charles, duc dudit duché d'Orléans et de Valoys, et de nos autres enfans, à nos amés et féaulx gens de nos comptes, salut et dilection.

Nous voulons et vous mandons que des joyaulx de pierrie et autres choses qui s'ensuivent, c'est assavoir :

742. De quarante cinq saphirs de plusieurs sortes; deux ésmeraudes avec un camahieu; quatre petites perles; deux petis dyamans en deux chatons d'or; ung camahieu en un chaton d'or; soixante dix sept balais pesant iiiic viii caras; deux petis rubis; ladicte pierrie venue et yssue de plusieurs joyaulx et vaisselle de piéça fondue à la monnoye de Paris par l'ordonnance de feu notre très redoubté seigneur, dont Dieux ait l'âme;

743. De deux plas et une escuelle d'argent viellement dorés, signés lesdis deux plas de trois escus sur les bors aux armes de

(1) Ce personnage fut d'abord trésorier de la chapelle de Notre-Dame de Vauvert en Brie, appartenant au roi, et en même temps secrétaire du duc d'Orléans (1403). Il était dans les ordres; son sceau le représente en habits ecclésiastiques agenouillé en face de la Vierge (B. N. Cab. des titres, pièces orig. 741, n° 16920, 8 et 1644, n° 38181, 4).

(2) Nommé avec les mêmes titres dans le vol. 580 des Pièces orig. du Cab. des titres, n° 8383, 3.

notre dit feu seigneur, et ladite escuelle d'un escu seul auxdites armes, pesans ensemble neuf marcs, six onces, deux esterlins ob. d'argent doréz ;

Tous lesquelx joyaulx dessus dis nous avons eus et receus de notre amé et féal trésorier général Jehan Poulain, qui yceulx avoit en garde, pour en fère notre plaisir et voulenté et desquelz nous tenons pour contentés, vous d'iceulx tenés conte, et deschargéz de tout notre dit trésorier par rapportant ces présentes tant seulement, sans autre déclaration cu demande, nonobstant quelzconques ordonnances, mandemens ou deffenses au contraire. Donné à Blois, le xii^e jour d'aoust, l'an de grace mil quatre cens et huit.

<p style="text-align:center">Par Madame la Duchesse,
SAUVAIGE (1).</p>

XXXII. — 1408, 9 décembre.

744. Je, Marguerite, dame d'Anneville (2), confessous avoir receu de maistre Nicolas Bernart (3), par la main de maistre Pierre Sauvage, secrétaire de monseigneur le duc d'Orleans, la somme de cinquante-six livres cinq sols tournois; c'est assavoir xxxiii l. xv s. t. pour un dyament fait en guise de *ne m'oublie mie*, mis en un annel, que feue madame la duchesse d'Orléans, que Dieux absoille, eut de moy en achat; et xxii l. x s. t. pour un gobelet d'argent doré que feue madicte dame prist de moy en prest, lequel elle donna au chancelier du marquis de

(1) Pierre Sauvage, secrétaire du duc d'Orléans (1408), garde de ses coffres (1409), maître de la Maison Dieu de Beaugency (1410), argentier du duc d'Orléans (1415), maître et proviseur de l'Hôtel Dieu de Beaugency (1415), conseiller et garde des sceaux du duc d'Orléans (1440-1444). Ses appointements étaient de 240 livres tournois par an (B. N. Cab. des titres; pièces orig. 914, n° 20163, 14 = 975, n° 21976, 19 = 2644, n° 58833 de 5 à 32). Le document précédent se trouve dans le même dépôt, vol. 2156, n° 391 (Orléans, VI).

(2) La pièce qui suit celle-ci nous apprend que la dame d'Anneville se nommait Marguerite de Besons.

(3) Trésorier de la maison d'Orléans.

Bande (1). De *laquelle* somme de lvi l. v s. t. je me tiens pour contente et bien paiée, tesmoing mon scel (2) mis à ces présentes le ix{e} jour de décembre l'an mil iiii{c} et huit (3).

XXXIII. — 1409, 2 février.

Charles, duc d'Orléans et de Valois, conte de Blois et de Beaumont et seigneur de Coucy, à nos amés et féaulx gens de nos comptes, salut et dilection : Comme pour acquitter partie des debtes que feu nostre très redoubté seigneur, dont Dieux ait l'âme, povoit devoir, les joyaulx d'or et d'argent garnis de pierrerie dont les parties s'ensuivent, c'est assavoir :

745. Un ymage d'or d'un saint Jehan Baptiste, garny de deux ballais, deux saphirs et quatre grosses perles, assis sur un entablement d'argent doré, dont l'or de l'ymage poise ixm, 1° xv esterlins d'or et l'entablement vim iii° v esterlins.

746. Item, un autre joyaux d'or de sainte Katherine d'un costé, et de l'autre costé un mirouer, garny en tout de xv ballais, xiii saphirs et lxx perles.

747. Un tableau d'or d'une Annonciation de Notre-Dame, garny de deux petis ballais et de iic lxxii perles autour ; pesant ledit joyau de sainte Katherine cinq mars, demie once, et ledit tableau trois mars cinq onces.

748. Et un cornet d'or esmaillé pesant iiim iii° xvii esterlins ob. d'or garny de viii ballais et xxxvi perles ;

Ayant esté par notre ordonnance vendus, et délivrés par notre amé Jehan Poulain, nagaires nostre trésorier général, à Julien Simon, marchant demourant à Paris, le pris et somme de deux mille deux cens cinquante livres tournois, nous voulons et vous mandons que d'iceulx joyaulx, garnis comme dit est, vous tenés

(1) Probablement le marquis de Bade.
(2) Le sceau, encore suspendu à cette quittance, présente un écu parti a: un fascé de six pièces à un lambel au deux un aigle au vol abaissé.
(3) B. N. Cab. des titres, pièces orig. t. 323, n° 7032, 3.

quitte et deschargé ledit Jehan Poulain et les ostéz et effacéz de l'inventoire de nos joyaulx et vaisselle, en rapportant ces présentes tant seulement, nonobstant quelsconques ordonnances, mandemens et défenses à ce contraires (1). Donné en nostre chastel de Blois le 11ᵉ jour de fevrier l'an de grace mil CCCC et huit.

Par monseigneur le Duc,
Le sire de Montjoye (2) et messire Guillaume le Bouteiller (3) présens. Bernart (4).

XXXIV. — 1410, 12 septembre.

Cy après s'ensuit la vente de plusieurs joyaulx et vaisselle d'or et d'argent, garniz de pierrerie, venduz par Pierre Remer (5), trésorier général de Monseigneur le duc d'Orléans, par vertu de certaines lettres patentes dudit seigneur, présens maistre Denis Mariète, secrétaire et auditeur des comptes, Aubertin Baillefèvez (6), orfevre dudit seigneur.

A Jehan Tarenne, changeur et bourgois de Paris, xviii marcs

(1) Plusieurs de ces joyaux ont paru déjà dans les inventaires précédents.

(2) Louis, baron de Montjoye, conseiller, chambellan du roi de France et du duc d'Orléans, employé par ce dernier à plusieurs missions importantes (voy. *le Religieux de Saint-Denis*, III, p. 613). Il épousa en 1360 Jacquette de Glips et mourut en 1425. Guillaume, son père, avait épousé Catherine, comtesse de Neufchâtel.

(3) Guillaume Le Boutellier de Senlis, seigneur de Villedieu et de Chartrier, fils de Guy Le Boutellier, seigneur d'Ermenonville et de Blanche de Chauvigny; il fut gouverneur du Luxembourg pour le duc d'Orléans et épousa Jeanne de Meudon (Cab. des titres, 2158, n° 572).

(4) Jean Bernard ou Benart, dit Racaille, valet de chambre du roi et du duc d'Orléans; il reçut du roi le don de la terre d'Orfons près de Loches (B. N, Cab. des titres, pièces orig. 286, n° 6196, 2 à 5). Le document précédent se trouve au même dépôt, vol. 2156, n° 407 (Orléans, VI).

(5) Pierre Remer fut trésorier général du duc d'Orléans, de 1410 à 1420 au moins. Son sceau porte un écu chargé d'un sautoir engrelé cantonné de quatre merlettes (B. N. Cab. de titres, pièces orig. 914, n° 20163, 16 et 26-985, n° 21976, 20-3005, n° 66719, 22).

(6) Ce personnage qui signait *Albertyn de Bolyefabys*, est nommé dans la légende gravée autour de son signet *Baillafabis*, nom qui témoigne d'une origine méridionale. Il était orfèvre et valet de chambre du duc d'Orléans; il avait eu ces qualités au moins jusqu'en 1414.

une once, II esterlins ob. d'or, à lui venduz de xxIII^m I ob. d'or venuz et yssuz de deux ymages et un joyau d'or; c'est assavoir :

749. D'un ymage d'or d'un saint Andry sur un entablement d'argent doré, garni d'une croix traversanne (1), en laquelle a XIIII perles de compte, VIII balaiz et un petit balay en un châton hors ladicte croix et ou diadème de XIII perles, et y a un gros saphir faisant le mors de la chappe, pesant l'or, sans la pierrerie et entablement, IIII marcs XVII esterlins d'or.

750. D'un autre ymage d'or de saincte Marguerite avec le dragon, d'or, de quoy ledit ymage est porté sur un entablement d'argent doré garni d'un gros balay, V autres petis balaiz, V saphirs, XIII perles de diverses sortes, pesant l'or sans la pierrerie et entablement VIII^m I° V^e d'or.

751. Et d'un joyau d'or de massonnerie (2) à un sépulcre de Nostre Seigneur et à une croix d'or à un cruxefils d'anleveure, Nostre Dame et saint Jehan et plusieurs personnages; garni ledit joyau de VII^{xx} XVII perles entières de plusieurs sortes et III qui sont despéciées au desriver pour ce qu'elles estoient maciquées (3), de XXXI balaiz que granz que petiz, de XXXI saphirs que granz que petiz, de XVIII esmeraudes que grandes que petites, et IIII petis dyamens; pesant l'or dudit joyau sans la pierrerie XI^m d'or;

Pour tout l'or dessus dit XXIII^m II° II^e; lequel or a esté fondu en l'ostel de moy Aubertin en la présence dudit trésorier et dudit Denis, lequel est décheu au fondre de XIX esterlins ob. d'or; ainsi demeure de cler XXIIII^m I° II^e ob. comme dessus. A esté vendu audit Tarenne au pris de LVIII frans le marc s'il est trouvé de XX caraz et du plus plus et du moins moins, et lequel a esté touchié par les Généraulx Maistres des monnoyes à Paris et à esté trouvé à XIX caras III quars; vault le marc audit pris de

(1) Un sautoir.
(2) C'est-à-dire représentant un monument avec l'appareil de la construction.
(3) Probablement enfoncées dans de l'émail ou dans du mastic.

LVIII frans or à xx caraz LVII l. v. s. vi d. t.; valent lesdits xviii^m i^c ii^e ob............................ M X XXIX l. t.

752. A lui les entablements d'argent doré desdiz ymages de saint Andry et sainte Marguerite, pesant ensemble xiii^m iii^c ii^e ob., à lui vendus au feur de vii frans le marc; valent...................... iiii^{xx} xiii l. xiiii s. vii d. v.

753. A lui xxxvii balaiz : c'est assavoir xxxi, venuz et yssus du joyau d'or de maçonnerie, v autres venus et yssus de l'ymage saincte Marguerite, et le balay qui estoit seul en un chaton hors la croix de l'image saint Andry, dont dessus est faite mencion; pesans ensemble lesdiz xxxvii balais ii^c xxii caras, vendus chascun carat xxii s. vi d. t.; valent......... ii^c XLIX l. xv s. t.

754. A lui viii autres balais, dont il y a vii yssus dudit ymage saint Andry, et un de ladite sainte Marguerite, pesant ensemble iiii^{xx}, i carats, à lui vendus XL s. t. le carat; valent...................... viii^{xx} i l. t.

755. A lui xxxvi saphirs dont il en y a xxxi dudit joyau de massonnerie et un dudit ymage de sainte Marguerite, à lui vendus deux escus la pièce; valent...... iiii^{xx} i l. t.

756. A lui xvii esmeraudes et iiii petiz dyamens venuz et yssus dudit joyau de massonnerie, et le gros saphir qui faisoit le mors de la chappe dudit saint Andry, tout ce vendu ensemble................ vii^{xx} l. t.

757. A lui deux flacons d'argent doré esmailléz, en chacun trois testes enlevées, garnis de courroyes ferées au long de cxii pièces, que clox, que boucles, que mordans doréz et esmailléz, qui poisent, ra-

batu les tissus des courroyes à quoy ils pendent, selon ce que contenu est en la certiffication des Nottères, xL^m d'argent et furent peséz au pois et balances dudit Aubertin, et depuis et quant ils furent livréz audit Tarenne, furent peséz en son hostel et furent trouvéz pesans xxxix^m vii^c x^e d'argent seulement ; à lui venduz vii l. t. le marc; valent...................... ii^c lxxix l. xi s, iii d. t.

758. A lui une grant nef d'or par pièces; c'est assavoir le corps d'icelle garni autour d'ymages de haulte taille, et autour d'icelle xii ymages des xii Appostres, esmailléz de diverses couleurs, avecques deux chasteaux servans aux deux bous d'icelle nef, sur lesquels chasteaux a deux ymages l'un de Notre Dame et l'autre d'un Ange, pesans ensemble xxx^m vi^c...............

759. Item, de ladite nef une croix en manière de voste (1), sur laquelle a iiii Evangelistes esmailléz et iiii autres (2) non esmaillés, et sur ladicte voste une grant croix faicte en manière de voille esmaillée d'azur et sommée de fleur de liz d'or ; et un cruxefilz, et, dessus le bout dudit voille et croix, Dieu le père esmaillié, de plusieurs couleurs, tenant une pomme d'or (3) en sa main et un grant dyadème tout d'or; tout ce pesant ensemble avec les cordes d'or servant audit voille xix^m ii^c vii esterlins ob. d'or.

(1) C'est-à-dire que les huit personnages qui ornaient ce joyau étaient sous une voûte au-dessus de laquelle s'élevaient une grande bannière en forme de croix émaillée, un crucifix et huit anges.
(2) Peut-être les quatre grands prophètes.
(3) La boule du monde, sans doute.

760. Item de ladicte nef plusieurs autres personnages; c'est assavoir un empereur et un roy armés dont les harnoiz (1) d'iceulx sont d'argent; un ange armé dont le harnoiz est d'argent; deux autres ymages en façon de Dieu le père, esmailléz de plusieurs couleurs, et viii ymages de Addam et de Eve, esmaillez de blanc comme nuz, et un pillier d'or servant à ladicte nef; tout pesant ensemble ixm iiiio viic ob.

761. Item de ladicte nef vi grans pièces de plusieurs fueilles d'or où il y a pommes esmaillées de rouge cler avecques xii petiz arbrisseaux d'or émailléz, une petite serpent esmaillée de vert, tenant en sa gueulle une petite pomme esmaillée de rouge cler, avecques plusieurs pièces d'or de menu fretin (2) servant à ladicte nef, tout pesant ensemble iiim iiiio xvii esterlins ob.

762. Item, de ladicte nef ciii perles et demie grosses de compte de plusieurs sortes, dont il en y a xlviii en xlviii molinéz (3) d'or rivées ensemble deux à deux, et les autres chacune par soy, avecques lii pièces de fueillages d'or, et en chacune fueille iii perles avec le diadème du chief du cruxefils de ladicte croix, ouquel diadème a rivé iiii perles pesant ensemble perles et fueilles im vo xv esterlins.

(1) L'armure complète.
(2) De petite dimension.
(3) Ces perles étaient probablement placées au centre des quatre bras d'une petite croix d'or imitant les ailes d'un moulin à vent.

763. Item de ladicte nef xxxi balaiz de diverses sortes, pesans ensemble iii^{cc} iiii^{xx} ix caraz, qui font en poiz ii^o viii^e ob.

764. Item l'entablement de ladicte nef ouquel a vi tourelles, une terrasse esmaillée de vert avecques une tige d'arbre pour soustenir ladicte nef, tout d'argent doré, avec menu fretin d'argent servant audit entablement, tout pesant ensemble xxxii^m i^o v esterlins d'argent.

Pour tout, pour le poix de ladicte nef, c'est assavoir pour l'or et pierrerie, lxv^m i^o xvi est. et l'argent xxxii^m i^o v est., comme dit est.

Laquelle nef par l'ordonnance de mondit seigneur le Duc et de son conseil a esté remise sus et regarnie de ladicte pierrerie par ledit Aubertin afin qu'elle fust mieulx et plus chièrement vendue, et après ce qu'elle a esté mise sus, a esté trouvée pesant l'or et la pierrerie lxvi^m v est. et ledict entablement d'argent et les pièces servans à icelluy trouvé pesant xxxii^m ii^o d'argent; et laquelle nef ainsi garnie de la pierrerie dessus dicte et entablement dessus dit, après ce que elle a esté remise sus, comme dit est, a esté vendue audit Tarenne du consentement et accord de monsieur le Chancelier (1) et de monsieur de Fontaine (2),

(1) C'était alors Jean Davy.
(2) Jean de Fontaines, conseiller et chambellan du duc d'Orléans, employé par lui à plusieurs missions (1397) (B. N. Cab. des titres, pièces orig. 2154, n° 231 et 2158 n° 572); commanda un corps d'armée à Beaugé (voy. *le Religieux de Saint-Denis*, t. VI, p. 455-477); son sceau représente un écu semé de petits châteaux. Il vivait encore en 1411 (B. N. Cab. des titres, pièces orig. 2157 n° 471).

comme le plus pruffitable pour mondit Seigneur vii^{mil} frans (1), parmi ce qu'il en doit reprendre sur ce qui lui est deu par feu Monseigneur iii^m frans. Pour ce cy, pour la vente de ladicte nef.............. vii^m l. t.

765. A lui deux flacons d'or, en façon de coquilles de Saint Jaques, et une ance chacun tenant au corps, de deux serpens volans couronnés; chacun flacon au dessus d'une couronne que tiennent deux ymages assis sur deux orilliers (2) esmaillez de blanc, et en la pance de chacun un ymage d'anleveure tenant un bourdon sur une roche argentée et un autre couronné, d'un costé garni en la couronne de petiz balais, et de l'autre part un Charlemaine enlevé, assiz sur une terrasse de vert, et un saint Jaques yssant d'une nue, à un rouleau ou est escript: *Charles, va délivrer Espaigne* (3), garniz lesdiz deux flacons esdictes couronnes, l'un de vi saphirs de iiii balaiz et l'autre de vi saphirs, vi balais et de ix petites perles, excepté que en la couronne de l'un fault une troche de iii perles et en l'un des orilliers de l'autre une perle, pesant ensemble xli^m vi^o xv esterl. Venduz audit Tarenne de l'accord et consentement de mesdiz Seigneurs le Chancellier et sire de Fontaine au pris de

(1) C'est-à-dire environ 650,000 francs à la puissance actuelle de l'argent.
(2) Deux coussins.
(3) Cette pièce d'orfèvrerie est la mise en scène d'une légende bien connue, d'après laquelle Charlemagne aurait entrepris la conquête de l'Espagne pour obéir à un ordre de saint Jacques de Compostelle qui lui serait apparu pendant son sommeil (voy. *Les Épopées françaises*, par M. Gautier, t. III, p. 416 et suiv.).

LXI frans le marc; valent............... IIm Vc LII l. IX s. IIIe d. ob.

766. A lui un gobellet et un hanap d'or couvers; ledit gobellet poinçonné à l'entour et sur le couvescle de personnages qui jouent et de arbres; ou pié duquel gobellet a à l'entour VIII perles en III coupples deux saphirs et III balaiz; et entour le couvescle d'icellui XVIII perles en VI coupples, III saphirs et III balaiz, et, ou frételet dessus, un gros saphir et III perles pesant Vm IIo x est.; et ledit hanap poinçonné à branches et fueilles de rosier, et dessus le couvescle a VIII roses blanches garnies, c'est assavoir les II de II balaiz, les II de II saphirs et les autres IIII chacun de III perles, et le frételet garni de XII perles et un saphir dessus; et ledit hanap garni par dessoubs de XVI roses blanches, les IIII garnies de IIII balaiz, IIII de IIII saphirs et les VIII autres chacune de III perles, et le dessus du pié est esmaillé de blanc à bezans d'or. Pesant Vm Io XII est. ob. Venduz ensemble audit Tarenne............................. VIIIc l. t.

767. Audit Aubertin vm d'or venuz et yssuz de deux ymages et un joyau de maçonnerie dont l'or pesoit, rabatu le déchiet, XXIIIm Io II est. ob. dont a esté vendu à Tarenne, comme cy dessus est faict mencion en la première partie, XVIIIm Io IIe ob., lequel a esté touché par les Généraulx maistres des monnoyes à Paris, comme plus applain est déclairé en ladicte partie, et trouvé à XIX caraz III quars; vault le marc au pris de LVIII f. or à XX caraz,

LVII l. v s. vi d. t; vallent lesdicts v marcs. IIc IIIIxxVI t. VII s. VI dt.

768. A maistre Jehan de Villebresme (1), secrétaire et notaire du Roy nostre Seigneur, pour un balay venu et yssu d'un ymage de saint Andry, avecques v perles d'iceliui ymage, dont mencion est faicte cy devant sur la première partie de Jehan Tarenne, ledit balay pesant VIII caraz, à lui vendu au pris de deux frans le carat; valent XVI f., et lesdictes v perles XXV f. Pour ce, pour tout XLI l. t.

769. A Regnaut Pizdöe (2), changeur et bourgoiz de Paris, un gobellet et une esguiére d'or esmaillée tout à l'entour de fleurs de *Ne m'obliez mie* et d'Anges, garniz c'est assavoir le couvescle dudit gobellet tout à l'entour de CXIX perles que unes que autres, un petit balay sur le frételet, et ladicte esguière de CI perles, I saphir et I balay pesant ensemble VIIIm IIIIo cinq esterlins, venduz audit Regnault au pris de LXXI frans le marc or et pierrerie; valent VIc v l. XIII s. IIII d.ob.t.

770. A lui un ymage d'or d'un saint George sur une terrasse d'argent esmaillée de vert, et au dessoubs d'icelle terrasse a IX pilliers d'argent doré et entre iceulx pilliers a une dame d'or esmaillée

(1) Ce personnage, probablement fils de Michel de Villebresme, bourgeois de Blois en 1375, fut d'abord clerc des trésoriers des guerres (1376), puis secrétaire du duc d'Orléans (1402), notaire et secrétaire du roi et conseiller au parlement (1407-1458). Il était dans les ordres et archidiacre de Blois. Son sceau porte un écu au griffon ailé et tortillé (B. N. Cab. des titres, pièces orig. 3005, n° 66719, 3 à 40).

(2) Nous trouvons Jean Pizdöe, valet de chambre du duc d'Orléans en 1394 (B. N. Cab. des titres 2153, n° 208). Peut-être Regnaud Pizdöe était-il son fils.

de blanc et un petit mouton; garni ledit ymage en la targe (1) d'un gros balay, viii grosses perles et ailleurs, tant en escharpe, sainture, dyadéme et espée, de xv petiz balaiz, iiii saphirs et xlix perles que unes que autres pesant xiii^m 1° v^e. Vendu audict Régnault ainsi qu'il est garni, comme le plus offrant.............. v^c lxii l. x st.

771. A lui un chappel d'or garni de xiiii fermaulx, vii grans, vii petiz; les grans garniz chacun de iiii saphirs, iiii grosses perles et un ballay ou millieu, et les vii petiz de iiii balaiz chacun et une grosse perle; pesans ensemble ii^m vii^o xii esterlins; à lui vendu si comme il est.. xi^c l. tr.

772. A lui lvii perles du nombre de ix^{xx}xvii perles bonnes et yssues de deux ymages, l'un de saint Andry, et l'autre de sainte Marguerite et d'un joyau d'or de maçonnerie, dont cy dessus est faicte mencion sur la partie de Jehan Tarenne; à lui venduz; cestuiz valent............ cxii l. x st.

773. Au roy de Navarre un hanap et une esguière d'or seméz de fleurs esmaillées de blanc et de rouge cler et poinçonnéz, garniz les deux de iiii^{xx} viii perles, xiiii saphirs et x balaiz et failloit en ladicte esguière quand elle fut apportée deux saphirs; pesant ensemble lesdicts hanap et esguière avec ladicte pierrerie viii^m v° x esterl. A lui venduz au prix de iiii^{xx} frans le marc par Audry Marsaye, courtier, valent..................... v^c iiii^{xx} xv l. t.

(1) Le bouclier que portait saint Georges.

774. A lui un petit hanap d'or, poinçonné à vvv teurterelles, et ou frételet d'icellui a vi perles et vii saphirs ; pesant ii^m vi^c xvii esterlins ob. Vendu au pris de lx frans le marc par ledit Marsaye...... viii^xx xi l. xi s. vi d. t

775. A Jehan Le Mareschal (1), maistre particulier de la monnoye de Paris, les parties qui ensuivent ; c'est assavoir : vi tasses d'or à pié, armoyées ou fons aux armes de mondit seigneur, lesquelles furent par avant armoyées aux armes de feue madame la Duchesse, pesant ensemble viii^m vii^c v esterl. ;

776. Item, six tasses d'or esmaillées ou fons aux armes de mondit seigneur, lesquelles furent par avant armoyées comme dessus ; pesant xi^m iii^c xv esterlins ;

777. Item, deux poz d'or esmailléz sur les couvescles aux armes de mondit seigneur, pesant xv^m vii^c vii^e ob.

778. Item, une esguière d'or, poinçonnée à oizeaulx, à trois biberons (2) et le pié de dessoubz à coulombes et à fenestres (3) ; pesant ii^m v^c ii esterl.

779. Item, deux bacins d'or esmailléz ou fons par dedans à esmaulx en façon d'esmaulx de plitie (4) et a en chacun bacin un esmaulx ; pesant à tout lesdis esmaulx xviii^m iii^c iiii esterl., selon le poix de l'in-

(1) Ce personnage était maître particulier de la monnaie de Paris depuis 1374 au moins (*Documents relatifs à l'histoire de la monnaie*, par M. de Saulcy, t. I, p. 333, 545).

(2) A trois becs, ou plutôt à goulot tréflé.

(3) C'est-à-dire que le pied était orné de colonnes entre lesquelles s'ouvraient des fenêtres.

(4) *Plitie* doit avoir le même sens que *plitte* ou *plique*, c'est-à-dire fait pour être appliqué ou vissé. (Laborde, *Glossaire*.)

ventoire fait, par les notaires du Chastellet, dont les esmaulx ont esté ostés et sont demourez devers ledit Aubertin, et poisent Im IIIo XII esterl. ob. Reste que poise l'or desdiz bacins selon ledit inventoire XVIm VIIo XI est. ob.

780. Item, un dragouer (1), avecques le pié, lequel pié estoit à Paris en l'ostel dudit Aubertin, pesant XIIm IIo V esterl.

Lesquelles parties, pesans ensemble, sur tout rabatu les diz esmaulx, LXVIIm Io VI esterl., ont esté livrées à ladicte Monnoye de Paris par ledit trésorier pour monnoyer en escuz d'or, et ont esté trouvées, au poix et balance dudit maistre particulier, pesans LXVIIm Io XV esterl., dont il a esté chevi et accordé audit maistre pour le déchiet du fondre et d'esclater les esmaulx qui estoient aux tasses, aux poz et au dragouer, à I esterlin pour chacun marc, valent III o VII est.

Ainsi demeure de cler et nect soixante six marcs six onces, huit esterlins d'or, lequel a esté touchié en la chambre des monnoyes ou palais à Paris par les Généraulx maistres de ladicte monnoye en la présence des dessus diz, trouvé revenant à XX caraz; vault le marc au feur de LXVIII l. X s. t. le marc d'or fin LVII l. I s. VIII d. t.; valent.................... IIIm VIIIc XIII l. III s. IIII dt.

781. A Sevestre Trente (2), marchant

(1) Bonbonnière à couvercle dans laquelle on mettait des sucreries, des épices et des confitures sèches.

(2) M. Francisque Michel, dans ses recherches sur la fabrication des étoffes d'or et d'argent (t. II, p. 203), cite un Bauduche Trente, de Luques, qui vend en 1412 du velours au duc de Bourgogne.

de Luques, demourant à Paris, uns tableaux d'or doubles, à demi ront (1), esmailléz par dehors, et dedens est le cruxifiement et sépulcre de Nostre Seigneur; environnés lesdits tableaux de huit balais, huit saphirs et xlviii perles, pendans a deux chénètes d'or qui tiennent un angelot, pesant ii^m vi^o vii esterl., ob.

782. Item, un tableau d'or du baptisement Nostre Seigneur, garni de cinq balais, cinq saphirs et xx perles, pesant iiii^m iii^o xii esterl.

783. Item, un grant tableau d'or du cruxifiement Nostre Seigneur à plusieurs personnages, garni de vii^{xx} perles que grosses que menues, d'un petit balay, trois dyamens et deux camahieux, pesant x^m ii^o xi esterlins.

784. Item, un tableau d'or d'une Annonciation Nostre Dame d'enleveure, garni de xxviii grosses perles, sept balais et sept saphirs, et y a un fermail d'or à quoy ledit tableau pent, garni de cinq autres perles et un balay pesant iii^m ii^e ob.

785. Item, un autre tableau d'or d'une Annonciation Nostre Dame, garni en tout de xlii grosses perles, cinq balais et six saphirs, pesant i^m vii onces.

786. Item, un tableau d'or d'une ymage saincte Katherine, garni de iiii^{xx} i^e perles, vii balais, vi saphirs, deux camahieux et un grenat en la couronne, pesant ix^m vii^o x esterlins.

(1) Tableaux s'ouvrant en deux parties et cintrés par le haut.

787. Item, un tableau d'or d'une Trinité, garni de xi balaiz et xxxix perles, pesant iiii^m iiii^o ii^e ob.

788. Item, un autre tableau d'or ront d'une ymage Nostre Dame tenant son enfant, et son Couronnement dessus, garni de xxi perles que grosses que menues, et un balaiz, pesant ii^m ii^o ii esterl. ob. Lesquielx huit tableaux, garniz comme dessus, ont esté venduz audit Sevestre, comme le plus offrant, parmi ce qu'il devoit estre paié de tout ce qu'il estoit deu à lui et Laurens Caignal, lequel estoit son facteur, pour ce cy quant à recepte.. iiii^m v^c lt.

Sachent tuit que nous Denis Mariète, secrétaire et auditeur des comptes de monseigneur le duc d'Orléans, et Aubertin Baillefèves, orfèvre de mondit seigneur, certiffions, par ces présentes, à tous à qui il appartiendra, avoir esté présens avec Pierre Rémer, trésorier général de mondit seigneur, à la vendicion et distribucion de tous les joyaulx et vaisselle cy dessus declairéz, lesquielx joyaulx et vaisselle ont esté trouvez ou poiz et garniz de la pierrerie dessus déclairée et venduz par ledit Pierre Remer aux personnes et pour les pris et sommes cy dessus specifiées et déclairées, montans, en la somme toute, vint quatre mil trois cens trente cinq livres six solz neuf deniers tournois. En tesmoing de ce nous avons signé ceste présente certification de noz saings manuelz cy mis le xii^e jour de septembre l'an mil CCCC et dix.

<div style="text-align:right">MARIETE, ALBERTYN DE BOLYEFABYS.</div>

B. N. Cab. des titres, pièces orig. 2157, n° 450 (Orléans, VII).

XXXV. — 1411, 9 janvier.

Charles, duc d'Orléans, de Valois, conte de Blois et de Beaumont et seigneur de Coucy, à nostre amé et féal trésorier général Pierre Remer, salut et dilection. Nous voulons et vous mandons que des deniers de noz finances vous paiéz, bailléz et delivréz à nostre amé et féal secrétaire et garde de noz coffres maistre Pierre Sauvage, la somme de quatorze cens soixante dix huit livres, quatre sols, sept deniers poitevins tournois, laquelle nous par l'advis et délibération de nostre conseil lui avons ordonné estre baillée et délivrée pour le paiement de certains joyaulx et vaisselle que nous avons nagaires fait prendre de Regnaut Pizdöe et Aubertin Baillefève, nostre orfèvre, marchans demourans à Paris, et par nos donnés aux estraines le premier jour de ce présent mois de janvier par la manière qui s'ensuit. C'est assavoir :

789. Pour un fermail d'or garni de cinq bonnes perles, d'un dyament neuf et d'un rubi ou milieu, prins dudit Aubertin, donné et envoié aux estraines à nostre très chier et très amé cousin le duc de Bourbonnois (1)............. IIIIc L l. t.

790. Pour un autre petit fermaillet d'or d'un ruby environné de cinq grosses perles, prins dudit Pizdöe, envoyé à notre très chière et très amée cousine damoiselle Bonne (2), fille de nostre très chier et très amé cousin le conte d'Armignac (3)....... VIIIxxVIII l. xxv st.

791. Pour un autre fermail d'or, garni de

(1) Louis de Bourbon, duc de Bourbon, comte de Forez, mari d'Anne de Clermont, dauphine d'Auvergne (1371); il mourut le 19 août 1410.

(2) Elle était fille de Bernard d'Armagnac et de Bonne de Berry. Elle épousa Charles d'Orléans en deuxièmes noces et mourut en 1415.

(3) Bernard d'Armagnac, connétable de France, comte d'Armagnac et de Rodez, mari de Bonne de France, fille du duc de Berry ; il fut assassiné en 1418.

vi perles et d'un balay ou milieu, prins dudit Aubertin et donné au petit hermite de la Sayére qui les estraines de nostre dit cousin nous a apportées LVI l. v st.

792. Pour ung annel d'or d'un ruby à une petite coronette d'une esmeraude dessus, prins dudit Aubertin et donné à nostre très chier et très amé frère le conte de Vertus.. IIc l. t.

793. Pour ung autre annel d'une esmeraude en manière de bouteille, enmy de deux dyamens (1), prins dudit Aubertin et donnéz à nostre très chier et très amé frère le conte d'Angolesme XXXVI l. t.

794. Pour une fleur d'un dyament prins dudit Regnaut Pizdöe et donnée à nostre très chière et très amée seur damoiselle Marguerite XXXI l. x st.

795. Pour ung annel d'un dyament ront à quarrés eslevé, prins dudit Aubertin et donné à nostre très chière et très amée fille damoiselle Jehanne (2) du pris de xx escus ; valent...................... XVII l. x st.

796. Trois anneaulx de trois dyamens, l'un en manière d'un escusson donné à nostre amé et féal conseiller messire Guillaume Le Boutillier, et les deux autres chacun en manière d'un tablet, du pris chacun de ix escus, donnéz à nos améz et féaulx chancellier et conseillers messire Jehan Davy et le sire de Fontaines, montant lesditz trois anneaulx........................... XXX l. VII s. VI d. t.

797. Pour trois dyamens, deux pointuz et

(1) Entre deux diamants.
(2) Elle épousa le duc d'Alençon en 1421 et mourut en 1432.

ung quarré, prins dudit Pizdöe et donnés l'un au sire de Mortemar (1), l'autre au sire de Montbazon (2) et l'autre au sire de Juch (3), anglois, de chacun xvi escus; valent....... LIIII l. t.

798. Pour deux anneaulx et deux dyamens à fleurettes prins dudit Aubertin, l'un donné à la femme de nostre amé et féal chancellier messire Jehan Davy, et l'autre à maistre Guillaume Cousinot (4), nostre conseiller, au pris chacun xii escus........ xxvii l. t.

799. Pour six dyamens pointus, liéz en or (5), comme dessus prins dudit Aubertin, les trois du prix de iiii escus la pièce, et les autres trois du pris de chacun trois escus donnés ausdictes estraines à gentilzhommes, chevaliers et escuiers de nostre hostel; montent................................. xxiii l. xii s. vi d. t.

800. Pour vint ung dyamens liéz comme dessus, de iiii escus la pièce, prins dudit Régnaut Pizdöe, et donnés à chevaliers et escuiers de nostre dit hostel............. iiiixx xiiii l. x st.

801. Pour douze verges d'or du pris d'un escu la pièce prinses dudit Pizdöe et donnés

(1) Jean de Rochechouart, seigneur de Mortemart, fils d'Aimery de Rochechouart et de Jeanne d'Angle; il épousa successivement Jeanne Turpin et Jeanne de Torsay et mourut en 1444.

(2) Guillaume de Craon, vicomte de Châteaudun, seigneur de Montbazon, fils de Guillaume de Craon et de Marguerite de Flandre; il épousa Jeanne de Montbazon et mourut vers 1410.

(3) Jean de Juch, chevalier, fils d'Hervé, était breton et non anglais : il servit de 1373 à 1415; sa Montre se compose de deux chevaliers et huit écuyers (B. N. Cab. des titres, pièces orig. 1597, n° 36702, 2 à 7).

(4) Ce personnage, licencié ès lois, fut conseiller de la duchesse d'Orléans (1408), conseiller du roi et chancelier du duc d'Orléans (1415); il vivait encore en 1436, et porta la parole contre le duc de Bourgogne après le meurtre de Louis d'Orléans. Son sceau représente un écu, chargé d'un chevron accompagné de deux coquilles de saint Jacques et d'un lion (*ibid.*, 914, n° 20163, 2 à 23). Il a écrit des Chroniques plusieurs fois publiées.

(5) Dans des montures d'or.

ausdictes estraines à nostre voulenté et plaisir à serviteurs de nostre hostel.......... xiii l. x st.

802. Pour six boursètes de fil d'argent blanc du pris chacune de ii escus prinses dudit Pizdöe et donnéés aus estraines comme dessus....................... xiii l. x st.

803. Pour dix huit tasses d'argent verrées, pesant xxxv^m v^c xvii esterlins au pris de vii l. iii s. p. le marc, montant ii^c lxi l. xiiii s. vii d. poitevine tournois, prinses dudit Regnaut Pizdöe et données ausdictes estraines à nos amés et féaulx chambellans le sire de Chaumont (1), le sire de Gaules (2) et Jacques du Peschin (3), à chacun d'eulx six tasses.

Montent toutes lesdictes parties ladicte somme de...................... xiiii^c lxxxiii l. iii s. vii d. poitevine tournois.

Et par rapportant ces présentes tant seulement et quictance de nostredit secrétaire, nous voulons ladicte somme de xiiii^c lxxviii l. iii s. vii d. poitevine tournois estre allouée en voz comptes et rabattues de vostre recepte, par noz amés et féaulx gens de noz comptes sans aucun contredit, non obstans ordonnances, mandemens ou deffenses quelconques à ce contraires. Donné à Blois le ix^e jour de janvier l'an de grace mil CCCC et dix.

 Par Monseigneur le Duc, etc.
 Perrier.

B. N. Cab. des titres, pièces orig. 2157, n° 459 (Orléans, vii).

(1) Hue d'Amboise, seigneur de Chaumont, fils de Jean d'Amboise et de Jeanne de Beaumont; il épousa Anne de Saint-Véran et fut tué à Azincourt.

(2) Jean de Gaules, chambellan du duc d'Orléans, qui, suivant *le Religieux de Saint-Denis*, fut chargé par Louis d'Orléans de s'emparer du pont de Charenton (T. III, p. 335).

(3) Je n'ai recueilli aucun renseignement biographique sur ce personnage, dont le rédacteur du catalogue Joursanvault (n° 311) a lu le nom Perchin. Il commandait en 1485 une compagnie de trente chevaliers et de deux cent quatre-vingt-dix-huit écuyers.

XXXVI. — 1411, 19 février.

804. Charles, duc d'Orléans et de Valois, conte de Blois et Beaumont et seigneur de Coucy, à nostre amé et féal trésorier général Pierre Remer, salut et dilection. Nous voulons et vous mandons que des deniers de nos finances vous bailliez et délivrez à nostre bien amé orfèvre et varlet de chambre Aubertin Baillefève, la somme de cent neuf livres neuf sols six deniers tournois, en laquelle nous lui sommes tenus par compte fait avecques lui de nostre ordonnance et commandement par vous trésorier et maistre Denis Mariète, auditeur de la chambre de nos comptes; c'est assavoir pour six onces neuf esterlins d'or à xix caras trois quars, qu'il a mis du sien pour refaire une grant neef d'or, par l'ordonnance de Nous et de nostre Conseil ja piéçà rompue et mise par pièces pour porter plus aisément de Blois à Paris. Monter ledit or, xlvii xii s. t.; pour quinze esterlins d'argent xii s. vi d. t.; pour deux esterlins demi de fuilles à balaiz (1) pour mettre et enchacier les balais de ladicte neef, c s. t. et pour la façon d'icelle neef lvi t. v s. t.

Et, par rapportant ces présentes avecques quittance tant seulement dudit Aubertin, nous voulons ladicte somme de cix t. ix s. vi d. t., estre allouée en vos comptes et rabatue de vostre recepte partout où il appartiendra, sans aucun contredit, non obstans ordonnances, mandemens ou deffenses quelconques, à ce contraires. Donné à Blois, le 19 jour de février, l'an de grace mil cccc et dix. Par Monseigueur le duc et son conseil ou quel vous, Monsieur d'arcevesque de Sens (2) et monseigneur de Chartier esties.

<div style="text-align:right">P. Sauvage.</div>

B. N. Cab. des titres, pièces orig. t. 383, 8423, n° 2.

(1) De feuilles d'argent pour enchâsser les rubis balais de la nef.
(2) Jean de Montaigu, archevêque de Sens, 1406-1415.

XXXVII. — 1411, 22 avril.

Saichent tuit que je Nicolas Cosme, marchant de Luques, demourant à Paris, confesse comme hault et puissant prince monseigneur le duc d'Orléans, par ses lettres, me ait vendu, cédé et transporté et fait bailler et délivrer les joyaux qui s'ensuivent; c'est assavoir :

805. Un colier d'or plat à ung fermail où pendent deux cossètes, auquel a ung balay, ung dyament, cinq perles; et autour d'icelui colier sept balaz, sept saphirs et cinquante six perles de compte; pesant IIIIm.

806. Un chapeau d'or à xx fermaux de menues perles autour, et y en fault une; és dix a en chacun quatre balaz et une grosse perle au milieu et cinq petiz dyamens, et fault ung balay; et és autres dix a en chacun I saphir environné de perles; pesant IIIIm.

807. Ung poitrail (1) d'or fait à Y griez (2), à xxIIII balaz et xxIIII trosses de perles, chacune de III perles, et xxIIII autres perles chacune à part soy; pesant IIm Io.

808. Ung demi saint d'or, de pierrerie, auquel a une boucle à III saphirs, II perles et ou mordant III balaz et III perles, et pend audit mordant une chaienne, au bout de laquelle a I gros saphir et xVIII petiz fermaillèz, dont és neuf a en chacun un balay et v perles, et és autres IX ung saphir, cinq perles et deux perles hors euvre, pesant Im IIIo et demie.

809. Ung balay et I saphir enchaciés et dix perles de compte (3).

810. Ung couvercle d'or pour VI hanaps (4), pesant IIm vo.

(1) Le poitrail est évidemment un bijou fait pour orner la poitrine; je doute fort que ce fût une pièce métallique; ce devait être une étoffe richement brodée et ornée de pierreries.

(2) Y grecs. Peut-être l'initiale du nom de Jésus.

(3) Perles de moyenne grosseur qui se vendaient au poids.

(4) Soit qu'il s'agisse de six hanaps de même dimension et indépendants, soit de cinq gobelets sans pieds pouvant entrer l'un dans l'autre et contenus dans la coupe d'un hanap.

811. Une atache d'or (1) en six pièces; l'une de xix trosses de perles chacune de v perles, et fault ii perles, viii balaz, viii saffirs; une autre pièce de trois trosses à v perles chacune, deux saphirs, i balay; une autre plus petite trosses de v perles, i saphir et i balay. Une boucle de mesmes à trois trosses chacune de v perles, deux balaz et i saphir. Une pièce à un petit grenat, x perles et une autre de mesmes à x perles à une esmeraude; pesant im iiiio.

812. Ung demi saint d'or à pierrerie, ou il y a en la boucle i mordant, à chacun i saphir, iii balaz, ix perles; et du long dudit demi saint viii balaz, viii saphirs, xvi trosses de perles chacune de iiii perles et au bout de la chayennette i balay : pesant im et demi.

813. Ung colier d'or plat à ung fermail ou pend ii cossettes, auquel a i balay, i dyament, v perles, et autour d'icelui colier à vii balaz, vii saphirs et lvi perles de compte; pesant iiim.

Pour le pris et somme de deux mille deux cens cinquante livres tournois. C'est assavoir xvic lix l. t. que j'ay baillé comptant à son trésorier général; iiic l. t. dont j'avoye esté assigné par honnorable homme et saiges messires Giles de Langres, trésorier du Vivier en Brye, et maistre Guillaume Syzain et maistre Denis Mariette, lors commis par feu madame la duchesse d'Orléans sur le paiement et aquid de ses debtes, sur Baude de Guy qui le devoit à icelle dame. De laquelle assignation appert par lettre des dessus diz, laquelle lettre j'ay rendue aux gens de mondit seigneur le Duc, et néantmoins me suis chargiez de les pourchasser au prouffit de mondit seigneur envers ledit Baude et de ce faire mon léal pouvoir, et iic iiiixx xi l. t. en quoy feue madicte dame m'estoit tenue pour denrées et marchandises par moy livrées à Tassin Le Doyen (2), lors son argentier, dont je

(1) Il s'agit ici d'une chaînette à laquelle étaient enfilés des boutons d'or ornés de pierres fines et de perles.

(2) Tassin le Doyen, receveur des finances de la duchesse d'Orléans en 1403, son argentier jusqu'en 1408 (B. N. Cab. des titres, pièces orig. 1026, n° 23,480 de 2 à 7).

estoie porté en debte, et d'icelle somme me tiens pour content et satisfait. Que pour contemplacion de mondit seigneur, lui voulans en ce complaire, veil et me consens que mondit seigneur le Duc en son certain commandement, non obstant ladicte vente desdicts joiaux, puisse ravoir et racheter yceulx joyaux ès prix et qualitéz dessus déclairées parmi, moy payant ladicte somme de IIm IIc L l. t. comptant dedens la fin de vi moiz prouchainement venans à compter de la date de ces présentes, et promès la foy et le serment de mon corps et soubz hypothèques et obligation de tous mes biens présens et avenir, lesquels quant j'ai soubmis à toutes juridictions ou ils pourront estre trouvéz dont la teneur de ces présentes en aucune manière, et renoncé à toutes caustelles et cavilacions dont je me pourrois aider, et d'abondant veil que ces présentes sortissent tel effet quant aux choses dessus dites comme si elles estoient faictes et passées soubz le séel du Chastellet de Paris. Et ou cas que dedens ledit temps je ne seroie paié de ladicte somme, je puis vendre et adevérer sans offense et faire mon prouffit desdits joyaux, pourveu que ce, par marchans en ce cougnoissans, appelé à ce Regnaut Pizdöe, valet de chambre de mondit seigneur le Duc, ou autre personne des gens de mondit seigneur, iceulx joyaux estoient plus vendus et oultre valoir ladicte somme de IIm IIc L l. t. je promès rendre et paier le surplus à mondit seigneur le Duc ou à son dit trésorier; et, se moins valoient, mondit seigneur tenu à moy du surplus moins valant. En tesmoing de ce j'ay signé ceste lettre de mon signet et soubz escripte de mon seing manuel, qui fut faite le XXIIe jour d'avril l'an mil CCCC et onze après Pasques.

<div align="right">COMY.</div>

B. N. Cab. des titres, pièces orig. 2157, n° 469 (Orléans VII).

XXXVIII. — 1414, 24 juillet.

814. Charles, duc d'Orléans et de Valois, conte de Blois et de Beaumont et seigneur de Coucy, à nostre amé et féal trésorier

général Pierre Remer, salut et dilection. Comme nagaires par nostre ordonnance et commandement, vostre bien amé orfèvre et varlet de chambre Aubertin Boillefève ait achaté pour nous à Paris, et nous ait envoyé par deçà un annel d'or, garny d'un diament plat triangle (1), ou pois de vint quatre escus, lequel annel est escript par dedens de letre bleue en alement, et lequel nous avons eu et reçeu et nous en tenons pour contens; nous voulons et vous mandons que des deniers de nos finances vous bailliez et délivrez audit Aubertin ladite somme de xxiiii escus pour paiement dudit annel et dyament. Et, par reportant ces présentes et quictance sur ce dudit Aubertin ou de celui qui a vendu ledit annel, nous voulons ladicte somme de xxiiii escus estre alloée en vos comptes et rabatue de vostre recepte par nos amés et féaulx gens de nos comptes, sans aucun contredit, non obstans ordonnances, mandemens ou deffenses à ce contraires. Donné en l'ost de Monseigneur le Roi devant Arraz (2), le xxiiii jour de juillet l'an de grace mil cccc et quatorze.

Par Monseigneur le duc, Monsieur de Saint-Chartier, et autres présens.

P. SAUVAGE.

B. N. Cab. des titres, pièces orig. t. 383, 8423 n° 4.

XXXIX. — 1414, 10 octobre.

815. Charles, duc d'Orléans et de Valois, conte de Blois et de Beaumont et seigneur de Coucy, a nostre amé et féal trésorier général Pierre Remer, salut et dilection. Nous voulons et vous mandons que des deniers de nos finances, vous baillez et délivrez à nostre bien amé orfèvre et varlet de chambre Aubertin de Boillefève, la somme de vingt-neuf livres sept deniers maille

(1) Triangulaire.
(2) Le duc de Bourgogne s'étant approché de Paris, le Dauphin en sortit, le poursuivit en Picardie et mit le siège devant Arras. Le siège d'Arras dura six semaines, et, la ville n'ayant pu être prise, il s'en suivit un traité de paix entre le Dauphin et le duc de Bourgogne.

tournois, en laquelle nous lui sommes tenus pour un colier de camail (1) en argent à un porc espy d'or, pesant, c'est assavoir ledit colier 1^m v^o ii^c ob. Au pris de vii l. t. iii s. pour le marc, valent xi t. xv s. vii d. ob. t. Et ledit porc espy d'or, pesant cinq esterlins à lxxii l. t. le marc, valent xlv s. t. Et pour la façon dudit colier xv l. t. qui sont ladicte somme de xxix t. vii d. ob. t. Lequel colier nous avons fait prendre et achater dudit Aubertin, et icellui donné à Eusson, escuier, parent du marquis de Ferrare, pour considération des bons et agréables services qu'il nous a fais ou temps passé, et espérons que encore face ou temps à venir (2). Et par rapportant ces présentes et quictances dudit Aubertin, nous voulons et mandons ladicte somme de xxix l. vii d. ob. t. estre alloée en vos comptes et rabatue de vostre recepte par nos amés et féaulx gens de nos comptes, sans aucun contredit, non obstans ordonnances, mandemens ou deffenses, à ce contraires. Donné à Sainct-Denis le x^e jour d'octobre l'an de grace mil cccc et quatorze.

Par monseigneur le duc en son Conseil, où vous, l'évesque de Soissons (3), le Sire de Gaules et maistre Nicole le Duc, estiès.

<div style="text-align:right">P. Sauvage.</div>

B. N. Cab. des titres, pièces orig. t. 383, 8423 n° 5.

(1) *Collier de camail*, collier porté d'une épaule à l'autre comme un collier d'ordre et non autour du cou.

(2) Il existe dans le même volume 383, dossier 8423, toute une série d'ordonnances semblables témoignant de la remise de colliers pareils à plusieurs gentilshommes de la suite du duc d'Orléans, du roi, du duc de Berri, etc. M. de Montmor ; Guillaume de Champgiraud ; Louis de Villars ; Jean de Margeriel, dit Bobin ; Bertrand de Rye ; Jean de Montmirail ; Guillaume Caronys ; Jean de Charay ; Robert de Laire ; Jaquet Le Moyne ; le Bâtard d'Orléans ; Henriet Portel ; Pons de Beyssac ; Barthélemy de Villiers ; Louis de Trou ; Louis de Cramail. (N^{os} 6, 9, 10, 12, 14, 16, 17, 23, 24, 25, 26, 28, 29, 30 et 31.)

(3) Nicolas Graibert, évêque de Soissons, 1414-1422.

XL. — 1415, 12 février.

816. Je, Pierre du Saillant (1), escuier d'escuirie de monseigneur le duc d'Orléans, certiffie à tous à qui il appartiendra que Thierry Fortdou dit Bazelle (2), orfèvre, demourant à Paris, a baillé et délivré pour le fait de l'escuirie de mondit seigneur et pour les joustes qui ont esté faictes en l'hostel de Saint Pol à Paris en ce présent mois de février, pour mettre sur les plates (3) de mondit seigneur, une sair.ture de lecton argentié faicte en façon de girons feuillés, contenant xxiiii pièces et en chascune d'icelles pièces avoit un bloquet de lecton en manière d'escot à petites cheynètes; et une autre grant cheyne de semblable lecton argentié faicte en manière d'escherpe, en laquelle avoit iiic grans feuilles pendans. Lesquelles choses ont esté achetées de lui le pris de quarante cinq livres tournois, tesmoin mon scel, cy mis le xiie jour dudit mois de fevrier l'an mil CCCXIIII.

B. N. Cab. des titres, pièces orig. 2606, n° 58009, 52.

XLI. — 1415, 22 février.

Je Pierre de Saillant, escuier d'escuirie de monseigneur le duc d'Orléans, certiffie à tous qu'il appartiendra que Aubertin Baillefèves, orfèvre et varlet de chambre de mondit sei-

(1) Ce personnage était écuyer du duc d'Orléans au moins depuis 1408 (B. N. Cab. des titres, pièces orig. 2606, n° 58009, 4 à 34). Le duc donna un gobelet d'argent à son frère le jour où il chanta sa première messe, 1413 (Joursanvault, p. 82); ce frère se nommait probablement Guillaume et était prieur de Nontron (Cab. des titres, Pièces orig. 2606, n° 58009, 38). Le sceau de Pierre de Saillant porte un écu au chevron cantonné de trois merlettes.

(2) Cet orfèvre était marchand de bijoux en cuivre argenté ou doré comme le prouve l'énumération des objets acquis de lui.

(3) Les *plates*, les armures en métal, par opposition aux armures de peau ou toile épaisse doublée de coton ou de bourre et nommées gambison ou gazigan (voy. le compte de Perrin Pillot de juin à février 1393, dans lequel il est fait mention d'un pareil vêtement, 2153, n° 168).

gneur, a baillé et délivré pour l'escuirie de mondit seigneur et pour le fait des joustes qui ont esté faites en ce présent mois de fevrier M CCCC XIIII en l'ostel de Saint Pol à Paris, l'orfaverie qui s'ensuit. C'est assavoir :

817. Deux grans boucles doubles, deux mordans et huit fermeures ;

818. Trois grans boucles sangles, trois mordans et douze fermeures ;

819. Cinq autres petites boucles sangles, cinq mordans et quinze fermeures ;

820. Deux longues planchètes (1) et trois autres planchètes mendres ;

821. Trente bossètes (2) et cinquante boutonnèz et huit bouts d'aiguillètes pour servir en un harnois de joustes pour le corps de mondict seigneur aux joustes dessusdites ;

Lesquèles parties, ensemble IIIIm IIe ob. d'argent, ont esté prinses et achetées dudit Aubertin pour le pris de dix livres tournois le marc, argent et façon, valent quarante livres, trois sols, ung denier maille tournois, tesmoing mon scel cy mis le xxIIe jour dudit mois de fevrier l'an dessus dit M CCCC et quatorze.

B. N. Cab. des titres, pièces orig. 2606, n° 58009, 53.

XLII. — 1415, 20 mars.

Charles, duc d'Orléans et de Valois, conte de Blois et de Beaumont, seigneur de Coucy, à nostre amé et féal secrétaire et argentier, maistre Pierre Sauvaige, salut et dilection : nous voulons et vous mandons que des deniers de vostre recepte vous paiéz, bailléz et délivréz à Agnèz, veuve de feu Perrin Burguet, drapière, demourant à Paris, la somme de cinq cens

(1) Probablement des plaques d'acier ou d'argent pour renforcer quelques parties de l'armure.

(2) Rondelles de métal ornées, placées sur ou sous les rivets qui unissaient les diverses pièces des armures.

quinze livres un solt, dix deniers maille tournois, en laquelle nous sommes tenuz a elle pour les parties de draps de laine cy après déclairées, prinses et achetées d'elle pour les causes et par la manière qui s'ensuivent :

822. C'est assavoir le vi^e jour de fevrier, derrenier passé, pour six aulnes de vert brun de Moustierviller pour faire le dessus de deux hoppellandes à mi-jambe et manches closes (1), pour nous et nostre très chier et très amé frère le conte de Vertus, les manches desquelles ont été chargées d'orfavrerie en manière de fleurs blanches et cheynettes d'argent pendans à icelles. Au pris de xlv s. t. l'aune; valent.................. xiii l, x s. t.

823. Item, cedit jour, pour six aulnes d'autre vert brun pour doubler lesdictes deux hoppellandes. Au pris de xxv s. t. l'aune; valent........................ viii l. x s. t.

824. Item, le $viii^e$ jour dudit mois de fevrier, pour neuf aulnes d'autre vert brun de Moutierviller pour faire le dessus de trois hoppellandes à mi jambe et manches closes, que nous feismes lors faire d'une livrée pour nous, beau frère de Vertus dessusdit, et pour nostre très chier et très amé cousin Jehan de Bar (2), les manches desquelles ont esté chargées d'orfavrerie en manière d'ondes, de grans feuilles, fleurs, lattes quarrées (3) et tuyaulx d'argent blanc. Au pris de xlv s. t. l'aune; valent.................................. xx l. v s. t.

825. Item jour, neuf aulnes un quar-

(1) Manches non ouvertes en dessous.
(2) Jean de Bar, vicomte de Puisaye et de Montmirail, fils de Robert de Bar et de Marie de France; il fut tué à Azincourt.
(3) La *late* d'après Saint-Palaye est un outil dont se servaient les tisseurs; cet auteur n'en donne pas la description. S'agirait-il ici d'ornements en argent imitant des lattes de bois ?

tier d'autre vert brun pour doubler lesdictes trois hoppellandes. Au pris de xxx s. t. l'aune; valent...................... III l. v s. t.

826. Item, cedit jour, cinq aulnes et demi quartier d'escarlate vermeille de Brucelles pour faire trois chaperons doublés et par les cornettes de trois doubles de ladicte escarlate et décoppés par la patte et cornette d'iceulx, pour nous et nosdiz frère et cousin. Au pris de vii l. t. l'aune; valent....................... xxxv l. xvii s. vi d. t.

827. Item, cedit jour, quatre aulnes de fin vert brun de Moustierviller pour faire deux chaperons à longues cornettes lesquelles sont doublés de quatre doubles dudit drap et décoppés par la pattes et cornette d'iceulx, pour nous et ledit beau frère de Vertus. Au pris de lx s. t. l'aune; valent.............................. xii l. t.

828. Item, cedit jour, xxx aulnes d'autre vert brun de Moutiervillers pour faire le dessus de dix hoppellandes à mi jambe et manches closes, que lors feismes faire d'une livrée pareilles à celles de nous et de beau frère et cousin dessusdiz, dont ci-dessus est faicte mencion, qui semblablement ont esté chargées d'orfavrerie et icelles données à nos amés et féaulx chambellans messire Hue d'Amboise, seigneur de Chaumont, messire Jehan de Moussure, seigneur de Morvilliers (1), le

(1) On a peu de renseignements sur ce personnage; il était déjà chambellan du duc d'Orléans en 1410 (B. N. Cab. des titres 1377, n° 31096, 9) et fut donné par celui-ci en otage aux habitants de Compiègne (*Le Religieux de Saint-Denis*, t. V, p. 307).

sire de Bouquiaux (1), messire Guy de Velort (2), messire Jehan de Fayel, vicomte de Bretueil (3), le Baudrain de la Heuze (4), messire Guy Gourle (5), et nos bien amés escuiers Pierre du Saillant, Loys Filz-de-roy (6) et Rigaut de Fontaines (7). Au pris de xlv s. t. l'aune, valent.................................... lxvii l. x s. t.

829. Item, ledit jour, xxxiii aulnes d'autre vert brun estroit pour doubler lesdictes dix hoppellandes. Au pris de xxii s. vi den. l'aune, valent................... xxxvii l. ii s. vi d. t.

830. Item, cedit jour, six aulnes d'autre vert brun pour faire deux hoppellandes pareilles aux devant dictes, les manches desquelles sont chargées d'orfavrerie, que nous avons données à nostre amé et féal

(1) Raoul de Boquiaux ou Bouquiaux, seigneur de Rogicourt, capitaine du château de Pierrefonds. Il vivait encore en 1419 (Joursanvault, n°ˢ 330 et 1262).

(2) Tout ce que j'ai pu trouver sur ce personnage c'est ce qu'il vendit au duc d'Orléans, en janvier 1415, son collier de l'ordre du Porc épic pour 60 écus, collier que le duc d'Orléans donna immédiatement au maréchal de Hongrie (Joursanvault, p. 82).

(3) Jean du Fayel, vicomte de Breteuil, seigneur de Dammartin, chambellan du duc d'Orléans, fils de Guillaume du Fayel, dit le Bègue, et de Marguerite de Chatillon ; il épousa, en 1418, Jacqueline Paynel et mourut sans enfants en 1420.

(4) Jacques de la Heuze dit le Baudrain, seigneur de Rupierre, fils de Pierre de la Heuse et de Jeanne de Tournebu ; il épousa Jeanne de Brionne et resta longtemps prisonnier en Angleterre.

(5) Guy ou Guyot Gourle ou Gorle, premier écuyer tranchant du duc d'Orléans en 1403 et son chambellan; une Montre de 1408 prouve qu'il avait dès lors deux gentilshommes sous ses ordres (B. N. Cab. des titres, pièces orig. 1377, n° 31096, 2 à 7).

(6) Nous trouvons en 1384 un Nicolas Fils-de-roy, conseiller du roi; celui-ci était peut-être son fils (ibid, 1156, n° 26291, 2).

(7) C'est probablement le même personnage que Rignaut de Fontaines, gouverneur de Valois qui paraît en 1444 (ibid., 3158, n° 572). Il était vraisemblablement fils de Jean des Fontaines, que nous avons déjà vu chambellan et négociateur pour le duc d'Orléans, et avait commencé par être son page.

chambellan messire Manessier Quieret (1) et à nostre bien amé escuier tranchant Lois Coichet. Au pris de xxxv s. t. l'aune, valent.................................. x l. x s. t.

831. Item, six aulnes d'autre vert brun pour doubler lesdictes deux hoppellandes. Au pris de xxii s. vi d. t. l'aune, valent. vi l. xv s. t.

832. Item, xx aulnes et demie d'iraigne de Brucelles, pour faire xi chaperons à longues cornettes, décoppés par les pattes et cornettes d'iceulx, que nous avons donnés aux dessusdiz. Au pris de lv s. t. l'aune, valent........................ liii l. xii s. vi d. t.

833. Item, ledit jour, pour une aulne et demie de fine yraigne pour nous faire iii paires de chausses. Au pris de lxvii s. vi d. t. l'aune, valent.................. c s. iii d. t.

834. Item, cedit jour, pour une aulne de blanchet pour nous faire deux paires de chausses........................... xl s. t.

835. Item, le ixe jour dudit mois, pour une aulne et demie de vert brun de Moustierviller pour nous faire trois autres paires de chausses. Au pris de xlv s. t. l'aune, valent........................ lxvii s. vi d. t.

836. Item, ledit jour, pour deux aulnes d'autre vert brun de Moustierviller pour nous faire un chaperon à longue cornette, doublé de quatre doubles dudit drap et la patte d'icellui chaperon décopé à dis grans quartiers. Au pris de l s. t. l'aune, valent. c s. t.

(1) Manassès Quieret, chevalier, chambellan du duc d'Orléans, fils de Henri Quieret, seigneur de Tours, qui n'est pas la ville de Tours, mais une des nombreuses petites localités de ce nom.

837. Sur lesquels quartiers ont esté mis xv gros balais quarrés, lesquels nous avons fait prendre et oster, c'est assavoir, les huit d'une cornette de plumes, les quatre d'une croix d'or que monseigneur de Guienne (1) nous donna en bonne estraine le premier jour de janvier derrenier passé, et les trois feismes empruncter par nostre bien amé orfevre et varlet de chambre Aubertin de Baillefèves, viixxxvii perles de compte, que nous feismes lors prendre oster des manches d'un de noz pourpoins de fustaine blanche fait à camailz ; et un chacun quartier à trois fondes (2) de brodeure, une plaine de perles, l'autre de l'un desdiz balais et l'autre vuide.

838. Item, ledit jour, pour xxxii aulnes de blanchet prinses et achetées d'elle pour faire xii heuques (3) qui ont esté semées de toupeaux (4) argentéz de fin argent, que nous donnasmes lors à douze gentilz hommes qui nous servirent de lances ès joustes qui furent derrenièrement oudit mois de février en l'ostel de Saint Pol à Paris. Au pris de xxii s. vi d. t. l'aune, valent.................................... xxxvi l. t.

839. Item, ledit jour, pour xxv aulnes de vert brun pour faire le dessus de dix

(1) Louis, dauphin du Viennois, duc de Guienne, fils de Charles VI, mort en 1415.
(2) Dans tous les glossaires *fonde* est synonyme de *fronde*, mais ce ne doit pas être le seul sens de ce mot et je serais assez porté à croire qu'il signifie encore un repli, soit de l'étoffe elle-même, soit de broderie, dans lequel étaient cousues des pierreries.
(3) Casaque à capuchon.
(4) Houppettes de fil d'argent.

hoppellandes à mi jambe et à manches closes, que nous avons fait faire d'une livrée pour Fouquaut Muton, Loys de Néry (1), Chambenays et Jehan Chambre, nos Pages, pour Alain Meaulx, Jacques Pierre et Le Breton (2), Pages dudit beau frère de Vertus. Au pris de xxvii s, vi d. t. l'aune, valent.................... xxxiiii l. vii s. vi d. t.

840. Item, cedit jour, pour xxxv aulnes d'autre vert brun, pour doubler lesdictes dix hoppellandes. Au pris de xvii s. vi d. t. l'aune, valent..................... xxi l. xvii s. vi d. t.

841. Item, pour quatre aulnes et demie d'autre vert brun cedit jour, pour faire décopeures sur les manches desdictes dix hoppellandes, en manière de bandes décoppées, sur lesquelles bandes a esté assise, à ruban de soye noire, orfavrerie en manière d'annelèz d'argent blanc. Audit pris de xxvii s. vi d. t. l'aune, valent............................ vi l. iii s. ix d. t.

842. Item, cedit jour, pour xii aulnes de rouge de Neufcastel (3) pour faire dix chaperons doublés à longues cornettes, descopéz par les pattes et cornettes d'iceulx, pour les dessusdiz Paiges. Au pris de xxx s. t. l'aune, valent.......... xviii l. t.

(1) Arnaud de Mouton, était garde, en 1414, de la prévôté de Senlis; peut-être Foucaud Muton était-il de cette famille attachée au duc d'Orléans (B. N. Cab. des titres, pièces orig. 2606, n° 58009, 49). Louis de Néry, page du duc d'Orléans en 1414, devint son écuyer en 1453, capitaine de Villers-Cotterets en 1463, maître d'hôtel de la duchesse en 1466 (ibid. 2097, n° 47817, de 5 à 11).

(2) Un Jacques Le Breton était chevaucheur de l'écurie du duc d'Orléans de 1404 à 1408. Peut-être le Page dont il est question dans cet article était-il son fils (ibid. 504, n° 11423, 24 et 26).

(3) Je n'ai pas trouvé d'autre mention de cette manufacture d'étoffes ; il n'en est pas question dans les auteurs spéciaux.

843. Item, pour xlv aulnes d'autre vert brun ledit ixe de fevrier, pour faire le dessus de xv hoppellandes que lors feismes faire d'une livrée et données à Richart de Melleville et Jaquet de Mont, nos armuriers, au Gastart et maistre Jehan de Franconville, mareschaulx de nous et dudit beau frère de Vertus, à Balsarin Bel et bon, nostre palefrenier, Riqueboule Teste-noire, Loyset Bras de fer, Le Borgne, Guillemin Jam Roulin, Colin Fermin, Le Preudomme et Jehan d'Espaigne, variez de l'escuierie de nous et de nostre dit frère de Vertus (1). Au pris de xxii s. vi d. t. l'aune, valent............ l l. xii s. ix d. t.

844. Sur les manches desquelles xv hoppellandes a esté mise certaine devise de drap de trois couleurs; c'est assavoir rouge, blanc et noir entaillée en manière d'escos (2). Et au long de la devise de deux d'icelles hoppellandes, c'est assavoir de noz dis armuriers, a esté chargiée certaine orfavrerie en manière de besans d'argent.

845. Item, cedit jour, pour quatre aulnes de drap des trois couleurs dessusdictes à faire ladicte devise. Au pris de xxv s. t. l'aune, valent................ c s. t.

846. Item, ledit jour, pour xlv aulnes de blanchet pour doubler lesdictes xv hoppellandes. Au pris de xii s. vi d. t. l'aune,

(1) Je n'ai pu trouver aucun renseignement biographique sur ces douze valets du duc d'Orléans et de son frère le comte de Vertus; il semble que plusieurs d'entre eux paraissent ici non avec leurs noms de famille, mais avec des surnoms, ce qui les rend difficiles à retrouver.

(2) De baton escoté ou noueux.

valent.......................... xxviii l. ii s. vi d. t.

847. Item, pour xvii aulnes un quart de rouge, cedit jour, pour faire xv chaperons doublés à longues cornettes que nous avons donnés aux dessusdicts. Au prix de xxv s. t. l'aune, valent.......... xxi l. xi s. iii d. t.

Et pour une aulne et devise et demi quartier de deux couleurs; c'est assavoir blanc et noir pour faire la devise au long des cornettes desdicts xv chaperons. Au pris de xxv s. t. l'aune, valent......... xl s. vii d. ob. t.

Toutes lesquelles parties font ladicte somme de v^c xv l. i s. x d. ob. t. laquelle, par raportant ces présentes et quictance sur ceux de ladicte Burguète, avec certifications de l'un de noz escuiers d'escuierie, en tant qu'il touche les draps prins pour le fait de nostre dicte escuierie tant seulement, nous voulons estre allouée en voz comptes et rabattue de vostre recepte par nos améz et féaulx gens de noz comptes, ausquelz nous mandons que ainsi le facent sans aucun contredit, non obstans ordonnances, mandemens ou deffenses quelxconques à ce contraires.

Donné à Paris, le xx^e jour de mars l'an de grace mil CCCC et quatorze.

Par monseigneur le Duc en son Conseil ouquel monseigneur le conte de Vertus, vous, les seigneurs de Fontenay (1) et de Soisy (2) et maistre Nicole le Dus (3) estoient.

<div style="text-align:right">Perrier.</div>

B. N. Cab. des titres, pièces orig. 2157, n° 498 (Orléans, VII).

(1) Pierre de Fontenay, seigneur de Rancé, conseiller, chambellan du roi, son maître d'hôtel, gouverneur des hôtels du roi (1403-1422) (B. N. Cab. des titres, 1189, n° 26891, 14 à 33).

(2) François de l'Hôpital, chevalier, seigneur de Soisy-aux-Loges, conseiller et chambellan du roi et de Louis et Charles d'Orléans, fils de Jean de l'Hôpital et de Jeanne de Braque, dame de Soisy; il épousa Catherine Lefevre et mourut en 1427.

(3) Nicole le Dus ou le Dux, conseiller du duc d'Orléans en 1410 (B. N. Cab. des titres, pièces orig. 2606, n° 58009, 25).

XLIII. — 1415, 5 avril.

848. Charles, duc d'Orléans et de Valois, conte de Blois et de Beaumont et seigneur de Coucy, à nostre amé et féal trésorier général Pierre Remer, salut et dilection. Nous voulons et vous mandons que des deniers de nos finances vous bailliez et délivrez à Girardin Auderne, changeur, demourant à Paris, la somme de quatre vins sept livres tournois, en laquelle nous lui sommes tenus pour la vente de six tasses d'argent verées, pesans douze marcs d'argent au pois de sept livres cinq sols tournois le marc, achetées de lui dès le xxviiie jour d'avril cccc et onze, et icelles données de par nous ledit jour à Aubertin Boillefèves, nostre orfèvre et varlet de chambre, à ses nopces, lequel se maria ledit jour. Et, par rapportant ces présentes et recongnoissance dudit Girardin nous voulons et mandons ladicte somme de iiiixx vii l. t. estre allouée en vos comptes et rabatue de vostre recepte par nos amez et féaulx gens de nos comptes, sans aucun contredit, non obstant ordonnances, mandemens ou deffenses à ce contraires. Donné à Beaumont sur Marne le ve jour d'avril l'an de grace mil cccc et quinze après Pasques.

Par monseigneur le Duc, vous et maistre Nicole le Duc présens.

P. Remer.

B. N. Cab. des titres, pièces orig. t. 383, n° 8423, pièce 15.

XLIV. — 1416, 28 février.

849. Je, Denis Mariète, auditeur des comptes de Monseigneur le duc d'Orléans, certifie avoir payé et retenu par devers moy, des deniers par moy reçeus à cause des drois de ceste année CCCC XV, la somme de dix livres dix sols tournois que j'avois fait emploier en l'achapt d'un hanap de madre, d'un chapel, d'unes moufles de chamois fourrée de gris, estoffé à or et à

soye, et en une escriptouère dorée et armée aux armes et devise de mondit Seigneur, pour partie de mes droiz du terme de Toussaints dernier passé (1). De laquelle somme de dix livres x sols tournois, ensemble des cousteaulx que j'ay eux ceste année en leur espèce, je me tieng pour bien content, tesmoing mon signet manuel cy mis, le xxiii^e de fevrier audit an CCCC XV.

Item, certifie avoir distribué pour le bien des vallèz du coustellier, du gantier, du gaignier et autres qui ont fait les cousteaux, gans et escriptouer, comme il est acoustumé faire chacun an, sept sols six deniers tournois.

<div align="right">Mariete.</div>

B. N. Cab. des titres, pièces orig., 1853, n° 42774, 26.

XLV. — 1416, 2 mai.

850. Charles, duc d'Orléans et de Valois, conte de Blois et de Beaumont et seigneur de Coucy, à nostre amé et féal secrétaire et argentier Pierre Sauvage, salut et dilection. Nous voulons et vous mandons que des deniers de vostre recepte, vous paiez, bailliez et délivrez à nostre bien amé orfèvre et varlet de chambre Aubertin Baillefèves, la somme de vingt livres, neuf sols, deux deniers maille tournois, en laquelle nous sommes tenus à lui pour un esmail d'argent de nos armes, environné d'un camail (2) de nostre ordonnance, d'argent, et autour d'icellui esmail a une branche d'ortie dorée, et le champ d'icellui esmail semblablement doré, pesant icellui esmail un marc deux onces un esterlin et maille d'argent; au prix de vii l. vi s. iii d. t., le marc valent ix l. iiii s. iii d. ob. Et pour l'or qui est entré à dourer les branches d'orties et champ dessusdis, et pour l'esmaillerie et façon

(1) Il résulte de ce document que les officiers du duc d'Orléans avaient droit, outre leurs appointements à un certain nombre d'objets en nature, un hanap, des gants, un chapeau, une écritoire et des couteaux. Il n'y a à signaler parmi ces objets que les gants de peau de chamois fourrés de gris et brodés d'or et de soie.

(2) *Camail* dans ce document doit être pris dans le sens de haussecol, ornement métallique qui entourait le cou.

d'icellui esmail, xi l. v s. t., qui pour ladicte somme de xx l. ix s. ii d. ob. t. Lequel esmail nous avons fait prendre et acheter dudit Aubertin, le dernier jour de septembre dernièrement passé et icellui donnasmes lors à Camail, nostre nouvel poursuivant (1).

Et par rapportant ces présentes et quictance dudit Aubertin tant seulement, nous voulons ladicte somme de xx l. ix s. iii d. ob. t., estre allouée en vos comptes et rabatue de vostre recepte par nos amés et féaulx gens de nos comptes, sans aucune difficulté ou contredit nonobstant quelconques ordonnances, mandemens ou deffenses à ce contraires.

Donné à Wyndesore, le second jour de may l'an de grace mil cccc et seize.

Par Monseigneur le Duc,
P. Remer.

B. N. Cab. des titres, pièces orig., t. 383, 842, n° 31.

XLVI. — 1456, 31 janvier.

Je Jehan Lassaieur, orfevre de Monseigneur le duc d'Orléans, confesse avoir reçeu d'Andrieu Damyen (2), argentier de mondit seigneur, la somme de quinze livres, ung solt, ung denier maille tournois, pour les causes et parties qui s'ensuivent :

851. C'est assavoir pour la façon d'ung aneau d'or taillé et esmaillé à la devise de Madame la Duchesse, ouquel est assise une pointe de dyamant, lequel Jehan (3) monsieur de Lorraine, avoit donné à madicte dame............ xiii s. ix d.

852. Pour ung clou d'argent doré, par moy

(1) *Poursuivant*, second du héraut d'armes.
(2) Andrieu ou André Damien ou Damian était probablement fils de Pierre Damien, bachelier ès lois et juge en 1437 de la sénéchaussée de Carcassonne et Béziers. André fut argentier du duc d'Orléans de 1451 à 1469 au moins. Benoît Damien, son père, d'abord huissier d'armes du duc d'Orléans en 1450, fut argentier en 1451, puis échanson de 1457 à 1461.
(3) Jean II duc de Lorraine et de Calabre (1453-1470).

mis et assis en ung des tissus de madicte
dame.................................... III s.

853. Pour douze escussons par moi faiz
aux armes de Monseigneur et de madame et
de monsieur de Beaujeu, pour leurs levriers,
au pris de II s. VI d. t. chascun escusson,
valent................................... XXX s. t.

854. Pour ung fer d'argent par moy fait
pour donner le feu aux faucons de madicte
dame (1)................................. VII s. VI d.

855. Pour une ferrure neufve d'argent,
dorée, par moi faicte, baillée et livrée pour
madicte dame, pesant trois onces, trois gros
et demi, garnie de clous, six estellins et
ung quart d'or, valent en monnoye....... VIII t. XI s. X d. ob. t.

856. Et pour deux quartiers et demi de
tissu cramoisy où a esté assise ladicte
ferrure.................................. LXXV s. t.

Toutes lesquelles parties par moy faictes, baillées et livrées
en ce présent mois de janvier, se montent à ladicte première
somme de quinze livres, ung solt, ung denier maille tournois, de
laquelle somme je me tiens pour bien content et paié, et en quicte
mondict seigneur le Duc, sondict argentier et tous autres. Tesmoing mon seing manuel cy mis, le darrain jour de janvier
mil CCCC cinquante-cinq.

JEHAN (et un monogramme).

B. N. Cab. des titres. pièces orig. vol. 965, n° 21341, pièce 16.

(1) Cet objet était probablement une petite boule d'argent au bout d'une
tige du même métal emmanchée dans du bois ; on faisait chauffer cet objet
et on le passait devant les yeux du faucon que les dames portaient partout
sur leur poing au xv° siècle, comme on porte à notre époque de petits chiens.
Ces oiseaux ainsi rendus aveugles étaient désormais inoffensifs.

XLVII. — 1464, 30 septembre.

Je, Jehan de Lut (1), orfevre de Monseigneur le duc d'Orléans, de Milan, etc., confesse avoir reçeu de Andrieu Damyan, argentier de mondit Seigneur, la somme de quatre vings six livres, trois solz, trois deniers maille tournois, pour les causes et parties qui s'ensuivent, par moy faites, baillées et livrées ès mois de juillet et aoust dernierement passéz et en ce présent mois de septembre. C'est assavoir :

857. Pour ung bout d'or et de fer noir, par moy fait et assis en ung braquemart (2) que Vigneron (3) a donné à mondit seigneur le deuxième jour dudit mois de juillet. x s.

858. Pour une burlete (4) d'argent doré pour les patenostres de mondit seigneur, pesant deux gros et demi d'argent qui valent.................................... VII s. I d. t.

Pour la doreure...................... v s.

Et pour la façon..................... II s. VI d. t.

859. Pour avoir fait ung couvercle d'argent doré, pour la coupe de Mademoiselle (5), pesant VIIo II gros d'argent, venu

(1) Ce personnage qui signe de Lout est aussi nommé de Lus ou de Lutz. Encore valet de chambre et orfèvre du duc d'Orléans en 1474, il avait 50 livres tournois d'appointements par an (B. N. Cab. des titres, pièces orig. 2161).

(2) Épée courte à lame large et tranchante d'un seul côté.

(3) Jean Vigneron, d'abord valet de chambre du duc d'Orléans (1457), puis commis de sa trésorerie générale (1460), contrôleur de ses finances (1470), conseiller auditeur et garde des chartes (1483), conseiller et maître des comptes du roi (1499). Vigneron était un surnom, son véritable nom était Farre ; il vivait encore en 1503 (B. N. Cab. des titres, pièces orig. 2160, n° 667 = 2161, n° 739 = 2994, n° 66477, de 2 à 29).

(4) Une petite boule d'or pouvant s'ouvrir et contenir des senteurs où des reliques.

(5) Il peut s'agir ici de Marie d'Orléans ou de sa sœur Anne, toutes deux filles de Charles d'Orléans.

et yssu d'un vieilz couvercle qui estoit en laditte couppe. Pour la doreure ou j'ay employé deux ducatz et demi de mon or, qui valent LXXII s. VI d. t.

Et pour la façon selon l'ordonnance de mondit seigneur...................... XVI s. III d. t.

860. Pour avoir fait ung bout de braquemart de fer noir garny d'or, pour un braquemart achecté par mondit seigneur du maistre de la Corne du serf (1) d'Orléans.. X s. t.

861. Pour avoir garny pour mondit Seigneur ung anneau de jaspre, ou j'ay employé ung gros de mon or pour XXI karatz, qui vault XXVII s. VI d. t.

Et pour la façon...................... XIII s. VI d. t.

862. Pour une verge de jaspe par moy vendue et livrée à mondit Seigneur pour Madamoiselle................................. XXVII s. VI d. t.

863. Pour avoir fait pour mondit seigneur un anneau d'or ou il a assis une esmeraulde, pesant deux gros et demi d'or à XXI karat, qui valent.................. LXVIII s. IX d. t.

Et pour la façon XIII s. IX d. t.

Lequel anneau mondit seigneur a donné à Madame de Fontevrault (2).

864. Pour ung bout de dague fait pour mondit Seigneur de fer noir garny d'or, laquelle dague icellui orfèvre a donnée à mondit seigneur X s. t.

865. Pour avoir ressouldé six escuelles et ung grant plat d'argent pour mondit Seigneur, où ledit orfevre a employé un gros de son argent............................ II s. XI d. t.

(1) Le maître de l'hôtellerie à l'enseigne de la Corne de cerf.
(2) Marie de Bretagne, abbesse de Fontevrault de 1462 à 1477.

866. Pour ung bout de fer noir garny d'or pour ung autre braquemart, que Jehan Vigneron a donné à mondit seigneur...... x s. t.

867. Pour une grant ferrure d'or large, en façon de larmes, esmaillé de noir pour madame la Duchesse (1), pesant xi° demi gros d'or, il m'est deu demi gros d'or qui vault............................. xiii s. ix d.

Et le surplus m'a esté baillé par Richart Fourniguet (2); et pour la façon selon ladite ordonnance...................... xix l. i s. t.

868. Pour avoir fait pour madicte Dame quatre cloux d'argent doré pesant trois gros, qui valent........................... viii s. iiii d. ob. t.

Pour la doreure..................... v s. t.

Et pour la façon.................... ii s. vi d. t.

869. Pour avoir fait quatre escussons de laton doré aux armes de madicte Dame pour les petiz chiens................... xx s. t.

870. Pour avoir remise à point l'espreuve (3) de mondit seigneur le Duc et avoir mis en la pierre d'icelle espreuve

(1) Marie de Clèves portait donc des larmes dans sa devise avant la mort de son mari.

(2) Ce personnage était marchand de drap à Paris; ce fut lui qui fournit en 1464 à la duchesse d'Orléans les étoffes de robes de deuil d'elle et de toute sa maison. Dans le compte d'Andrieu Damian, argentier du duc d'Orléans pour janvier 1464 nous trouvons la mention d'une *couverture en drap d'or pour mectre sur la sépulture de feux mondit Seigneur, lequel est fait d'une des robes d'icelluy Seigneur et bordée de veloux noir;* elle coûta 30 sols tournois de façon, d'un dais fait pour la même cérémonie avec une ancienne robe de damas de la duchesse qu'on se contenta de reborder pour la circonstance. Fourniguet qui avait fait les travaux précédents fournit encore un grand estandart, une bannière et une banerolle faite de 5 aunes et demie de taffetas bleu, bordées de franges de soie; ils furent placés pendants sur la fosse et sépulture du feu duc Charles. (B. N. Cab. des titres, pièces orig., 2161, n° 725.)

(3) Petite cuiller pour goûter les mets ou petit tube pour goûter les boissons avant le duc, afin de s'assurer qu'ils ne contenaient point de poison.

demi gros d'or à xxi karatz, qui vault xiii s. ix d. t.

Et pour la façon.................... iii s. iv d. t.

871. Pour avoir fait un bout de braquemart de fer noir garny d'or en ung braquemart que Bontemps a donné à mondit seigneur............................. x s. t.

872. Pour avoir fait un fermouer d'or aux Heures de Madame à sa devise, pesant deux gros d'or à xxi karatz, qui valent......... lv s. t.

Et pour la façon..................... x s. t.

873. Pour avoir fait deux pommes de cuivre doré pour le bersseau de mademoiselle Anne, et y avoir mis et employé pour les dorer deux saluz d'or (1), qui valent.... lvi s. viii d. t.

Et pour cuivre et façon................ xxvii s. vi d. t.

874. Pour ung bout de fer noir garny d'or mis en un braquemart que Jamet Hubelin (2) a donné à mondit Seigneur....... x s. t.

875. Pour avoir reffait ung grant bout de fer noir garny d'or pour ung braquemart que Guillaume Botereau a donné à mondit Seigneur............................. x s. t.

876. Pour avoir reffait deux charnières neufves aux deux potz doréz de mondit Seigneur, ou j'ai employé deux gros de mon argent, qui valent...................... v s. v d. t.

877. Pour avoir fait six fermouers de cuivre doréz aux armes de mondit Seigneur, pour trois de ses grans livres, ou j'ay employé ung salut et demi d'or à les dorer, qui valent............................... xlii s. vi d. t.

Et pour cuivre et façon................ xli s. iii d. t.

(1) Monnaie d'or représentant l'Annonciation.
(2) Commis des finances du duc d'Orléans depuis 1456 au moins (B. N. Cab. des titres, pièces orig. 2160, n° 683).

878. Pour ung grenat vendu et livré à mondit Seigneur par moy.............. xv s. t.

879. Pour avoir garny d'argent doré ung petit jaquet(1) de gest pour mondit Seigneur, pour or, argent et façon................ v s. t.

880. Pour ung cuer de jaspre garny d'argent, pareillement par moy vendu à mondit seigneur....................... xv s. t.

881. Pour avoir ressoudé les deux flacons de mondit Seigneur, et avoir reffait les quatre esmaulx neufz en iceulx flacons aux armes d'icellui seigneur, où j'ay employé deux gros de mon argent, qui valent...... v s. vi d. t.

Et pour la façon.................... xxvii s. vi d. t.

882. Pour avoir ressoudé quatre grans platz d'argent de mondit Seigneur, où j'ay employé deux gros de mon argent, qui valent............................. v s. vi d. t.

883. Pour avoir mis à la serpentine (2) de mondit Seigneur qu'il met à sa couppe quant il boit, demi gros d'or à xxi karat, qui vault............................. xiii s. ix d. t.

884. Pour avoir garny pour mondit Seigneur six petiz Saint Jaques de gest (3), d'argent doré, au feur de v s. t. la pièce; valent............................. xxx s. t.

885. Pour avoir fait pour madicte Dame deux colliers de cuivre doréz pour deux de

(1) *Jacquet* peut signifier soit un petit pantin ou personnage grotesque, soit peut-être encore une table de jeu de trictrac ou de jacquet, deux explications également vraisemblables.

(2) Serpentine ou pierre de serpent qui, ainsi que la corne de licorne, la langue de serpent, etc., passait pour le plus excellent des contrepoisons.

(3) Il s'agit plutôt de coquilles de saint Jacques en jais que de statuettes du saint lui-même; le *gest d'argent doré* signifie probablement du jais monté dans une armature de vermeil.

ses levriers, à ses armes et à sa devise, gar-
niz de bossètes ; pour or, cuivre et façon... LXX s. t.

886. Pour deux bout de dague de fer noir
garniz d'or, pour deux dagues que mondit
Seigneur a achetées de Jehan Lubin d'Or-
léans.................................. XV s. t.

887. Pour six petiz escussons de laton
doré par moy faiz aux armes de madicte
Dame, pour ses petiz chiens, au feur de
v s. t. la pièce, valent.................. XXX s. t.

888. Pour une pierre de jaspre par moy
baillée à mondit Seigneur, garnye d'argent
doré.................................. XX s. t.

889. Pour avoir garnye pour mondit Sei-
gneur une pierre d'agate, d'argent doré ;
pour argent, or et façon................ VII s. VI d. t.

890. Pour la façon d'une grant ferrure
d'or à escaille esmailléz de rouge et de
blanc pour madicte Dame et à sa devise,
pesant XII° VII gros et demi d'or à XXI karatz,
dont l'or m'a esté délivré par mon seigneur
le Général Maistre Pierre du Reffuge (1),
pour ce par moy reçeu pour ladicte façon,
selon ladicte ordonnance de mondit sei-
gneur le Duc XVI escus d'or, valent....... XXII l. t.

Toutes lesquelles parties se montent à ladicte première somme de IIII^{xx} VI l. III s. III d. ob. t. ; de laquelle somme je me tiens pour content et bien paié et en quicte mondit seigneur le Duc, sondit argentier et tous autres, tesmoing mon seing manuel cy

(1) La famille du Refuge était attachée à celle d'Orléans. Pierre était garde des sceaux du duc en 1468 et gouverneur de ses finances en 1464 ; Pierre le jeune, conseiller et solliciteur des causes du duc en 1473, Raoul, conseiller du duc en 1471, garde des sceaux et gouverneur général de ses finances en 1482 (B. N. Cab, des titres, pièces orig. 371, n° 8112, 8 = 1260, n° 28223, 44 et 45 = 2161, n° 741, 776 = 2797, n° 62141, 27).

mis le derrenier jour de septembre l'an mil CCCC soixante et quatre.

<div style="text-align:right">JEHAN DE LOUT.</div>

B. N. Cab. des titres, pièces orig., 2160, n° 716. (Orléans X).

XLVIII. — 1473, 25 juin.

891. Nous, Marie de Clèves, duchesse d'Orléans, de Milan, etc., certiffions à tous à qui il appartiendra que nous avons baillé à Jehan Boudet (1), contrerolleur de nostre chambre aux deniers, ung ruby appellé le ruby de la quenoille, pour iceluy ruby engaiger pour la somme de douze cens escus d'or (2), ou pour iceluy vendre ou échanger. Dont de ce nous luy donnons povoir, puissance et auctorité sans nulle difficulté, et en tesmoing de ce, nous avons cy mis nostre seing le xxvme jour de juing mil CCCC soixante et treize.

<div style="text-align:right">MARIE DE CLÈVES.</div>

B. N. Cab. des titres, pièces orig. 2161, n° 771 (Orléans XI).

XLIX. — 1476, 27 décembre.

892. Nous, Marie, duchesse d'Orléans, de Milan, etc., certitfions à tous à qui il appartiendra que nostre bien amé orfeuvre Jehan de Lut nous a fournye et baillée contant la somme de quatorze cens escus, vingt livres tournois, pour laquelle somme lui avions baillée à engaiger ung collier d'or enrichy de trente quatre perles et sèze rubiz, avec ung gros ballay perssé hors d'œuepvre, et ung petit tableau d'or garny de plusieurs reli-

(1) Jean Boudet, seigneur de Croville, contrôleur de la chambre aux deniers de la duchesse ; il épousa Isabeau de Thieuville.

(2) Le rubis de la quenouille, qui devait être une superbe pierre puisqu'elle est estimée dans un document précédent près de 100,000 francs à la puissance actuelle de l'argent, ne fut pas vendu en 1473. Nous le retrouverons dans un inventaire postérieur à cette date (voir n° 934).

ques de sains et sainctes du paradis, et lesquelx bagues et joiaulx ledit de Lutz nous a renduz et restituéz en nos mains moiennant ladicte somme de xiiic xx l. t. qui lui a esté paiée par nostre trésorier maistre Loys Ruzé (1). De laquelle somme de quatorze cens vingt livres tournois, dont ne voulons aultre déclairacion estre faicte, et aussi desdits bagues et joiaulx, nous quictons et deschargons ledit Jehan de Lutz et tous aultres. En tesmoing de ce nous avons signées ces présentes de nostre seing manuel et fait sceller de nostre scel le xxvme jour de décembre de l'an de grace M CCCC soixante et sèze.

<div style="text-align:center;">Marie, Villebresme (2).</div>

Pièces orig. du Cab. des titres, 2162, n° 784 (Orléans XII).

L. — 1476, octobre-décembre.

Roolle des parties paiées, baillées et délivrées de l'ordonnance et commandement de Madame la duchesse d'Orléans, de Milan, etc., pour le faict de son argenterie, de Monseigneur le Duc son fils et de ses aultres enffans, durans les mois d'octobre, novembre et décembre, l'an mil CCCC soixante et sèze par maistre Loys Ruzé, trésorier et argentier de ladicte dame, aux personnes, pour les causes et en la manière qui s'ensuit :

Orfaverie.

A Jehan de Lut, orfeuvre et varlet de chambre de ladicte Dame, pour les parties de son mestier qui s'ensuivent, lesquelles il a

(1) Louis Ruzé, tige des marquis d'Effiat, était probablement fils de Jean Ruzé, marchand à Tours en 1439. Il était licencié ès lois, conseiller et trésorier de la duchesse d'Orléans (B. N. Cab. des titres, pièces orig. 2597, n° 57782, 2, 5 et 16).

(2) Guillaume de Villebresme, licencié ès lois, secrétaire du roi et du duc Charles d'Orléans (1457), de la duchesse Marie de Clèves (1462), du duc Louis d'Orléans (1491), (ibid. 2591, n° 57782, 4 = 2994, n° 66477, 6 = 3005, n° 66719, de 38 à 96).

baillées et livrées durans lesdits mois d'octobre, novembre et décembre. C'est assavoir :

893. Pour avoir garny pour ladicte Dame une pomme de musq d'argent doré, pesant quatre grous ung denier, qui valent xiii s. vii d. t. et pour la doreure x s. t., laquelle pomme icelle Dame a donnée à monseigneur de Nerbonne (1) Pour ce.................... xxiii s. vii d. t.

894. A lui, pour avoir fait pour Madamoiselle deux petites chesnes d'or à attacher ses aultres chesnes par derriére, où il a miz de son or ung denier à xxii karatz qui vallent xi s. iiii d. t. et pour la façon iii s. Pour ce.......................... xiiii s. iiii d. t.

895. A lui, pour avoir mis en deux bassins d'argent, achaptéz de monsieur Donarville, les armes de ladicte Dame; pour façon et doreure seullement................... xvi s. t.

896. A lui, pour avoir fait pour Monseigneur le Duc deux vervelles (2) d'argent doré à ses armes, pour argent, doreure et façon............................. vi s. t.

897. A lui, pour avoir fait pour ladicte Dame quinze SS d'or chargées de lermes noires (3) pour fermer une robe de veloux

(1) Jean de Foix, comte d'Étampes, vicomte de Narbonne, fils de Gaston de Foix, vicomte de Bigorre, et d'Éléonore de Navarre; il épousa Marie d'Orléans et testa en 1500.

(2) Anneaux qui étaient suspendus au bout des courroies ou liens qui attachaient les pieds des faucons.

(3) Après la mort de Louis d'Orléans arrivée en 1407, Valentine de Milan, sa femme, adopta comme devise deux S qui probablement devaient signifier *seule suis* et une chantepleure, dont nous trouvons mention dans la suite de cet inventaire. Brantôme, dans ses *Dames illustres*, raconte ce deuil de la duchesse et interprète cette devise par *Seule souvent se soucie et souspire*, ce qui paraît un peu cherché. Marie de Clèves, veuve de Charles d'Orléans, avait hérité des joyaux de sa belle-mère, et, comme le prouve cet inventaire, en faisait usage, ou bien encore elle adopta une devise pareille à la sienne. — Voir les numéros 929 à 932, 973, 975 et 989.

noir, pesans une unce, demy grous, or à xxii karatz, qui vallent xiiii l. ix s. t. et pour la façon lxxiii s. t. Pour ce xlii l. xviii s. t.

898. A lui pour avoir fait pour ladicte Dame six grans lermes d'or chargées dessus de SS et lermes noires, aussi pour mectre sur une autre robe de veloux noir fermée devant, pesant cinq grous deux deniers, or à xxii karats qui vallent ix l. xii s. viii d. t. et pour la façon xliii s. t. Pour ce......... xi l. xv s. viii d. t.

899. A lui, pour avoir eslongé pour ladicte Dame, une chesne d'or fin de quatre tours, où il a mis son or fin trois grous, douze grains, qui vallent cvii s. t. et pour la façon xxv s. Pour ce. vi l. xii s. t.

900. A lui, pour avoir fait pour monseigneur le Duc ung bracelet d'or à xxii karats pesant neuf grous, doze grains, qui vallent xv l. xi s. t. Pour la façon lxxiii s. t. et pour avoir mis en œuppvre deux iacinte (1) sur ledit bracelet. Pour ce................... xix l. iiii s. t.

901. A lui, pour avoir fait pour ladicte Dame deux sceaulx d'argent à ses armes pour le bailliage de Menetou (2), pesans les deulx deux unces, deux grains, qui vallent lvi s. t., et pour la graveure et façon ung escu. Pour ce........................ iiii l. viii s. i d. t.

902. A lui pour avoir eslongé la chesne cordelière (3) de ladicte Dame, où il a mis

(1) M. de Laborde fait remarquer avec raison que la hyacinthe n'est pas une pierre particulière, mais une nuance que plusieurs pierres fines peuvent avoir également.

(2) Probablement ou Meneton-Salon, Cher, arrondissement de Bourges, la plus importante des localités du même nom, ou Menneton sur Cher, Loir-et-Cher, arrondissement de Romorantin.

(3) Chaîne serrant la taille des robes et retombant par devant jusqu'aux pieds ; elles étaient communément de soie mêlée de fils d'or.

de son or et trois grous douze grains, or à xxii karas, qui vallent cvii s. t. et pour la façon xxv s. t. Pour ce.................. vi l. xii s. t.

903. A lui, pour avoir refait de neuf trois platz et trois escuelles d'argent, pesans quinze marcs une unce, ou il a mis de son argent une unce qui vault xxv s., et pour la façon vii l. xi s. iii d. t. Pour ce......... viii l. xvi s. iii d. t.

904. A lui, pour avoir mis aux fermouers des Heures de ladicte Dame dix huit grains d'or à xxii karatz, qui vallent vii s. vi d. t. Pour ce....................... vii s. vi d. t.

905. A lui pour avoir ressouldé la chantepleure (1) de la coulppe d'or d'icelle dame, où il a mis dix huit grains d'or à xxii karats, qui vallent...................... vii s. vi d. t.

906. A lui, pour avoir fait pour icelle Dame deux grans potz d'argent doré, pesans quarante quatre marcs, cinq grous, dont lui est deu pour la façon xliiii l. ii s. t., et pour la doreure vingt quatre ducatz qui vallent xli l. Pour deux livres de vif argent xx s. t., et pour trois marcs ung grous d'argent qu'il a mis pour esheuer (2) lesdits potz au pris de x l. v s. t. le marc, vallent xxx l. xviii s. t. Pour ce................ cxvii l. t.

907. A lui, la somme de deux escus d'or,

(1) Le *chantepleure* est, à proprement, parler un arrosoir; dans l'article précédent, le mot chantepleure est très probablement pris dans le sens de bec. La duchesse d'Orléans avait pris comme symbole une chantepleure à laquelle on avait donné la forme d'un flacon au long col, à la panse évasée, du fond de laquelle tombaient des larmes. Il est question dans plusieurs inventaires des chantepleures faits pour la duchesse d'Orléans ou pour les personnes de son entourage (voy. entre autres de Laborde, *Ducs de Bourgogne*, n° 6782).

(2) Ou *eshever*. Je n'ai pu trouver la signification de ce terme.

pour une estarge d'or (1) en laquelle est saint Sebastien, qu'il a achaptée de deux marchans de Paris et icelle baillée à ladicte Dame. Pour ce.......................... LXIII s. II d. t.

908. A lui, pour deux diamens qu'il a bailléz à monseigneur le Duc, lesquelz il a donnés à Madame sa mère et à monsieur de Nerbonne, vallens huit escuz. Pour ce. XII l, XVI s. VIII d. t.

909. A lui, pour deux bassins d'argent gauderonnéz, qu'il a baillés pour servir mondit seigneur le Duc, pesans quatorze marcs, deux unces, quatre grous au pris de x l. xv s. t. le marc, en ce compris la façon, vallent............................. VIIxxXIII l. XVI s. VIII dt.

910. A lui, pour plusieurs chesnes, oiseaux, bestes, ymages, pensées, sonnètes, aneaulx et autres petites menuiseries (2) qu'il a faicte pour les estraines de ladicte Dame, de Monseigneur son fils, de madame de Nerbonne (3), de Mademoiselle et de Thierry, monseigneur (4) pesant le tout ensemble ung marc, cinq unces, sept grous et demi d'or XXII karats, qui vallent IXcc IX l. XI s. t. et pour la façon vingt huit escuz, qui valledit XLIIII l. VIII s. IIII d. Pour ce........ IIc XXXIIII l. v s, IIII dt.

911. A Jehan Boudet, contrerolleur de la despence de la maison de ladicte Dame, la somme de six escuz d'or, pour une iacinte

(1) *Estarge* paraît avoir ici le même sens que *targe*, bouclier.

(2) Menus objets d'orfèvrerie. Les ouvriers menuisiers ont pris ce nom par opposition aux ouvriers charpentiers qui faisaient des travaux grossiers, tandis qu'eux-mêmes faisaient des travaux délicats.

(3) Marie d'Orléans, fille du duc Charles d'Orléans et de Marie de Clèves, femme de Jean de Foix, vicomte de Narbonne.

(4) Thierry de Clèves, fils cadet de Jean, duc de Clèves et d'Élisabeth de Bourgogne, et par conséquent neveu de Marie de Clèves, duchesse d'Orléans, qui le fit élever auprès de ses enfants. Il mourut jeune, non marié.

qu'il a baillée à ladicte dame, laquelle a esté donnée à monseigneur le Duc son fils. Pour ce.................................... ix l. xii s. vi d. t.

912. Audit Jehan de Lut, pour ung bracelet d'or, qu'il a fait de l'ordonnance de Madame la duchesse pour bailler à madame de Nerbonne pour donner à monsieur son mary en estraine le premier jour de l'an; pesant icelui bracelet une unce, trois grous, ung denier or à xxii karats, vallens xix l. v. s. iiii d. t. et pour la façon iiii l. x s. t. Pour ce........................ xxiii l. vi s. t,

913. A lui, pour ung cueur de diament enchassé en ung anel d'or que ladite Dame a achaptay de lui, et par marché fait, à la somme de treize escus d'or, lequel diament madite Dame vieult donner à monsieur le cardinal de Foix (1) pour ses estraines. Pour ce........................... xx l. xvii s. i d. t.

Et est assavoir que pour faire et parfaire lesdits deux grans pots de parement (2), dont mention est faicte cy dessus, et aultre vesselle d'argent, dont les parties sont couschées ou roolle d'argent des mois de juillet, aoust et septembre précédents, a esté compté et alloué audit de Lutz ou chappitre d'orfaverie, la quantité de vixx viiim iiic v grains d'argent, et depuis, à lui baillé et fourny le nombre de lviiim iiic vii grains et demi, aultre argent venu et yssié de la vieille vesselle de ladite Dame et par son ordonnance

(1) Pierre de Lautrec de Foix, le jeune, fils de Gaston IV et d'Éléonore de Navarre. Né en 1449, il fut fait évêque de Vanne et cardinal en 1476; il mourut en 1490.

(2) D'ornement.

par les mains de Roullequin Coillet (1), garde de ladite vesselle.

914. C'est assavoir deux grans potz d'argent gauderonnés, pesans xviiim iio; deux grans bassins aux armes de Monseigneur, pesans xim vio et demie; deux petits dragouers pesans ensemble xim viio et demie; six tasses plaines, ou fons martelées, pesans xiiiim io et demie; deux petiz chandeliers à flambeaux pesans im iiio vi grous et une sallière couverte gauderonnée pesans vio v gros et demi.

<small>B. N. Cab. des titres, pièces orig. 2162, n° 785 (Orléans, XII). A la suite se trouvent des articles enregistrant des acquisitions de draps de soie, de laine, des fourrures, etc. Ce compte est incomplet.</small>

LI. — 1481, 5 novembre.

C'EST LA DÉCLARACION DU NOMBRE ET POIX DE LA VAISSELLE D'ARGENT QUE CEULX D'ORLÉANS ONT DONNÉE ET PRÉSENTÉE A MONSEIGNEUR LE DUC, ET LE TOUT A SES ARMES, VEUE ET PESÉE EN LA CHAMBRE DES COMPTES DE MADITE DAME ÈS PRÉSENCE DE MESSIEURS MAISTRES ESTIENNE LE FUZELIER (2), SIMON FILLEUL (3), IEHAN CHEVALIER (4), MATHURIN GAILLART (5), SIMON MUSSET (6), IEHAN VI-

(1) Roullequin ou Rullequin Coillet ou Coeillet, valet de chambre et garde de la vaisselle de la duchesse d'Orléans, mort en 1492, étant maître des ouvrages du comté de Blois (B. N. Cab. des titres, pièces orig. 805, n° 18243, 2 et 3).

(2) Étienne le Fuzelier, fils de Jean le Fuzelier, maître d'hôtel de Dunois et conseiller général du duc d'Orléans pour ses finances (1431-1437). Étienne fut conseiller auditeur des comptes du duc d'Orléans pour 1446 jusqu'en 1476 au moins (B. N. Cab, des titres, pièces orig. 1260 n° 28223, de 4 à 27).

(3) Simon ou Simonet Filleul, d'abord clerc du trésorier général Remer (1410), puis secrétaire et auditeur des comptes du duc d'Orléans (1420-1475) (Ibid., 1155 n° 26262, 9 à 19 = 2359, n° 52991, 52).

(4) Receveur du duc d'Orléans à Château-Thierry, receveur de son domaine et payeur de ses œuvres, conseiller de ses finances. (ibid. 741, n° 15950).

(5) Licencié ès lois, conseiller et auditeur des comptes pour la duchesse d'Orléans jusqu'en 1481 (ibid. 2084, n° 47459, 12).

(6) Conseiller du duc d'Orléans, licencié ès lois (1460), lieutenant général du gouverneur et bailli de Blois (1471-1497) (ibid. 2084, n° 47439, de 2 à 20).

GNERON, Guillaume Blondeau (1), tous conseillers de ladite dame, Roullequin Coeillet, varlet de chambre d'icelle dame et garde de sa vaisselle, le cinquième jour de novenbre mil IIII^c IIII^{xx} et ung.

Premièrement.

915. Deux potz gauderonnéz et véréz, aux armes de mondit seigneur; pesans.......	xxi^m xii onces
916. Deux flacons véréz et gauderonnéz, ausdites armes; pesants................	xvii^m vii^o et ii gr.
917. Deux bassins ausdites armes; pesans................................	xiii^m vi^o et ii gr.
918. Quatre grans tasses martellées et ung couvercle ausdites armes; pesans.....	xix^m i^o
919. Huit tasses plaines ausdites armes; pesans............................	xxiiii^m i^o
920. Une esguyère vérée et gauderonnée ausdites armes, pesant iiii^m, vii^o et demye. Pour ce................................	iiii^m vii et demi.

Somme toute c marcs vii^o et demye.

Le xxviii^e jour de mars mil IIII^c IIII^{xx} et ung en la chambre des comptes de Madame où estoient Messieurs maistre Estienne le Fuzelier, Simon Filleul, Mathurin Gaillart, Jehan Boudet et Guillaume de Villebresme, conseillers de madite Dame, par Henry (2), gendre de Jehan de Lutz, orfèvre de madite dame, a esté apporté la vaisselle d'argent faicte par lui de neuf; c'est assavoir :

(1) Guillaume Blondeau ou Blondel, licencié ès lois, conseiller de la duchesse d'Orléans (ibid. 371, n° 8110, 9 et 12).

(2) Le document LIiI, p. 288, nous apprend que ce gendre de l'orfèvre Jean de Lut se nommait Henri Daynse.

921. Escuelles, trois douzaines aux armes de ladite Dame, pesans.................. LXX^m VII°

922. Item, une douzaine de platz aux armes de ladite Dame, pesans.............. XXXV^m V° I gr.

923. Et ung dragoer véré et gauderonné, et esmaillée aux armes de monseigneur le Duc, pesant......................... IX^m I° V gr.

Somme toute de ladite vaisselle CXV^m V° VI gros, laquelle a esté faicte de neuf par argent baillé par madite Dame audit de Lutz.

B. N. Cab. des titres, pièces orig. 2162, n° 813 (Orléans XII).

LII. — 1481

DOUBLE DE CERTAIN INVENTOIRE DE PARTIE DES BAGUES DE MADAME, BAILLÉ PAR JEHAN BOUDET EN LA CHAMBRE.

924. Et premièrement, la sainture d'un saint (1), en laquelle a le nombre et quantité de huit vingts perles, vingt dyamans et vingt rubiz; et en icelle sainture a une gibecière en laquelle a ce qui s'ensuit :

925. Premièrement le fermaillet de ladite sainture, ou il y a ung grant escusson de dyament, quatre grosses perles et troys rubiz.

926. Item, en la chantepleure (2) de ladite sainture a ung grant ballay ou meillieu et troys escussons de dyamens, ung petit ruby au dessus et troys grosses perles pendant.

927. Item, ung van ou il y a une tablète de dyament, deux rubiz et une grosse perle pendant.

(1) Une ceinture d'une forme particulière nommée ceint ou demi-ceint.
(2) La duchesse avait fait orner cette ceinture du symbole qu'elle avait adopté (Voy. le n° 905).

928. Item, ung loirre (1) ou il y a une losange de dyament, deux rubiz et une grosse perle pendant.

929. Item, une esse double (2) ou il y a une pointe de dyament, ung rubiz, une grosse perle pendant pareille de la dessusdite.

930. Item, une aultre esse ou il y a une fleur de dyament qui est de cinq pierres, une perle grosse pendant, pareille des dessusdites.

931. Item, une aultre esse d'or ou il y a une lozenge de dyament.

932. Item, quatre autres esses esmailliées de blanc ou il y a dessus sur chacune ung ballay.

933. Item, et est ledit saint de veloux noir, la ferreure, boucle, mordans et chaenes tout d'or.

934. Item, le ruby de la quenoille (3) pendant à ung lassay.

935. Item, troys escussons de dyamens, ung ruby et troys esperles pendant et plusieurs aultres dyamens.

B. N. Cab. des titres, pièces orig. 2162, n° 814 (Orléans XII).

(1) *Loirre* a le même sens que *leurre*; c'est un appât ayant la forme d'un petit oiseau que les fauconniers agitaient sur leur poing gauche pour rappeler les faucons. Ces petits objets pouvaient, comme le démontre cet article, être de véritables joyaux.

(2) Une S double. Voir la note du n° 897.

(3) Nous avons déjà trouvé une mention de cette belle pierre dans un document précédent (voy. la pièce XLVIII, article 891).

LIII. — 1481, 6 novembre.

Inventoire de fait de toute la vaisselle d'or et d'argent appartenant a madame la Duchesse d'Orléans et monseigneur le Duc son fils, estant et trouvé en nature aujourd'hui VIme de novembre, l'an mil CCCC quatre vingts et ung ès présences de maistres Estienne le Fuzelier, Simon Filleul, conseillers et auditeurs des comptes d'icele dame, Iehan Vigneron, conteroleur des finances de madicte dame, de Roulequin Coillet, garde d'icelle vaisselle et de Henri Daynse gendre de Jehan du Lut, orfevre d'icelle dame, ainsi et par la forme et maniére qui s'ensuit (1) :

Et premiérement, vaisselle d'or :

936. Trois cueillers, pesans quatre onces, deux gros; pour ce IIII° II gros.

937. Deux coppes d'or, pesans cinq marcs, deux gros et demy; pour ce Vm VII° II g. et demy.

938. Item, une espreuve en laquelle pendent trois chesnons d'or et ou bout de chascun chesnon pendent pierres et choses diverses; pesans le tout ung marc, une once, sept gros. Pour ce................. Im I° VII g.

Somme de la vaisselle d'or............ VIIm V° III g. et demy.

Vaisselle d'argent :

939. Premiérement, seize plats aux armes de feu Monseigneur, que Dieu pardoint! pesans ensemble, soixante marcs, deux onces; pour ce.............................. LXm II°

940. Item, quatorze platz [aux ar]mes de

(1) On peut constater par cet inventaire combien il y avait moins de luxe chez les grands seigneurs de la cour de France à la fin du xve siècle qu'au commencement. Les pièces en or sont rares et l'argent domine; c'était le contraire quatre-vingts ans auparavant.

Madame, pesans ensemble cinquante deux marcs, une once; pour ce.............. I.IIm Io

941. Item, quinze autres platz plus petiz que les dessusdits, aux armes de madite dame, pesans ensemble quarante six marcs, six onces; pour ce.................... XLVIm VIo

942. Item, dix huit escuelles aux armes de mondit seigneur, pesans ensemble trente-quatre marcs, deux onces; pour ce........ XXIIIIm VIo

943. Item, dix sept autres escuelles aux armes de mondit Seigneur pesans ensemble trente deux marcs, six onces; pour ce..... XXXIIm VIo

944. Item, dix neuf [autres] escuelles aux armes de madite Dame pour servir à la saulserie; pesans ensemble trente-sept marcs, quatre onces; pour ce.................. XXXVIIm IIIIo

945. Item, ung plat et une escuelle, l'un dedans l'autre, dont les fons sont d'estayn et le surplus d'argent pour réchauffer viande; ledit plat pesant IIIIm et l'escuelle deux, en ce non compris l'estayn; pour ce...... VIm

946. Item, six escuelles servans à la fruicterie, aux armes de mondit Seigneur, pesans ensemble unze marcs, cinq onces; pour ce. XIm Vo

947. Item, douze escuelles et ung plat neufz, aux armes de madite Dame; pesans ensemble XXVIIm IIo; pour ce............ XXVIIm IIo

948. Item, trois chandeliers à mectre flambeaux, aux armes de mondit Seigneur; pesans................................ XIIm II gros

949. Item, quatre chandeliers en façon de crinites (1), faiz de neuf et poisent dix marcs,

(1) Je n'ai pu trouver la signification de ce mot ni de plusieurs autres que l'on trouvera par la suite dans cet inventaire; c'est celui qui m'a offert le plus de difficultés.

quatre onces; pour ce........ X^m IIII°

950. Item, une grant cuiller d'argent et ung poislon (1) duquel le fons est d'argent; pesans deux marcs VII° II gros; pour ce... II^m VII° II gr.

951. Item, une petite tasse et ung petit gobelet couvert, pesans ensemble ung marc, cinq onces, deux gros; pour ce.......... I^m V° II gr.

952. Item, une nef d'argent doré aux armes de mondit Seigneur, pesans vingt-cinq marcs, deux onces; pour ce............. XXV^m II°

953. Item, une nef d'argent dorée garnie de cordage, mast, chasteau, devant, voille, cordage, deux panonceaux, deux ancriers (2). pesans ensemble vingt huit marcs, sept onces; pour ce...................... XXVIII^m VII°

954. Item, deux chauffes blancs (3), aux armes de madite Dame; pesans ensemble sept marcs, deux onces; pour ce........ VII^m II°

955. Item, six tranchoers (4) d'argent doréz servans à la panneterie; pesans ensemble cinq marcs, six onces; pour ce.... V^m VI°

956. Item, dix cueillers dont en y a deux dorées servans à la panneterie; pesant ensemble ung marc, une once; pour ce.................................... I^m I°

957. Item, deux coppes d'argent doré; l'une pour madame de Nerbonne et l'autre pour madame de Fontevrault (5); pesans ensemble................................ VII^m III° VI gr.

(1) Petit plat rond à queue, ce mot est encore en usage dans le midi de la France.
(2) Ancres.
(3) Ces pièces d'argenterie me paraissent être des réchauds.
(4) Plateaux de formes diverses sur lesquels l'écuyer tranchant découpait devant son seigneur.
(5) Anne d'Orléans, fille de Charles, duc d'Orléans, abbesse de Fontevrault de 1478 à 1491, année de sa mort.

958. Item, une grant tasse à pié, plaine, couverte, aux armes de Thierry, monseigneur, laquelle a esté fète neufve de la coppe dudit Thierry, monseigneur; pesant IIIIm VIo et demye; pour ce.............. IIIIm VIo et demy.

959. Item, quinze tasses d'argent gauderonnées et à pié doré par dessoubz et au fons d'icelles aux armes de madite Dame taillées, lesquelles ont esté refaites ou mois de février, l'an mil IIIIc IIIIxx de quinze autres tasses d'argent blanc qui pesoient XXXm Vo et demye; poisant icelles quinze tasses nouvellement faictes à présent...... XXXIXm Io VI gros.

960. Item, quatre potz d'argent blanc, faiz de neuf de quatre autres potz qui pesoient XXXIIIIm IIo; et poisent à présent iceulx quatre potz nouvellement faitz..... XXXVIm Io VI gros.

961. Item trois esguyères d'argent blanc aux armes.........................(1) qui ont esté fètes de trois autres esguyères d'argent blanc gauderonnées, les deux aux armes de madite Dame et l'autre aux armes de mondit Seigneur, et pesoient VIm Io II gros, et à présent poisent icelles trois esguyères nouvellement faictes.......... VIIIm VIo I gros.

962. Item, trois tasses d'argent blanc servans d'essaiz (2), partie de six tasses, qui ont esté faictes de neuf, et pesoient icelles trois tasses nouvellement faictes.......... IIIIm IIIIo II gr.

963. Item, ont esté refaiz deux autres essaiz et poisent IIIm V gros.

(1) Lacune dans l'original.
(2) Tasses dans lesquelles les officiers chargés de goûter les mets avant leur maître pour s'assurer s'ils ne renfermaient pas de poison, mettaient la part sur laquelle devait se faire cet essai.

964. Item, ung petit bassin gauderonné, ung benoistier martellé et gauderonné, une salière gauderonnée couverte, deux petites cueillers et l'esperges (1) du benoistier, d'argent blanc, pesans ensemble trois marcs, quatre onces et demye. Pour ce.... IIIm IIIIo et demy.

965. Item, ung poislon dont le fons est d'argent et une grant cueiller d'argent pour faire boulie, pesans ensemble environ deux marcs six onces et demy, pour ce......... IIm VIo et demi.

966. Item, deux potz d'argent blanc nouvellement faiz de deux autres potz d'argent; et poisent iceulx potz nouvellement faiz... VIm Io I gros,

967. Item, une esguyère gauderonnée couverte et ung petit flacon d'argent blanc, garny de chesne et couvercle, restant d'un article contenu ou précédent inventoire, faisant mention de deux pots d'argent blanc cy dessus décléréz et desdites esguyère et flacon; lesquelles esguyère et façon doivent peser VIm VIo VII gr.

968. Item, deux flacons garniz de chesnes et couvercles aux armes de mondit Seigneur, lesquelz ont esté faiz de neuf de deux autres flacons garniz comme dessus, qui pesoient XXIm demye once d'argent; et à présent poisent iceulx flacons nouvellement faiz...... XXIIIm Vo VII gr.

969. Item deux potz d'argent doré à fleurètes pesans ensemble seize marcs, sept onces : pour ce...................... XVIm VIIo

970. Item deux grans potz d'argent blanc véréz tous plains (2) aux armes de madite

(1) Le goupillon, l'aspersoir.
(2) Cette expression semble en désaccord avec l'explication donnée par M. de Laborde du mot *véré*, qui signifierait, d'après lui, doré par partie. Deux

Dame; pesans ensemble vingt-deux marcs, deux onces, deux gros; pour ce.......... XXIIm IIo II gr.

971. Item, deux autres grans potz d'argent gauderonnéz moictié doréz, aux armes de mondit Seigneur, pesant ensemble vingt-quatre marcs, sept onces. Pour ce........ XXIIIIm VIIo

972. Item deux autres grans potz aux armes de madite Dame gauderonnéz et moictié doréz, semés de chantepleures et lermes (1); pesans ensemble vingt-quatre marcs, trois onces; pour ce.............. XXIIIIm IIIo

973. Item, deux grans potz d'argent poinsonnéz, semés de lermes et de SS (2) et dessus les couvercles les lermes de madite Dame en façon de bancioles (3) pesans ensemble quarante quatre marcs, cinq gros. Pour ce. XLIIIIm v gr.

974. Item, deux grans flacons d'argent blanc de parement, ou ventre desquelx a deux souleilz et ou meilleu d'iceulx les armes de madite Dame, les ances desquelx sont en façon de bastons noylleux (4); pesans ensemble quarante marcs; pour ce... XLm

975. Item, deux grans bassins de parement véréz, à deux souleilz, seméz de lermes et de SS, et ou meillieu d'iceulx les armes de madite Dame; pesant ensemble dix neuf marcs, deux onces six gros; pour ce............................. XIXm IIe VI gr.

976. Item, deux bacines de parement vé-

pots d'argent blanc doré en entier ne peuvent pas l'être également par parties.

(1) Voir les notes qui accompagnent les nos 897 et 905.
(2) Voir la note qui accompagne le n° 897.
(3) Expression dont je n'ai pu trouver le sens.
(4) Bâtons noueux; ce que nous avons vu nommer dans d'autres documents *escots*,

réz et gauderonnéz, aux armes de madite Dame; pesans ensemble quatorse marcs, deux onces, six gros; pour ce XIIIIm IIo VI gr.

977. Item, deux autres bacins d'argent véréz, ou fons desquelz a ung souleil, aux armes de madite Dame; pesans ensemble treize marcs, trois onces et demye; pour ce. XIIIm IIIo et demye.

978. Item, ung autre petit bassin véré et gauderonné, armoyé ou fons aux armes de madite Dame; pesant trois marcs, cinq onces, deux gros; pour ce.................. IIIm Vo II gr.

979. Item, deux petiz chandeliers à flambeaux, véréz, armoiéz aux armes de madite Dame; pesans ensemble trois marcs, cinq onces et demy; pour ce................. IIIm Vo et demie.

980. Item, quatre tranchoers d'argent blanc, pesans ensemble trois marcs, cinq onces, deux gros; pour ce............... IIIm Vo II gr.

981. Item, ung dragoer véré et gauderonné, aux armes de mondit Seigneur, pesant dix marcs, six gros; pour ce.......... Xm VI gr.

982. Item, ung autre dragoer d'argent véré et gauderonné, aux armes de madite Dame; pesant dix huit marcs, huit onces; pour ce................................. XVIIIm VIIIo

983. Item, une esguyère vérée et gauderonnée aux armes de madite Dame, semée de chantepleures et de lermes (1); pesant quatre marcs, six onces, deux gros; pour ce IIIIm VIo II gr.

984. Item, une salière d'argent dorée et gauderonnée; pesant six onces et demye; pour ce..................................... VIo et demie.

985. Item, une autre salière d'argent do-

(1) Voir les notes des nos 897 905 et 972.

rée, ou hault de laquelle a une amatiste; pesant quatre onces et demye; pour ce.... IIII° et demie.

986. Item, une douzaine de cueillers d'argent plain (1); pesans douze onces, six gros; pour ce.......................... XII° VI gr.

987. Item, six tasses refaites de neuf, plaines, d'argent blanc vérées, aux armes de madite Dame ou fons, et ont esté refaictes de six autres tasses gauderonnées et dorées avecques couvercle de pareille façon qui pesoient XVIIm II° et demye, et à présent poisent icelles six tasses nouvellement faictes................................ XVIIm et demy.

988. Item quatorze grant tasses à pié martellées, dont en y a deux qui ont couvercles, qui ont esté refaictes de neuf de unze tasses d'argent gauderonnées moictié vérées, qui pesoient XXXIIm IIII° II gros, et de deux tasses gauderonnées à pié, qui pesoient VIm VI° VI gros; et poisent à présent icelles quatorze tasses nouvellement faictes.............. XLVIIm IIII° VII gr.

989. Item, deux grans tasses de parement d'argent dorées, doubles, couvertes, semées de SS (2) et de lermes aux armes de mesdits Dame et Seigneur; pesans ensemble dix huit marcs; pour ce XVIIIm

990. Item, un benoistier d'argent gauderonné et véré, avecques le sinochau (3) :

(1) On remarquera, dans cet inventaire de vaisselle d'argent, la rareté des cuillers et l'absence complète des fourchettes. Ces divers objets étaient en effet une rareté au XVe siècle. Dans le compte de Poulain de mars 1389, nous lisons l'acquisition faite à Perrin Bonhomme, orfèvre, *d'une cuiller, une espreuve, une fourchète d'or, une sallière et une navette d'argent dorés lesquelles parties ont esté baillées et livrées à madame la Duchesse pour plus honnorablement estre servie*, pour le prix de 54 francs.

(2) Voir la note du n° 897.

(3) Ce mot peut être lu *sinochau* ou *surochau*. Je crois cette expression,

pesant deux marcs; pour ce............. IIm

Vesselle de chapelle.

991. Vng calice en deux pièces d'argent véré, fermant à viz, ou fons duquel a ung cruxifilz doré par dedans, avec la plantine(1) d'icelui, pesant deux marcs, six gros ; pour ce IIm VI gr.

992. Ung autre calice d'argent doré aux armes de madite Dame, pesant deux marcs, une once, six gros; pour ce............. IIm Io VI gr.

993. Item, une croix d'argent dorée, en laquelle a ung cruxifilz par devant et par derrière un *agnus dei* et les quatre Évangelistes, portans sur ung pié et quatre petiz lions, pesant deux marcs et demi; pour ce. IIm et demi.

994. Item, deux petites choppines (2) aux armes de madite Dame, pesans ensemble ung marc, sept onces, II gros et demy; pour ce Im VIIo II gr. et demi.

995. Item, deux autres chopines plates pour la chapelle de Monseigneur, pesans.. IXm VII gr. et demi.

996. Item, ung benoistier avec l'espergès, pesant ensemble ung marc, quatre onces et demie; pour ce Im IIIIo et demie.

997. Item, une paix carrée, dorée, en laquelle a un cruxifilz, pesant ung marc, trois onces, six gros; pour ce............ Im IIIo VI gr.

998. Item, deux clochètes d'argent, dont l'une est dorée, pesans ensemble trois marcs et demy; pour ce........................ IIIm et demy.

999. Item, deux boètes d'argent à mectre

qui ne présente aucune signification, mal transcrite. Il doit s'agir de goupillon.

(1) La patène.
(2) Les burettes.

pain à chanter (1), le couvercle de l'une servant de paix; pesant ensemble ung marc, trois onces, six gros; pour ce............ I^m III^o VI gr.

1000. Item, deux chandeliers d'argent gauderonnéz et véréz à mectre cierges; pesant ensemble deux marcs, cinq onces deux gros; pour ce........................ II^m V^o II gr.

1001. Item, un ensensier d'argent véré cinq marcs, trois onces, quatre gros; pour ce....................................... V^m III^o IIII gr.

1002. Item, une cruche d'argent à mectre eaue, aux armes de madite Dame, couverte, à une ance; pesant...................... XIIII^m V^o V gr.

1003. Item, ung calice, ung benoistier, deux chandeliers, une clochète, une boiste et une paix; pesant tout ensemble........ III^m II^o V gr. et demi.

1004. Item, deux flacons d'argent aux armes de ladite Dame et deux scipens (2) à deux ances; pesant......................... XX^m IIII gros.

1005. Item, deux petits brocs d'argent à mectre eaue, aux armes de ladite Dame et véréz; pesans........................ X^m VII^o III gr

1006. Item, ung autre broc à mectre eaue, pareil des deux précédents, aux armes de ladite Dame; pesant VI^m

B. N. Cab. des titres, pièces orig. 2162 n° 799 (Orléans, XIV

(1) Les hosties.
(2) Peut-être faut-il lire *Et deux serpens aux ances*.

INDEX

DES JOYAUX ET TAPISSERIES

DES PRINCES D'ORLÉANS-VALOIS

A

Abbeville, 57.
ADAM ET ÈVE, 760.
Admirault (Monseigneur l'), 246.
Agate (Pierre d'), 889.
Agnus Dei, 993.
Aiguière, Esguière, 1, 12, 30, 33, 419, 420, 421, 423, 424, 425, 426, 483, 486, 500, 636, 657, 769, 773, 778, 920, 961, 967.
Aiguillettes, esguillettes, daguillettes, 68, 69, 85, 88, 89, 91, 92, 98, 100, 103, 104, 105, 106, 112, 138, 139, 141, 142, 147, 148, 151, 154, 162, 163, 164, 193, 197, 204, 411, 413, 580, 821.
Allemand (Inscription en), 814.
ALIX (La sœur), 402.
ALIXANDRE (Nicolas), drapier, XXIV, 459.
Allemagne, *Almaigne* (Façon d'), 265, 580.
Amétiste (Pierre d'), 567, 583, 602. 985.
AMBOISE (Hue d'). — Voyez CHAUMONT.
Ambre. — Voyez Pomme d'ambre.
ANDRÉ (Colart), huissier d'armes, 304.

Ange, Angel, Angle, 420, 678, 680, 758, 760, 769.
Angelot, monnaie, 785.
ANGENNES (Regnault d'), écuyer, 368.
Angleterre, 65, 178, 189, 190, 210, 225, 229, 304, 324, 354. — Voyez Escarlatte, Vert, Noir.
ANGOLESME (Le comte d'), 793.
Anlevure. — Voyez Enlevure.
Anneau, annel, annelet, 36, 37, 38, 39, 40, 41, 42, 97, 113, 157, 386, 389, 390, 392, 394, 414, 416, 431, 498, 505, 507, 508, 510, 511, 512, 513, 519, 521, 522, 523, 524, 526, 527, 529, 530, 531, 532, 533, 535, 536, 537, 538, 543, 544, 547, 549, 552, 553, 554, 555, 557, 558, 559, 560, 569, 589, 614, 744, 792, 793, 795, 796, 798, 814, 841, 851, 861, 863, 910, 913.
Annonciation. — Voyez NOTRE DAME.
ANTHOYNE, 593.
Apostres (Les), 420, 758.
Aragon, 33, 371.
Arbaleste, arballeste, 20, 56, 57, 58, 62, 63, 66, 67, 70, 72, 73, 75, 86, 99, 135, 153, 161, 163, 164, 165, 166, 167, 168, 169, 171, 173, 174, 175, 177, 178, 179, 181, 182, 184,

186, 187, 189, 190, 191, 192, 193, 194, 195, 197, 200, 205, 206, 209, 210, 211, 214, 218, 219, 225, 227, 228, 229, 230, 231, 232, 263, 271, 279, 281, 282, 283, 287, 299, 307, 309, 317, 338, 379, 380, 384, 592, voyez Noix d'arbaleste.

Arbreceaux (Tapisserie d'), 714.

Arcy (Girart d'), pannetier, 330.

Arest. — Voyez Arrest.

Argent. — Voyez Véré, Vermeux, Vermeil.

— de Chippre, 166, 185.

Armes, armoiries, armoié, 31, 32, 33, 34, 115, 418, 427, 428, 429, 431, 595, 652, 654, 656, 664, 676, 775, 776, 777, 849, 850, 877, 896, 914, 915, 916, 917, 918, 919, 920, 921, 922, 923, 939, 940, 941, 942, 943, 944, 946, 947, 948, 952, 954, 958, 959, 961, 968, 970, 972, 974, 975, 976, 977, 978, 979, 981, 982, 983, 987, 989, 992, 994, 1002, 1004, 1005, 1006.

Armignac (Bonne d'), 790.

— (Le comte d'), 790.

Arondes, rondèles, 112, 139, 174.

Arras. — Voyez Soie d'Arras.

Arrest, 65, 73, 87, 122, 137, 161, 163, 550, 632.

Arrode (Guillaume), orfèvre, 30.

Arsigaie, 21.

Astralabe, 582.

Atache, 811.

Aubertin. — Voyez Baillefèves.

Auderne (Girardin), changeur, 848.

Avambras, 13, 17, 22, 26, 28.

Avignon, 188.

B

Bacin, bacine, bassin, 59, 65, 73, 112, 139, 161, 779, 895, 909, 914, 917, 964, 975, 976, 977, 978.

Bacinet, 13.

Baie (Jehan), marchand, 55.

Baillefèves, Boillefèves (Aubertin), orfèvre, XXXIV, 751, 757, 764, 767, 779, 780, 788, XXXV, 789, 791, 792, 793, 795, 798, 799, 804, 814, 815, XLI, 821, 837, 848, 850.

Balay, rubis balay, 37, 39, 41, 123, 389, 419, 420, 422, 423, 424, 425, 426, 433, 434, 435, 436, 437, 438, 439, 440, 441, 443, 444, 445, 446, 447, 448, 449, 450, 451, 452, 453, 469, 470, 472, 473, 474, 475, 476, 477, 478, 479, 480, 481, 482, 484, 500, 609, 633, 742, 745, 746, 747, 748, 749, 750, 751, 753, 754, 763, 765, 766, 768, 769, 770, 771, 773, 781, 782, 783, 784, 785, 786, 787, 788, 792, 804, 805, 806, 807, 808, 809, 811, 812, 813, 837, 892, 926, 932. — Voyez Rubis.

Banciole, 973.

Bande (Le chancelier du marquis de), 744.

Banquier, 188.

Baptisement. — Voyez Notre Seigneur.

Bar (Henry de), 237.

— (Jehan de), 824.

Baraut, secrétaire, 34.

Barrette, 312, 313.

Barsarresses des filles du roy (Les), 39, 40.

Bassin. — Voyez Bacin.

Baste, 270, 298.

Bastiment, 565.

Baston noylleux, 974.

Bauchien (Katherine, femme de Robin), 1, 7.

Baudrier, 95.

Beaujeu (Monseigneur et Madame de), 853.

Beaumont-sur-Marne, 848.

Behaigne. — Voyez Bohême.

Bel et Bon (Balsarin), palfrenier, 843.

Benart (N.), 529.

Benoistier, 964, 990, 996, 1003.

Bergiers et bergières (Tapisseries à), 680, 684, 700, 712.
Bernard (Jehan), secrétaire, 748.
Berry (Le duc de), 113, 160, 217, 221, 222, 245, 451, 555, 593.
Bersseau, 873.
Berzieux (Thiébaut de), *marchand*, 405.
Besans, 411, 604, 766, 844.
Bestes (Tapisserie à), 714, 724.
Beuvon d'Hantonne (Tapisserie de), 686.
Biberon, 778.
Bièvre, fourrure, 150.
Billy (Jehan de), valet de chambre, XX, 409.
Blanchet, étoffe, 292, 834, 838, 846.
Blarru (M. de), chambellan, 358.
Blois, 743, 803, 804.
Blondeau (Guillaume de), conseiller, LI.
Boëte. — Voyez Boiste.
Bohain (Guillaume de), 336.
Bohême, 16, 24, 25, 346, 358, 382.
Boillon. — Voyez Boullon.
Boiste, Boëte, 595, 999, 1003.
Boitard (Bertrand), écuyer, 289.
Boniface. — Voyez Mores.
Bonnelet, 161.
Bonnet, 291, 302, 356, 370.
Bonpuis (Thévenin de), pelletier, XXIV, 460, 461, 462, 463.
Bontemps, 871.
Bontier, secrétaire, 10, 11.
Bordeaux, 16.
Boscherons et bergiers (Tapisserie à), 712.
Bossète, 821, 885.
Botereau (Guillaume), 875.
Bouciquaut (Le Maréchal), 234.
Boucles, 90, 102, 108, 114, 127, 391, 393, 411, 808, 811, 812, 817, 818, 819, 933.
— pour bottines, 516.

Boudet (Jehan), contrôleur, 891, 911, 920, LII.
Bougran, étoffe, 402.
Boujon, 592.
Boulay (Mme du), 2.
Boullon, Boillon, 56, 136, 145, 146, 179, 378.
Bouquiaux (Le sire de), chambellan, 828.
Bourbon (Le duc de), 80, 194, 241.
— (Jehanne de), 595, 600.
Bourbonnais (Le duc de), 789.
Bourgoigne (Le duc de), 80, 84, 209, 217, 221, 222, 244, 374, 452, 732.
Bourgoigne (Tapis de), 689.
Bourrelet de plumes, 603.
Bourse, 596, 597, 598, 672.
Boursète, 802.
Bousdrat (Bernard), marchand, XXIV, 456, 457, 458.
Bouterolle, boutereule, 82, 453.
Boutons, boutonnés, boutonneures, 59, 112, 271, 272, 287, 307, 381, 383, 391, 393, 454, 821.
Bracelet, 117, 118, 119, 123, 136, 145, 146, 900, 912.
Bracerolle, 286, 302, 327, 355, 370.
Bracque (Jehan), maître d'hôtel, 361.
Branches, bras et faucons (Tapisserie à), 707.
Braquemart, 857, 860, 866, 871, 874, 875.
Bras de fer (Loyzet), valet d'écurie, 843.
Brissay (Jehan de), 442.
Broc, 1005, 1006.
Brucelles, 223, 826, 832. — Voyez Escarlatte, Iraigne, Vert gai.
Brun de Moustiervillier, étoffe, 232.
— Voyez *Moustiervillier*.
Bueil (M. de), chevalier, 67, 240.
Bullette de Rodes, 600.
Burguet (Agnès, veuve de Perrin), drapière, XLII, 847.
Burlète, 858.

Burnon, secrétaire, 373.
Butor, oiseau. — Voyez Ongle de butor.

C

C, lettre, 556.
Cadren d'or, 581.
Cage, cagette, 577, 578.
Cagent (Jehan), échanson, 209.
Caignal (Laurent), 788.
Caillié, 55.
Cainture. — Voyez Ceinture.
Calabre (Escureux de), 294.
Calice, 991, 992, 1003.
Camahieu, 434, 443, 471, 482, 525, 529, 535, 540, 544, 599, 635, 648, 742, 783, 786.
Camail, 850.
Camail, poursuivant d'armes, 850.
Camelot, étoffe, 137, 251, 307, 331, 336, 338, 350, 353, 377,
— de Reims, 717.
— en graine, 174.
Campanes, 76, 77, 94, 112, 131, 159, 625, 626, 632. — Voyez Clochette.
Capeline, 116.
Carreaux, 303, 699, 732, 739, 741.
Ceinture, Cainture, Sainture, 61, 64, 83, 90, 94, 101, 110, 115, 122, 127, 130, 131, 156, 158, 393, 410, 411, 413, 580, 588, 589, 612, 624, 628, 770, 816, 924, 925, 926.
Cendal vermeil, *étoffe*, 457, 707.
Cercle d'or ou d'argent, 613, 622, 627.
Cerfs (Tapisserie de), 716.
Chaine, Chaienne, Chaene, Chaynne, Chaynette, Chaynette, Chesnons, 107, 108, 121, 122, 139, 160, 221, 385, 556, 558, 570, 571, 572, 573, 575, 593, 621, 624, 626, 628, 781, 808, 812, 816, 822, 894, 899, 910, 933, 938, 967, 968.
— cordelière, 902.
Chambenays, page, 839.

Chambre (Jehan), page, 839.
Chancelier (Le) Amaury d'Orgemont, 318, 361, 441, 764, 765.
Chandelier, 914, 948, 949, 979, 1000, 1003.
Chantepleure, 905, 926, 972, 983.
Chapelle, 456, 457, 656, 726.
Chappeau, Chapel, 355, 806, 849.
— garni de pierreries, 11, 771.
Chappel du Theil, 458.
Chappelés, Chaplès, 411, 412.
Chapperon, Chaperon, 170, 177, 191, 196, 205, 214, 227, 250, 254, 259, 267, 273, 276, 280, 284, 291, 300, 302, 305, 306, 310, 315, 321, 323, 326, 332, 334, 355, 364, 370, 826, 827, 832, 836, 842, 847.
Charlemagne, 489, 765.
Charles va delivrer Espaigne, inscription, 765.
Charnes, 409.
Chartier (M. de), 804.
Chasteau, 758.
Chasteauneuf, 465.
Chastellet de Paris (Le), 813.
Chaton, Chaaton, Chaston, 388, 509, 520, 539, 541, 542, 749, 753.
Chauffe blanc, 954.
Chaumes (Le comte de), 274.
Chaumont (Hue d'Amboise, sire de), chambellan, 803, 828.
Chausses, 260, 278, 302, 327, 833, 834, 835.
Chayère, 688.
Chesnon. — Voyez Chaine.
Chevalier (Jehan), conseiller, LI.
Chevalier et une dame (Tapisserie à un), 690.
Chevaux de joustes, 2.
Chippre. — Voyez Or, Argent, Oisellés.
Choppines, 964, 995.
Clarcy (Jehan de), Clarey, Clercy, brodeur, 54, 75, 159, XV, 188, XVII, XXIX.

Clochettes, 95, 566, 572, 656, 998, 1003.
Clou, 852, 855, 863.
COICHET (Loys), écuyer tranchant, 830.
COILLET (Roullequin), valet de chambre, 913, LI, LIII.
Coissin, 699.
COL (Gontier), secrétaire, 368.
Collier, colier, 76, 77, 78, 80, 81, 84, 97, 102, 109, 111, 112, 121, 126, 128, 141, 143, 144, 150, 179, 385, 805, 813, 885, 892.
— de camail, 815.
Cologne, Couloigne, 443, 482, 496.
Cols de maslart (Tapisserie à), 733.
Compiègne, 484, 485.
COMY, notaire, 813.
Connins et lieppars (Tapisserie à), 724.
Coquilles de Saint-Jacques, 765.
COQUINET le fol, 291.
Coppe. — Voyez Coupe.
Cor, 130.
Corail, 586, 617, 671.
Corneline (Pierre de), 533, 536, 537.
Cornet, 108, 615, 629, 667, 668, 748.
— d'ivoire, 587.
Cornette, 170, 191, 196, 205, 214, 227, 826, 827, 832, 836, 837, 842, 847.
Coronette, 792.
COSME (Nicolas), marchand, XXXVII.
Cosse de genet, cosses, 61, 111, 121, 150, 161, 384.
Cossette, 805, 813.
Cotte, cote, cotte juste, 224, 258, 265, 266, 275, 284, 311, 341, 345, 359, 370.
Coucy (Château de), 467, 687.
COUCY (Monseigneur de), 243.
Couloigne. — Voyez *Cologne.*
Coulombes, 778.
Couppe, coupe, coulpe, coppe, 664, 859, 883, 905, 937, 957, 958.
Couronne, 384, 765.

Couronnement.—Voyez NOTRE DAME.
Courtepointe. — Voyez Cutepointe.
Courtines, 680, 687, 706, 717.
COUSANT (Le sire de), 72.
COUSINOT (Guillaume), conseiller, 798.
Coutel, cousteau, 56, 82, 124, 134.
Coutelet, 71.
Couvertouer, 737.
Crampons, 128, 129, 131, 138, 155, 197, 198, 208.
Creusequin, 631, 662, 663, 674.
Crinite (Façon de), 949.
Cristal, 661, 665.
Croissants, 256, 270, 277, 333.
CROIST (Hance). — Voyez KARAST.
Croix, 528, 567, 568, 585, 593, 601, 672, 749, 751, 753, 759, 762, 837, 993.
— d'Inde, 660.
Crouppes de gris. — Voyez Gris.
CROYE (Jehan de), chevalier, 240.
Crucéfix, 502, 567, 751, 759, 762, 991, 993, 997.
Crucéphiement.—Voyez NOTRE SEIGNEUR.
Cruche, 1002.
Cuevrechiés, 398, 399, 400, 403.
Cuillers, 936, 950, 956, 964, 965, 986.
Cuissard, cuissot, cuisse, 13, 22.
Custodes, 10, 690, 691, 692, 693, 694, 695, 703.
Cutepointe, courtepointe, coustepointe, 402, 692, 709, 723.

D

Dague, 18, 23, 71, 79, 158, 604, 605, 864, 886.
Daguillettes. — Voyez Aiguillettes.
Damas. — Voyez Drap de Damas.
Dame et chevalier. — Voyez Chevalier.
— et enfants (Tapisserie d'une), 723.

Dame et d'un escuier (Tapisserie d'une), 653, 682.
— et d'un mouton (Tapisserie d'une), 770.
— prenant des cerises (Tapisserie d'une), 685.
— qui vest le chien (Tapisserie d'une), 704, 719.
— regardant dans une fontaine (Tapisserie d'une), 715.
— tenant une harpe (Tapisserie d'une), 683.
— tenant un escurel (Tapisserie d'une), 711.
— vestue de blanc (Tapisserie d'une), 711.
Damyen (Andrieu), argentier, XLVI.
Dandains, dandins, 80, 130, 152, 584, 620, 621, 624.
Darde d'acier, 19.
Davy (Jehan), chancelier, 796, 798.
Daynse (Henri), 920, LIII.
Demi angelot, monnaie, 388.
Demi caint, demi saint, 573, 808, 812. —Voyez Saint.
Demi-jaques. — Voyez Jaques.
Diadème, dyadème, 749, 759, 762, 770.
Diamant, dyamant, 3, 4, 5, 8, 9, 35, 93, 118, 119, 136, 146, 157, 388, 389, 392, 434, 436, 446, 449, 476, 498, 499, 500, 507, 508, 509, 510, 511, 512, 513, 514, 520, 522, 526, 527, 530, 539, 549, 551, 553, 554, 557, 558, 559, 560, 646, 744, 751, 783, 789, 793, 794, 795, 796, 797, 798, 799, 800, 805, 806, 813, 814, 851, 908, 913, 924, 925, 926, 927, 928, 930, 931, 935. — Voyez Tablette, Losange.
Dieu d'amours (Tapisserie du), 467, 690.
Dieu le père (Figure de), 759.
Donarville, 895.
Dosseret, 736.
Douclert (Huchon), sommelier, 466.

Dourdin (Jaquet), tapissier, 467.
Dragon (Figure de), 750.
Dragouer, 780, 914, 923, 981, 982.
Drap de Damas, Dampmas, 66, 85, 86, 88, 142, 154, 163, 164, 183, 193, 197, 200, 202, 208, 209, 212, 213, 218, 228, 256, 257, 270, 275, 277, 289, 298, 309, 330, 333, 337, 339, 346, 349, 355, 357, 358, 360, 361, 362, 368, 381, 382, 484, 718.
— de Moustiervillier, 459. — Voyez Brun, Gris brun, Gros, Vert brun.
— de soie, 302, XXIV, 693, 721, 739.
— d'or, 356, 455, 692, 729, 731, 732, 736, 737, 741.
— d'or racamas, racamas d'or, 291, 356, 456.
— noir, 268, 269, 287, 297, 334.
— noir de Londres, 351, 352.
— rouge, 847.
— velu tanné, XXIX.
Dreux (La comtesse de), 6.
Dyadéme. — Voyez Diadème.
Dyamant. — Voyez Diamant.

E

Ecuelles, escuelles, 33, 650, 658, 743, 865, 903, 921, 942, 943, 944, 945, 946, 947.
Empereur (Image d'un), 473, 643, 760.
Ensensier, 1001.
Enguerren, écuyer, VI, 29.
Enfants (Tapisserie à), 681, 704, 713, 723, 730.
Enlevure, anlevure, 751, 765, 784.
Epée. — Voyez Espée.
Ermine, fourrure, 737.
Escarlatte de Brucelles, 826.
— vermeille, escarlatte vermeille d'Angleterre, 84, 169, 173, 175, 225, 254, 258, 266, 278, 284, 300, 301, 310, 311, 312, 313, 319, 328, 333, 341, 345, 348, 355, 359,

368, 370, 374, 376, 379, 737, 826.
Escharpe, 615, 620, 625, 770, 816.
Esclice, sclice, esclipse (Façon d'), 410, 422, 470, 487, 642.
Escots, 724, 816, 844.
Escriptouère, 849.
Escuelles. — Voyez Écuelles.
Escureux, escurel, 357, 711.
— (Ventres d'), 258, 265, 275, 338, 341, 342, 345, 355, 359, 370.
— de Calabre, 294.
— noirs, 301, 348, 355, 362, 373.
Escus, 185, 743.
Escusson, 188, 386, 796, 853, 869, 887, 925, 926, 935.
— de broderie, 10.
Esguière. — Voyez Aiguière.
Esguillettes. — Voyez Aiguillettes.
Esmail, esmaillé, 101, 107, 111, 114, 121, 134, 145, 146, 384, 387, 388, 389, 417, 418, 420, 423, 425, 427, 428, 429, 431, 486, 502, 508, 511, 514, 523, 524, 544, 546, 551, 558, 559, 560, 561, 562, 563, 607, 608, 615, 616, 653, 664, 669, 670, 742, 748, 757, 758, 759, 760, 761, 764, 765, 766, 769, 770, 773, 776, 777, 779, 780, 850, 851, 867, 881, 933.
Esmeraudes, 439, 449, 471, 498, 500, 506, 528, 635, 751, 756, 792, 793, 811, 863.
Espaigne, 765.
Espaigne (Jehan d'), valet d'écurie, 843.
Espée, épée, 18, 74, 120, 125, 134, 139, 149, 453, 770.
— de Behaigne, 16, 24.
— de Bordeaux, 16.
— de Passou, espée de Passo, 27, 29.
Espergès, 964, 996.
Esperle. — Voyez Perle.
Espreuve, 870, 938.
Essai, 962, 963.
Esse. — Voyez S.
Estamoie, 429.
Estarge. — Voyez Targe.

Estorcouère, 630.
Estouteville (Jehannet d'), chambellan, 1, 290.
Étoffe de Rains, 285, 286.
Eu (La comtesse d'), 5.
— (Le sénéchal d'), 247.
Eusson, écuyer, 815.
Évangélistes (Figures des), 759, 993.

F

Fatinaut ou Fatinant (Pierre), changeur, 468.
Faugnon (Person de), échanson, XX, 409.
Faulce pière. — Voyez Pierre.
Fayel, vicomte de Breteuil (Jehan de), chambellan, 828.
Fénix. — Voyez Phénix.
Fère (Monseigneur de), 219.
Fermail, 160, 388, 437, 498, 771, 784, 789, 791, 805, 806, 813.
Fermaillet, 501, 615, 790, 807, 925.
Fermeures, 64, 149, 391, 393, 411, 817, 818, 819.
Fermin (Colin), valet d'écurie, 843.
Fermouer, 872, 877, 904.
Fer pour faucons, 854.
Ferrare (Le marquis de), 815.
Ferrure, 855, 933.
— d'or à escailles, 890.
— en façon de larmes, 867.
Fers de lance, 22.
Ferté-Bernard (La dame de la), 8.
Feuillage, 762.
Feuilles d'or, fueilles d'or, 574, 589, 616, 761.
Filé de Paris, 718, 727.
Filleul (Simon), conseiller, LI, 920, LIII.
Filz de Roy (Loys), écuyer, 828.
Fiole, 442.
Flacons, 428, 757, 765, 881, 916, 967, 968, 974, 1004.

FLEURANCE, 198.
Fleur de diamant, 794.
— de lis. — Voyez Lis.
FLORIGNY (Philippe de), chambellan, 70, 140, 172.
Foix (Le cardinal de), 913.
Folle (La), 41.
Fols du Roy et du Duc, 291, 344, 354, 355. — Voyez COQUINET, HANSE LI COQ.
Fondes, 484, 485, 503, 837.
FONTAINE (M. de), chambellan, 764, 765, 796.
Fontaine de Jouvence. — Voyez Jouvence.
FONTAINES (Rigaut de), écuyer, 828.
FONTENAY (M. de), chambellan, 847.
FONTEVRAULT (M^{me} de), 863, 957.
FORTDOU (Thierry), dit BAZELLE, orfèvre, 816.
FOURNIGUET (Richart), marchand, 867.
Foustanelle, 25.
FRANCONVILLE (Jehan de), maréchal, 843.
Frételet, 433, 442, 606, 610, 651, 660, 662, 664, 665, 766, 769, 774.
Frize, étoffe, 76, 78, 211, 329, 366.
Fueilles. — Voyez Feuilles.
Fustaine, étoffe, 837.

G

Gaignepain, 17.
GAILLART (Mathurin), conseiller, LI, 920.
Gantelet, 22.
Garde bras, 13, 17, 22, 26, 28.
GARNECHINES (Hennequin de), pelletier, 347, 349, 350, 360.
GASTART, maréchal, 843.
GAULES (Le sire de), conseiller, 803, 815.
Gênes, 11.

Genestes (Fleurs et branches de), 30, 355, 377.
— flories (Tapisserie de), 710.
Gésine. — Voyez NOTRE DAME.
Gest. — Voyez Jais.
Gibecière, 72, 924.
GILET, secrétaire, 30.
Glay ou glaïeul (Tapisserie semée de), 701.
Gobelet, 44, 45, 46, 47, 48, 49, 50, 51, 52, 53, 470, 766, 769, 951.
Gorgerette, 180, 187, 199, 203, 214, 220, 236, 375, 381, 383.
Gosses. — Voyez Cosses.
GOURLE (Guy), chambellan, 828.
Graine (Satin en), 226, 276. — Voyez Camelot.
GRANCY (M. de), chevalier, 240.
Grand Credo (Tapisserie du), 686.
Grenat (Pierre de), 786, 811, 878.
Grésillon, 515.
Gréves, chaussures, 13, 22.
Griffon (Pied de), 660.
Gris, crouppes de gris, fourrure, 291, 329, 354, 357, 366, 371, 460, 849.
— brun de Moustiervillier, 232.
— Voyez *Moustiervilliers*.
Gros de Moustiervillier, 167, 168.
— Voyez *Moustiervillier*.
GUERLES (Le duc de), 410.
GUEUX (Marie de), marchande, 396, 397, 398, 399, 400, 401, 403.
Guiche de satin, 666.
GUIENNE (Monseigneur de), 837.
GUINGANT (Hugues de), secrétaire, 54, 164, 498.
GUY (Baude de), 813.

H

Hache, 19.
Hainselin, 95, 96, 299.
Hanap, Hennap, 1, 12, 30, 418, 419, 420, 421, 422, 423, 424, 425, 426, 468, 483, 486, 487, 636, 642, 663, 673, 676, 766, 773, 774, 810, 849,

Hanap de madre, 55, 665.
HANSE LI COQ, fou, 354.
Haquenée baye, 2.
HARMEN, 161.
Harnois, 760.
— de jambes, 13, 22.
— de joustes, 14, 821.
Haubergon, 160, 166, 197, 198, 208, 299, 308.
Haulte lisse (Chambre de), 702, 703, 704.
Heaume, 14, 17.
Hennap. — Voyez Hanap.
HENRY. — Voyez DAYNSE.
Hermine — Voyez Ermine.
HÉRON (Macé), trésorier, 410, 416, 465, 484, 497.
Heuque, 838.
Heures (Livres d'). — Voyez Livre.
Hôtel Saint-Pol. — Voyez SAINT-POL.
Houppelandes, 59, 65, 66, 67, 70, 73, 75, 85, 86, 88, 89, 91, 106, 128, 135, 137, 141, 142, 150, 151, 152, 153, 154, 155, 161, 162, 163, 165, 167, 168, 169, 170, 173, 174, 175, 176, 178, 179, 181, 182, 183, 184, 189, 192, 193, 194, 195, 196, 197, 198, 200, 202, 204, 209, 211, 212, 216, 217, 218, 219, 221, 222, 223, 224, 225, 226, 228, 229, 230, 231, 232, 233, 235, 237, 238, 239, 240, 244, 246, 247, 249, 251, 252, 253, 255, 262, 263, 264, 268, 269, 271, 272, 273, 274, 279, 281, 282, 283, 287, 288, 289, 290, 291, 292, 293, 294, 295, 296, 304, 307, 308, 309, 310, 314, 315, 316, 317, 318, 320, 322, 325, 328, 329, 330, 331, 334, 335, 336, 337, 338, 339, 340, 343, 344, 346, 347, 348, 349, 350, 351, 352, 353, 354, 355, 357, 358, 360, 361, 362, 365, 366, 367, 368, 369, 371, 372, 374, 376, 377, 378, 379, 380, 382, 384, 455, 459, 460, 461, 462, 464, 465, XXXIX, 822, 823, 824, 825, 828, 829, 830, 831, 839, 840, 841, 843, 844, 846.
HUBELIN (Jehan), 874.
Huche, 487.

I

Ilet, Il est. — Voyez Ylet.
Images, Ymages, 387, 419, 436, 444, 445, 467, 471, 473, 475, 476, 477, 478, 479, 480, 481, 484, 489, 490, 491, 492, 493, 494, 495, 497, 502, 531, 590, 635, 638, 639, 640, 641, 643, 644, 645, 646, 647, 649, 686, 745, XXXIV, 749, 750, 752, 753, 754, 755, 758, 765, 767, 768, 770, 772, 786, 788, 910.
Inde. — Voyez Croix.
Iraigne, yraigne, 373, 832, 833.
— de Brucelles. 832.
ISRAEL. — Voyez Pierre d'Israël.
IVIRY (Le baron d'), 235.
Ivoire, Yvoire, 71, 79, 604, 605, 610,

J

Jacinte, pierre, 900, 911.
Jais, gest, 566, 584, 590, 618, 619, 629, 879, 884.
JAM ROULIN (Guillaume), valet, 843.
Jaques, vêtement, 106, 112, 114, 128, 129, 131, 138, 140, 171, 172, 206, 207, 255, 297.
— (Demi), 248.
Jaquet, 879.
Jaspre (Pierre de), 583, 861, 862, 880, 888.
JEHAN, secrétaire, 856.
Jennes. — Voyez Gênes.
Jennette noire, fourrure, 337, 372.
JHEAUME, 26, 28.
JONCHERY (Jehan de), receveur des aides, XX, 409.
Jouvence (Tapisserie de la fontaine de), 702.
JUCH (Le sire de), anglais, 797.

Justines (Raoul de), aumônier, 12.

K

Karast (Hance) ou Croist, orfèvre, XII, 79, 84, 85, 88, 91, 92, 93, 109, 110, XIV, 149, 150, 151, 152, 153, 154 155, 156, 163, 164, 384, 410, XXII, 415, 416, XXIV, 454.

L

Labret ou Albret (Charles de), 233, 242.
La Heuse (Baudrain de), chambellan, 828.
La Mer (Manuel de), marchand, 11.
La Mote (Regnault de), échanson, 374.
Lancelot (Tapisserie de), 686.
Langres. — Voyez Lengres.
Laon, 408, 409.
Larmes, lermes, 897, 898, 972, 973, 983, 989.
La Trémoille (Monseigneur de), chevalier, 240.
Le Borgne, valet d'écurie, 843.
Le Bouteiller (Guillaume), conseiller, 748, 796.
Lebret. — Voyez Labret.
Le Breton, page, 839.
— (Richard), orfèvre, 12.
Le Camus (Thiébaut), changeur, 407.
Lecueur (Agnès, femme de Rivaut), marchande, 406.
Le Doyen (Tassin), argentier, 813.
Le Duc (Nicole), conseiller, 815, 847, 848.
Le Fevre (Godefroy), garde des deniers, 90, 111, 160, 161, 162.
Le Flament (Jean), conseiller, 318, 361, 383, 410, XXII, XXIV, 466, 467.
Le Fuzelier (Étienne), conseiller, LI, 920, LIII.

Le Mareschal (Jehan), maitre de la monnaie, 775.
Lendit (Le), 338.
Lengres (Gilet de), trésorier, 741, 813.
Le Plastrier (Hue), valet, 163, 164.
Le Preudomme, valet d'écurie, 843.
Lerida (L'évêque de), 466.
Lermes. — Voyez Larmes.
Le Sauvage (Beauduet), marchand, 404.
Le Séneschal (Robert), écuyer et échanson, 55.
Leups, Leus. — Voyez Loups.
Lévrier, 662.
Licorne, 614.
Lieppars (Tapisserie de), 724.
Ligier (Guillaume), 729.
Lion, 540, 993.
— (Tapisserie à un), 714.
Lis, lys, 404, 405, 441, 663.
— (Fleurs de) 442, 587, 660, 759.
Livre, 666, 877.
— d'Heures, 872, 904.
Logicque (Tapisserie de la), 689.
Loirre ou leurre, 928.
Lombardie, 10, 25, XXIII, 453, 463.
Londres, 249, 250, 252, 264, 271, 272, 279, 281, 283, 300, 305, 306, 314, 320, 323, 326, 332, 351. — Voyez Drap noir.
Lonnequin, marchand de chevaux, 2.
Loriaut, oiseau, 564.
Lorraine (Jean, duc de), 851.
Lorsigmo (Poncelet), voiturier, 408.
Losange de diamant, 928, 931.
Loups, Loux, Leus, Leups, 112, 125, 126, 133, 140, 151, 152, 170, 172, 176, 177, 182, 191, 200, 202, 204, 209, 212, 213, 214, 216, 221, 223, 224, 233, 234, 235, 237, 238, 239, 240, 241, 242, 243, 244, 245, 246, 247, 289, 355, 362, 367, 374, 376, 377.
Louppe, pierre, 519.

DES PRINCES D'ORLÉANS-VALOIS 233

Lout ou Lut (Jehan de), brodeur, XLVII, 892, L, 912, 913, 923, LIII.
Lubin (Jehan), marchand, 886.
Lucques, 287, 781, XXXVII.
Luxembourg (Le sénéchal de), 357.
Lumelle (La), 71.
Lys. — Voyez Lis.

M

Macé (Jehan), 677.
Maçonnerie (Joyau de), 751, 753, 755, 756, 767, 772.
Madame. — Voyez Notre Dame.
Madeleine (Image de la), 474, 497, 647.
Madre, 55, 124, 631, 662, 663, 664, 674, 676, 849. — Voyez Hanap.
Maille (Pièce de), 94, 160, 174, 180, 187, 193, 198, 203, 208, 299, 308.
Maillot, 328.
Main d'acier, 17, 26, 28.
Maître de la corne de cerf (Le), 860.
Malestrait (Alain et Jehan de), 468.
Mantel, Manteau, 186, 301, 342, 363, 464.
Mariette (Denis), changeur, 1, 2, 334, 373, 383, 384, 650, 743, XXXIV, 751, 788, 804, 813, 849.
Marsaye (Audry), courtier, 773, 774.
Martre, fourrure, 75, 97, 465.
— de Pruce, 290, 318, 320, 325, 330, 340, 346, 352, 361, 368, 369, 463, 464, 465.
— sébeline, 84, 85, 86, 97, 154, 163, 164, 193, 249, 322, 331, 335, 336, 339, 343, 347, 349, 350, 353, 360, 364, 367, 461, 462.
Marueil (Jacob de), pelletier, XXIV, 464, 465.
Maslart (Tapisserie à cols de), 733.
Massonnerie. — Voyez Maçonnerie.
Mauduit (Jehan), tailleur, 180, 199, 215, 236.
Mauronvillé (La dame de), VIII.
Meaulx (Alain), page, 839.

Melleville (Richart de), armurier, 843.
Menetou (Baillage de), 901.
Menuiseries (Petites), 910.
Menu vair, fourrure, 65, 291, 344, 356.
Mertre. — Voyez Martre.
Mirouer, miruer, 499, 746.
Molines d'or (Perles), 762.
Monnaye de Paris (La), 742, 751, 767, 775, 780.
Monseigneur de Bourbon, inscription, 61.
Mont (Jaquet de), armurier, 843.
— (Philipot du), fourreur, 343.
Montbazon (Le sire de) 797.
Montjoye (Le sire de), conseiller, 748.
Mor (Teste de), 544.
Mordant, 114, 149, 391, 393, 411, 454, 808, 812, 817, 818, 819, 933.
Morel (Eustace), maître d'hôtel 373.
Mores (Boniface de), écuyer, VI, 29, 56, 318, 361.
Mors de chappe, 445.
Mortemar (Le sire de), 797.
Moufles de chamois, 849.
Moulins (Tapisserie à), 732, 749, 756.
Moussupe (Jehan de), seigneur de Morvilliers, chambellan, 828.
Moustiervillier, 167, 168, 232, 459, 822. — Voyez Drap, Gris-brun, Gros, Vert-brun.
Musc. — Voyez Pomme de musc.
Musset (Simon), conseiller, LI.
Muton (Fouquaut), page, 839.

N

Nalhac (Elyon de), chevalier, 240.
Namur (Guillaume de), chevalier, 26, 297, 317.
Navarre (Le roi de), 773.
— (Pierre de), 297.
Néclé, 568, 588.

Nef, neef, 430, 431, 432, 661, 758, 759, 760, 761, 762, 763, 764, 804, 952. 953.
Ne m'oubliez mie (Fleur de), 769.
NERBONNE (M^me de), 912, 957.
— (Monseigneur de), 893, 908, 910.
NÉRY (Loys de), page, 839.
Neufcastel, 842.
Noir d'Angleterre, étoffe, 65, 178, 189, 190, 210, 229.
— de Londres, étoffe, 250, 252, 264, 271, 272, 279, 281, 283, 300, 305, 306, 314, 320, 323, 326, 332.
Noix d'arbaleste, 62, 501,
NOTRE DAME (Image de), 387, 436, 437, 438, 439, 479, 484, 490, 502, 635, 639, 751, 758, 788.
— (Annonciation de), 437, 440, 747, 784, 785.
— (Couronnement de), 441, 788.
— (Gésine de), 443, 482, 496, 648.
NOTRE SEIGNEUR (Baptisement de), 782.
 (Crucifiement de), 449, 781, 782.
— (Image de), 435, 472, 488.
— (Sépulture, Sépulcre de), 449, 751, 781.

O

Oeil de Chat, pierre, 555.
Oiseaux (Tapisserie à), 681.
Oisellés de Chippre, 577.
Ongle de butor, 415.
Or de Chippre, 203.
— racamas, racamas d'or, 291, 356, 456.
— soudis. — Voyez Soudis.
Oreiller, 406.
Orenges (Tapisserie à), 728.
Orengiers (Tapisserie à), 722.
ORGEMONT (Amaury d'). — Voyez Chancelier.
ORLÉANS, 860, 886.

ORLÉANS (Anne d'), 873.
— (Jehanne d'), 795.
— (Marguerite d'), 794.
— (Thierry d'), 910, 958.
Ortie (Plante d'), 850.
Ostade, étoffe, 344.
Ours, 216, 221.
Ovier, 611.

P

Paix, 607, 997, 999, 1003
Paris, 1, 2, 10, 11, 12, 30, 54, 55, 416, 453, XXIV, 467, 468, 484, 497, 718, 727, 742, 748, XXXIV, 751, 769, 775, 780, 781, XXXV, 804, XXXVII, 813, 814, XLI, XLII, 838, 847, 848. — Voyez Chastellet de Paris, Filé de Paris.
PASSO ou PASSOU (Épée de), 27, 29.
Patenostres, 583, 584, 586, 590, 617, 618, 619, 629, 672, 858.
Pavillon, 738.
— portatif, 721.
— raché d'or, 54.
Penne noire, fourrure, 351.
Pennier, 569.
Perle, Esperle, 41, 42, 60, 61, 93, 110, 165, 178, 181, 193, 197, 218, 219, 231, 287, 385, 420, 421, 422, 423, 424, 425, 426, 433, 434, 435, 436, 437, 438, 439, 440, 441, 445, 446, 447, 448, 449, 450, 451, 452, 455, 469, 470, 471, 472, 473, 474, 475, 476, 477, 478, 479, 480, 481, 482, 483, 484, 485, 486, 487, 488, 489, 490, 491, 492, 493, 494, 495, 496, 497, 498, 500, 503, 504, 517, 518, 528, 567, 579, 583, 584, 591, 594, 596, 597, 598, 599, 606, 618, 630, 635, 666, 667, 672, 675, 745, 746, 747, 748, 749, 750, 751, 762, 765, 766, 769, 770, 771, 773, 774, 781,

782, 783, 784, 785, 786, 787, 788, 789, 790, 791, 805, 806, 807, 808, 809, 811, 812, 813, 837, 892, 924, 925, 926, 927, 928, 929, 930, 935.
PERRIER, secrétaire, 803, 847.
PESCHIN (Jacques du), chambellan, 803.
Phénix, 518.
PIERRE (Jacques), page, 839.
Pierre d'Israël, 531.
— faulce, 523.
— fine, pierrerie, 11, 386, 387, 419, 543, 547, 555, 584, 589, 669, 670, 673, 742, 749, 750, 751, 764, 773, 808, 812, 930, 638.
PILLOT (Perrin), tailleur et valet de chambre, 57, 73, 84, 85, 88, 89, 91, 92, 93, 109, XV bis, 334, 463, 729.
PIZDOË (Regnaut), changeur, 769, 770, XXXV, 790, 794, 795, 800, 801, 802, 803, 813.
Planchètes, 820.
Plats, 650, 743, 865, 882, 903, 922, 939, 940, 941, 945, 947.
Plattes, 94, 96.
Plitte (Email de), 779.
Poignés, poignets, 191, 201, 213, 224, 291.
Poislon, 950, 965.
Poitrail, 616, 807.
Pomme, 609, 759, 761, 873.
— d'ambre, 579.
— de musc, 594, 893.
POQUET (Pierre), contrôleur de l'argenterie, XIX.
Porc espy, 116, 125, 133, 134, 469, 815.
PORTECLEF MALBRINE, 468.
POTIER (Thomassin), fourreur, XVI, 373.
Pots, 31, 417, 427, 651, 652, 653, 665, 669, 670, 777, 780, 876, 906, 913, 914, 915, 960, 966, 967, 969, 970, 971, 972, 973.
POULAIN (Jehan), receveur des finances, I, II, 10, 11, 12, 30, VIII, 54,

164, 248, 253, 410, XXII, 453, XXIV, 465, 467, XXVIII, XXIX, 633, 743, 748.
Poulette, 563, 616.
Pourpoint, 102, 139, 147, 166, 180, 187, 203, 220, 256, 261, 270, 277, 297, 333, 375, 381, 383, 484, 837.
Prusse, 290, 318, 320, 325, 330, 340, 346, 352, 361, 368, 463, 464, 465, voyez Martre de Pruce.
Puy (Le). — Voyez Saphir du Puy.

Q

QUIERET (Manessier), chambellan, 830.

R

Rabot, 498, 500.
Racamas. — Voyez Or racamas.
Rains. — Voyez *Reims.*
RAYE (Regnault de), 202.
RECY (du), secrétaire 741.
REFFUGE (Pierre du), général-maitre, 890.
REGNAULT DE MONTAUBAN (Tapisserie de), 686.
Reims, 261, 266, 285, 286, XX, 395, 408, 409, 717. — Voyez Étoffe de Reims, Toille de Rains, Camelot de Reims.
Reine (La), 3.
Reliques, 892.
Reliquière, 387, 438, 441, 593, 599, 602.
REMER (Pierre), trésorier général, XXXIV, 788, XXXV, XXXVI, 814, 815, 848, 850.
RENTY (Oudart de), écuyer, 368.
RIVIÈRE (Le seigneur de la), 2.
Robe, 897, 898.
— bastarde, 324.
— royale, 319.
Rochez, 15.
Rodes. — Voyez Bullette.

Rois. — Voyez Roys.
Rondeau, 118, 136.
Rondèles. — Voyez Arondes.
Rone (Jehan de), orfèvre, II.
Roquigni (Marguerite de), marchande, 396.
Roses (Tapisseries à), 726, 729, 731.
Rosiers et enfants (Tapisserie à), 713.
Rouge de Neufcastel, 842.
Roussay (Jehan de), chambellan, 318, 361, 383.
Roye (Bastes de), 298. — Voyez Baste.
Roys, rois, roie (Dos et ventres de), fourrure, 309, 310, 311, 314, 327, 355.
Rubis, Ruby, 6, 62, 390, 392, 394, 416, 471, 484, 505, 512, 558, 570, 615, 616, 634, 742, 789, 790, 792, 891, 802, 924, 925, 926, 927, 928, 929, 934, 935, voyez Balay.
Ruissel ou Rinssel (Herman), orfèvre, XIX.
Ruzé (Loys), trésorier, 892, L.

S

S. S Esse double, inscription, 897, 898, 929, 930, 931, 932, 973, 975, 989.
Safir. — Voyez Saphir.
Saignaux, 590, 617.
Saillant (Pierre du), écuyer, 816, XLI, 828.
Saint, vêtement, 924, 933. — Voyez Demi-ceint.
Saint Andry (Image de), 445, 749, 752, 753, 754, 756, 768, 772.
Saint Anthoine (Image de), 480, 492, 644.
Saint-Chartier (M. de), 814.
Saint Christophe (Image de), 590.
Saint Denis (Image de), 445, 473, 638, 815.
Saint Estienne (Image de), 452, 481, 495, 640.

Saint Georges (Image de), 446, 476, 491, 646, 770.
Saint-Germain-en-Laye, 30.
Saint Jacques (Image de), 765, 884. — Voyez Coquilles de Saint-Jacques.
Saint Jehan (Image de), 751.
Saint Jehan Baptiste (Image de), 745.
Saint Jehan l'Évangéliste (Image de), 444, 495, 649.
Saint Loys (Image de), 450, 479, 492, 645.
Saint-Omer, 300, 324.
Saint-Ouen, 1, 2, 334.
Saint Père (Image de), 448, 478.
Saint Pol (Image de), 447, 477, 497, 641.
— (Hôtel), XLI, 338.
Saint Sébastien (Image de), 907.
Saint-Yon (Berthaut de), pelletier, 363, 364, 365, 367.
Sainte Katherine (Image de), 746, 747, 786.
Sainte Madeleine. — Voyez Madeleine.
Sainte Marguerite (Image de), 750, 752, 753, 754, 755, 772.
Sainture. — Voyez Ceinture.
Salière, 433, 469, 606, 610, 637, 654, 914, 964, 984, 985.
Salus d'or, monnaie, 873.
Sancerre (Le Maréchal de), 238, 340, 378.
Saphir, Safir, 7, 36, 38, 386, 419, 421, 422, 423, 424, 425, 426, 437, 438, 440, 441, 444, 445, 447, 449, 450, 451, 452, 453, 470, 473, 474, 475, 477, 479, 480, 481, 483, 484, 506, 519, 541, 542, 567, 593, 636, 637, 638, 639, 640, 641, 642, 643, 644, 645, 647, 649, 677, 742, 745, 746, 749, 750, 751, 756, 765, 766, 769, 770, 771, 772, 773, 774, 781, 782, 784, 785, 786, 805, 806, 808, 809, 811, 812, 813.
— du Puy, 524.

Sarge. — Voyez Serge.
Sarrazin (Tête de), 599.
Sarreau, 49.
Satin, 10, 126, 162, 165, 166, 176, 178, 181, 182, 184, 185, 187, 192, 200, 212, 220, 221, 223, 224, 226, 230, 248, 249, 255, 262, 263, 265, 281, 292, 293, 294, 295, 296, 297, 298, 299, 308, 318, 335, 343, 367, 372, 375, 458, 460, 464, 465, 666, 667, 729.
Sautereau, 562.
SAUVAIGE (Pierre), secrétaire, 743. XXXV, 804, 814, 815, XLII, 850,
Sayère (L'hermite de la), 791.
Sceau, 901.
Sclice. — Voyez Esclice.
SECOND, 501.
Sens (L'archevêque de), 804.
Sépulcre, sépulture. — Voyez NOTRE SEIGNEUR.
Serge, sarge, 467, 687, 694, 695, 706, 715, 717, 724, 725, 733, 740.
Serpent, 761, 1004.
— (Langue de), 610, 671.
— volant, 765.
Serpentine, 883.
Serreaux, 49.
SEUGNIN (Jehennin), mercier, XXIV, 455.
Signet, 133.
SIMON (Julien), marchand, 748.
Sinochau, 990.
SIZAIN (Guillaume), conseiller, 741, 813.
Soie, soye, 411, 413, 414, 580, 587, 589, 601, 613, 624, 628, 841.
— d'Arras, 738.
Soissons (L'évêque de), 815.
Sollier, 454.
— d'acier, 22.
Sonnettes, 410, 615, 622, 627, 628, 910.
Sotrin, pierre, 529.
Souage, 655, 662, 670.
Soudant (Façon de) 525.
Soudis (Or), 279.
SYZAIN (Guillaume). — Voyez SIZAIN.
Soye. — Voyez Soie.

T

Tableau d'or, 434, 435, 436, 437, 439, 440, 502, 747, 781, 782, 783, 784, 785, 786, 787, 788, 892.
Tablette de diamant, 927.
TAPAREL (Jehan), receveur des aides, 409.
Tapisserie, tappicerie, 467, 678, 690, 691, 700, 701, 703, 704, 714, 715, 716, 723, 724.
Tappis, 467, 679, 680, 681, 682, 683, 684, 685, 686, 688, 689, 697, 698, 705, 708, 710, 711, 712, 713, 718, 719, 722, 723, 726, 727, 728, 730, 734, 735. — Voyez Bourgoigne.
TARANNE ou TARENNE (Jehan), orfèvre et changeur, 30, IX, XXIV, 751, 757, 764, 765, 767, 768, 772.
Targe, estarge, 414, 446, 770, 907.
Tasses, 32, 466, 612, 659, 775, 776, 780, 803, 848, 914, 918, 919, 951, 959, 962, 987, 988, 989.
Tersignés, 405.
TESTENOIRE (Riqueboule), valet d'écurie, 843.
Teurs (Manière de), 390, 392, 394.
Teurterelles. — Voyez Turterelles.
Theil. — Voyez Chappel.
THEZEUS (Tapisserie de), 698.
THIERRY, secrétaire, 2, 11, 12.
Tigre, thigre, tygre, 150, 192, 197, 367, 380, 384.
Tissu cramoisi, 856.
Toille de Rains, 261, 266, 395, 396, 397.
Topaze, pierre, 548.
Touaillestes, 401.
Touet, 108.
Toulouse, II.
Toupeau argenté, 838.
Tourelle, 764.

Tournoiement (Tapisserie du), 703.
Tranchoer, 955, 980.
TRENTE (Sevestre), marchand, 781, 788.
Trinité (Image de la), 787.
Troche, Trosse, 420, 765, 807, 811, 812.
Trois rois de Couloigne (Image des), 443, 482, 496.
Trosse. — Voyez Troche.
Troye la Grant (Tapisserie de), 697.
Turquoise, 521.
Turterelles, tourterelles, 615, 774.
Tuyaulx d'argent, 824.
Tygre. — Voyez Tigre.

V

Vair. — Voyez Menu vair.
Vannes, 410.
Vans, Vens, 484, 485, 608, 927.
VELORT (Guy de), chambellan, 828.
Velours, Veluau, 59, 67, 150, 151, 152, 171, 172, 178, 179, 181, 184, 186, 188, 192, 206, 210, 216, 221, 233, 237, 238, 239, 255, 263, 269, 271, 274, 288, 290, 293, 294, 299, 316, 317, 322, 325, 346, 347, 357, 363, 365, 367, 371, 378, 380, 382, 384, 410, 455, 460, 461, 464, XXIX, 485, 699, 731, 897, 898, 933.
Venise (Ouvrage de), 424, 453.
Vens. — Voyez Vans.
Ventres d'escureux. — Voyez Écureux.
Véré (Argent), 34, 653, 803, 848, 915, 916, 920, 923, 970, 975, 976, 978, 979, 981, 982, 983, 987, 988, 990, 991, 1001.
Verge, 42, 506, 514, 522, 531, 533, 534, 545, 546, 551, 556, 559, 561, 618, 801, 862.
Vermeil, vermeux (Argent), 1, 12, 30.

Vert brun, étoffe, 823, 825, 829, 830, 831, 839, 840, 841, 843.
— brun de Moustierviller, 822, 824, 827, 828, 835, 836. — Voyez *Moustierviller*.
— d'Angleterre, 304, 324, 354. — Voyez *Angleterre*.
— gai, vert gai de Brucelles, 223, 224, 268. — Voyez *Brucelles*.
VERTUS (Le comte de), 792, 822, 824, 827, 843, 847.
Vervelles, 896.
Vices et Vertus (Tapisserie des), 686, 734.
Vie de vie (Tapisserie de la), 735.
VIEZPONT (Yves de), 156.
VIGNERON (Jehan), conseiller, 857, 866, LI, LIII.
VILLAINES (Le Besgue de), chambellan, 374.
VILLEBRESME (Jehan de), secrétaire du roi, 466, 768, 892, 920.
Viretons, 101, 121, 143, 144, 174.
VIVIER (Jehan de), orfèvre, 111.
Vivier-en-Brie, 813.
VORIN (Jehan), fourbisseur, VI.

W

WYNDESORE, 850.

X

X Y Z, inscription, 107.

Y

Y griez, inscription, 807.
Ylet, Ilet, Il est, inscription, 74, 93, 170, 177, 191, 201, 205, 213.
Ymages. — Voyez Images.
Yraingne. — Voyez Iraigne.
Yvoire. — Voyez Ivoire.
YZABEL (Madame), 484.

LE PUY-EN-VELAY — IMPRIMERIE R. MARCHESSOU.

www.ingramcontent.com/pod-product-compliance
Lightning Source LLC
Chambersburg PA
CBHW071525220526
45469CB00003B/654